트릭스터

영원한 방랑자

트릭스터

영원한 방랑자

최정은 지음

humanist

가르침을 주신 나의 선생님들께

1

오래 전부터 나는 스스로에게 이런 질문을 던져보곤 했다. 내 소
중한 친구에게 서양의 전체 역사 혹은 미술사를 바라보는 잣대가 되
는 유용한 개념을 하나, 오로지 하나 설명해야 한다면 나는 무엇을
말해줄까? 그는 미술사에 관심이 있고 곰브리치나 잰슨의 《서양 미
술사》 정도는 뒤적여 본 사람이다. 파노프스키나 뵐플린의 저서를
사두고 있으나 언제나 다른 책을 읽어야만 하기에 미술사는 책읽기
의 우선순위에서 밀려나고, 아주 바빠 더 이상 두꺼운 전공서적을
읽을 시간은 낼 수 없다면. 그러나 그가 역사와 미술사를 동시에 조
망할 수 있는, 간명하면서도 유효한 하나의 개념을 필요로 한다면,
나는 어떤 이야기를 해줄 수 있을까?

서양의 전체 역사와 미술사를 조망해볼 수 있는 개념 하나를 꼽으라면, 알베르티가 말한 사적(史的) 이야기를 일컫는 히스토리아(historia) 외에는 '데코룸(decorum)' 밖에 없을 듯하다. 데코룸은 서구의 문명화 과정을 이끌어 왔고, 서구의 역사를 조망할 수 있는 지표가 되는 핵심 이념인데, 키케로에 따르면 "해야 할 일과 하지 않아야 할 일"에 대한 지식이라 할 수 있으며, '적절함', '적합함'으로 번역된다. 이것은 철학에서 말하는 '적실함(adequatum)'과는 비슷하면서도 다른 개념이다. 이 책에서 나는 데코룸을 미술사라는 한정된 지평을 넘어 인문과학의 견지에서 조명하고자 한다.

"그럼, 무엇이 적절하고 무엇이 적합하지 않은 건데?" 친구는 이렇게 되묻는다. 질문을 던지는 순간, 그는 자신이 이미 해답을 알고 있다는 것을 깨닫는다. 적합성 여부는 행위가 규율되는 어떤 특수한 장(場)을 전제하는 한에서만 말해질 수 있다. 장을 전제하고 나서야 비로소 해당되는 장에 독특한 '적합함'의 발생 조건이 규정된다. 그런데 어떤 장의 설정이란 경계 짓는 것이고, 이는 경계의 안과 밖, 구조와 성원의 예외를 전제함으로써만 성립한다. 이제 그와 나는 경계선 위에 선다. 적합성 여부의 조건을 장의 내부와 외부에서 동시에 살피기 위해.

데코룸에 대해 공부하다 내게는 사건이라 부를 만한 일이 생겨났다. 문헌들을 찾아가는 여정에서 예기치 못했던 존재를 만난 것이다. '트릭스터(trickster)', '트릭을 거는 자(트릭에는 유희나 장난뿐만 아니라 사기도 포함된다)', '기쁨을 주는 사람'이라는 뜻인 트릭스

터는 온통 나를 사로잡았다. 한마디로 트릭스터는 모순되고 역설적인 인간형이라 할 수 있다. 전적으로 새롭고도 낡을 대로 낡은 원형적인 존재. 트릭스터는 전세계적으로 고루 나타나는 신화적 인물유형이자 그림자의 형태로 모든 인간의 내면에 잠재된 심리적 원형이다. 그는 역사 이전의 아득한 시원적 과거부터 활약했으며 여전히 일상 속에서, 비범하고 평범한 모든 사람 속에서, 다시금 새로운 모습으로 태어난다.

　여행이란, 목적지에 도착하기 전에는 자신이 무엇을 찾고 있었는지, 어디로 떠났는지를 알 수 없는 법이다. 데코룸, 즉 규범과 규범 외부를 찾던 내가 발견한 것은, 트릭스터라는 '인간'이었다. 태고의 장난꾼 트릭스터는 규칙을 깨어가는 방식으로 새로운 규칙을 정립하며 장을 확장해간다. 그는 항상 고픔에 시달리며 자신의 욕망을 끝까지 추구한다. 누구나 한시적으로 주어진 규범의 한계를 넘고자 할 때는 트릭스터가 된다. 법과 위반은 한데 묶여 있다. 웃음과 기쁨을 가져오는, 정의되기 힘든 그는 왕이자 광대이며, 사도이자 매개자이고, 웅변가이자 은둔자이고, 현인이자 바보이며, 늙었으나 젊었고, 방랑자이자 혁명가이다. 이미 있었고 앞으로 도래할 존재이다. 그는 한계선에 선 유목민이다. 비록 한순간도 같지 않지만 트릭스터는 모든 시대에 걸쳐 언제든 새로운 모습으로 태어났으며, 나 역시 재삼재사 그를 기억하는 일에 헌신했는지도 모른다고 생각해본다.

장의 적합성 여부는, 규범을 숙지하고 있는 사람들이 알아볼 수 있는 어떤 변별적 기호, 차이에 의해서 인증된다. 때문에 데코룸의 개념을 내부로부터만 보면 일종의 도그마로 기능할 수 있다. 그러므로 우리는 그 개념이 실제로 효과를 발휘하게끔 결정지은 역사적 조건을 염두에 두어야만 한다. 데코룸의 미학적 준수는 고전주의를, 행위 양식이나 행동 규범으로서의 추구는 지배층을 만들어낸다. 데코룸은 고귀함에 연결되며, 고대부터 보편교양을 지닌 엘리트 지배 계층을 만들어왔다. 지배층의 행위 양식을 규율한 이념, 거기에는 분명 지양된 부분이 있다. 지양된 그 바깥을 살펴보지 않고선 우리는 데코룸이 과연 무엇인지 알 수 없다.

문명화된 행위 양식으로, 귀족의 행위 방식으로 데코룸이 무엇보다 강조되던 시대에 데코룸하지 않은 것으로 간주된 것은 그렇다면 무엇일까? 여기에 대해서는 16~17세기 시각예술에서 숱한 범례를 들 수 있겠으나, 비데코룸한 행동의 예가 특히 많이 발견되는 것은 바보와 농민 들의 부정적 모습을 재현한 풍자적인 판화들이다. 바보와 한데 엮여서 풍자된 것은 떠돌이 약장수, 호색한, 연금술사 등 여러 부류였지만, 그 중에서도 특히 구토하거나 방뇨하고 싸움질을 일삼는 등 흐트러진 행동을 보이는 농민들의 모습이 두드러진다. 근세에 이런 판화들은 일탈적이고 부정적인 행동을 지양하기 위해서 유포되었다. 도덕적인 경고가 담겨 있는 것이다. 16~17세기 농민을 재현한 판화들에는 나태, 방만, 일탈, 유혹 등, 근대적 주체가 자기 인식을 갖춘 개인적 자아로 스스로를 규정하기 위해 지양해야만 하

는 모습들이 재현된다. 바보를 묘사한 판화들에서 주체가 지양해야만 하는 바람직하지 않은 모습은 이교도, 마법사, 하층민, 아둔한 농민, 학교에서 탈출한 놈팽이, 돈 후안, 매춘부 등, 한마디로 무절제한 모든 광우(狂愚)의 모습으로 나타난다. 에라스무스가 예찬하며 동시에 비난하여 인문주의의 한 세기의 관심사를 휩쓸었던 광우. 하필이면 왜 바보와 농민이 부적절한 행동을 시연하는 대상으로 재현되었을까? 이 책은 그러한 의문에 조금이나마 천착해보고자 했다.

16~17세기 바보와 농민 판화의 예에서 알 수 있듯이, 타자 집단에 적용되는 데코룸과 비데코룸에는 어떤 문제가 있는가? 거기에는 항상 '다른 것은 나쁜 것'으로 타자를 재단하는 시선과 목소리가 있다. 또한 주어진 역사적 상황에서는 누구든지 그렇게 판단할 수밖에 없다는 것은 그것이 언제나 의식의 반경에 포착되지는 않는다는 것을 의미한다. 장의 적합성 여부를 만드는 행위 방식이란 부르디외의 아비투스(habitus)라는 용어대로 무의식적으로 내면화되는 것이다. 데코룸한 것으로 규정되는 행위란 대개 예절바르고 단정하고 품위 있는 행동 방식을 말하지만, 그 실제 내용은 장소나 시대에 따라 조금씩 달라질 수 있다. 로마에 가면 로마인처럼 행동하라는 말과 같이 말이다. 장 자체는 가변적이다. 데코룸의 체계는 장의 외부를 끌어들임으로써만 확장하고, 배제를 통해서만 포섭하는 측면이 있다.
한편 어떤 일의 한계를 넘는다, 적정함의 정도를 넘는다는 면에서 본다면, 무엇에든 지나치게 열중하는 것 역시 분명히 데코룸하지 않다. 설령 그것이 생산적이고 유용한 일이라 하더라도 말이다. 데

코룸이란 아비투스로 내면화된 적합성의 행위 양식이라는 시각을 염두에 두고 농민판화 문제를 재고해보자. 바보와 농민들을 격렬하게 비난하고 풍자하는 비데코룸한 행위의 예들이 대중매체인 판화라는 양식을 통해 널리 퍼지게 된 이유는 무엇일까? 그것은 전 유럽을 공포로 몰아넣은 독일농민전쟁의 기억 때문이라고 평가된다. 자신의 한계를 넘어보려던 농민들은 연거푸 좌절해야만 했고 그들의 아둔한 행동은 도시민들에 의해 풍자되고 조소되었다. 그러나 합리적이고 이성적인 행동과 규범의 한계를 넘는 위반이 절대적으로 배치(排置)되는 것만은 아니다.

　사실 우리 모두는 알고 있다. 미치지 않으면 어떤 상황을, 주어진 조건을 타개할 수 없다는 것을. 어떤 종류의 바보와 미치광이들은 사회의 소금이 된다는 것을. 규준에 부합하지 않는 것, 정도와 한계를 넘는 모든 것은, 실은 모든 정상적 인간의 내면에 잠재된 요소가 아닐까? 가장 확고하고 명확한 이성에게도 광우의 요소는 잠재되어 있는 것이다. 데코룸하다거나 데코룸하지 않다는 것은 도덕성의 타락이나 예의범절에서의 무례함뿐만 아니라, 스스로 합리적이고자 했던 이성적인 인간들에게도 강제되었던 표지이다. 사회가 씌운 관례의 굴레에서 자유롭고자 하는 자는 위반에 따르는 오명을 감수해야만 했다. 자기 자신을 인식하려는 노력이 어떤 상황에서는 적합한 반면 다른 어떤 상황에서는 적합하지 않다. 각각의 행위들은 특정한 어떤 시간과 장소에서는 찬미되나 다른 순간에서는 어리석은 것으로 낙인찍히고 단죄되고 좌절된다. 여기에는 법과 묶인 위반, 욕망

추구의 극한이라는 현대철학이 직면하는 문제들이 있는데, 이미 그 문제들을 몸으로 살아낸 존재가 바로 트릭스터이다.

<p style="text-align:center">3</p>

그리고 이 모든 것은 이야기이다. 역사와 이야기, 즉 히스토리아의 반경에 들어가는 과거와 지금 내가 서 있는 현재는 얼핏 보면 전적으로 동떨어진 것처럼 보인다. 그러나 근본적인 변화 가운데에서도 면면히 지속되는, 여전히 공통된 것들이 있으며, 트릭스터는 바로 그런 지속의 하나라 할 수 있다. 그리고 중세라든지 고대 혹은 상호 호혜성 원칙의 원시사회체로 말해질 수 있는, 그 자체의 규범을 갖춘 각각의 세계는 단선적으로 영원히 지나가버린 것이라기보다, 현재 안에 생생하게 살아 있는 하나의 기억으로 존재한다. 지속되는 거대한 기억이다. 그리고 그 기억은 우리가 회피할 수 없는 자본주의의 내부 속 외부라고 생각된다.

나는 애니메이션이나 영화들을 읽는 데 있어 개념과 이미지 들의 역사를 거슬러올라가 그 근원을 계보학적으로 살피는 동시에 다른 학문 분야들을 학제적으로 고려하는 미술사 연구 방법의 장점을 살리고자 했다. 전통적인 고전 미술의 지침이 된, 호라티우스의 '시는 회화처럼(Ut pictura poesis)'이라는 명제처럼, 그림이란 형상으로 말하는 언어이며 형상적이며 사물적인 언어란 텍스트로 그리는 그림이라고도 볼 수 있다. 이런 태도로 그림을 대하는 입장은 20세기 초 철학의 언어학적 전회를 경유하여 해석학적인 텍스트주의와 콘

텍스트주의를 낳았다.

　이미지들의 상징적 내용을 함께 읽어가는 데 무엇보다 도움이 되는 것은 미술사가 방법론으로 활용하는 도상해석학이다. 도상해석학을 정초한 파노프스키는 미술사와 다른 인문학 영역의 간극을 좁히는 데 기여했다. 도상해석학에 의한 해석의 장점은, 무엇보다 문헌 사료에 의해 각 시대의 콘텍스트를 고려해 상징의 의미를 해독할 수 있다는 점, 그리고 그것의 진위 여부를 판단할 수 있는 검증 원칙들을 제시했다는 점이다. 기호와 상징 들은 자체의 역사를 갖는다. 상징의 의미들은 특정한 시대, 특정한 맥락에서만 명확하게 말해질 수 있는 무엇이지만, 관례적 반복을 통해 현실에서 기능한다. 어떤 이미지가 의식되지 않은 채 내 신체에 각인되거나 호소한다면, 그 까닭은 관례적으로 반복된 형상에 깃든 내용이 인류 공통의 기억으로 잠재되어 남아 있기 때문이다.

　어느 철학자가 인간은 상징과 함께 태어난다고 말했듯이 우리는 이미지들의 범람 속에서 지낸다. 형상들의 의미는 시대에 따라 그 내용이 변천되어왔으나 인간이 공유하는, 깊은 원형적 무의식에 호소한다는 점에서는 변함이 없다. 상징의 해독은 문서화된 기억에 의존하나, 기억이 지각에 개입하기에 이 기억은 나의 신체를 통해 흐른다. 도상해석학적으로 읽어낼 수 있는 형상언어(figurative language)란 상징과 은유를 통해서 말한다.[■] 시작도 끝도 없는 역사적 기억으로 채워져 있는 형상언어는 '나의' 고유한 경험과 만날 때, 번복될 수 없이 유일무이한 나의 의미로 계열화된다. 형상언어의 속성인 상징과 은유란 양날의 칼이다. 형상언어의 기표들의 유희

가 열어놓는 다의성은 이같은 의미의 계열화에 따라 해석을 자유롭게 열리게 한다. 나는 형상언어에 함축되어 있는 잠재된 역사와 기억 들이 '나'의 해석과 전유에 따라 능동적인 사유에 일조할 수 있다는 점을 보이고자 했다. 누구나 알고 있는, 그러나 알면서도 모르고 있는 것들을 재발견하기. 모든 지식과 더불어 새로 태어난 아이의 눈으로 재전유하기.

데코룸과 트릭스터라는 개념의 소개 이외에 이 책에서 내가 시도한 것은, 인문학의 여러 분야와 현대의 문화적 체험 중 가장 단순하고 일상적인 경험들이 교차되는 접점을 보이는 일이었다. 나는 일상에서 겪는 문화적 경험들과 학문세계에서 논해지는 가장 전문적인 문제들이 서로 통과하고 교차하는 한 단면을 제시하고 싶었다. 왜냐하면 학문이라는 것도 분명 하나의 삶이기 때문에 언어가 실재를 전부 담지할 수는 없지만, 책을 읽거나 학문을 한다는 것이 놀이 중 가장 재미나며 즐겁게 보다 잘 살기 위한 최선의 길이라고 나는 믿는

■ 포스트콜로니얼리즘 이론가인 체이피츠는 형상언어를 적절한(데코룸한) 언어의 반대급부로서 노예와 여자의 언어라고 보고 있다. Eric Cheyfitz, *The Poetics of Imperialism*, University of Pennsylvannia Press, 1991, 90~110쪽. 리쾨르를 통해 정교화해보면 담화를 구성하는 두 차원을 하부체계(상징체계)와 상부체계(일상언어)로 구분할 때 일상언어는 다시 은유적 담화와 명제적 담화라는 두 차원의 담화로 구분된다. 예컨대 "내 마음은 호수이다"는 은유적 담화이고 "인간은 동물이다"는 명제적 담화이다. 명제란 외연관계가 분명한 은유들로 구성되며, 진위를 판단할 수 있는 문장이다. 모든 문장이 명제인 것은 아니며, 특히 은유적(형상적) 담화일 경우가 그러하다. 은유들은 다시 다섯 가지 범주로 나뉜다. 문장수, 〈폴 리쾨르의 담화론〉, 《철학논총》 27, 2002, 76~78쪽.

다. 하지만 여기서 다루는 기본적인 개념이나 주제에 관심을 갖는 사람들이 좀더 찾아볼 수 있도록 문헌근거는 정확하게 제시하도록 노력했다. 이 책에서 환기한 문제들이 각각 별개로 보다 깊이 있게 연구되었으면 좋겠다고 소망해 본다.

텍스트의 이해를 돕기 위해 채택한 도판들은 잘 알려지지 않았거나 작자미상인 화가들의 판화를 위주로 선택했고, 삽화만을 보더라도 미술사와 일러스트의 흐름을 자연스럽게 알 수 있도록 했다. 글을 보완하는 그림으로서의 판화나 삽화란 근본적으로 다중을 대상으로 제작되었다. 정치적 선전을 목적으로 한 것이나 수집가를 위해 특별히 제작된 것들도 있었으나 중근세의 다른 그림들과 달리 도그마의 교육이라든지 후원자의 위신의 과시가 아닌 메시지의 실제적 소통을 위한 것들이 많다. 비록 이름없는 무명의 장인이 제작한 것이 상당수이나 삽화를 다룬 마스터들의 솜씨는 우리가 익히 알고 있는 그 어떤 거장의 실력에도 뒤지지 않는다. 이 책에서 다루고 있는 영화 〈You've got Mail〉에 나오는 대사처럼, 나는 당신을 모르지만, 이 책을 통해서 만나며, 또한 자유로이 이야기할 수 있으리라고 생각한다.

친애하는 친구에게

전 당신에게 보내는 내 노트를 우리가 이미 대화의 와중에 있는 것처럼 시작하렵니다. 나는 우리가 마치 가장 오래되고 가장 친한 친구인 것처럼 하려고 해요. 실제로는 그렇지 않고 정반대이지만요(어쨌든 우린 서로 이름조차 모르니까요!). 마치 상대방에

대해 아무것도 모르면서 예전에 한번도 그래본 적이 없는 방식으로 이야기하는, 인터넷 대화창에서 만난 사람들처럼요……."

2005년 5월
최정은

차례

I

데코룸, 삶의 기술

II
트릭스터, 시간의 선물

III

바보와 광인은 한 배를 탄다

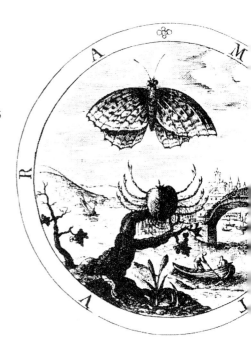

IV
루두스, 진지하게 놀아라

늑대는 어떻게 문명화되었을까?

늑대는 어떻게 문명화되었을까?

　나는 프랑스 그림책의 명료한 그림과 사회학적인 설정을 좋아한다. 명료하다는 것은, 삽화의 형상과 윤곽이 확실하고 내용에 상응한다는 것이다. 딱딱한 사회학책이나 철학책을 읽어서 간신히 알게 된 내용이 몇 페이지 안 되는 그림책 속에 일목요연하게 드러나 있어 탄복할 때가 종종 있다. 그런 영감을 주는 그림책들 중에서도 나는 늑대와 돼지 이야기의 변주들이 가장 흥미롭다. 뭐니뭐니해도 가장 인상적인 것은 조프루아 드 페나르(Geoffroy de Pennart)의 '마음 약한 늑대 이야기' 시리즈이다. 그 첫째 권인 《제가 잡아먹어도 될까요?》에서 집을 나와 독립한 늑대 루카스는 아빠가 준 먹잇감 목록을 가지고 있지만, 먹잇감과 마주칠 때마다 계속 연민의 마음이

생겨서 어느 누구도 잡아먹을 수가 없다. 배가 고파 실신할 지경에 이른 루카스는 마지막에 '사람 잡아먹는 거인'이라는 진짜 괴물을 만나, 아무런 양심의 거리낌없이 그 괴물을 잡아먹는다.

늑대와 돼지

늑대 루카스가 주인공인 첫째 권과 달리 둘째 권 《식사 준비 다 됐어요!》에서는 돼지 모리스가 주인공이다. 모리스는 늑대 루카스에게 붙잡혀 일요일까지 살찌워 잡아먹힐 운명에 처한다. 모리스는 위기를 넘기기 위해 루카스를 면밀히 관찰한 뒤 결심한다.

'이 루카스라는 늑대는 인생을 즐길 줄 아는 것 같아. 지금부터 늑대가 좋아할 만한 것을 찾아봐야겠다.'

모리스는 청소하고 요리하고 루카스에게 아첨하는 노래를 부른다. 〈누가 늑대를 무서워해〉 같은, 늑대의 기분을 상하게 할 노래는 절대로 부르지 않는다. 어떤 노래인지 잘 모르는 독자들이 있을 테니, 〈누가 늑대를 무서워해〉를 한번 들어보자. 이것은 디즈니 애니메이션 〈늑대와 아기돼지 삼형제〉에 나오는, 아기돼지들이 늑대를 우롱하는 노래이다. "누가 늑대를 무서워해, 무서워해, 무서워해, 랄라라 랄라 랄랄랄, 저 형님은 바보같이 일만 해, 일만 해, 놀 시간도 없나 봐, 랄라라 랄라 랄랄랄."
결국 그들은 친구가 된다. 루카스는 친구를 잡아먹을 수는 없다

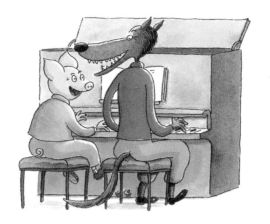

둘이서 함께 노래도 만들어 보고……

재미있는 책도 서로 읽어 주었어요.

루카스와 친하게 된 모리스

고 생각하기에 이르지만, 주말에 가족들이 돼지고기를 먹기 위해 들이닥칠 예정이다. 친구가 된 루카스와 모리스는 버섯요리를 준비한다. 그러나 보수적인 아빠 이고르는 소리지른다.

"뭐라고, 돼지가 네 친구라고? 내가 잘못 들은 거겠지? 말도 안되는 소리! 늑대하고 돼지는 절대로 친구가 될 수 없어! 자, 어서 이 돼지를 잡아먹자."

그러나 루카스는 모리스가 잡아먹히길 원치 않는다. 그들은 재빨리 미리 준비해둔 요리를 내놓고, 몹시 시장한 엄마의 청에 따라 돼지는 나중에 잡아먹기로 하고 일단 버섯요리를 먹는다. 그런데 요리가 너무나 맛있는데다 모리스는 피아노를 치며 일행을 즐겁게 한다. 그러나 아직까지도 완고한 아빠 이고르.

"그만해! 모두들 제정신이 아니야! 돼지랑 놀다니 이건 말도 안 되는 일이야!"

그러나 모리스가 도망치지 않고 이고르의 고장난 고물 자동차를 말끔하게 고쳐놓았다는 것을 알고 마침내 이고르의 편견도 사라진다. 모리스는 다른 돼지들과 다르다고 인정받아, 죽음을 면하고 늑대들에게 받아들여진다. 그러나 글자가 없는, 그림책의 마지막 페이지에서 늑대 조상과 가족들의 초상화에 에워싸인 채 거실 의자에 앉아 있는 모리스는 여전히, 내심 공포에 떨고 있다.

한번 생각해보자. 모리스가 살아날 수 있었던 것은 요리법과 고급자동차의 구조와 피아노 연주법과 늑대의 기분을 상하게 하지 않고 제대로 말하는 법에 대해 '알고 있었기' 때문이다. 한 집단의 내부 성원이 되기 위해서는 겉으로 드러나지 않더라도 반드시 알아야만 하는 규약이 존재한다. 이러한 암묵적 규약, 공동체나 장(場)의 성원으로 인정받기 위해 필수적으로 요구되는 판단의 잣대 중 하나가 데코룸이라는 규준이었다. 서양 미술사뿐만 아니라 서구 문명화 과정 전체가 데코룸이라는 판단 규준에 의해 조명될 수 있을 정도로 이것은 중요한 개념이다.

돼지 모리스는 늑대집단의 먹이가 되지 않고 살아남는다. "다른 돼지들과는 다르다"고 인정받았기 때문이다. 이 말은 무엇을 뜻하는가? '맞아, 돼지는 늑대와 근본적으로 달라. 다를 수밖에 없고, 달라야만 하지'라고 생각한다면, 당신은 어처구니없이 순진한 사람이다. 이 말은, 늑대들은 본래 이렇고 돼지들은 본래 이렇다는 가치 판단을 함의한다. 마치 주문과도 같은, "돼지는 본래 이렇다"는 가치 판단을 내리는 자는 누굴까? 누가 말하고 있는가? 이 말은 실제로 누구에게서, 어떻게 사고된 것인가? 이 말이 의도하는 바는 무엇이고, 그것은 재고의 여지없이 확실한 것인가?

데코룸에 관심을 가져야만 할 이유가 있을까? 데코룸은 요컨대 사회적인 '장'의 내부를 만들어내는 판단 원칙이다. 태생적으로 어떤 장의 내부 성원인 이들은, 해당되는 집단에서 데코룸하게 되기 위해 애쓸 필요가 없다. 직업이나 계층으로 나누어질 수 있는 장들은 대단히 여러 가지이다. 예컨대 노동자, 상인, 학자, 사업가, 테크노크라

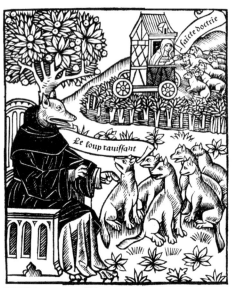

로버트 고뱅, 동물우화집 《신들린 늑대》에 나오는 우두머
리 늑대 아르키루푸스의 목판화, 1505년경, 파리

트, 정치운동가 들이 활동하는 장은 각각 다를 수밖에 없다. 각각의
장들은 각각의 데코룸을 지니는데, 어떤 집단의 데코룸의 획득은 단
시간에 되는 것이 아니며 또한 쉽지 않다. 말하고 행동하고 선택하
고 사고하는 방식으로 무의식적으로 내면화되기 때문이다. 어떤 장
에서 합당하게 행동할 줄 안다는 것, 장이 요구하는 규칙을 준수하
며 게임을 잘할 수 있다는 것은, 하고 싶다고 해서 단시간에 쉽사리

획득되는 것이 아니다. 어떤 주어진 장이든, 게임을 가장 잘하는 사람들은 마치 태생적으로 재능을 타고나기라도 한 듯이 흔히 선택할 필요가 없는 이들이다. 그러나 선택할 능력이 있다는 것이 실제로는 선택당하고 있다는 것을 의미하듯, 게임 능력 또한 본래적인 것이 아니며 외부적이고 역사적인 조건들에 의해 제약된다.

개인이 살아가는 데 필요한 기술과 규칙을 습득케 하는 최소한의 기회를 부여하는 교육은 그래서 무엇보다 중요할 수밖에 없다. 교육의 기회란 일견 평등해 보여도 실제로는 그다지 공평하지 않다. 교육에 있어 각자가 지닌 물적 자본의 양은 무엇보다 큰 장애로 작용하며, 다른 한편 단순히 물질에 의해서만 배움의 기회가 제한되는 것도 아니다. 예컨대 영화 〈빌리 엘리어트〉에서 광부인 아버지가 빌리에게 발레를 금지하는 것은 보수적이고 고답적인 사고 방식의 내면화 결과이다. 고립되고 가난한 시골 목동이 언어학 학위를 취득하는 눈물겨운 과정을 그린 이탈리아 영화 〈빠드레 빠드로네〉에서 라디오를 들으며 틈틈이 공부하는 아들에게 분노한 아버지는 모차르트의 클라리넷 협주곡이 깔리는 가운데 진창이 된 밭을 성큼성큼 가로질러 온다. 집안 일을 돕지 않고 공부하는 미친놈을 때려죽이겠다고 하는 아버지와 모차르트의 음악은 정식화된 규범의 깊은 슬픔으로 상관된다.

교양 쌓은 늑대

베키 블룸(Becky Bloom)과 파스칼 비에(Pascal Biet)의 《난 무서

운 늑대라구!》의 시골늑대는 《식사 준비 다 됐어요!》의 귀족적인 루카스와는 달리 어떤 장의 내부 성원이 아니다. 반대로 그는 시골 출신의 배제된 자로, 동물농장이라는 장의 내부 성원이 되고 싶어한다. 그러기 위해서는 그 집단에서 요구하는 방식대로 적절하게 말하고 행동해야 한다. 그러나 그런 방법을 깨우치기란 쉽지 않다. 늑대는 연거푸 실패한 뒤에야 비로소 게임 방법을 터득한다.

이 책에서 늑대는 문명화되지 않았으며 촌스럽고 시대에 뒤처진 존재이다. 늑대는 시골에서 상경하여 돼지와 소가 책을 읽고 있는 동물농장을 습격한다. 그러나 이 농장의 동물들은 늑대를 전혀 두려워하지 않으며 오히려 무시한다. 안경 쓴 돼지가 대장인 농장의 동물들은 간단히 "꺼져!"라고 말한다. 이 농장은 오로지 교양있는 동물들만 들어올 수 있는 곳이라는 것이다. 머쓱해진 늑대는 학교에 가서 ABC부터 공부해서 다시 온다. 그러나 더듬더듬 책을 읽자 무시당한다. 그러자 늑대는 도서관으로 간다. 다시 돌아온 늑대는 이번에도 쫓겨난다. 아직도 읽는 스타일이 형편없으며, 독창성이 없다는 것이다. 늑대는 이번에는 서점에 가서 자신이 가진 돈을 모두 털어 신간을 사고, 밤낮으로 정독한 뒤 농장으로 돌아온다. 늑대는 새로운 이야기를 자신감과 열정을 갖고 말하며, 마침내 농장의 동물들은 모두 귀기울인다. 늑대는 동물들의 소풍에 초대받고, 하루 종일 재미있는 이야기를 주고받는다.

그러나 그것으로 충분할까? 늑대는 가진 돈을 모두 털어 재미있는 책을 샀지만, 그것은 도박이다. 그가 주머니를 털어 구입한 책이 농장 동물들을 재미있게 하지 못했을 수도 있다. 그렇다면 늑대는

어리석은 행동을 한 것일까? 늑대는 과연 어떻게 행동해야 적절했을까? 동물농장에 받아들여진 늑대는 농장을 방문하는 다른 동물들을 그들과 마찬가지로 내쫓을 것인가? 실제로 모든 부모들은 언제나 루카스의 아빠 이고르처럼 말하고 있음을 상기해야 한다. "뭐라고, 돼지가 네 친구라고? 내가 잘못 들은 거겠지? 말도 안 되는 소리! 늑대하고 돼지는 절대로 친구가 될 수 없어!" 이것은 우리가 항상 하고 있는, 들어오고 있는 이야기가 아닌가? 우리는 자신이 농장을 방문한 시골늑대가 아니라, 고귀한 족보를 지닌 귀족 루카스네 일가라고 생각하는 경향이 있다. 그러면서도 빌리 엘리어트의 아버지처럼 고집불통으로 자신이 아는 유일한 안전한 길을 자식에게 가르치고자 한다.

　사회적 게임에서 모든 이해관계는 장의 질서에 대한 오인(misrecognition)을 전제로 한다. 오인이란 무얼까? 키가 큰 사람이 작은 사람을 지배하는 것은 정당하지 않다. 그렇다면 부자가 가난한 사람을 지배하는 건 어떨까? 학식이 많은 사람이 배우지 못한 사람을 지배하는 건 어떨까? 사회학자 부르디외(Bourdieu)는 지배 질서의 승인이 정당하고 자연스럽게 느껴지는 것을 오인이라고 부른다. 지배 질서에 대한 자발적인 복종과 계층 구조의 재생산은 오인에 근거하며, 오인은 저절로 생겨나는 것이 아니라 사회적 결정이라는 원리에 근거해서 발생한다. 개인은 자신의 이해관계와 관심사에 따라 행동하나 오인에 의해 언제나 계급 차이를 내보이며 무의식적으로 구별되는 행위를 하게 된다. 그러나 부르디외가 '구별짓기' 혹은 '차이'의 과정을 면밀하게 분석한다고 해서 그가 경제 결정론을 옹

호하거나 '차이'를 옹호하는 것처럼 알려진 것은 전적으로 잘못 받아들여진 것이다.[2] 모든 행위자가 경제적 자본에 의해 결정된 위치에 따라서만 행동하는 것은 아니며(빌리 엘리어트의 경우처럼), 욕망을 충족할 수 있는 최소한의 가능성마저 봉쇄당할 때, 그들은 이전에는 아무 의심없이 정당한 것으로 받아들였던 사회 질서에 대해 숙고하고 때로는 가치관을 바꾸기도 한다.[3]

아기돼지 삼형제

뭔가 다른 길은 없을까? 늑대와 돼지가 한몸을 이루어 전적으로 새로운 세계를 만들어내는 것은 어떨까? 세 번째 우화를 읽어보자. 이번에는 돼지가 주인공이다. 《아기돼지 삼형제》를 다시 쓰고 있는 찰즈 베이츠(Charles Bates)의 《돼지, 늑대를 잡아먹다》에서 늑대는 위험이자 스승이다. 세 마리 아기돼지는 제각기 다른 사고 방식을 지닌 인간을 나타낸다. 잘 알려져 있다시피, 첫째 돼지는 방어력이 형편없는 지푸라기로, 둘째 돼지는 나뭇가지로 집을 짓는다. 나뭇가지는 지푸라기보다는 단단하나 방어력이 약하기는 마찬가지이다.

셋째 돼지는 '벽돌'이라는 근본적으로 다른 방식을 택한다. 나뭇

2) '차이'에 대한 그의 어조가 마치 경제 환원론의 인상을 주기 때문에 비판받았으나 오히려 부르디외는 68혁명 이후 '혁명'과 같은 급격한 지배 질서의 전복에도 불구하고 언제나 지배층이 재구성되는 이유를 근대화 과정에 대한 질문을 통해 근본적으로 고찰했다고 보는 편이 옳을 것이다. Craig Calhoun, Edward Lipuma and Moishe Postone, *Bourdieu: Critical Perspectives*, University of Chicago Press, 1993; John Guillory, "Bourdieu's Refusal", in *Bourdieu*, 2000 참조.
3) 이상호, 〈사회 질서의 재생산과 상징권력〉, 현택수 편, 《문화와 권력》, 나남, 1998, 175쪽.

가지는 지푸라기의 논리적 연장일 뿐이다. 속성의 연장이 단지 동일한 일의 무의미한 반복일 뿐이라는 것을 깨달은 셋째 돼지는 근본적으로 다르게 시도한다. 벽돌의 재료인 흙은 대지이며 무의식의 원천이고 지상적이자 현실적인 힘이다. 셋째 돼지는 스스로 질문하고 반성하며 집을 짓는다. 게다가 벽돌집 안에 안주하지 않고 늑대를 밖에서 세 번 '만나기로' 약속한다. 만남은 세 번이다.

먼저 돼지는 늑대와 만나기로 한 진흙밭에서 무를 뽑는다. 진흙밭은 무를 키워내는 좋은 토양이며, 진흙은 물이 들어찬 흙이다. 뿌리가 어둠과 깊이로 파고드는 무는 자기 자신과 사회에 대한 반성이다. 진흙밭에서 무를 키워냄은 보이지 않는 어둠 속에서 진실을 파헤침이다.

두 번째 만남 역시 위험하다. 돼지는 또다시 늑대에게 잡아먹힐 뻔하는데, 이번에는 사과나무 위로 올라가 사과를 던져 늑대의 주의를 멀리하고 도망친다. 사과는 지식의 열매이며, 선악에 대한 분별력이다.

이어서 돼지는 마지막으로 늑대와 시장에서 만나기로 한다. 교환의 장소인 시장에서 돼지가 사는 것은 버터 만드는 통이다. 버터 만드는 통에는 상징적인 뜻이 있는데, 버터는 우유에서 크림 성분만을 분리해내야만 만들어지며, 시큼한(sour에는 쌉쌀하다는 뜻도 있다) 성분을 넣어서 열심히 휘저어야만 하기에 근면한 노력의 필요성을 상징해왔다. 노력없이 성취될 수 있는 일은 아무것도 없으며, 필요한 것과 불필요한 것에 경계를 긋는 능력, 판단력과 분별력이 필요한 것이다.

SINNE-BEELD

Openende de heymeniſſe ende rech-
ten aert des Chriſtelicken

SELF-STRYTS.

ENſchout dit (*a*) Boerentuych, van buyten en-
de binnen,
Het eene mettet oogh, het ander mette ſinnē;
Want ſo ghy dit geſicht eē leerſaē-herte biet,
Ghy ſult hier connen ſien 'tgunt datmen niet
en ſiet. Van

버터 만드는 통의 엠블럼, 야콥 카츠, 《엠블럼집》, 1625, 미델부르크

늑대와 만날 때마다 아기돼지는 기지를 발휘해서 위험을 모면하고 필요한 것을 얻는다. 분노한 늑대는 셋째 돼지의 굴뚝으로 직접 내려가기로 결심한다. 늑대는 마치 산타클로스처럼 굴뚝을 통해 하늘로부터 내려와 죽이 끓는 냄비에 빠진다. 늑대는 양가적이다. "인간은 인간에 대한 늑대이다(Homo homini lupus)"는 경구를 우리는 기억한다. 늑대는 또한 광포한 집념이자 입문의 힘을 나타낸다. 장의 규칙을 공유하지 않는 사람들인 타자들은 장의 내부에 속한 주체에게는 일단 '적'으로 보인다. 그러나 적을 받아들일 준비만 된다면, 늑대는 야수가 아닌 스승이 될 수도 있다. 타자란 야만도 무한도 적도 아니며, 주체에게 진정한 가르침을 주는 소중한 존재일 수 있다. 스승은 제자를 선택하며, 반성과 지식으로 강하게 키워진 정신에게 내려와 냄비에 빠진다. 아기돼지는 늑대의 힘을 받아들여 새로운 질서와 의식의 영역으로 들어가며 새로운 몸을 만들어낸다.

살아남음의 기술

《식사 준비 다 됐어요!》에서는 돼지 모리스가 루카스의 혈통있는 가문에 진입하여 저녁식사가 되어 죽지 않고 살아남고, 《난 무서운 늑대라구!》에서는 시골늑대가 투기에 성공하여 동물농장에 성공적으로 편입된다. 그들을 살아남게 만든 유인(誘因)은 무엇인가? 돼지 모리스는 늑대에게 사로잡히기 전에 이미 삶에 유용한 많은 것(피아노 연주, 고급자동차의 메커니즘, 건강에 좋은 버섯 요리법)을 배워 알고 있었을 뿐만 아니라, 때에 따라서는 계략과 임기응변의 재

치를 발휘한다. 의도적으로 거짓말을 하지는 않지만 때에 따라선 침묵하는 기지를 발휘한다(〈누가 늑대를 무서워해〉 따위의, 늑대의 기분을 상하게 할 만한 노래는 절대로 부르지 않는다). 시골늑대는 작은 봇짐 하나를 메고 '동물농장'으로 구획되어 울타리쳐진 사회적·영토적 경계를 넘는다. 그는 연거푸 실패하나 시도하고 시도하고 또 시도한다. 그가 실패했음은 노력했다는 증거이다. 막내돼지는 문제를 발본적으로 탐구하여 문제 자체를 뒤바꿔놓는다. 늑대는 돼지에게 먹힌다.

늑대를 무서워하는 자는 누구이며, 두려워하지 않는 자는 누구인가? 늑대는 왜 돼지에게 쫓겨나는가? 늑대는 누구이며 돼지는 누구인가? '늑대'라거나 '돼지'라고 딱지를 붙이거나 명명하는 것으론 아무것도 설명되지 않는다. 이름은 차이가 진동하는 기호일 뿐이다. 그렇다면 이들 경계를 넘는 자들은 누구인가? 지칭 혹은 말의 껍질과 무관하게, 촌티가 나면서도 세련미가 넘치고, 유머러스하면서도 난폭하고, 실수투성이면서도 집념이 강하며, 경계를 넘거나 탁월한 재능을 지닌 누군가가, 독특한 그 누군가가 있다. 그는 어느 순간 늑대이지만 다음에는 돼지의 배역을 해낼 것이다. 이러한 유형의 사람들, 이 모든 등장인물들의 캐릭터를 모순없이 설명해낼 수 있는 개념이 있을까? 나는 그것이 '트릭스터(Trickster)'라고 생각한다. 트릭스터는 신화와 민담과 소설에 나오는 아주 오래된 장난꾼이다. 봇짐을 지고 고향을 떠난 늑대, 모르는 것이 없는, 영민하고 유쾌한 돼지, 그들은 트릭스터이다. 트릭스터는 주어진 사회적 한계의 경계를 넘어 초인적인 노력을 기울이는 영원한 방랑자이다. 때로는 수난을

당하고 때로는 사랑을 받으며 울면서 웃는 트릭스터는 욕망과 초월적 자아가 따로 분리되거나 분열적으로 대립하지 않는, 당신과 나의 지극히 원초적이자 진실된 모습이기도 하다.

늑대와 돼지의 몸의 하나됨은 새로운 신체의 생성(탈영토화)을 의미한다. 탈영토화는 필연적으로 재영토화되나 트릭스터는 다시금 새로운 상태로 이행해간다. 그의 여정은 끝이 없다. 그는 영원한 이행, 과정의 존재이다. 늑대와 돼지는 둘 다 공히 여행의 존재들이다. 지식에서 지식으로, 배움에서 배움으로. 모리스가 다른 돼지들과 다르다고 늑대 식구들에게 인정받는 것처럼 루카스 역시 다른 늑대들과는 확연히 달라진다. 《제가 잡아먹어도 될까요?》에서 루카스는 안락한 집을 나와 고픈 배를 견디며 위험한 모험의 길을 떠난다. 루카스는 배가 고프다고 해서 전통적인 먹잇감을 닥치는 대로 잡아먹지 않는다. 먹기에 앞서 성찰하고 진정으로 먹어치워야 할 것을 선택해서 먹는다.

모리스와 루카스는 어디에도 없는(no-where ; 새뮤얼 버틀러가 말한 의미의 에레혼, 어디에도 없다는 의미에서 일종의 유토피아)[4] 다른 세계를 지금 여기(hic et nunc)서부터 살아가는 기묘하고도 새로운 존재들이다. 그들은 서로 친구가 되고 자유롭고 평등한 형제애(fraternity)의 세계를 구축한다. 모리스는 건강에 좋은 야채요리를 하고, 피아노를 치고, 즐겁게 노래를 부른다. "누가 늑대를 무서워

[4] 에레혼(Erewhon)이란 위장된 어디에도-없음(no-where)으로 그치는 것이 아니라 또한 재배치된 지금-여기(now-here)이기도 하다. 들뢰즈, 김상환 역, 《차이와 반복》, 민음사, 2004, 596쪽.

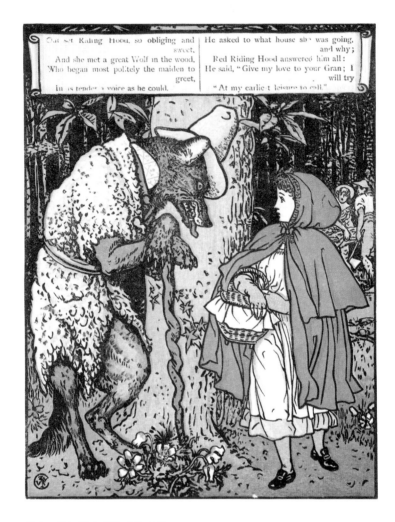

월터 크레인, 〈빨간 망토〉 삽화, 1875

해 ♫" 하고. 살아남는다는 것은 놀이가 될 필요가 있다. 그리고 그 놀이는 달리 말하자면 한 아이가 혼자서 열중해서 골똘히 하는 놀이 루두스(ludus)이다. 루두스는 혼자서 하는 놀이지만 궁극적으로 친구를 끌어들인다.

돼지 모리스는 식사거리가 될 운명에서 어떻게 살아남았나? 쫓겨난 시골늑대는 어떻게 다시 태어났나? 모리스가 살아남은 이유는 "네 다리는 나쁘고 두 다리는 좋다"고 외치는 동물농장에 편입되고자 했기 때문이 아니라 무엇보다 삶을 풍요롭게 살아가기를 진심으로 원했기 때문이다. 시골늑대는 두세 번 실패했다고 좌절하지 않는다. 그들은 배움의 길을 간다. 루카스는 안락함을 떨치고 떠나고, 모리스는 자신의 장소 바로 그곳에서 할 수 있는 일을 하며 충실하게 살아간다. 출발점으로 돌아가보자. 그것은 바로 고유성에 속박되지 않는 고유성, 적절함을 넘는 적절함, 장을 재정의하는 적절한 행위규범, 바로 데코룸의 창조이다. (이것이 쉽사리 정의하기 힘든 이 개념의 근본적인 속성이다. 이 범주는 자유로이 외부를 포괄해내며 모습을 바꾼다.) 삶이란 언제 어떤 순간이라도 지극히 유쾌하고 무구한 하나의 놀이가 아니었나? 실패해도 툭툭 털고 일어나 웃으며 재시도 할 수 있는. 루카스도 모리스도 스스로 몸을 움직여 하는 것, 루두스, 춤과 노래와 요리와 놀이를 좋아한다. 주어진 삶을 기쁨으로 진실된 마음으로 받아들였기에 '살아남게' 된다.

데코룸, 삶의 기술

1

'오만과 편견'이 '유브 갓 메일'에게

　뉴욕에서 '길모퉁이 책방(Shop Around Corner)'이라는 조그만 그림책 전문서점을 운영하는 노처녀 애니는 동거중인 애인이 있으나 누군지 확실히 모르는 인터넷 메일 상대에게 보다 마음이 끌린다. 그들은 "메일이 도착했습니다(You've got mail)"라는 글귀에 매료되어 있다. 한편 맞은편에 매머드급 서점이 들어서자 그녀의 작은 서점은 문을 닫아야만 할 상황에 놓인다. 호감을 가졌던 조 폭스가 그 서점의 오너임을 우연히 알게 된 애니는 **편견**으로 그를 대하고, 조 폭스 역시 '비즈니스는 비즈니스'라는 **오만**에서 벗어나질 않는다. 남자친구와 헤어지고 문닫게 된 서점 등 자신의 인생에 닥친 위기를 타개하고자 애니는 오랫동안 마음을 전해오던 메일의 상대와

만나기로 하고, 자신을 나타내는 기호로《오만과 편견》을 들고 있기로 한다. 그러나 자신이 망하게 만든 길모퉁이 책방의 주인이 바로 애니라는 것을 알게 된 조는 당황하며 스스로를 감출 수밖에 없다. 그들은 오만과 편견을 극복하고 언제 만나게 될까?

만약 누군가가 비슷한 시기에 개봉되었던 한국영화 〈접속〉과 〈You've got mail〉을 비교해서 왜 〈You've got mail〉이 더 나은가, 똑같은 것 아니냐고 묻는다면 나는 〈You've got mail〉은 "고전을 그 심층구조로 갖는다"고 말하고 싶다. 뉴욕이라는 대도시의 여유있는 (애인이 있는데도 외로운) 노처녀, '흠잡을 데 없는 취향을 지닌' 여주인공 애니가 수백 번도 더 읽는 책은 바로, 이 영화의 하위 텍스트로 깔려 있는 제인 오스틴(Jane Austen)의《오만과 편견(Pride and Prejudice)》이다.

로맨스 서사의 원형

《오만과 편견》은 한마디로 모든 로맨스 서사의 원형이다. 오스틴의 소설은 '고전'이다. 그렇다면 고전이란 무엇인가? 시대가 흘러도 변하지 않는 것, 인간의 진실을 말해주는 것이 고전일 것이다. 그렇다면 제인 오스틴은 어떤 진실, 무엇을 썼는가? 오스틴은 어느 시대나 문제가 되는 필연적 사회 변화와 계층의 대응에 대해서 썼다. 결혼이라는 매개를 통해서, 절제된 방식으로. 오스틴은 사회의 지층 변화에 대응하는 이상적인 인간의 초상을 그린다. 다아시와 엘리자베스라는.

오스틴 소설들은 폐쇄된 담장 안의 이야기 같지만 실은 봉건사회에서 산업사회로 이행해가는 사회가 지니는 갈등들이 우회적으로 그려져 있다. 시대 변화에 대한 사회집단의 선택과 대응 들이 보인다. 그것은 현실 변화의 대응에 대한 탐구의 궤적들이며, 그러한 점에서 오늘날에도 의미가 있다. 어느 시대나 항상 변화의 와중에 있고 살아가기 위해서는 선택이 필요하기 때문이다. 그 선택은 올바른 것이어야 할 것이다. 영원한 변화의 구조적 유비가 있다. 갈등은 신화나 희극에서처럼 결혼으로 해결된다. 그것은 물론 허구이지만, 실재의 구조를 담지한다. 프루스트 소설 《잃어버린 시간을 찾아서》에서 화자는 게르망트와 메제글리즈의 갈림길에서 어느 쪽으로 가야 할지 망설인다. 게르망트 쪽은 몰락하는 이중구속의 전통적 귀족사회이고 메제글리즈 쪽은 베르뒤랭 부인의 살롱이 있는 부르주아 사회이다. 어느 시대건 사회 변화의 와중에 있다. 지층의 변화는 필연적이다. 무엇을 할 것인가?

오스틴의 소설들에는 상속권을 박탈당한 귀족들과 교육받은 중산층들이 시대 변화의 와중에서 필연적으로 마주하게 되는 온갖 사회 문제들이 있다. 인물들의 감정은 사회의 변화를 반영하며 기존 체계에 적응하도록 결정되고 직조된다. 유산을 받지 못하거나 경제적 이해타산에 맞게 운용하지 못하는 귀족들은 상류사회로부터 소외되며 궁지에 몰린다. 그들은 겉치레뿐인 체면을 최소한이라도 유지하기 위해 이사를 비롯하여 온갖 전략을 짜내야만 한다. 대학에서 신학을 했다고 해서 모두가 교구목사가 될 수 있는 것은 아니다. 성직자 임명을 받아 조그마한 사택에라도 안주하기 위해 목사들은 전

《로빈슨 크루소》 삽화, 19세기

전긍긍한다. 소설 속의 한 인물이 지적하듯이, 변호사들과 상인들은 자립해 상류사회에 어울리는 교양을 갖추었으나 일하느라 늙어간다. 식민지와 전투에서 재산을 모았으나 사회적 신분이 뒤따르지 못하는 차남이나 해군들은 유리한 결혼을 해서 배당받은 나쁜 패를 만회해야만 한다.

장자가 아닌 차남인 남자주인공들, 경제적 자립을 향한 그들의 노력은 충분히 눈물겨운 것이다. 그들은 좋은 환경에서 자라 옥스퍼드나 케임브리지에서 최고 대학교육을 받았지만 결혼하기에 충분한 재산이 없다. 때문에 외국으로 나갈 수밖에 없다. 동인도회사에서 근무하거나 군대로 가서 나폴레옹과의 전투에 참전한다. 혼기를 놓치고 중년의 나이가 다 되도록 외지에서 고생한다. 식민지와 군대는 '악'이다. 여기에는 존재의 필연적인 악으로서의 조건이 있다. 그들이 무엇을 느끼고 돌아왔는지 오스틴은 아무것도 기술하지 않는다. 그러나 군대와 식민지라는 이중의 악에서 성공하여 재산을 모아 돌아온 중년의 군인은 《분별과 다감(Sense and Sensibility)》의 마리안느 같은 순진무구하고 철없는 아가씨를 사랑하게 된다. 《설득(Persuasion)》에서 프레데릭은 자신을 거절했던 노처녀 앤에게 돌아온다. 그녀들은 돌아온 군인들에게 잃어버린 젊음의 시간들을 보상해주는 **기호**가 된다. 이것이 제인 오스틴 특유의 따뜻하고 절제된 낙관적 필치로 그려져 있다.

변화의 외중에서 몰락하는 소귀족이나 중산층 여성이 택할 수 있는 삶의 기회는 남성보다 훨씬 더 제한되어 있다. 전통사회에서 제때 결혼하지 못한 교육받은 여성들이 신분을 보장받는 유일한 길은

수도원에 들어가는 것이었다. 그러나 이 시기에 이르면 수도원 제도는 중세 때와 같은 긍정적 기능을 발휘하지 못한다. 결혼 기회를 얻지 못한 중산층 여성들은 흔히 가정교사가 되었는데, 가정교사는 대개 요리사보다도 천대받았다. 그런 의미에서 《에마(*Emma*)》의 에마는 장원의 여주인이자 독립적인 대귀족으로, 오스틴 소설의 주인공들 중 대단히 예외적인 인물이다. 그녀는 마음 내키는 대로 결혼을 기피할 수 있다. 《에마》나 《오만과 편견》은 토지에 기반한 기존의 봉건적 지역사회로 통합되는 삶을 보여주며, 《노생거 수도원(*Northanger Abbey*)》이나 《맨스필드 공원(*Mansfield Park*)》은 귀족의 삶에 끼어든 중산층 여성의 소외를 보여준다. 19세기 여성소설을 예고하는 오스틴의 후기작품에서 기존사회로의 통합은 불안하며 억지로 끌어낸 허구로 느껴진다. 《설득》과 《에마》에서 보이는 몰락한 귀족, 사생아, 가정교사 신분의 처녀들은 자아를 완전히 죽이고 살아가야 하며, 약혼은 결혼이 확실해질 때까지는 절대로 비밀로 해야만 하고, 불완전한 것이라도 주어진 상황에 대해서 그저 감사해야만 한다. 귀한 마음씨와 재능을 가졌으나 자립을 위한 어떤 물질적 수단도 지니지 못한 젊은 아가씨들은 굴욕스러운 상황을 오로지 선한 마음으로 감내한다.

오스틴의 다른 소설들과 《오만과 편견》의 행복한 결말을 비교해볼 때 무엇이 보다 현실에 가까울까? 아마도 양쪽 모두 개연성이 있을 것이다. 현실은 극복하기 어려우나, 행복의 가능성을 완전히 차단하지는 않는다. 그것은 비극이 될 수도, 희극이 될 수도 있으며 희극이 되기까지에는 감정과 감수성을 이성과 신중함과 함께 조화시

키는 지혜가 있다. 오스틴 소설에 나오는 아가씨들의 덕성은, 솟구치는 정념을 억제하고 억압해야만 하는 것이 아닌, 고요한 내면으로부터 행동거지로 우러나오는 자연스러운 것이다. 영화로 제작된 《에마》와 《분별과 다감》뿐만 아니라 《오만과 편견》이 아직까지도 인기를 끌며 살아남은 이유는, 무엇보다 이상적인 인간상을 제시하기 때문이다. 다아시와 엘리자베스, 빙리와 제인의 인간성은 대단히 훌륭하다. 엘리자베스 자매의 성공은 개연성없는 황당한 이야기가 아니며, 행운은 그저 우연히 오는 것이 아니라 주인공들이 지닌 미덕에 화답한 것이다.

상기해두자. 이들이 살고 있던 철저한 신분사회에는 출구가 없었다. 누구에게 초점을 맞출까? 여성들, 중상류층, 특히 아가씨들에 주목해보자. 그들에겐 기회가 박탈되어 있다. 학교나 식민지 군대에조차 투기할 수 없다. 이처럼 기회가 박탈된 개인이 유일하게 노력할 수 있는 곳은 오로지 내면의 조화, 개인적인 덕성에 대한 투자일 뿐이었다. 당시에 생각되던 덕성이란 절제하고 절도를 지키는 것이었다. 이성과 감성, 분별과 다감을 조율하는 것이었다. 아가씨들의 부류는 각기 다르다. 《에마》에서 대귀족인 에마는 선의와 장원의 여주인이라는 허영심으로 끊임없이 타인의 일에 간섭하고 상황을 잘못 판단하고 실수를 저지르는 반면, 《오만과 편견》의 부르주아적 여주인공들이 보이는 말과 행동의 예의바른 삼가와 절제는 놀라울 정도이다. 예컨대 어떤 비밀도 오래 간직하지 못하는 리디아가 말실수로 다아시가 위컴과 자신의 결혼을 도왔음을 누설하며 "절대 말하지 말라고 당부했는데!"라고 실수를 깨닫자 예의바른 제인은 "듣지

말아야 할 것은 말하지 말라"며 그에 대해 일말의 호기심조차 보이지 않는다. 제인은 가족이 큰 도움을 입은 중요한 사건의 진상을 파악하는 일을 배제해버린다.

《분별과 다감》은 제목에서 보이듯, 이성과 감정 같은 상반되는 기질 사이의 조화를 강조하고 있다. 유산을 박탈당하고 가난한 상태로 신분이 하락해가는 여주인공에게는 오두막(!)과 하인 둘밖에 남지 않는다. 그러나 품위를 지켜야만 한다. 유일한 구원의 길인 결혼에 이르기까지 주어진 현실에서 가장 적합한 행위를 해야만 한다. 순수한 사랑을 추구하는 낭만적인 동생 마리안느는 지나치게 신중한 언니를 이해할 수 없으나 공상적인 첫사랑에서 가난 때문에 가슴아픈 고배를 마신 후 자신의 감정이 지나치게 방약무인했음을 깨닫고 마음을 다잡는다. 《설득》에서 몰락해가는 하급귀족인 여주인공 앤은 주위의 압력 때문에 어쩔 수 없이 사랑하는 남자를 거절한다. 그가 귀족이 아니기 때문이다. 그러나 다른 어느 누구와도 결혼을 원하지 않는다. 때문에 이러지도 저러지도 못하고 지내다 결국 결혼의 희망이라고는 가질 수 없는 완전한 노처녀가 된다. 파산 지경에 이른 집안살림을 꾸리는 일과 귀족으로서의 품위를 지키는 일은 양립하지 않는다. 때문에 정든 집을 떠나 이사를 감행하게 된다. 옮겨간 휴양지 바스에서 모든 사건이 일어나며, 자수성가한 군인 프레데릭은 앤에게 돌아온다.

오스틴의 소설에서 사랑은 경제적 자립이라는 절대조건하에서만 하나의 보상처럼 주어진다. 경제적인 자립이 없다면 나머지는 불문에 부쳐진다. 다른 계층의 사람은 존재하지 않는 것과도 같다. 여기

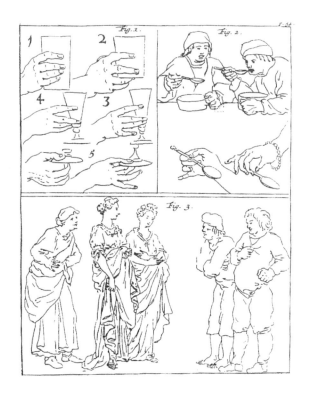

유리잔을 쥐는 다양한 방식들, 먹는 태도와 서는 법에 대한 매뉴얼의 삽화,
게르하르트 드 레어레스, 《위대한 화가들의…》두 번째 판본, 에칭, 1740, 하를렘
네이메헨 대학 도서관

에는 이론의 여지가 없고, 논의는 시작조차 될 수 없다. 자립의 기준
역시 계층에 따라 다르다. 해군장교나 교구목사에게는 조그마한 사
택 하나면 충분한 반면, 귀족의 차남에게는 그 이상의 것들이 요구
된다. 비록 동일한 계층이지만 각각의 공동체 안에서 '적절함'의 기
준은 다르다. 남녀 모두 주어진 사회적 혹은 장에서의 '승인'이 문제

이기 때문이다. 이같은 미묘한 사회적 문제들을 포착하기는 쉽지 않지만 바로 거기에 오스틴 소설의 묘미가 있다. 정황은 오로지 대화로 제시되며 불필요한 설명은 없다. 설명을 비루하게 늘어놓지 않고 내면 묘사 또한 드물다. 역시 고전시대가 요구하는 문체상의 데코룸 때문이다. 제인 오스틴의 문장은 여자들의 사소한 이야기를 확대해서 보여준다. 쓸데없는 일상적 수다를 늘어놓는 것처럼 보이지만 품위와 아이러니가 있으며 당시 중상류층 인물들의 실제 삶을 볼 수 있다.

이제 《오만과 편견》을 살펴보자. 《오만과 편견》에서는 여주인공들 외에 두 사람의 청년이 특히 중요한 역할을 한다. 직물업과 관련되었다는 암시가 보이며 발흥하기 시작한 부르주아 계층으로 귀족적인 생활 양식을 갖고 싶어하는 젊은 신사 빙리와, 중상주의 경제인으로 변화하는, 영지를 가진 젠트리 다아시가 있다.[1] 주인공 다아시는 중상주의적인 초기 자본주의로의 변화 도중에 있는 전형적인 영국 귀족이다. 그는 평범한 귀족이 아니라 성직 임명권을 가진 서열이 높은 대귀족이면서 경제인으로 탈바꿈에 성공한 전형적인 영

[1] 전통적인 젠트리를 칭하는 신사 혹은 선량이라는 말은 문자 그대로는 '좋은 양식(bon sense)'을 지닌 '좋은 사회(good society)'의 선남선녀들을 의미한다. 젠트리는 상냥하게 (genteel), 즉 예의바르며 영예롭게, 그리고 갈랑트리하게(galant, courtesy) 행동한다. 모두가 긍정적인 행위 양식으로부터 온 말이다. 즉 신사와 숙녀는 상류사회의 공통양식(common sense)을 지닌 선량(善良)이라는 말로 번역될 수 있다. 그러나 양식은 인습 혹은 관습에 종속되기에 때로는 이성과 갈등한다. 자본과 마찬가지로 이성은 비규정적인 미지의 영역을 규정 가능한 것으로 포괄하고 넓혀간다. 때문에 시대에 따라 추구해야만 하는 인간형으로서 선량의 실제적 구현을 정의하고자 한다면 그 현상적 양태는 다를 수밖에 없다. 다만 '선량'들이 지닌 '좋은 양식'이 지성과 이성을 언제나 존중한다는 정도는 공통된다고 말할 수 있을 듯하다.

국 신사이다. 지나치게 절제된 그의 겸손은 주위사람들에게 '오만'으로 비쳐진다. 그러나 다아시가 빙리와 허물없이 교류하며 사업에서 성공한다는 것은 그의 인품이 고루한 인습으로 경직된 것이 아님을 말해준다.

다아시의 유쾌하고 절친한 친구 빙리는 전통적인 귀족이라기보다 부르주아 출신으로 암시된다. 빙리 형제들은 "값비싼 사립학교와 대학에서 교육을 받고, 수입이 많았지만 수입 이상의 생활을 하며", 사업 때문에 런던에 정기적으로 가는 한편 지방에 영지를 갖고 있다. 당시 영국 귀족들은 거래처가 있는 런던에 타운하우스를 마련하고 가족을 위해서는 전원 속의 교외에 장원을 마련하는 것이 관례였다.[2] 부유한 사람들은 스스로를 구별짓기 위하여 도심을 떠났다. 빙리의 이사, 즉 네더필드에 영지를 마련하려 하는 데서 이야기는 시작된다. (즉 빙리는 결혼하여 정착할 생각을 하고 있다.)

젊은 신사들이 이웃으로 이사온다는 소식을 듣고 흥분하는 베네트 부인은 온 인생의 목표가 다섯 딸을 적절하게 결혼시키는 데 있는 사람이다. 제인과 엘리자베스의 어머니인 베네트 부인의 관심은 오로지 그들의 수입이 연간 십만 파운드 이상이라는 데에만 집중해

2) 근대적 가장의 행복과 관련된 거주지의 이동에 대한 상세한 설명은 로버트 피시만, 박영한·구동회 역, 《부르주아 유토피아》, 한울, 2000에서 찾아볼 수 있다. 19세기 런던의 도시 교통로와 영국 귀족들의 전원생활과 풍경에 대한 사고 방식에 대해서는 리차드 세넷, 임동근·박대영·노권형 역, 《살과 돌》, 문학과학사, 1999; *The Iconography of Landscape*, Cambridge, 1988의 Trevor R. Pringle과 Huyh Prince, Stephen Daniel의 논문이 참고할 만하다. 부르디외, 하태환 역, 《예술의 규칙》, 동문선, 1999에 나오는 플로베르의 《감정교육》에 대한 분석에도 장소의 이동이 사회적 신분과 밀접하게 연관되는 예가 잘 기술되어 있다.

있으며 결혼후보로서의 다른 자질에는 아무런 관심도 없는 속물이다. 재산과 수입 정도(그러므로 돈!)가 베네트 부인의 모든 찬사를 끌어내기에 충분하다. 아버지 쪽은 영락한 귀족인 반면 어머니는 부르주아 출신이고, 여하한 물려받을 재산도 없는 엘리자베스와 제인은 순조로운 결혼에 '심각한 하자'가 있는 것으로 암시된다.

이러한 어려움을 극복하는 것은 젠트리인 다아시와 신중한 엘리자베스의 '진정한 사랑'이지만 그것은 쉽사리 성취되지 않는다. 다아시는 대단히 **오만**하다. 처음 만난 무도회에서 자신이 춤을 신청할 만큼 엘리자베스가 예쁘지는 않다고 냉정하게 평가한다. 첫인상이 좋지 않았던데다 다아시에 대한 중상모략을 잔뜩 들은 엘리자베스 또한 시종일관 **편견**을 갖고 그를 대한다. 그들이 만나기 위해서는 서로의 인습적인 결점인 오만과 편견이 깨져야만 하는데, 그것은 쉽지 않은 일이다. 오해는 증폭되어만 간다. 《오만과 편견》을 수백 번 읽는 독자인, 영화 〈You've got mail〉의 주인공 애니가 이메일로 조에게 말하는 것처럼. "나는 그들이 대체 언제나 만날 수 있을까 항상 노심초사한답니다."

무엇보다 관심을 끄는 것은 이 소설에 근세적인 미학적 판단 기준과 행동 규범을 축약한 '데코룸'이라는 용어가 적어도 두 번 나온다는 점인데, 한 번은 여주인공 엘리자베스의 아버지가 보잘것없는 교양의 무지한 어머니를 대하는 냉담한 태도가 "데코룸하지 않다"는 지적이며, 또 한 번은 다아시의 아주머니인 레이디 캐서린이 다아시와 엘리자베스의 결혼을 막기 위해 엘리자베스를 공격하는 장면이다. 내가 굳이 보수반동적인 (봉건귀족사회의) 레이디 캐서린의

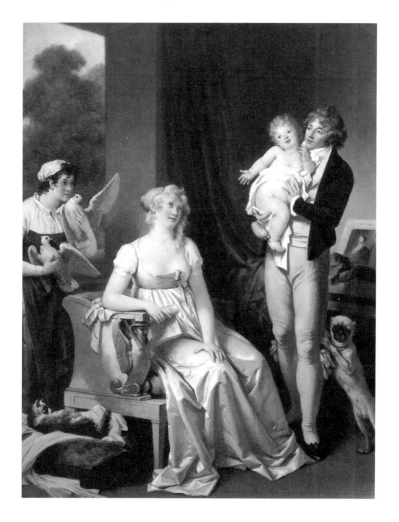

마르게리트 게라르트, 〈행복한 가정〉, 유화, 1795~1800년경, 개인소장

샤르댕 시대의 주목받지 못한 여성 화가 중 하나로, 따뜻한 가정의 어머니와 양육에 적극적으로 참여하는 모습의 아버지를 형상화했다. 아들을 안고 있는 아버지가 당시 가족초상화에서 보이는 것보다 좀더 정서적으로 친밀감있게 그려져 있다.

말을 인용하고 넘어가는 이유는, 데코룸이 하나의 개념하에 상반된 것을 아우를 수 있을 만큼 포괄적이며 시대에 따라 변해감을 보여주기 위해서이다. 미술사와 영문학에서 논의되는 데코룸 개념은 대단히 복잡하고 장구한 역사를 갖는다.[3]

레이디 캐서린이 고집하는 데코룸이 철저하게 인습적이고 보수적인 데 반해, 매사에 신중함을 보여주는 엘리자베스가 취하는 태도는 사회적 인습보다 개인의 내면과 긍지, 고결함을 중시한다. 엘리자베스야말로 사고와 행동에 있어 절제된 데코룸한 여성이다. 다음의 대화는 두 사람의 데코룸 개념이 다르다는 것을 드러내준다. 그들은 같은 개념을 다르게 받아들이고 있다. 엘리자베스는 다아시와 자신을 갈라놓으려고 몸소 방문한 레이디 캐서린에게 묻는다.

"왜 그가 다른 선택을 해서는 안 되죠? 그리고 만일 내가 그 선택이라면, 왜 내가 그를 받아들여서는 안 되죠?"

"왜냐면 영예, **데코룸**, 신중함, 아니 그보다도 이익이 그것을 금지하기 때문이야. 그래요, 미스 베넷, 이익이지. 그들은 존경할 만한 가문의 모든 성원의 요청에 의해, 서로에게 운명지어져 있었지. 그런데 무엇이 그들을 갈라놓는 거지? 가문도, 연줄도, 재산도 없는, 벼락부자 출신에, 허세에 찬 젊은 여자라니! 이걸 참아내야 한단 말이지! 그건 그래서는 안 되고, 그럴 수도 없는 거요."[4]

3) 문학에서의 데코룸에 대해서는 《수사학과 문학》, 동인, 1999을 비롯한 박우수 교수의 논문과 저서 들을 참조.

그러나 엘리자베스는 자긍심있는 처녀이기에 이 대귀족 노부인의 되풀이되는 협박에도 기가 꺾이지 않고 자신감있고 침착하게 대답한다. 이것은 코믹하다. 엘리자베스는 사실 편견에 사로잡혀 구혼을 냉정하게 거절한 자신의 실수를 반성하고 다아시를 단념하고 있었는데, 레이디 캐서린의 왕림은 의도와는 정반대의 효과를 가져온다. 즉 엘리자베스는 어렴풋한 희망을 가지게 된다.

레이디 캐서린이 엘리자베스에게 엄포를 놓으며 자신의 논거로 끌어들이고 있는 '데코룸'은 본래 키케로(Marcus Tullius Cicero)의 《웅변론》과 《의무론》에 나오는 개념으로, 행위와 말, 신분과 직업, 장소와 시간의 '적절함'을 가리키는 것이었다. 모든 것은 조화롭게 상응해야만 한다. 이 '적절하게 행동한다'는 것에는 서구 사회의 문명화를 이끈 근세적 행동 규범의 원칙이 집약되어 있었다. 행위에 있어 데코룸의 강조는 그 뿌리가 깊다.

데코룸의 인식은 노르베르트 엘리아스(Norbert Elias)가 말하는 서구 문명화 과정의 핵심이다. 수치심을 모르는 자는 데코룸하지 않다. 적절한 때와 장소를 가릴 줄 아는 것, 행위에 있어 **수치심의 경계(schaamtegrens)'**를 결정해주는 것이 바로 판단 규준으로서의 데코룸이다.[5] 데코룸의 미학은 규범이 통용되는 장을 확고히 하며, 그 장에서 적합한 것과 적합하지 않은 것, 어울리는 것과 어울리지 않

4) Jane Austin, *Pride and Prejudice*, Oxford Univ. Press, 1990(1813), 271쪽.

5) 수치심과 이중구속에 대해서는 노르베르트 엘리아스, 박미애 역, 《문명화 과정》 II, 한길사, 1996, 382~400쪽.

는 것을 가른다. 이것은 분명치 않고 정확히 이해하기에 어려운 점이 있는데, 엘리자베스와 레이디 캐서린의 기준이 다른 듯하면서도 결국엔 같은 것을 말하듯, 동일한 원칙하에 완전히 상반되는 행위가 나타나는 것이 가능하기 때문이다. 데코룸한 태도에 있어 결과적으로 공통적으로 추출해낼 수 있는 규준이란 중용과 절제, 절도의 정신이다.

행위 원칙으로서의 데코룸

데코룸은 고대에서 중세를 거쳐 지속적으로 적용되는 폭넓은 개념이지만, 본격적으로 행동 원칙으로 추천되기 시작한 것은 르네상스 이후부터였다. 이 개념의 특징은 장 혹은 장소를 확정한다는 점이다. 이것을 한마디로 정의하는 모토가 있으니, 절제를 나타내는 "각자에겐 각자의 것"[6]이다. 각자에게는 각자에 어울리는 것이 있다. 상인계층에게 적절한 것은 검소하고 정갈한 옷이며 귀족들에게 데코룸한 것은 신분을 나타낼 수 있는 화려하고 고상한 복식과 영예를 존중하는 태도이다. 귀족에게 지위를 드러내는 과시적 소비는 일종의 의무였다. 농민에게 적절한 것은 헛간과 밭과 쇠스랑이며, 군인

[6] Visscher, *Sinnepoppen*, 1614. 루머 피스허는 네덜란드의 부유한 사업가로 《정신을 위한 꼭두각시 인형》이라는 엠블럼집을 썼는데 이것은 대인기를 끌었다. 루머 피스허는 법률가이자 엠블럼집 저자였던 야콥 카츠(Jacob Cats)만큼 유명했으며 이들의 엠블럼은 17세기 네덜란드 회화에서 종종 근거로서 인용된다. "각자에겐 각자의 것"이라는 공정함의 이상은 고대부터 법적인 정의의 개념으로 논해졌다. 보다 자세한 설명은 오트프리트 회페, 박종대 역, 《정의》, 이제이북스, 2004, 80~81쪽.

에게 적절한 것은 병영과 선술집, 여자의 자리는 오로지 가정이다.

　데코룸이 가장 잘 나타나는 것은 자유로운 이성을 존중하는 에라스무스의 정신과 교육 이념, 르네상스 궁정인에게 추천되었던 예의 바르고 귀족적인 태도에서였다. 단정함과 예절바름, 때와 장소를 가릴 줄 아는 것, 규범에 맞게 행동하는 것이 데코룸한 것이다. 르네상스 시기에는 궁신과 왕자의 교육에 대한 대단히 많은 행위의 매뉴얼들이 만들어졌는데, 대표적인 것으로 젊은이의 행동에 대한 에라스무스(Erasmus)의 핸드북과 조반니 델라 카사(Giovanni Della Casa)의 에티켓 매뉴얼 《갈라테오(*Galateo*)》(1551~55), 그리고 무엇보다 유명한 발다사레 카스틸리오네(Baldassare Castiglione)의 《궁정인(*Il cortegiano*)》(1518) 등을 들 수 있다. 《궁정인》에서는 젊은이들에게 바람직한 행동거지로, 품위있는 '우미(*grazia*)'를 지닐 것과 함께, 가볍고도 초연한 정신적 에스프리를 아우르는 개념인 '스프레차투라(*sprezzatura*)'가 추천된다. 우아한 것은 힘들이지 않는 정신의 가벼움이며, 애쓰는 것이 아니다. 그것은 과도하거나 경박스럽지 않은, 지성적인 가벼운 초연함이다.[7]

　미학적 데코룸은 장을 전제로 하기 때문에 시대에 따라 그 내용은 조금씩 변해갔다. 그러나 고귀함을 추구한다는 점에서는 공통된다. 귀족적 데코룸의 이상은 덕스러운 것과 아름다운 것을 등가로 본 플라톤적인 감정까지 그 뿌리가 소급되며, 적절한 행위 방식에

[7] 르네상스 시대의 예법서 및 그 내용에 대해서는 노르베르트 엘리아스, 박미애 역, 《문명화 과정》 I, 한길사, 1996, 200~276쪽.

대한 키케로의 언급은 국가를 다스리는 자에게 걸맞는 태도의 권장이었다. 중세에는, 외면의 미는 어디까지나 인간을 미혹시키는 것이라는, 육체를 경시하는 양가적인 태도 또한 존재했다. 그러나 문명화된 행동 규범으로서의 데코룸을 강조했던 르네상스 저자들에게 고대 정신의 부활인 미와 선의 동일시는 공통된 감정이었다. 그것은 인간의 신체에 대한 긍정을 만들어냈다. 르네상스인들이 신체에서 찾고자 했으며 부여하고자 했던 벨레차(*bellezza*; 美)는, 근대 이후에 경험되는, 인간의 한계를 넘어서는 불가사의하고 초자연적인 무엇(숭고미)에 대한 것이 아닌 **적절한 비례와 균형, 부분들의 조화에** 있는 그러한 아름다움이었다.[8] 알베르티(Alberti)의 사고에서 아름다운 신체는 부분들의 조합으로 짜맞춰질 수 있었다. 르네상스인들은 **정신의 미는 필연적으로 신체에 반영되기 마련**이라고 생각했다. 아름다운 정신은 아름다운 신체에 반영된다.

"왜냐하면 신체는 영혼의 그림자이기 때문이네. 신체의 형태는, 그것이 최고로 발현되는 한에서, 영혼의 형태를 반영한다네. 그리하여 지각의 생생함과 명민함은 신체 속에 나타나고, 마음의 지혜와 통찰력 역시 그렇다네. 신체의 건강은, 기질의 조절로 구

[8] 데코룸이 가장 잘 나타나는 미술의 하나가 초상화이다. 보통의 초상화는 고양해야 할 덕목들이 강조되고 지양해야 할 결점들은 감추는 경향이 있다. 그러나 프란스 할스나 렘브란트 같은 거장들의 초상화, 인간 그 자체를 그대로 보여주는 초상화는 데코룸하다. 이처럼 데코룸이란 폭 넓은 개념이다. David Ross Smith, "Decorum and Social Form in Dutch Marriage Portraiture", *Mask of Wedlock*, UMI, 1982, 13~36쪽.

성되며, 조율된 정신을 의미한다네. 신체 비례에 의해 결정되는 아름다움은, 우리에게 정의의 장엄함과 조화를 보여준다네. 또한 우리에게 분방함과 고상함을 보여주고……"[9]

그러므로 이미 고대와 중세를 거쳐 문명화의 척도로서 지속되던 행위에서의 데코룸은, 신체가 정신을 아우른다는 르네상스기의 사고 방식 때문에 보다 확고하게 구축되었다. 우아하게 균형잡힌 신체와 조율된 기질은 불가분이며 무엇보다 젊은이들에게 추천할 만한 것이었다. 신체를 보는 이러한 방식은 다음 시대에도 대륙을 건너 그대로 이어진다. 《오만과 편견》의 예를 들자면, 빙리의 허영심 많은 누이는 자신의 데코룸한 신체와 행동거지를 보이기 위해 책에 몰두하는 다아시 앞에서 과시하며 거실을 걸어다닌다. 지나치게 의도적으로 과시한다는 점에서 빙리의 누이는 항상 절도를 벗어나고 있다. 그러나 다아시는 이러한 과장된 태도를 눈에 띄게 무시함으로써 빙리의 누이를 모욕하지 않는다. 그는 대단히 예의바르면서도 냉정하게 외면한다. 즉 다아시는 데코룸하다.

태도에서 고귀함을 내보이는 것은 대단히 미묘한 기호들의 유희와도 같다. 적절한 행동의 추구는 취향의 세련됨뿐만 아니라 무심코 던진 말이나 사소한 동작 하나에서도 엿보이는, 무의식적으로 내면

9) 이러한 언급은 피콜로미니와 알베르티의 논고에서도 발견되는데, 피치노는 한 친구에게 '아름다운 신체와 아름다운 정신'이라는 제목의 편지를 쓰기도 한다. recit., *Letters*, Book V(hastel 1954, 32) in David Hemsoll, "Beauty as an aesthetic and artistic ideal in late fifteenth Century Florence", in *Concepts of Beauty in Renaissance Art*, 1998, 71쪽.

화된 태도(*habitus*)로 드러난다. 행위에 있어 고귀함의 추구는 시대를 거듭하는 가운데 지속되었으며, 부르디외가 오인 메커니즘이라고 부르는 지배 질서의 내면화, 귀족성에 대한 자발적 인증으로 이어진다. 르네상스기의 데코룸 미학이 부르주아 시민사회에도 적합한 행위 원칙으로 좀더 보편적으로 채택되게 되는 것은 무엇보다 근대화 과정을 거치면서였다. 왕자나 귀족의 자제에게만 추천되던 행위 원칙으로서의 데코룸을 보다 적극적으로 받아들인 것은 귀족을 밀어젖히고 점차 부상하던 부르주아적인 시민계층이다. 이제 데코룸은 부르주아적 미학이 된다.

유럽의 다른 어떤 지역보다 시민사회가 일찍이 발달했던 네덜란드의 중상류층은 그 좋은 예가 되는데, 현재의 네덜란드 및 벨기에령인 플랑드르 지역은 유럽의 여타 지역들보다 부르주아적 시민사회가 일찍이 발달했고 16세기경에 봉건사회에서 자본주의로의 발달이 가속화되었다. 여기서 말하는 시민이란 조선업과 금융, 동인도회사의 번창으로 당시 유럽의 어지간한 왕족보다도 부유했으나 청교도적인 칼뱅주의의 영향으로 경건하고 근면하게 살며 그 부를 드러내고 과시하지 않던 그러한 사람들이었다. 가족과 아이들을 대단히 중시하는 청교도적인 사랑은 이때부터 싹튼 것으로 보아야만 한다. 17세기 네덜란드에서는 중상류층의 부르주아적 감수성이 사회를 이끌었다. 17세기 네덜란드의 시민문화란 건강하며 자본주의의 문제가 불거져 나오기 이전의 기이하게 고요한 잠깐의 예외적 시기를 보여준다. 이 시대는 베르메르와 렘브란트와 스피노자가 있던 시대이다. 당시의 부르주아적 감수성이란 자연주의적이다. 즉 19세

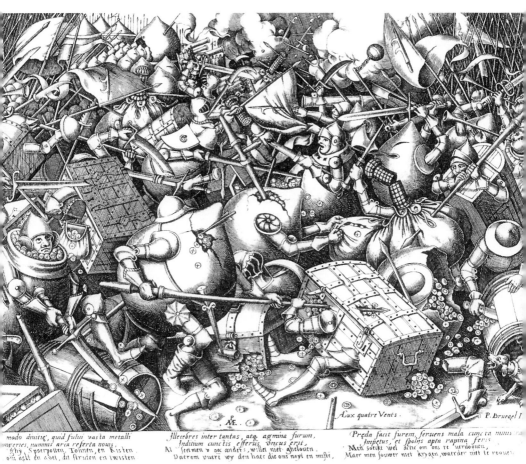

modo diutit, quid fulut vasta metalli
ongeries, nummis area referta nouis,
Ghy Sparpotten, Tonnen, en Kisten.
om aelt en aDet, dit ftruden en twisten

Illecebres inter tantas, atq. agmina furum,
Inditium cunctis efferus oneus erit,
Al feermen v aoc anders, willet niet ghelouen,
Daerom vueri wy den hate die ons noyt en mift,

Preda facit furem, feruens mala cuncta minis ra
Impetus, et fpolijs apta rapina feris.
Meñ foeki wel aene om ons te herdooven,
Maer men fouver met krygen, waerder niet te roouen.

ÆE. Lux quatre Vents. P. Bruegel I

피터 브뢰겔 방(倣) 피테르 반 헤이든 제작, 〈돈자루와 궤의 전투〉, 뉴욕 메트로폴리탄 미술관

원본은 남아 있지 않다. 브뢰겔이 평생 협업했던 출판업자 히에로니무스 콕의 사후 약 1570년경에 제작된 것으로 추정된다. 보물상자와 싸우고 있는 병사들은 돈자루뿐만 아니라 돈 항아리들이다. 단지에 돈을 꿍쳐서 모으는 것(Pottery Bank)은 브뢰겔의 시대에 일반적인 일이었다. 16세기 자본주의의 융기와 자본 축적을 풍자하고 있는 작품이다. 단지은행을 '깨뜨림'의 재현에 의해 자본 축적이 공략되고 있으며, 부유한 자는 부유한 자들끼리 싸운다는 암시가 들어 있다. 전쟁을 일으키는 것은 부유한 자들이다. '야만스런 갈고리'라고 명시되어 있는 깃발과 명문은 이 판화가 화폐 혹은 아직은 사용되고 있지 않으나, 요컨대 자본의 축적에 대한 비판을 의도하고 있음을 명시하고 있다.

기 프랑스 작가들이 자신들의 부르주아 사회에 대해 흔히 비판했던 그러한 조악함이 아니라 사물을 있는 그대로 보는 것으로서 유럽 다른 지역의 그 어떤 귀족 문화보다도 세련된 것이었다.

18세기에 이르면 유럽의 주도권은 네덜란드로부터 영국으로 넘어간다. 어느 곳이든 각각의 사회가 이상적으로 받아들이기 시작한 부르주아적인 태도, 부상하던 중상류층 시민계층의 감수성이란 이전시대의 귀족들과 마찬가지로 데코룸의 추구에 의해 좌우되었다. 그러나 이 데코룸에는 다른 측면이 포괄되는데, 요컨대 세속화 과정, 사물을 보는 시각에서의 물질주의적 경향과 평행된다. 부르주아란 현실적이고 세속적이다. 그들에게는 권위를 인정하지 않는 권위가 있다. 오로지 사물의 실제적인 가치와 교양을 추구한다. 지나침은 모자람과 다르지 않다. 예컨대 《오만과 편견》에서 책을 지나치게 많이 읽고 피아노 연주 실력을 뽐내려고 하는 셋째딸 메어리는 어리석고 우스꽝스러운 모습으로 그려진다. 과도하게 '교양'을 추구하기 때문이다. 엘리자베스는 레이디 캐서린이 왕림했다고 소란을 떠는 어머니와 동생들에게 "난 또 돼지라도 풀려났나 했네." 하고 가볍게 응대한다. 엘리자베스는 귀족계급에 대해 수선을 떨며 비천한 태도를 보이지 않는 초연한 자신감이 있으며, 권위의 후광을 씌우지 않고 사물의 가치를 있는 그대로 보며, 현실적이고 절제되었으면서도 감각에 무감하지 않은 자신의 눈으로 사태를 파악할 줄 안다. 엘리자베스의 쾌활한 태도는 초기의 부르주아들을 특징짓던 일종의 자연주의라고 할 만한 것으로 대단히 데코룸하다.

세속적인 태도란 성스러운 것을 추구했던 중세처럼 현실을 이상

화하지 않고 사물을 있는 그대로 보는 태도를 말한다. 그 대표적인 예가 자연주의적인 17세기 네덜란드 회화이다. 부르주아적인 시민들, 그들은 현실적이고 실용적이었고 중세나 궁정의 방탕한 귀족들과는 달리 재정에 밝았다. 여기에는 아직도 혼동되는 측면이 있는데, 시민들에게 데코룸한 것은 현실을 있는 그대로 보는 것이고 수입에 맞게 지출을 검소하게 억제하는 것이며, (재정적으로 무감각한) 귀족에게 추천되는 데코룸이란 귀족다운 것, 세련된 것이다. 그러나 공통점은 공손함, 예의, 세련, 영예, 관대함의 추구이다. 이처럼 이 개념은 이해하는 데 어려움이 있다.

우리가 기억하는 한 부르주아들은 언제나 욕을 먹어왔던 것 같다. 애초에 그들의 모습은 어떠했던가? 프랑스 대혁명은 부르주아 혁명으로 정의된다. 최후의 승자로 남게 되는 부상하는 부르주아들, 혈통과 상속에 의해서가 아니라 스스로의 능력에 의해 사회적 지위를 성취한 부르주아 계층들은(곧이어 상속은 그들에게도 필연적인 것이 되었지만) 사회의 상층으로 부상하면서 점차 자신의 고유한 정체성을 정의해줄 특별한 무언가를 필요로 하게 된다. 그러나 전통적인 봉건적 사회 위계의 정당화 메커니즘이었던 종교와 신학 혹은 전사귀족으로서의 영예의 가치는 더이상 설득력이 없다. 근세 이후 자본주의와 산업의 시대로 들어서며 과거 신학과 전투가 점하던 영광과 영예의 자리를 '교양'이 대신 메우게 된다. 상위계층인 '나'의 정체성을 정의해주는 무엇은 이제 교양이 된다. 교양의 추구와 습득은 젠트리가 반드시 지녀야만 한다고 간주되던 데코룸한 행위 양식과 따로 떼어 생각할 수 없다. 산업사회와 대중문화 시대의

속악함으로 변질되기 전까지, 과거 귀족사회가 지니던, 삶과 행동의 품격을 추구하는 부르주아의 교양 습속은 일부에서는 여전히 유지되었다.

근대화의 특징인 합리적·계산적 이성은 순수한 예술적 가치에 대한 신뢰를 그 내면적 진실로 가진다. 여기에는 기이한 역설이 있다. 가난한 작가와 화가가 바로 옆에서 굶주림에 죽어가도 눈 한번 꿈적하지 않는 냉혹함이 부르주아 사회의 한 단면인 반면, 유용성의 수단이 아니라 그 자체가 목적인 엄격하고 추상적인 미와 순수예술의 옹호 또한 자본주의와 부르주아 사회를 전제하지 않고는 생겨날 수 없다는 점이다. 종교가 제공하는 세계 이해가 보편적인 설득력을 상실한 시대에 교양이 필수적으로 동반하는 순수예술의 애호는 상위계층의 내면적인 성소가 된다. 마르셀 프루스트를 연상하면 쉽게 느낄 수 있듯이, 18~19세기 대부르주아의 교양이란 전통적인 귀족계층의 세련됨을 계승하고 대치하는 것으로, 잠깐의 교육으로는 획득할 수 없을 정도로 심도깊은 것이었다. 교양은 본질적으로 생계에 심신이 파괴될 정도로 구속되지 않을 만큼의 물질적 지반을 전제하지 않고는 이룰 수 없는 것이었다. 오랜 시간을 거쳐 무의식적으로 발현되는 행위에 이르기까지 내면화되어야만 했기 때문이다.

교양의 이념은 옛것을 받아들이는 동시에 새롭게 설정되어야만 한다. 과거 시대와 차원을 달리해야만 한다. 실마리는 바로 데코룸의 이념 그 자체에 있는 것이 아닐까? 상황에 따라 데코룸은 달라진다. 그러나 언제 어떤 상황에서도 행동의 올바름, 단정함, 예의바름, 영예, 합리성을 추구하는 것은 같다. 그것이 바로 '적절함'이다. 엘리

자베스가 보수적이고 관습적인 레이디 캐서린의 의지를 자신의 내면의 목소리에 대한 충실함과 특유의 지성과 쾌활함으로 이겨내듯이.

오네테트와 교양

17세기 후반에 이르면 유럽 대륙에서 귀족적 행동 규범은 '교양' 그 자체이자 **보편적인 교양**을 지닌 신사를 뜻하게 되는 '오네테트 (honêteté)'라는 말로 정의되는데, 오네테트라는 말 자체가 정직, 성실, 예절, 청렴, 교양, 공정함, 적절함을 뜻하며, 영예(honneur)를 지니기에 합당한 덕(남성적 덕인 비르투)을 갖춘 사람(젠트리)을 칭하기도 한다. 이상적인 중상류층 젠트리가 지녀야 하는 행동 규범으로 권장되었던 **절제, 지조, 충실**에 대한 근대적 관념은 데코룸이라는 용어에서 기원한다. 그것은 고대까지 소급되는 지배층의 덕목에 대한 유서깊은 무엇이다.

잠깐 대륙의 상황을 돌아보자. 기본적으로 글쓰는 법조차 잘 몰랐던, 거의 반깡패나 다름없었던 중세 기사들은 궁정문화를 거쳐 귀족이 되며, 지배의 당위성의 확보는 점차 무력이 아니라 덕스러운 가치의 내면화에 있는 것으로 생각되었다. 이것은 절대왕정을 향한 왕권 강화 책략과도 상응한다. 궁정인들은 군사적·재정적으로는 무력화되고 취향에 있어서는 사치하고 세련되도록 유도되었다. 프랑스의 경우는 어떠했는가? 절대군주와 관료적 부르주아의 결탁은 귀족들을 소외시켜야만 왕의 지배가 공고하게 유지되는 상황을 만들어낸다. (프랑스 왕의 재무장관과 재상은 거의가 부르주아 출신이었다.)

귀족들의 데코룸 추구, 이것은 이중구속[10] 상황을 낳게 된다. 귀족들은 귀족답기 위해 지출하다 보니 재정적으로 파산 상태에 이른다. 앙시앵 레짐하 프랑스 정치제도의 교묘한 점은, 재정 획득을 위한 매관매직이 명목이었을 뿐 실제 정치권력을 주지는 않았다는 것이다. 정치적 실권은 부르주아들에게 돌아갔다. 이중구속 상황이 벌어진 것이다. 프랑스의 경우 절대왕정하의 귀족들이 사치하면서 회계에 무심하여 끊임없는 재정 파탄과 빚에 직면하게 되었던 반면, 네덜란드적인 시민적 합리성을 일찍이 받아들였던 영국의 경우 오네테트의 이상이 합리성과 절제라는 말로 압축되는 부르주아적 가치와 적정하게 맞물린다.

프랑스에서는 점차 법복귀족이 부상하며, 혁명 후 보수왕당파의 재귀족화가 있고, 20세기 이후로는 에콜 노르말과 폴리테크니크 출신의 관료화된 테크노크라트가 주도권을 잡는다. 독일 귀족 역시 대학교육을 받고 관료화되며, 영국 젠트리는 다아시처럼 엘리트 자본가로 변신한다. 다아시는 부르주아화된 귀족이고 빙리는 귀족화된 부르주아이다. 그들은 자신들이 하고 있는 일의 정당성을 믿고 식민

10) 이중구속이란 논리 계형의 차이와 혼란에서 생기는 구속이다. 하나의 행위나 언어는 메시지와 그 메시지의 전달과 조직에 관여하는 질서 내지 문법으로서의 메타메시지로 이루어지는데, 이 두 차원은 서로 다른 논리 계형에 속하며, 그 둘이 반대되는 메시지를 발하면 이럴 수도 저럴 수도 없는 진퇴양난의 구속상황에 놓이게 된다. 노르베르트 엘리아스가 《문명화 과정》에서 말하는 봉건귀족사회의 이중구속은 지위와 신분의 과시를 위한 지출과 낭비가 요구되던 귀족계급의 생활 태도가 합리성과 절제·검약·투자라는 부르주아적 미덕에는 적응할 수 없었음을 뜻한다. 자연계와 정신분석에서의 이중구속 이론에 대해서는 그레고리 베이트슨, 박지동 역, 《정신과 자연》, 까치, 1990 참조.

지 개척에 열을 올린다. 해가 지지 않는 나라인 영국에서 전쟁은 본토 밖에서만 수행되고 혁명은 일어나지 않는다. 혈통에 의한 상원의원 제도는 폐지되었는데도 불구하고 시민들은 성골과 진골을 구분하는 해리포터에 열을 올리고, 텔레비전에 나오는 탤런트들의 발음을 구분한다. 다시 배역은 아무나 할 수 없다. 그만큼 데코룸은 강력하다.

교양인으로서 남성적인 미덕(virtue)을 갖춘 오네테트는 르네상스적 궁신의 전아하고 초연한 태도를 물려받은 진정한 신사였고, 이것은 다시 보들레르의 19세기적인 멋진 신사인 '댄디(dandy)'와 유유자적하게 수수방관하는 미학적인 '플라뇌르(flâneur)', 그리고 현대적인 '옵저버' 개념으로 연결된다. 이미 《오만과 편견》에서 다아시는 '관찰자(observer)'라는 말로 묘사되고 있다.[11] 런던과 교외 저택이라는 두 종류의 근거지를 지닌 젠트리가 되기 위해서건 댄디가 되기 위해서건, 힘들여 일하지 않아도 될 정도의 재산과 교양은 필요하다. 일하지 않아도 된다는 점에서 이들은 반드시 자본가여야만 했다.

그러나 신체와 정신이 조화되며, 때와 장소에 맞게 수치스러운

[11] 보들레르가 말하는 19세기적인 신사인 댄디에게 보이고 보여지는 시각적인 것의 가치는 이전 시대보다 중요하게 부각된다. 19세기 부르주아 사회는 크고 작은 거울을 방 안에 걸어둔다. 여기에 대해서는 많은 연구들이 있어왔는데, 특히 마네(Manet)의 〈폴리베르제르(Folies-Bergère)〉에 나타나는 도시적 응시(gaze)에 대한 해석들, 런던 귀족들의 하이드 파크(Hyde Park)의 산책 같은 도시적 생활 요소들은 자주 인용되는 부분이다. 백화점의 쇼윈도도 욕망을 부추기는 거울이며, 마차나 자동차 같은 특정한 교통수단이 관통하는 길은 가난한 사람들이 도시의 다른 구역에 접근하지 못하도록 흐름을 차단한다. 영역들은 경계지어지고 구획된다.

행위를 가릴 줄 알고, 영예를 추구하며, 인습에 얽매이지 않는, 자유롭고 가볍고 지성적인 정신이란 **삶의 기술**(*Modus Vivendi*)로서 누구에게나 필요한 것이 아닐까? 그러한 본질적인 교양으로서 삶의 기술의 운용이란 자본가들만에게만 허락되는 것도, 재산을 전제해야만 하는 것도 아니다. 엘리자베스가 레이디 캐서린의 권위에 굴하지 않고 자긍심을 갖듯이 자긍심을 갖는 것, 권위에 의존하지 않고 사물의 가치를 있는 그대로 평가하는 것, 고결하고 단정하고 예의바른 것이 바로 데코룸한 '오네테트'의 이상에 깃든 보편교양의 이념이다.

남자들이 성모나 유혹녀 마녀에 대해 논하듯 언제나 멋진 젠트리를 그리는 것은 남성작가가 아닌 여성작가였다. 언제나 예속된 처지였던 여성들은 자신들의 내면을 남성들보다 더욱더 규범화할 수밖에 없었기 때문이다. 데코룸의 규범이 가장 철저하게 지켜졌던 분야의 하나가 고전적인 방식의 초상화였던 것처럼,《오만과 편견》은 젊은 남성 엘리트인 다아시에 대한 예찬이다.

그렇다면 다아시는 어떤 사람인가? 다아시는 이성적인 사람, 스스로를 '반성할 줄 아는' 사람이다. 왕궁에 출입하고 성직 임명권을 갖고 있을 정도로 대귀족이지만, 부르주아 출신인 빙리를 깔보지 않고 그 사람됨 자체를 보고 친밀하게 지낸다는 점에서 열린 사람이다. 하지만 그 역시 완벽한 인간이 아니라 결함 또한 지니고 있다. 즉 스스로에 대해 **오만**하다(신분이나 행동거지에서 지극히 비천한 베네트 일가를 경멸한다. 그는 인간을 차별한다). 그러나 엘리자베스의 비판에 깊이 반성하고 실수를 교정한다(빙리의 일에 간섭했던 일을

후회하고 교정한다). 어리석은 리디아를 사회적 치욕으로부터 구해내며, 자신을 속이고 모략한 '적' 위컴을 용서하고 심지어 돕기까지 한다.[12] 그러한 모든 선행을 자신을 드러내지 않고 해내는 지극한 겸손함이 있다.

다아시의 이같은 사려깊은 행동은 '젠트리'로서 예찬할 만하며, 데코룸하다. 엘리자베스는 그가 주인으로 있는 장원의 평화를 직접 눈으로 보고 남의 모략만 믿고 제대로 확인도 해보지 않은 채 지녔던 편견에서 벗어나기 시작한다. 엘리자베스의 완고했던 마음은 다아시의 장소, 그 건축과 풍경의 전개와 함께 펼쳐지며, 서서히 열려간다. 엘리자베스가 스스로의 변화를 느끼며 걷고 있는 이 풍경은 기하학적인 프랑스풍의 정원과 대조되는 '자연스러운' 영국식 '픽처레스크' 정원이다. 그러나 그것은 가장 인위적인 자연이다. 자연이란 이러이러한 것이어야만 한다는 가정하에 만들어진, 번잡하고 세속적인 도시로부터 떠나 '그림 같은(picturesque, schilderijk)' 풍경을 만들어내고자 했던, 네덜란드적인 데코룸 미학에 의해 조경된 영국식 정원이다. 고안되고 나서 100년 가까이 지나서야 비로소 완성되었던(왜냐하면 나무들이 자라날 시간이 필요했으므로) 픽처레스크 가든에는 고귀하고 아름다운 모습의 인간들이 전원 속에서 조화

12) 제인과 엘리자베스의 막내동생 리디아는 무분별하고 경솔한 처녀로, 베네트 일가가 재산이 있다고 오인한 위컴의 말에 속아서 사랑의 도주를 감행한다. 리디아는 버려지고 베네트 가문은 사회적 치욕을 당할 운명에 놓였으나 다아시는 위컴에게 한번 불운한 일을 겪은 예전의 감정에도 불구하고 남모르게 나서서 베네트 일가를 돕는다. 이 일은 다아시는 교만한 사람이라는 편견에 사로잡힌 엘리자베스의 완고한 마음을 열게 하는 계기 중의 하나가 된다.

얀 반 데 벨데, 〈폐허가 있는 풍경〉, 동판화, 1615, 하를렘

대표적인 네덜란드의 픽처레스크 풍경 판화이다. 왼편의 사원은 이탈리아의 전형적인 템피에토(원형의 사원과도 같은 파빌리온)이다.

를 이루고 있는 라파엘의 평온함이 있다. 그것은 고전을 낳는 복잡한 요소들의 단순성으로의 복합, 절제된 종합양식이다. 자연보다 아름다운 자연이다.[13)]

한편《오만과 편견》에서 우리는 다음과 같은 것을 생각해볼 수 있다. 다아시는 대단히 부유한 영주이다. 다아시 장원의 부를 만들어낸 것은 중상주의 고전경제학과 동인도회사이다. 거기에는 경제 성장에 대한 믿음이 있다. 초기자본주의 고전경제학은 경제성장률의 상승, 즉 끝없이 확장되는 원료와 시장을 필요로 한다. 그러나 토지는 제한되어 있고 그림 같은 장원을 만들기 위해 '닫힌다(enclosed)'. 그러므로 국외에서 시장을 찾을 수밖에 없다. 원료와

시장을 찾아 식민지를 개척하게 된 것이다. 다시 영주인 장원의 풍요로운 평화의 이면에는 플랜테이션과 원주민의 강제노동으로써 식민지를 착취하는 동인도회사가 있다. 식민지 착취가 만들어내는 모든 부는 주가와 화폐로 추상화된다.

그것은 식민지라는 게임이 연루되어 있는 장의 내부, 엘리자베스가 실존하게 되는 평화의 보이지 않는 측면이다. 닫힌 정원을 걷고 있는 엘리자베스에겐 결코 보이지 않는, 볼 수 없는 무엇이다. 다아시는 동인도회사와 시장 확장에 대해 도덕적 올바름을 확신했을 것이다. 실제로 그는 좋은 영주이고, 더할 나위없이 이상적이고 공정한 젠트리이다. 하인들은 그런 주인은 결코 없을 거라고 다아시를 칭송하며, 엘리자베스는 그러한 찬사로부터 감명받는다. 이 아름다운 장원에서 엘리자베스가 느끼는 평화를 비난할 수 있을까? 그러나 한편의 악은 다른 한편의 선이다. 그것이 필연적인 존재의 제한된 조건이다. 의식적 노력이 없다면 장의 내부에서 인간은 상황에 눈멀게 된다. 그것이 인간존재의 주어진 현실이다. 무엇을 할 것인가?

13) 순결한 사랑인 성모가 있는 천국과도 같은 '닫힌 정원'이라는 이념은 중세의 '기쁨의 정원'이라는 토포스에서 유래한다. 이것은 다시 궁정적인 고상한 사랑이라는 토포스를 만들어냈고, 중세에 수용된 아랍 계통의 사고 방식이 기독교 전통 안에 완전히 융합된 것인데, 17세기 이후에는 부르주아적인 내면성의 발견과 평행되어 목가적 이상향을 그리는 파스토랄 풍경화와 음악을 발전시키는 계기가 된다. 그러나 그토록 아름다운 예술작품을 만들어낸 이것은 영토를 구획하고 확정하는 제국적 상상력으로, 바깥으로는 식민지 확장, 안으로는 엔클로저 운동의 유인이다. 주체는 사랑으로 가득하고 아픔을 치유해주는 음악과 자연이 있는 '은혜로운 전원'을 추구한다. Spurr, *The Rhetoric of Empire*, Duke Univ. Press, 1993, 31쪽.

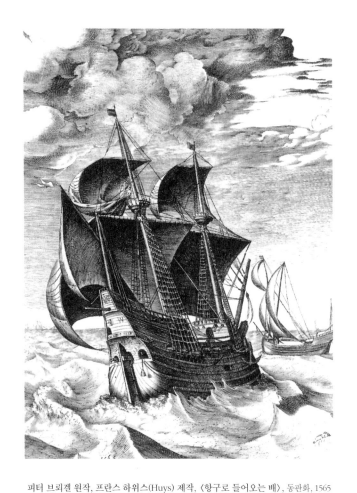

피터 브뢰겔 원작, 프란스 하위스(Huys) 제작, 〈항구로 들어오는 배〉, 동판화, 1565

브뢰겔은 여러 점의 정교한 선박 동판화를 도안했는데 현재 남아 있는 것은 모두 다른 이들이 제작한 것이다. 뱃머리에 안트웨르펜 시의 문장이 보인다. 그림의 모티프로서 선박에 대한 관심은 자본주의 발달과 함께하는데 17세기에는 뛰어난 해양화를 낳았다. 16세기 후반의 안트웨르펜 항구는 주요한 교역의 장소였으며 배에 대한 관심은 세계와 이익에 대한 관심과 불가분의 관계였다. 선박 그림은 17세기 네덜란드에서 해양화로 대단히 유행하게 된다. 당시에는 상업을 위한 배들은 약탈에 대비해 무장하거나 혹은 무장 범선에 의해 호위되어야만 했기 때문에 그림의 배들에서도 대개 대포나 호위선이 보인다. 선박 그림은 폭풍우치고 변덕스러운 운명(Fortune)에 좌우되며 위험하고 유혹이 있는 바다에서 순조롭게 항해하기 위해서는 미덕을 추구해야만 함을 권면한다. 인간은 디오니소스적인 거친 실재를 아폴론적인 이성에 의지하여 항해한다. 바르트는 《신화학》에서 배의 표상을 닫힌 완전한 모나드적 세계로 해석하고 있다.

편지는 언제나 목적지에 도착한다

그렇다면 이제 다시 〈You've got mail〉로 돌아가 보자. 이 영화는 지극히 평범한 로맨틱 코미디인데, 혹자는 삼류영화라고 볼지도 모른다. 그러나 이 영화는 데코룸하다. 데코룸이 이 영화에서 어떻게 제시되고 있는가?

첫째, 코미디 영화의 특성인 위반으로부터 규범으로의 필연적인 회귀가 있어 데코룸하다. 조나 애니는 각각의 동거인을 위반하고 이탈하지만 궁극적으로 새로운 커플을 이룬다. 애니는 가게가 망하지만 결과적으로 새로운 일거리를 찾게 된다.

둘째, 데코룸한 것은 사회적 '규범'인데 무엇보다 규범적인 것은 아이들 그림책이다. 아이들을 대하는 사람은 인간이나 세계를 경멸할 수 없다. 이 세상은 아름다워야만 한다. 비록 현실이 그렇지 않더라도, 아이들이 살아갈 미래만은 아름다워야 한다. 모든 것이 말해진 과거가 아무리 무거워 보이더라도 아이들이 살아갈 미래의 시간은 보다 길고 무한하다. 때문에 아동문학 연구자인 애니는 오스틴을 좋아하는 것이다. 상상력이 없는 사람들은 따분해 오스틴의 소설을 절대로 읽어낼 수가 없다. (조는 《오만과 편견》을 하품을 하면서 한심한듯 집어던졌다가 결국에는 제대로 읽어낸다. 인터넷상의 대화 상대자 애니를 존중하기에.)

세 번째로, 그리고 무엇보다 중요한 것으로, 마치 《오만과 편견》처럼 개인이 어떻게 해볼 수 없는 외부적이고 필연적인 사회 변화(물적 토대의 변화)에 대한 대응의 그림이 있다. 즉 대형서점의 등장

으로 애니의 조그만 서점은 망하게 된다. 애니의 생활 근거도, 오래 도록 간직해온 꿈(딸에게 서점을 물려주는 것)도 무참하게 무너져버 린다. 변화의 물결 속에서 고통을 겪는 당사자들에게 변화란 악한 무엇일 수밖에 없다. 그러나 물적 토대의 변화가 없는 사회란 있을 수 없으며, 이 변화에 적응하여 생존해야만 하는, 살아가야만 하는 문제가 남는다. 그러나 살아남음에는 조건이 있다. 그것은 과거의 과오(무엇보다, 식민지를 필연적으로 필요로 하게 되는 제국주의의 맹 목적이고 끝없는 확장)를 되풀이해서는 안 된다는 것이다.

외부적이고 필연적인 변화에 의해 애니의 존재 근거는 박탈된다. 하루 종일, 아침식사를 준비하며, 그리고 불꺼진 텅 빈 서점에서 애 니의 내면적 독백은 지속된다. 충일했던 삶의 현존들은 기억밖에 남지 않는다. 삶의 근거가 박탈된 상황에서 타인의 찬사는 의미없 고 공허하다. 그것은 좌절한 사람에게 어떠한 위안도 도움도 되지 못한다.

"곧 우리는 다만 기억 속에서만 존재하게 되겠지. 사실, 누군 가, 어떤 바보 같은 사람은 …… 우리 서점이 이 도시에 기여한다 고도 생각하겠지만……."

그러나 진실은 …… 내 마음이 부서져버렸다는 것, 나는 마치 내 일부분이 죽은 것처럼 느껴……. 마치 내 어머니가 다시 한번 죽은 것처럼. 어느 누구도 그걸 올바르게 만들 수는 없어.

애니는 마음이 파열된 것처럼 느낀다. '길모퉁이 책방'이 망한 것은 다른 사람들에겐 별 대단한 사건이 아니다. 그러나 당사자인 애니에게 그것은 자신의 일부가 죽어버린 듯한, 마치 어머니가 다시 죽은 것과도 같은 심각한 일이며, '어느 누구도' 결코 그 잘못된 일을 올바르게 만들 수 없다고 느낀다. 마음은 죽는다. 애니는 그것을 자신의 **진리**로서 발견한다. 그러나 애니와 함께 관객은 또다른 진리, 기회와 운명에 의해 결과적으로 망가진 모든 일은 바로잡혀진다는 것, 상처는 치유되고 삶은 적절한 자리로 돌아가게 된다는 것을 알게 된다. 그것이 삶이다.

'결코 바로잡을 수 없을 것만 같은' 모든 손실은, 바랄 수 있는 그 이상으로 회복된다. 절망이 바닥을 치면 상승하는 일밖에 남지 않는다. 후속적으로 일어난 사건이 계열화되면 앞서 일어난 사건의 의미는 바뀐다. 커피잔을 들고 같은 거리로 기운차게 출근하는 아침, 양편으로 갈라진 화면에서 비둘기떼는 후드득 날아오른다. 둘은 같은 거리를 걸으면서도 서로의 존재를 모른다. 그러나 관객인 우리는 그 둘이 언젠가 진실로 만나리라는 것을 안다. 애니와 조의 엇갈림을 어떻게 설명할 수 있을까? 그 엇갈림은 현실 속에 존재하는 타자의 타자성을 만드는 비현전의 양상을 말해준다. 내 눈앞에 타자의 부재는 그의 고유한 현존이다. 그러나 만남 혹은 미래는 이미 생생한 현재성으로 잠재되어 있다. 마치 칸막이를 한 것처럼 서로 볼 수 없지만, 조의 현실 또한 애니의 현실만큼이나 역동적이다.

애니와 조의 만남이라는 사건은 이미 잠재되어 있다. 잠재성은 그 자체로 충만한 실재성을 지니는 현재 속에 깃든 비현전의 양상이

내쉬, 고딕풍의 건물을 배치하여 그림 같은 풍경을 만들고자 한 옥스포드 지역 풍경 드로잉, 19세기

다. 비현전의 양상들은 당장은 보이지 않지만 현존의 잠재적인 구성인이며, 그 자체로는 현존될 수 없고 사건과 만남을 통해, 이야기서사의 특성인 사후성으로만 드러나[14] 주체에 의미를 부여한다. 우연한 만남을 하나의 필연으로 끌어당기고 가속화하는 것은 공통된 것의 지향성이다(조와 애니는 둘 다 책을 좋아하며, 북 비즈니스를 하고 있다). 그러나 서점이 망했다든지, 조를 만났다든지 하는 사건 자체는 계열화되기 전에는 아무것도 지시하지 않는다. 의미화되기 위해서 사건은 서사화·계열화되어야 하고, 계열화된 사건에 대응하는 주체의 노력이 필요하다. 이 과정에서 사건의 진리(서점이 망함, 애인과의 이별, 마음 아픔)는 주체를 재구성하는 더 큰 진리로 그 지평이 넓혀진다. 사건이 진리와 주체를 매개한다.

어떻게 매개되는가? 미래의 희망이자 기획인 서점이 망했다는 중

대한 '사건'에 대한 충실성(fidelity)은 애니로 하여금 자신의 상황을 성찰하게 하고, 그녀 스스로 말하듯 "그다지 중요하지 않은, 작고 사소한 인생"에서 뭔가 전적으로 다른 것을 시도해볼 수 있는 기회를 제공한다. 그 기회가 열리도록 가능성을 만드는 것은 이제까지 아동문학에 대해 노력해왔던 애니의 잠재된 노력, 즉 애니의 지향성이다. 우연은 잠재성을 현재화하며 새로운 사건을 만든다. 그것은 이제까지의 자신과는 전적으로 다른 것(즉 타자. 여기서는 조, 그림책을 집필한다는 것)과의 만남이다. 이전과는 근본적으로 다른 사건과 만남이 닥쳤는데 아무런 대응을 하지 않고 아무 일도 없었다는 듯 이전처럼 무사태평하게 지낼 수는 없다. 주체는 사건과 만남을 통해 이제까지의 스스로를 벗어나는 방식으로써만 재구성된다. 사건이 주체를 생산한다.[15] 불합리해 보이는 희극 특유의 규범 내부로의 이같은 반전은 전형적인 데코룸한 미학 정신에 부합한다. 데코룸한 미학은 절제, 균형, 조화를 유도해내는 미학이다. 그것은 사건을 규범으로 복귀하도록 만들며, 자아 성장에 관련된다. 서로에 대해 가졌던 편견은 수정되고, 시간은 상처를 치유한다.

피할 수 없는 현실에 굴하지 않고, 비극을 비극으로 끝나게 하지 않고 그로부터 가능한 조화를 이끌어내는 것, 그것이 데코룸의 미학이 지니는 긍정적 측면이다. 삶은 희비극이다. 기쁨과 슬픔은 나눌

14) Derrida, *Speech and Phenomena and Other Essays on Husserl's Theory of Signs*, trans. by David Allison, Northwestern Univ. Press, 1973, 130쪽.
15) 바디우, 이종영 역, 《윤리학》, 동문선, 1993 참조.

〈독수리와 까마귀〉, 《이솝우화》 속의 삽화, 에른스트 그리제트의 동판화, 1869

수 없이 얽혀 있지만, 충실한 주체에게 슬픔은 절제된다. 필연적인 외부적 변화에 의해 애니는 다른 정체성을 발견하게 된다. 절망을 기회로 바꾸어낸다. 이제까지 감히 생각해보지 않았던 다른 일(그림책에 대한 책을 쓰는 일)을 시도해보게 되고, 게다가 상상 속에만 존재했던 친구를 현실 속의 구체적 인간으로 만나게 된다. 조는 다아시처럼 균형잡힌 사람이다. 상실은 다른 만남의 기회를 가져온다. 이같은 급격한 반전은 허구에서만 가능하지만, 주어진 운명을 보다 나은 것으로 바꿀 수 있는 기회는 누구에게나 열려 있다. 아직 가능성이 있고, 그것은 잠재태로 이미 존재한다. 기회는 합리적으로 기대될 수 있으며, 찾는 자에게만 주어지는 무엇이다.

2

부름과 선물, 바람 속의 소리

애니메이션 〈포카혼타스〉(1995). 포와탄 부족 추장의 딸인 포카
혼타스는 인습에 얽매이지 않는 자유로운 정신의 소유자이다. 채집
하고 저장하고 생필품을 만드는 전통적인 인디언 사회 여성의 일상
사에 별 관심이 없는 그녀는 어느 날 자신을 부르는 바람의 소리를
듣고 버드나무 할머니에게 어떻게 해야 할지를 묻는다. 할머니는
"네 마음의 소리를 따라가라"고 말해준다. 포카혼타스는 버지니아
컴퍼니의 배를 발견하고 선원인 존 스미스와 만나게 된다. 그녀는
식민을 위해 정착하려 하는 버지니아 컴퍼니를 적극적으로 도우며
인디언측과 버지니아 컴퍼니측의 임박한 전투를 중재하는 역할을
맡게 된다. 채집과 생필품 제작 같은, 전통적인 인디언 여성이 해야

할 일에 흥미가 없듯이, 포카혼타스는 자기 종족의 구혼자에게는 별반 관심이 없고, 다른 문명에서 온 남자들을 차례로 사랑하게 된다. 존 스미스에 이어서 귀족인 존 롤프 등. 포카혼타스는 포와탄 부족의 대표로 런던에 가게 된다. 포카혼타스는 영국 귀족의 옷을 입고 궁정에서 춤을 춘다.

포카혼타스의 딜레마

디즈니가 다시 쓰기를 시도하고 있다고는 하지만 이것은 분명 제국주의 서사이다. 무엇보다 잘못되어 있는 것은 국가 발생 이전 사회의 교환 방식이던 선물경제를 왜곡한 것이다. 사실 포와탄 종족은 모스(Marcel Mauss)와 바타유(Georges Bataille)가 분석한 것처럼 그들 자신의 오랜 관습대로 유럽 식민주의자들을 아낌없이 환대했으며, 상호적이고 제례적인 선물 교환을 통해 유럽인들과 협조할 방법을 찾았다. 며칠이나 지속된 연회 동안 포와탄 부족연맹은 버지니아 컴퍼니 식민자들과 협력관계를 만들어낼 것인지 아닌지 부족 대표들과 의논한 끝에 영국인들을 자신의 종족연맹 안에 받아들이려고 했다. 1587년 건설된 로어노크(Roanoke) 식민지는 상호 호혜의 원칙을 지닌 인디언 토착문화에 동화되어서 미국사의 기원으로 취급되지 않는다. 미국사 서술은 1607년 제임스타운의 건설에서부터 시작된다.

거기에서 포카혼타스가 일정한 역할을 수행했다는 사실은 분명하다. 동맹을 기념하기 위한 존 스미스의 입문예식 도중 포카혼타스

피지인들, 동판화.
Jardin d' Acclimatation, 프티(Petit)가 찍은 사진을 보고 재현한 것, 《삽화집(*L' Illustration*)》 10, 1881년 9월

토착원주민들은 관찰 대상이 된다. 사진은 피사체를 언제나 대상화한다.

는 그에게 몸을 던져 생명을 탄원했다. 그 요청은 받아들여져 스미스는 가혹한 입문제식을 상해없이 무사히 넘겼다. 스미스의 일지는 그가 입문제의 동안 무슨 일이 일어나고 있었는지 전혀 이해하지 못했다는 것을 보여준다. 포와탄 추장은 딸 포카혼타스를 토머스 새바지(Sabage)라는 영국 소년과 선물로 교환했는데, 추장은 이 사환소년을 뉴포트 지배자의 아들로 오인하고 있었다. 포카혼타스는 레베카라는 기독교 이름으로 개명했고 이어서 존 롤프와 결혼하며 런던 방문 후 죽는다.

디즈니는 호혜의 선물과 동맹을 준비했던 인디언 부족 대표들의 평화로운 모임을 서구적인 군사전략회의로 바꾸어놓았다. 애니메이션에서 나오는, 부족연맹에서 태워지던 담배는 식민자측에 의해 이

식된 작물로, 당시 버지니아 지역에서는 담배가 재배되지 않았다. 식민자들이 찾는 것은 화폐로 바로 환원될 수 있는 금이었다. 스미스가 포카혼타스에게 금을 묘사하며, "그것은 노랗고, 땅으로부터 나오지. 그건 정말로 가치있는 거야." 하고 말하자 그녀는 옥수수를 내놓는다. 식민자들은 신세계에서 금이 발견되지 않아 실망했으나 곧이어 담배 플랜테이션의 가능성을 발견해 제임스타운은 조선업과 담배산업으로 번창하게 된다. 여왕의 이름을 딴 처녀지 버지니아 (Virginia)는 담배로 인해 황금의 버지니아가 되었고 본토에 '담배 영주'를 만들어냈다.

〈포카혼타스〉에 묘사된 인디언 부락과 버지니아 컴퍼니 간의 전투는 실제로는 인디언과 백인의 전투가 아니라 담배 플랜테이션의 주도권을 둘러싼 백인들끼리의 전투였다. 포카혼타스가 중재해야만 했던, 상호간의 불신과 미움이 있었던 것이 아니라 일방적인 계약 위반과 학살이 있었다. 1619년 런던의 식민지 정책 입안자들에 의해 버지니아 토지의 소유권이 천명되고, 영국 법에 따른 일방적 등록 이후 식민자들이 쇄도해, 점점 더 많은 토지를 요구했다. 인디언들은 상호성의 법이 유럽인들에 의해 끊임없이 위반되었다는 것을 알아차린다. 인디언들은 1622년경 대대적으로 식민자측을 공격하기도 했으나(디즈니 애니메이션은 이권을 에워싼 자국인 사이의 전투 연대를 이 전투와 전치하고 있다), 백인들의 화력에 밀려 끝없이 내몰린다.[16]

16) Eleanor Byrne and Martin McQuillan, *Deconstructing Disney*, London, Pluto, 2000, 113~114쪽.

아메리카 인디언들은 대지를 사유화 대상으로 생각하지 않는 문명을 살고 있었다. 그러나 식민지 개척자들에게 땅은 등기[17]되어야만 하는 무엇이다. 등기된 토지는 재산, 즉 '사유지(property)'가 된다. 영토의 법적 등기는 식민지에서뿐만 아니라 본국에서도 진행되었다. 로마 법 개념의 영국적인 관례에서 온, 영토를 지칭하는 말들인 도미니움(*dominium*), 프로프리타스(*proprietas*) 등과 고유성, 적절함, 사유재산, 사유지라는 말은 밀접한 상관관계가 있다.[18] 영국 민법에서 땅에 소유권을 확정하는 과정(title to land)은 이른바 사유재산(property)의 등록이다. 이것이 15세기부터 조금씩 진행되어왔으나 17세기 중반 식민지에 대한 영토의 소유권 공표를 포함하여 완결되는 영국 법제상의 소위 '사유지의 등기'이다. 토지의 사유화 과정은 잘 알려져 있듯이 사유지를 제한하고, 그림 같은 풍경을 만들기 위해 장원을 닫고(enclosure), 쫓겨난 농부들은 도시로, 시장으로, 공장으로 도시빈민이 되어 내몰린다. 경작할 땅은 비좁고 신세계는 멀다.

오늘날 우리는 황금을 찾아 대탐험의 여정을 떠났던 서구 식민주의자들이 '야만'이라고 간주했던 아시아나 아메리카 인디언의 세계가 '야만적'이 아니었음을 잘 알고 있다. '야만'이란 바로 문명의 상

17) 소유권의 법적인 양도와 등록으로서의 등기(register)란 소위 번역(translation)이라는 말로 총칭된다. 서구 개념에서 등기란 곧 번역이며 따라서 번역이 폭넓은 개념임을 알 수 있다.

18) Eric Cheyfitz, *The Poetics of Imperialism: Translation and Colonization from The Tempest to Tarzan*, Univ. of Pennsylvania Press, 1997(1991). 형상언어와 property의 번역에 대해서는 92~93쪽; 엔클로저에 대해서는 210~211쪽, 83~103쪽.

대적 차이를 인정하지 않는 식민주의자들의 태도에 해당되는 말이다. 식민주의자들은 예수회건 동인도·서인도 회사건 간에, 자신들이 가난하고 무지한 '야만'을 문명화하기 위하여 입성했다고 합리화했다. 이것은 허구이다. 이것은 진정 허구의 힘이라고 할 만한데, 왜냐하면 영화 〈미션〉에서 볼 수 있듯이 일방적인 살육, 폭력, 수탈을 일말의 가책없이 해방과 문명에 대한 서사로 미화하기 때문이다. 세계는 언제나 허구의 힘, 추상의 힘에 의해 형성된다. 허구의 힘은 믿음을 통해 실재에 개입한다. 역사가의 입장에서 사건들의 배열로 이루어지는 이야기의 의미가 언제까지나 종결되지 않는다는 것은 놀랍다. 그들은 언제든 재배열된다.

자본주의는 시장을 필요로 한다. 이 체제는 집어삼키고 확장해가는 가운데서만 유지되며, 더이상 확장할 여지가 없으면 외부를 만들어내기라도 해야 한다. 자본주의, 신식민주의, 제국주의는 흘러간 옛날이야기가 아니라 지금도 당면하고 있는 문제들이다. 다음과 같은 질문들은 예나 지금이나 똑같이 유효하다. 시스템의 확장이 어떻게 가능해지는가? 처음 해외라는 외부, 즉 원자재 착취와 시장 건설을 위한 식민지 건설이 의도되었다 하더라도 이러한 의도가 어떻게 원주민들에게 받아들여질 수 있었을까? 정복자들은 어떻게 복종을 이끌어냈는가? 다양한 대답이 가능하겠지만 분명한 것 한 가지는 포카혼타스와 같은 매개자, 번역자, 지식인이 이 문제에 기능하고 있다는 점이다. 이 문제에서 식민지 지배집단의 역할을 간과할 수 없으며, 여기에는 문명화와 구별짓기라는 허구가 작동한다.

정복자들은 입성단계에서부터 토착원주민을 학살한다. 그러나

주민 모두를 학살할 수는 없다. 노예와 시장이 필요하기 때문에. 원료 채취와 생산된 물품의 판매라는 순환이 필요하다. 순환이 있어야만 이익이 생겨난다. 착취와 판매 모두 사람과 욕구를 필요로 한다. 때문에 정복자는 번역자와 매개자 들을 필요로 하며, 그들을 '문명화'시킬 필요가 있다. 그리하여 교육을 은혜로 베푼다. 지배하기 위해, 사유지(재산)로 등록(번역)될 수 있는 영토에 대한 정보를 얻기 위해 피정복민들에게 자국의 언어를 가르친다. 여기에는 일신교의 선교사들이 한몫한다. 그러나 좀더 정확하게 말하자면, 모든 경우에 차이가 있다. 스스로를 전사로 생각했던 북아메리카 인디언들은 다른 식민지와는 달리 강제 노예노동에 순응하지 않아, 북아메리카 식민자들은 부득이하게 아프리카 흑인들을 노동력으로 포획하여 끌어오게 된다. 한편 남아메리카에는 영화 〈미션〉에서 볼 수 있는 것 같은, 체제 내부의 예외적이고 이질적인 장소들이 생겨났다.

식민지의 영토, 그곳에는 항상 포카혼타스처럼 평화를 원하고 낯선 것의 매력에 이끌리며 매개자가 되기를 원하는 순수한 의미의 토착지식인들이 존재했다. 포카혼타스는 식민지 지식인이 맞대면해야만 하는 존재의 아이러니를 대표한다. 그녀는 종족을 몰살시키거나 만국박람회에 전시되는 신기한 동물들과 나란히 놓는 침입자들을 사랑하고 스스로 끌어들이는 모순적인 존재가 된다. 애니메이션의 서사 내에서 전투를 중지시키고 평화를 희구하는 포카혼타스의 마음은 순수하다.

포와탄 부족의 선물은 수포로 돌아가고, 포카혼타스는 운명에 농락당한다. 기독교를 전파하기 위해 기꺼이 안락한 삶을 희생하고 오

지로 들어가 순교했던 예수회 선교사들과 마찬가지로, 그들이 그렇게 하게 되는 것은 선에 대한 관념을 지녔기 때문이다. 문명화된 세계의 우월성과 행위의 올바름을 진지하게 믿었기 때문이다. 한편 탐욕스러운 이들에게 식민화는 원하는 것을 확보하고 유지하는 유용한 수단이 된다.

포카혼타스의 딜레마. 살아가기 위해서는 다른 것, 다른 문화를 택해야만 하고, 적을 끌어들여야만 한다. 이것은 문자 그대로 가치가 이식되는, 포스트콜로니얼니즘의 상황이다. 사회의 모든 심급에서, 선택하기 전에 선택당한다. 모든 부문에 서구적 가치, 서구적 순환, 서구적 척도가 포진해 있다. 이런 상황에서 삶을 선택한다는 것은 자본주의를 택한다는 말과 동의어가 되어버린다. 어느 누구도 벗어날 수 없는 닫힌 순환의 원환. 자본의 유통, 화폐로 규율되는 원환. 바코드가 상품에 씌어지듯 개인 역시 실재에 등록된다. 그야말로 기계를 방불케 하는 과정이다. 아메리카를 중심으로 돌아가는 그야말로 제국적인 세계, 이 세계의 재생산.

재생산에는 가로질러야만 하는 이항대립이 작용한다. 도시적 세련과 지방적 촌스러움, 적절함과 부적절함, 가치로운 것과 가치가 덜한 것, 나의 있음의 반대급부로서 다른 누군가 가진 것,[19] 가난과 웰빙. 유통을 만드는 데 오인의 메커니즘은 필수적이고, 그 가로지

19) 들뢰즈는 《주름》에서 가브리엘 타르드(Gabriel Tarde)의 《모나돌로지와 사회학》을 환기한다. '가짐'이 '있음'을 대체하는 것을 모나드에서 직접 유래하는 형이상학의 진정한 역전으로서 제시한다. 들뢰즈, 이찬웅 역, 《주름, 라이프니츠와 바로크》, 문학과지성사, 2004, 199쪽.

르는 방법에는 문명화의 규준인 데코룸의 원칙이 개입한다. 지배 질서의 내면화를 통해서만 살아남을 수 있다는 아이러니. 살아남는다는 것은 장의 규칙을 받아들인다는 것이다. 장은 여러 종류이며 가능한 모든 방식으로 재생산을 작동시킨다. 학문세계의 규범, 중산층의 예의범절, 같은 직종 종사자 간에 통하는 암묵적 도덕, 상류사회 혹은 중하류사회가 공유하는 무언의 관습을 통해 우리는 데코룸하게, 적합하게 되어간다. 전체는 재생산된다. '제국의 재생산'. 마치 식상한 옛날이야기 같다. 별 재미도 없는, 자본주의와 제국주의라는 옛날이야기가 오늘날에도 변함없이, 끊임없이 되풀이 작동되고 이야기된다는 사실이 놀랍다. 모두가 암묵적으로 동의할 수밖에 없기에. 무엇을, 어떻게 할 것인가?

데코룸하다는 것

라틴어 데코룸이 번역되어 생겨난 소유권, 사유재산, 적절함, 고유성(property) 같은 용어들이 서구의 논리학 그리고 수사학과 불가분의 관계에 있다는 점은 짚고 넘어갈 만한 사실이다. 키케로의 《의무론》과 《웅변론》, 아리스토텔레스의 《시학》, 《제재들(Topics)》에서 우리는 수사학의 토포스(topos), 즉 '장소들의 장소(place of places)'로서의 토픽(topic) 개념을 본다. '장소'를 뜻하는 '토포스'는 정체성의 확정이고, 어떤 것에 있어 고유한 것, 즉 본질을 말하며 토지 등기의 근거이다. 아리스토텔레스는 명제에 있어서의 적절함과 한시적이자 상대적인 '속성'의 문제를 대조한다. 고유함, 적절함, 적

합함, 사유지, 소유권이란 하나의 명제에서 서술되어 내포된 것이 주제에 정체성을 부여하는 결정적인 것이며 따라서 '적합한 것(proprietas)'이고 '자국의 것'이다. 부적절한 것은 자국의 것이 아닌 것, 형상언어, 국경 외부 야만인들의 그것과 같은, '알 수 없는 지저귐'이다. 고유함, 적합함, 사유재산은 개인 정체성의 핵심을 이루는 요소들이다. 따라서 소유물과 고유성으로 정의되는 개인 정체성이란 번역되어 실재에 등록된 것이고 가시적이며 사물적 성격을 지닌다.

키케로의 《의무론》에 나오는 행위의 '적절함'에 대한 용어인 데코룸은 행위에 있어서의 프레폰(prepon, proper), 즉 적절함, 적합함, 상응, 고유성, 사유재산, 적당함, 예의바름, 단정함, 타당함 등으로 번역된다. 이것은 어떤 장의 내부 규범이다. 적절한 것은 고유한 것이다. 키케로는 각자의 고유한 재능을 통찰하는 직업 선택에서의 적절함, 자기 자신의 장점과 결점을 아는 것, 행위와 때에서의 적절함인 오카시오(occasio) 등에 대해 논하고 있다. 한편 데코룸은 에우타크시아, 즉 좋은 배열을 이루는 지식에 포함되는 수사학적인 문제이기도 했다. 이것은 모두스(modus; 적합한)에서 나온 모데스티아(modestia; 순서에 따르는 질서정연한 행위)로 이해되는 에우타크시아이다. 모데스티아란 행해지거나 말해진 모든 것에 제자리를 잡아주는 능력이며, 사물을 적합하고 적절한 곳에 **배치**하는 것이다.[20]

문제는 그토록 중요한, '좋은 배치'를 만드는 수사학적 기본원칙인 데코룸이 제국주의 수사학이라는 점이다. 데코룸은 언제든 외부를 내부로 끌어들이고 확장해가는 한편 적합하지 않은 것을 끊임없

이 배제한다. 배제를 통해 포섭한다. 키케로는 제국을 이루었던 로마 시대에 살았고 로마의 스토아파는 지상적인 모든 것에 대한 회의주의를 특징으로 한다. 마르쿠스 아우렐리우스의 《명상록》에서 간명하게 표현되는 스토아의 이념은, 혼란한 세상을 현실로 인식하고 회의하되, 적어도 자기 자신만은 절제하고 금욕하여 질서를 담지한다는 것이다. 그 실천원칙은 무엇보다도 중용과 절제라는 말로 압축된다. 스토아 철학은 그 시초에서부터 웅변과 정치와 뗄 수 없는 것이었고 국가의 운영에 관계되는 것이었다. 때문에 근대적 의미의 국가가 정립되기 시작했던 초기 자본주의, 중상주의 경제의 시대에 이같은 철학이 전통적인 귀족이 점하고 있던 방향을 향해 부상하던 시민계층(부르주아)에게 어필한 것은 당연하다.

17세기는 삶의 기술로서 **절제**(Temperance)가 무엇보다 강조되었던 시대였다.[21] 이 시대의 대표적인 철학자인 뤼뱅대 학장 유스투스 립시우스(Justus Lipsius)는 혼란의 시대에 절제, 평정, 마음의 고요(Tranquility), 그리고 흔들리지 않는 **지조**(Constancy)를 추구해야 한다고 강조했다. 한편 네오스토이시즘은 죽음을 넘는 필리아

<hr />

20) 키케로, 허승일 역, 《의무론》, 서광사, 1989. 직업 선택의 적절함과 모데스티아 83~88쪽, 102~103쪽: 때에 있어서의 적절함과 오카시오 72~73쪽: 수치심과 선과 데코룸의 관계 93쪽, 모데스티아 102쪽 참조.

21) 네그리는 스피노자의 시대였던 17세기 네덜란드를 호이징가(Huizinga)의 어조를 따라 자본주의적 근대화라는 발전 과정에서 예외적인 시대로 놓고 있다. 스피노자적인 의미의 적실함(Adequatum)은 배제를 통한 포섭을 전제하는 데코룸과는 다른 개념이다. 안토니오 네그리, 윤수종 역, 《야만적 별종》, 푸른숲, 1997 참조. 스피노자의 적합함 혹은 적실함에 대한 자세한 설명은 피에르 마슈레, 진태원 역, 《헤겔 또는 스피노자》, 이제이북스, 2004, 387~389쪽.

(Philia), 두려움을 모르는 **충실함**(Fidelity)을 추구했다. 그것은 합리적인 법 제정과 시민이 정부와 전제군주의 폭정을 제어할 것을 촉구했던 서구 근대 의회정치의 이상에 부합하는 것이었다. 이러한 현실 원칙들이 권장된 이유로, 고전의 복원이라는 인문주의 이념의 영향으로 근대적 시민정신에 로마 제국의 철학(회의주의)인 네오스토이시즘이 각인되었던 점, 새로이 발흥한 시민계층인 부르주아적 합리성으로의 경사로 고전경제학의 신념이 정초되기 시작했던 점 등을 들 수 있다.

네오스토이시즘 철학자들에게 정치는 철학과 분리되지 않는 삶의 기본적인 문제였다. 그들은 사유만큼이나 정치적 행동을 중시했다. 서구 시민사회의 이성은 감시와 처벌만을 한 것이 아니라 **우정**(*philia*)과 **순결한 사랑**(*charitas*)을 추구했다. 바울과 아우구스티누스 이래 서구 사회의 형성에서 순결한 **사랑**의 효과를 간과할 수는 없다. 독일어권 의회, 시청(Rathaus)의 모든 장식미술 기획에서 공히 보이듯 "진리란 시간의 딸(*Veritas filia Temporis*)"이라는 순수한 믿음이 존재했다.[22]

스토아 정신과 융합한 기독교 정신에서 데코룸한 것은 신의 은혜에 감사하며 다시 은혜로 보답하는 것이었다. 보답을 바라지 않는 '순결한 사랑'에서 고대 철학과 기독교 정신이 만난다. 세네카는 "신

22) 고대의 사유와 행위, 관상적 삶과 행동적 삶, 권력과 폴리스라는 말의 진정한 정의, 전통적인 의미의 사랑(charity)에 대해 노동, 작업, 행위로서의 '활동적 삶'의 가치를 촉구하며 공적 영역의 삶에서 정치적 행위의 중요성을 심도깊게 고찰한 학자는 한나 아렌트이다. 아렌트, 이진우·태정호 역, 《인간의 조건》, 한길사, 2003.

으로부터의 선물"인 **은혜**(*caritas*; 흔히 시간의 선물인 카리타스, 즉 우미, 진, 선, 미의 삼위일체)[23]를 역설한다. 카리타스의 번역어인 charity는 우미, 은혜로운 사랑, 순결한 사랑, 무상의 선물, 자선, 관용, 자비 등을 뜻한다. 영국 의회를 장식한 도상 프로그램에서 '은혜'는 비너스를 치장하는 시녀들인 삼미신으로 재현되며, 수사학과 웅변과 교차로의 신인 헤르메스와 함께 자유와 관용을 이끈다고 전해진다. 때문에 서양의 그림에서 카리타스가 나오는 것은 자유를 향한 관용과 진보적 정신의 권면이다. 모차르트의 오페라 〈마술피리(Zauberflöte)〉의 도입부에 삼위일체적인 세 시녀가 나오고 마술피리라는 선물을 건네는 것 역시 같은 맥락에서 온 것이라 할 수 있다.

자본주의 발생기를 살펴보면, 우리는 호이징가가 지적하듯 16~17세기라는 시기, 특히 네덜란드의 17세기가 상당히 예외적인 기간이라는 것을 알 수 있다. 봉건귀족의 위무와 영예에 대한 감각으로부터 합리적 이성은 아직 괴리되지 않았다. 자본주의의 온갖 문제들이 터져나오기 이전 짧았던 기간, 철학적 소양을 갖춘 정치가들과 법학자들이 활동한 의회가 인간의 진보를 꿈꾸게 했으며, 이성과 근면의 힘에 대한 믿음의 초석을 놓고, 봉건 귀족사회의 궁정적 취향과 르네상스 인문주의의 잔향이 조화를 이루었던 시기, 한편으로

23) 르네상스 시대의 개념에서 미(美) 벨레차(belezza)는 인간의 힘으로 설명이 가능한 것이나 그 아름다움을 완성하는 우미 혹은 은혜(grazia)는 의지로서 이루어지는 것이 아니라 신의 선물로서 주어진다. Liana de Girolami Cheney, "Vasari's Interpretation of Female Beauty", in *Concept of Beauty in Renaissance Art*, 163~178쪽; Sheila D. Muller, *Charity in the Dutch Republic*, UMI, 1985; Jean-Joseph Goux, "Seneca against Derrida: Gift and Alterity", in *The Enigma of Gift and Sacrifice*, 2002.

고전적인 삼미신 도식의 영향이 엿보이는 케이트 그린어웨이의 삽화, 1877

아우구스티누스와 바울이 언급하는 순결한 사랑(Charity)으로도 번역되는 라틴어 카리타스(Caritas)
는 보통 '우미(Grace)'라고도 불리는 삼미신의 형태로 나타나는데, 그들은 비너스를 화장시키는 시
녀들이며 교육과 웅변을 상징하는 헤르메스에 의해 인도된다. 모차르트의 〈마적〉의 서두에서 타미
노를 처음에 만나고 밤의 여왕에게 인도하며, 그에게는 마술피리를, 파파게노에게는 종을 선물하는
시녀들이 특별히 세 명인 까닭은 운명의 세 여신을 비롯한 그러한 초인간적인 힘을 지닌 3조의 여성
을 나타내는 도상 전통의 영향이라고 볼 수 있다. 고전미술에 나타난 삼미신의 도상은 수많은 미술작
품에서 재현되었는데 19세기 그림책 삽화에서도 그 영향을 볼 수 있다.

마녀재판, 종교개혁, 반종교개혁이 전쟁의 모습으로 반목하던 모순적 시기. 새로운 계급으로 발흥했던 합리적 '시민'들은 봉건적 고귀함의 성취가 부여하는 의무를 기꺼이 짊어졌다. 그들은 빈민구제원이나 고아원, 자선병원 등 사회 공공기관에 대한 무상의 기부(donation; 선물)를 대단히 중시했는데, 당시 부르주아 시민사회에서 이같은 자선(charity)의 관례는 당연시되는 덕목이었다.

고대 로마, 특히 세네카 철학의 부활과 아우구스티누스적 사랑의 예정조화. 네덜란드의 최상층은 칼뱅주의를 신봉했기에 그러한 봉사와 기부를 구원을 위한 예탁금으로 생각하지 않았다. 칼뱅주의는 구원을 아우구스티누스적 예정설로 파악하기에, 그것은 전적으로 신의 은총에 의한 것이지 신도의 노력에 의한 것이 아니다. 때문에 축적은 끝이 없다. 한편으로 봉헌 역시 끝이 없다. 경건한 시민들이 추구한 베풂의 덕 채리티는 보상을 바라지 않는 종교적인 봉헌이었다. 근면과 무상의 베풂, 덕을 중시하는 프로테스탄트의 모습은 나이든 인자한 여성들을 있는 그대로 꾸밈없이 그린 네덜란드 시민초상화에 잘 나타나 있다. 이 시기의 초상화들은 데코룸하다.[24]

전통적으로 인류학은 자선과 봉사를 위신이나 특권(prestige)을 위한 것으로 파악한다. 인류학의 관점을 받아들이고 있는 사회학자 부르디외처럼 선물의 관례를 상징자본과 사회적 위신의 획득을 위한 게임으로 보든 보지 않든 간에, 근대의 합리적 이성에 대한 일방적인 단죄 이전에, 역사 기술 속에서 사상되어버린 다른 모습들을

[24] Sheila D. Muller, *Charity in the Dutch Republic*.

발견하는 일은 중요하다.

이처럼 근세 부르주아 사회가 적으나마 긍정적인 특성으로 지니던 헌신 혹은 봉헌(devotion/donation/charity)은 19세기 영국에서 말해지던 소위 '노블레스 오블리주(Noblesse oblige)'로 이어진다. 16~17세기 당시 그 기본이념은 세네카가 말하는 되돌림을 생각지 않는, 죽음을 이겨내는 진정한 의미의 우정의 '선물'이었다. 그러나 현대에 들어와서도 노블레스 오블리주라는 말을 사용한다는 것은 문제가 있다. 이 말 자체가 사회계층의 지층화를 전제하고 나서야 성립하는 것이기 때문이다. 그것은 이미 죽어버린, 상투어구가 되어버린 과거의 덕목이다. 그러나 들뢰즈가 생각하듯 진정한 계급은 오로지 정신적인 계급 하나뿐이라고 한다면, 과거의 지침은 현실과는 다른 시간을 살아가는 사람들에게는 아직 유효할지도 모른다.

시대에 따라 데코룸은 분명히 다르게 적용되어왔다.《오만과 편견》을 통해 보았듯이 이 개념은 언급되는 장소를 어떻게 확정하느냐에 따라 다른 답이 나온다. 레이디 캐서린과 엘리자베스의 가치관이 같은 것을 말하면서도 수행적으로(performative) 대립되듯이,[25] 또 중세 고딕 성당과 알베르티의 르네상스 교회가 형식적으로 다르지만 모두 '데코룸하다'고 평가되듯이, 주어진 프레임을 전적으로 거부하지 않는 가운데 전략적으로 유용하게 활용할 수 있는 판단 규

[25] 오스틴은 사실확인적(constative) 언어와 단순히 참·거짓으로 환원되지 않으며 약속, 명령, 우정, 맹세 등 행위의 의미를 지닌 수행언어(performative language)를 구별한다. 수행어는 말이 실현될 수 있는 현실의 조건에 의존한다.

준이 바로 데코룸이다. 현실적·정치적으로 실용적이기에 데코룸은 유교의 이념과 비슷하다. 중용과 성(誠)의 강조가 바로 서양의 데코룸이다. 어떤 태도를 중용으로 놓을 것인지는 담화의 한계를 정하지 않고는 말할 수 없다.[26]

특히 말하기와 글쓰기라는 언어의 수행 방식에서 데코룸은 사라지지 않았다. 고전시대 예술이 담보하던 데코룸의 미학은 오늘날 장르적인 허구를 제공하는 모든 문화적 실제들, 아이들의 그림책과 장르적인 소설과 영화 들, 즉 판타지, 추리물, SF, 로맨스, 공포물 등에서 나타난다. 장르적인 서사와 문예 들은 모두 일정한 서사 규칙을 준수하는 규범문학이며 틀에 박힌 서사를 통해 안정감을 부여한다. 데코룸의 미학이 만드는 조화의 감각, 구조의 안정성은 강력하다.

26) 미술에서의 데코룸은 시대별로 양식의 변화에 따라 다른 모습, 다른 내용을 보여주며 시각 미술에서 재현되는 것을 적합하게 위치짓는 방식을 말한다. 종교화에서는 어떤 건축물 내에 회화, 조각, 모자이크의 위치와 도상 내용을 데코룸 원칙에 의해 결정하고, 이야기가 있는 서사화에서는 등장인물들의 숫자와 규모, 신체 유형들과 피부색, 상징물들을 결정한다. 예컨대 초기 기독교 미술과 반종교개혁에서 그리스도의 수난 묘사는 강조점이 다르다. 또한 종교적 그림에서 누드화는 데코룸 원칙에 의해 시기에 따라 허용되기도, 금지되기도 했다. 르네상스 이래 이론가들은 학식있는 예술가라는 개념을 발전시키며 데코룸 원칙을 정교화했는데 이는 아카데미의 관습으로 귀결되었다. 그러나 모네의 〈해돋이 인상〉을 비롯한 일군의 화가들을 누락시킨 1863년의 살롱 낙선전을 상기해보면, 당시 일종의 비데코룸으로서 취급되었던 예들이 형식주의적 미술사 서술에서 주류가 되고 오히려 당시에는 데코룸하다고 간주되었던 19세기의 관제파 화가들이 잊혀지게끔 유도되었던 것은 미적 판단에서 적합성 원칙의 적용이 예술이라는 장을 융통성있게 변화시키고 있다는 점을 말해준다. 모더니즘은 기존의 관례와 규범에서 벗어나는 반규범을 규범으로 삼았다고 말할 수 있다. 비트루비우스(Vitruvius)로부터 전해지는 건축에 있어 데코룸은 형태를 기능에 묶는 것으로, 후일 건축과 디자인에서 기능주의적이고 실용주의적인 관점에 영향을 미쳤다. Jane Turner ed., *The Dictionary of Art*, Grove, 1996(8) 참조. 살롱 낙선자전과 모더니티의 관계에 대한 통찰은 부르디외, 하태환 역, 《예술의 규칙》, 동문선, 1999 참조.

교육과 이데올로기는 항상 데코룸을 추구한다. 데코룸이 중용이며 절제이기 때문이고, 자아를 완성하기 위해서는 무엇보다 절제하는 가운데 사회에 복종해야만 하기 때문이다. 그림책과 영화는 헤게모니의 재생산이다.

《오만과 편견》이 데코룸의 좋은 예를 보여주는 데 반해 디즈니 애니메이션은 데코룸의 나쁜 예를 보여준다. 디즈니 애니메이션의 제국주의적인 서사는 역사를 새롭게 바꿔 쓰는 가운데 왜곡하고, 자아에 대한 거부할 수 없는 서사를 만들어내는 가운데 다른 메시지들을 짜넣는다. 즉 자본주의 찬미와 상품 물신주의의 옹호, 끝없는 진보의 이데올로기, 귀족성의 옹호와 민중의 폄하, 회복되는 왕권으로 상징되는 이기적 주체의 회복, 완전히 개인주의적인 가족주의, 폭력적이고 과장된 에로티시즘 등을 주입한다. 그리고 바쁜 부모들이 상대해줄 시간이 없는 아이들은 디즈니 애니메이션을 수십 번씩 되풀이하여 보면서 자라난다.

제국주의적 서사, 이것은 단순히 거부하거나 단죄함으로써 벗어날 수 없을 정도로 강력하다. 왜냐하면 여기에는 자아를 중심으로 존재의 근거를 끌어모으는, 외부를 내부로 끌어당겨서 새롭게 만들어내는 주체, 그러한 근대적 태도라는 의미의 주체성에 대한 실존의 서사가 걸려 있기 때문이다. 데코룸은 제도와 장에 기능하여 '인증'을 만들어내기에, 살아가기 위해서는 굴욕스럽더라도 장의 규칙에 자신을 맞출 필요가 있다.

데코룸의 추구는 궁극적으로 고전시대의 영국 귀족과 같은 신사(gentry), 혹은 보편적 교양인(*honnêteté homme*)을 만들어낸다. 지

난 시기의 데코룸이 적절한 것과 부적절한 것, 소유와 고유성을 가르고 구분하는 것이었다면, 제국이라는 명백한 허구가 현실로 작동되도록 인간의 사고와 행동을 무지의 베일로 덮어씌워 오도하는 것이었다면, 앞으로 우리가 추구해야 하는 보편교양이란 고유성을 넘는 고유성이자 나와 다르다는 이유로 타자를 배제하거나 수탈의 대상으로 이용하지 않는 관용의 정신이라는 점은 분명하다. 관용은 用恕(forgiveness), 즉 시간을 거슬러올라가 미리-줌이다.[27] 오늘날 이 보편교양은 속도감있는 지식의 소통으로써 공통된 것을 생성하며 스스로의 삶을 가치화하는 일반지성의 모습으로 현현한다. 부름과 선물. 포카혼타스는 바람의 소리를 듣는다. 귀기울여 듣는 이에게 부름은 필연적으로 주어진다. 자신의 길을 간다. 그 길은 험난하나, 자신의 고유함과는 다른 것으로 찾아드는 만남이라는 사건에 경이로움의 자세를 가질 수 있다면, 그 여정은 즐거울 것이다.

영혼의 여정

디즈니 애니메이션들이 대개 그렇지만 〈스피릿(Spirit)〉은 문화제국주의의 실제 모습과 전략이 무엇인지 살펴볼 수 있다는 점에서 유용하다. 내가 〈스피릿〉을 택한 것은 〈스피릿〉이 천편일률적인 자본주의 찬미로 나가는 다른 작품들에 비해 양의성이 풍부하고 새로운

27) John D. Caputo, "The Time of Giving, The Time of Forgiving", in *The Enigma of Gift and Sacrifice*, Fordham University Press, 2002, 117~147쪽.

점이 있으며 콘텍스트가 폭넓기 때문이다. 서구에서 말과 당나귀에 대한 서사는 대단히 뿌리깊다. 〈스피릿〉은 애니메이션이라는 용어 자체가 "혼을 불어넣는다"는 뜻을 지니고 있는 만큼 자기지시적이며, 방대한 지식을 토대로 문화제국주의의 정수를 보여준다. '영혼의 여정'이라는 토포스에 대한 서구의 오랜 전통과, 고전 중의 고전인 루키우스 아풀레이우스(Lucius Apuleius)의 《황금당나귀(*The Golden Ass*)》와, 영혼에 대한 플라톤의 언급을 상기하지 않고는 이 애니메이션을 제대로 이해할 수 없다. 그러나 그런 전통에 대해서 아무것도 모른다 해도 여전히 우리는 이 작품에서 무언가를 향유할 수 있으며, 거기에 형상으로 말하는 서사의 강점이 있다. 형상을 통해 말한다는 것은, 상징을 통해 말한다는 것이다. 그리고 그 상징들은 무의식의 차원에서 수신된다.

디즈니 계열사의 애니메이션들이 공유하는 실체는 문화제국주의라 부를 만한 강력한 서사이다. 언제나 상황을 극복해가는 인간의 완성이라는, 거부할 수도 회피할 수도 없는 문제를 다루며, 내부의 규칙을 깨어나가며 새로운 사상을 받아들이는, 지속적으로 확장되는 그러한 형태의 규칙을 보여준다. 그러나 비판을 위해 비판하고 모든 것을 깨부수어버린다면 유익한 통찰은 아무것도 얻을 수 없으리라. 부적절함을 조화로 포섭하는 적절함, 외부를 삼키며 확장되어가는 데코룸의 미학, 이것을 뒷받침해주는 것이 바로 상징을 활용하는 형상언어가 지니는 특유의 양가성이다. 양가성은 모순을 포괄해낸다. 의미는 양립할 수 없는 두 방향으로, 그러나 모순없이 다른 층

위에서 열린다.

〈스피릿〉은 전형적인 서구적 '변형담'의 계보에 속한다. 변형담에 대해서는 먼저, 서구 신화의 집대성인 오비디우스(Ovidius)의 《변형담(*Metamorphoses*)》과 아풀레이우스의 《변형담》(황금당나귀)이 언제나 나란히 연구된다는 점을 상기할 필요가 있다. 이 두 작품은 그네들의 고전 중의 고전이다. 그러나 이 두 변형담에는 근본적인 차이가 있는데, 오비디우스의 서사가 던지는 여러 가지 문제들이 신들의 개입으로 피조물에 변형이 일어나 외부적으로 해결되는 데 비해, 로마 제국의 변방들을 그리고 있는 아풀레이우스의 세계는 신들의 개입도, 손쉬운 해결책도 없이 철저하게 인간의 고통으로 채색되어 있다는 점이다. 〈스피릿〉은 바로 아풀레이우스의 《변형담》 노선을 그대로 따르고 있다.

제국적인 강력한 힘의 필연적인 확장과, 제도와 시스템에 휘둘리는 주변적인 세계가 있으며, 그것은 언제나 '서쪽'이다. 아풀레이우스의 《변형담》에서 로마 제국의 시민이며 유력가의 자제이며 아테네에서 대학교육을 받은 루키우스는 마법에 관심이 생겨 마술의 땅 테살리로 여행한다. 그는 근본적인 문제를 지니고 있는데 그것은 사랑 혹은 여자에 대한 것이다. 마녀 팜필레('모든 남자의 연인'이라는 뜻)의 부엉이 변신을 지켜보다 당나귀로 변하게 된 루키우스는 장미꽃을 먹기 전까지는 인간으로 돌아올 수 없다. 미완성의 자아가 호기심과 욕망 때문에 당나귀가 되는 가운데 여정을 떠나게 되며, 여행길에서 온갖 세상의 악을 정면으로 대면하게 된다. 욕망으로 인해 당나귀가 되어 수난의 길을 가게 되는 루키우스는 제국의 변방에서

작자미상, 〈이집트로의 도피〉, 채색 목조각, 1500년경, 위트레흐트, 암스테르담 국립미술관

오로지 고통을 보며 고통을 겪는다. 살인, 강간, 도둑질, 거짓, 사기, 강요된 노동이 있으며, 죽음은 끝도 없이 위협한다. 내면적이고 근본적인 변화 없이는 어떠한 구원의 장치도 주어지지 않는다.

아풀레이우스의 《변형담》의 한가운데에는 큐피드와 프시케 신화가 삽입되어 있다. 소설 전체가 알레고리이며 대단히 중요하지만 영혼의 짐을 짊어진 당나귀에 대한 서양의 사고를 살펴보기 위해 '시련 부분'만을 잠시 보자. 당나귀 루키우스는 강도들의 소굴로 붙들려 가는데, 여기서 강도들에게 사로잡혀 절망에 빠진 신부 채리티(정숙한 사랑)에게 한 노파가 프시케(영혼)와 큐피드(욕망)의 신화

를 들려준다. 이 이야기 자체가 세트(혼돈)에게 살해당한 남편 오시리스(죽음과 부활)를 찾아 고난의 여정을 가는 여신 이시스(물적 존재)에 대한 이집트 신화를 포괄하고 있다.

에로스가 괴물이라고 오해하여 사랑을 잃은 프시케는 비너스가 부여한 시련을 겪게 된다. 프시케는 비너스가 던진 시련을 차례로 이겨나간다. 첫째로 마구잡이로 뒤섞인 씨앗과 낟알 들을 분리해야 하는데 인간의 힘으로는 도저히 불가능한 이 일을 개미들이 도와주어서 간신히 해낸다. 이후로 프시케는 계속해서 인간이 걸어서는 갈 수 없는 길을 향해야만 한다. 그녀가 가야만 하는 길은 산 자는 갈 수 없는 길이다. 두 번째 시련은 황금양털을 얻는 것인데 이것 역시 첫 번째 시련 못지 않게 불가능한 일이다. 물살이 불어나 빠르게 흐르는 강을 건너는 것 자체가 무리이다.

그러자 프시케는 그곳으로 걸어갔다. 하지만 배누스의 명령을 수행하기 위해서가 아니라, 강물에 몸을 던져 자신의 고통에 종지부를 찍기 위해서였다.

그런데 은은한 멜로디의 어머니인 푸른 갈대가 달콤한 산들바람의 부드러운 속삭임 속에서 그녀를 알아보고는 아주 총명하게 속삭인다.

"기다려요, 잠깐만 기다려요, 프시케여! 수많은 불행으로 고통을 받았지만, 내 성스런 물을 당신의 불행한 죽음으로 더럽히지

는 말아요. 그리고 당신의 목숨을 앗아갈지도 모르는 저 난폭한 양들에게 가까이 갈 생각은 하지 말아요. 뜨거운 태양이 내리쬐면 저 양들은 미쳐 날뛰기 때문에 날카로운 뿔로 인간들을 죽일 수도 있어요. 심지어는 독 묻은 이빨로 당신의 목덜미를 물어뜯어 죽여버릴 수도 있어요. 그러니 한낮의 더위가 수그러질 때까지 기다려요. 그러면 양떼들은 시원한 강물 소리를 들으며 잠을 잘 거예요."

절망하여 강물에 몸을 던져 죽으려는 프시케를 말리며 강가의 푸른 갈대는 충고한다. 태양이 내리쬐면 양들이 미쳐 날뛰어 그녀를 죽일 테니, 한낮의 더위가 수그러든 후 양들이 잠들면 몰래 가시덤불에 걸린 양털을 모아 오라는 것이다. 갈대의 충고로 프시케는 황금양털을 얻는 데 성공한다. 세 번째 시련은 지옥으로 흘러가는 죽음과 망각의 스튁스 강물을 떠오라는 것이다.[28] 이 일 역시 혼자서는 도저히 해낼 수 없는 일이다. 거듭 그녀는 이번에는 진짜로 죽어야겠다고 결심한다.

[28] 망각을 뜻하는 레테에 대해 말한 것은 하이데거이다. 그리스적으로 이해할 때 레테는 결코 체험이 아니다. 오히려 그것은 인간 위로 밀어닥치는 운명적인 사건이다. 모든 존재자와 함께 벌어지고 있는 사건이다. 즉 모든 존재자는 은폐성 속으로 휘말려들고 스스로를 빼내며 간단히 없어져버린다. 마르틴 하이데거, 이기상 역, 《진리의 본질에 관하여》, 까치, 2004, 150쪽. 아풀레이우스 주해에 따르면, 지옥을 흐르는 스튁스 강물은 인간의 목숨을 앗아가며 쇠와 모든 금속과 도자기를 산산조각낸다. 그 샘물이 어찌할 수 없는 단 한 가지는 말의 머리라고 한다. 아풀레이우스, 송병선 역, 《황금당나귀》, 시와사회, 1999, 156쪽.

프시케는 굳게 마음먹고서 계곡을 따라 높은 산으로 올라가기 시작했다. 그녀는 높은 곳에 올라가면 자기의 비참한 삶에 종지부를 찍을 수 있는 방법을 발견할 것이라고 확신했다.

그러나 이번에는 주피터의 독수리가 나타나 프시케를 돕는다.

"당신은 너무나 순진하고 경험이 없어요. 날개도 없는데 어떻게 할 생각인가요? 당신은 무섭기 그지없는 샘에서 항아리에 물을 받아가기는커녕, 신성한 물을 한 방울도 만져보지 못할 겁니다. 당신은 주피터 신조차도 스튁스의 물을 겁내고 있다는 말을 들었겠지요? 인간들이 축복받은 신들을 두고 맹세하는 것처럼, 신들도 항상 절대적인 스튁스에게 맹세를 할 정도로 그 샘은 무섭습니다. 그러니 그 항아리를 제게 주십시오."

세 번째 시련의 이행에도 불구하고, 마지막 시련이 남는다. 스튁스 강을 건너 지옥의 페르세포네에게 가서 상자에 그녀의 미(美)를 얻어오라는 것이다.

이 말을 듣자 프시케는 죽을 운명이 자기에게 가까이 왔다는 것을 느꼈다. 왜냐하면 그녀의 명령은 타르타로스의 지하세계로 내려가라는 것이었는데, 그것은 죽어야만 가능한 것이었기 때문이다. 그녀는 왜 베누스가 타르타로스와 마네스에게 직접 가서 부탁하지 않고 자기에게 그것을 가져오라고 하는 것인지 생각했

다. 하지만 그녀는 더이상 생각하지 않고, 그 길로 높은 탑을 향해 갔다. 그곳에서 몸을 던져 가장 빠른 길로 지옥에 도착하려고 했던 것이다. 하지만 가만히 있던 탑이 갑자기 인간의 언어로 말을 하기 시작했다.

이번에도 인간인 프시케가 할 수 있는 일은 없다. 인간이 지옥에 갔다가 귀한 뭔가를 얻어 무사히 돌아올 수는 없는 것이다. 이 일은 인간의 한계를 넘어야만 가능한데, 그러나 의식은 자신의 능력을 확신할 수 없다. 막다른 길에서 그녀가 할 수 있는 일이란 죽는 것뿐이다. 그러나 인간의 언어로 말하는 탑은 그녀에게 죽음을 피하고 임무를 완수하는 방법을 충고해준다. 즉 '아무도 밟지 않은 길'과 샛별을 따라 지하세계로 갔다가 무사히 돌아오는 방법이 있다는 것이다.[29] 그러나 그 길을 가는 도중 땔감을 가득 짊어진 절름발이 당나귀를 만나게 될 텐데, 이 당나귀가 아무리 힘들어 보이더라도 결코 도와주면 안 된다는 충고를 듣는다. 그밖에도 마주치게 될 몇 가지 위험에 대해 탑은 유용한 충고를 해준다. 뱃사공 키론에게 주기 위해 전통적으로 죽은 자의 입에 물려주던 동전과 지옥의 개에게 던질 빵조각이 필요하다.

그러나 페르세포네의 미의 비밀을 얻어온 프시케는 큐피드에게 잘 보이고 싶은 욕심에 신들의 일을 알려고 해서는 안 된다, 절대로 함을 열어보아선 안 된다는 탑의 충고를 어기고 함을 열다가 죽음과

29) 탑은 대지의 어머니 퀴벨레의 상징이자 미덕의 상징이기도 하다.

작자미상의 동판화, 얀 비에릭스
(Wierix)의 것으로 추정, 〈말을 쫓
는 건초더미〉, 디암

이 판화의 명문(銘文)은 다음과 같이
해석된다. "건초가 말을 쫓아 달리는
일은 잘못이다. 주의하라, 딸들아. 수
치심없이 젊은 남자를 쫓는 것은 너에
게 어떠한 영예도 주지 못한다. 그러
나 만일 말이 건초를 쫓는다면 그것은
너의 영예가 되리." 건초는 히에로니
무스 보슈의 〈건초마차〉에서 볼 수
있듯이 지상적인 것의 허망함을 나타
내는 바니타스의 상징이다. 보슈의 그
림에서 건초에 기어오르는 사람들은
어리석음(Folly)이고 속된 자들이다.

욕망 때문에 무거운 짐을 지고 헉헉
대는 당나귀, 알치아티, 《엠블레마타
(Emblemata)》

우상숭배를 경고하는 엠블럼

당나귀가 등짐으로 진 것은 아풀레이
우스의 《황금당나귀》에 나오는 숭배
의 대상이다. 시장 사람들은 당나귀
가 신상을 진 것을 보고 당나귀에게
절을 하고 경배한다.

망각의 잠에 빠져, 스스로 깨어날 수 없게 된다. 깊은 망각의 잠에 빠진 프시케를 깨우는 것은 '욕망'인 큐피드이다. 당나귀로 변한 루키우스는 프시케와 마찬가지로 연속적인 죽음의 상황에 직면한다. 무거운 짐을 진 당나귀가 상징하는 영혼의 노역은 외부에서 간섭하거나 도와서 해결될 수 없는 종류의 것이다. 오로지 스스로 재탄생해야만 한다. 수없이 노예적인 상황에 빠지며 닥쳐오는 죽음을 피하고 마침내 친족과 유아살해라는 극악무도한 죄를 저지른 여자와 원형극장에서 최악의 치욕을 당할 위기에 처할 정도로 고통스러운 고난의 여정 끝에 당나귀 루키우스는 도망에 성공해, 가까스로 장미꽃을 먹고 다시 사람이 되며, 재탄생하여 이시스 여신에게 입문하게 된다.

《변형담》도 〈스피릿〉도 모두 영혼의 재탄생에 대한 서사이다. 영혼의 노역, 자아의 완성, 그것은 출발점으로의 영웅적인 회귀와 제왕의 위엄을 지닌 강한 주체의 탄생으로 상징된다. 문제는 여전히 남는데, 자아와 영혼의 재탄생이라는 서사가 교묘한 개념의 전치에 의해 디즈니 계열사 애니메이션의 특성인 역사 왜곡과 서구 근대이성의 예찬(궁극적으로 자본주의 예찬)으로 귀결된다는 점이다. 그러나 속단은 이르다. 비판과 단죄에 앞서 그 폭넓은 신화적·철학적 전략과 은유적이고 형상적인 언어로 말하는 상징들을 이해하는 일이 중요하다. 상황에 적응하는 행동을 만들어내는 데코룸의 미학에 커다란 긍정적인 측면이 있음을 부인할 수는 없다. 환상은 현실을 견디어내고 살아갈 힘을 주며, 행동을 다스리는 적절함, 즉 성속에 있어 중용의 정신을 강조한다.

스피릿은 어디로 가야 하는가

그렇다면 이제 〈스피릿〉을 읽어보자. 장엄한 그랜드캐니언을 바람을 타고 유유히 날아가는 독수리를 보여주며 영화는 시작된다.

나는 여기 이 영토, 오래된 서쪽이라 불리는 이곳에서 태어났다. 그러나 나와 같은 유형에게는, 이 장소는 무량하다. 시작도 끝도 없고—땅과 하늘 사이에 경계도 없다.

개척자 정신 또는 서구의 정신을 나타내는 스피릿의 영토에서 시간이 시작도 끝도 없으며 하늘과 땅 사이에 경계가 없다는 말은, 말이란 동물이 신화에서 최하위의 것과 최상위의 것을 연결하는 매개적인 존재이기 때문이다. 비록 그 기원은 지하세계이나 말은 점차 하늘과 태양의 동물로, 아폴론의 전차를 끄는 말과 날개 달린 빛나는 말 페가소스로까지 상승한다. 인도 신화에서 쌍둥이 신격 **아슈빈** (Ashvin)은 기사(騎士)를 의미하며 뛰어난 의술을 행한다고 한다. 그들은 민첩하고 총명하며 꿀을 즐겨하여 말발굽으로 많은 꿀을 받아낸다고 한다. 쌍둥이 신 아슈빈은 밤과 낮, 빛과 어둠의 순환을 표상하는데 태양신격들이 말로 변신하여 쌍둥이 신 아슈빈을 낳는다. 그들은 태양의 딸 수리야와 친하다고 전해지므로, 따라서 태양 안에 떠오르는 말의 표상은 다르마[法]와 지식의 구현이다. 신화에서 말은 계보적으로 물과 흙에서부터 나오며 불의 파괴적 힘과 관련된다. 밤빛 털의 전쟁마는 청춘기의 가장 강력한 리비도적 충동의 상징이

며 그것은 정신적인 것으로 전환될 필요가 있다.

> 버팔로 초원의 바람처럼, 우리는 이곳에 속한다. 우리는 언제나 이곳에 속할 것이다. 사람들은 말이 서(西)의 영혼이라고 말한다. 서(西)가 궁극적으로 이겼는지 졌는지는, 당신 자신이 결정해야만 할 것이다.

말은 하늘과 땅과 같은 불가능한 먼 거리를 가로지르며 속도를 나타낸다. 그것은 호기심과 지성의 속도를 나타낸다. 스피릿은 바람의 소리를 듣고 매와 함께 놀며 그 자신이 바람처럼 달린다. 바람은 정신이며, 스피릿은 육체적인 만큼이나 정신적인 존재이다. 흰머리독수리는 전통적으로 태양을 마주보는 날카로운 '시각'을 의미하고 말과 마찬가지로 제왕적인 위엄을 상징한다. 스피릿은 바람과 경주하는 법을 안다. 아라비아 민담과 중국 민담 그리고 그리스 신화에서 말은 하늘의 네 바람 또는 여덟 바람을 상징한다. **북풍** 보레아스는 아름다운 에리크토니우스의 암말을 유혹하기 위해 말로 변신한다.[30] 그들이 이삭의 들판을 가로질러 달릴 때 풀줄기들은 그들의

30) 보레아스는 그리스 신화에 나오는 거친 북쪽 바람의 의인화이다. 그는 같이 놀기 위해서 아테네 왕의 딸 오레이티아를 납치한다. 이와 비교할 수 있는 것은 수메르 신화에서 최고 신성 '바람의 주인'이라는 엔릴이다. 그는 그리스 신화에서는 일리노스(Illinos), 아카드에서는 엘릴(Ellil)이라고 불렸다. 엔릴은 그 힘 때문에 '야생소'라고 불렸는데 거대한 산을 상징하기도 하며 그의 무기는 폭풍이다. 아버지가 하늘신인 그는 운명의 평판의 주인으로 세계의 흐름을 바꾼다. 그러나 인간에게 항상 관대한 것은 아니며 홍수괴물을 보낸다. 엔릴의 힘의 상징은 뿔로 장식된 머리이다. Lurker, 110.

무게로 휘지 않고 파문을 남기지도 않는다. 그러나 보레아스가 낳은 말들은 폭력의 도구이고 이것은 말이 그 기원으로부터 완전히 자유로워질 순 없다는 것을 뜻한다. 말은 전쟁과 전투와 관련된다.[31]

> 독수리와 경주하며, 바람과 더불어 비상하며
> 나는 듣는다, 평원을 가로지르는 바람 소리를.
> 내 이름을 부르는 그토록 강한 소리를.
> 강처럼 거칠고
> 태양처럼 따스한

고드름에 혀를 대다가 붙어버려서 다칠 뻔할 정도로, 또한 금지를 어길 정도로 팔팔한 망아지 스피릿은 강한 호기심(*curiositas*)을 갖고 있다. 그는 무엇이든 스스로 해보아야만 직성이 풀리는 그러한 성격의 망아지이다. 스피릿은 종마(Stalion)가 되어 키마론(Cimmaron)의 무리를 이끈다. 키마론 일족이란 어떤 종족을 말하는가? 분명 이것은 말의 종족을 말하는 것임에는 틀림없으나 이것으로써 신화의

31) 전세계와 로마의 마르스 제의에서 곡물신과 관련된 말 희생 의식에 대해서는 뒤메질과 프레이저가 지적한 바 있다. 고대 로마와 아프리카에서는 죽음과 겨울의 냉기를 통과하기 위해 마르스에게 헌정된 에퀴리아(Equiria: 2월 27일~3월 14일)에 이어 전쟁의 계절이 시작되고 일곱 달 뒤인 10월 15일에 마르스를 위해 말을 희생한다. 그 머리는 옥수수 잎사귀로 장식하고 추수감사제에 내놓는다. 말꼬리는 잘려서 왕의 궁전으로 운반되어 똑똑 떨어지는 피가 집의 중앙부에 묻도록 했다. 보관된 말의 피는 이듬해 4월 21일에 베스타 신전의 처녀들이 태어나지 않은 송아지의 피와 섞어서 목자들에게 나누어주었다. 뒤메질에 따르면 말 희생은 승리를 위한 왕족의 참수와 관련이 있다. 작물의 보관과 산종에 관련된 말 제의 풍속은 세계 곳곳에 있다. 베다익 전통에서 희생된 말은 조화로운 우주(코스모스)를 상징한다.

담론을 끌어들이고 있다. 말이 본능적 욕망과 악몽(night-mare)과 관계되듯, 키마론 일족은 꿈의 영토에 사는 종족이다.

호메로스와 마찬가지로 오비디우스 역시 '꿈'들이 거주하는 공간을 죽은 자의 영역 가까운 키메리안(Cimmerian) 산 아래의 동굴 안에 위치시킨다. 이곳은 '여명의 희미한 그림자들'이 있는 장소이며 그 땅은 안개와 운무로 시야가 뿌옇게 흐려지고, 침묵이 지배하며 망각의 레테 강물의 속삭임이 잠으로 초대하는 곳이다. 이 동굴의 물가에는 양귀비들과 중독성 식물들이 자라나고, 꽃줄과 함께 잠의 신 솜누스가 늘어져 휴식한다. 그 주위에 밀이삭처럼 많은 '꿈'들이 매달려 있으며, 솜누스의 아들은 모르페우스이다. 모르페우스는 외양(appearance)의 예술가이자 형태(*morphē*)를 본뜨는 자(simulator)이고 감각지각의 잔영으로부터 변형(metamorphose)을 만들어낸다. 잠은 죽음(mors)의 형제라고 오비디우스는 말한다. 키마론 일족이 살고 있으며 다스리는 곳은 지하의 충동들과 신들이 노니는 높은 산이 만나는, 무의식과 의식이 교차하는 곳이다.[32]

어느 날 스피릿은 바람 속에서 마음을 끄는 선율을 듣게 되며 그 것이 자신을 부르는 듯한 느낌을 갖는다. 불가사의한 것, 미지의 것에 대한 강력한 호기심에 저항할 수 없었던 그는 다른 말의 만류를 무시하고 위험을 무릅쓰고 인간세계에 접근한다. 아풀레이우스 고전의 당나귀 루키우스와 마찬가지로 그는 호기심에 이끌려 운명의

32) '조형하는 자'라는 꿈의 신 모르페우스가 나오는 대목은 오비디우스, 이윤기 역, 《변신이야기》, 민음사, 1994, 385~386쪽; Miller, *Dreams in Antiquity*, 22쪽, 162~163쪽.

한스 발둥 그린, 〈암말에게 다가가는 종마〉, 목판화, 1534
여기서 말들은 신들린 듯한 본능적인 충동의 형상화인데 그것은 공포스럽기조차 하다.

길을 가는데, 그것은 죽음의 위협이 끊임없이 지속되는 고통의 길이
다. 그러므로 여기서 개척자적인 서부의 정신은 호기심이라는 서구
적 지성의 정신으로 대치되고 있다.

　어느 날 밤 뭔가 새로운 것이 이 땅에 왔다―
　뭔가 내 삶을 영원히 바꿔놓을 무엇―그래서 그렇게, 내 여행
은 시작되었다.
　현명한 말이라면 뒤돌아 달아났어야만 하는데,
　난 어떤 신기한 동물이 이곳에 왔는지 알고 싶었다.
　난 두려웠다, 그리고 내게 어떤 일이 일어나고 있는지 몰랐다.

스피릿은 백인들에게 잡혀서 죽을 고생을 한다. 스피릿은 소동을 일으켜서 낙인과 편자를 간신히 피한다. 가부장적 사회의 질서의 상징과도 같은 대령은 날뛰는 스피릿을 굴복시키고자 물도 음식도 주지 않고 사흘 내내 굶긴다. 스피릿은 꺾이지 않고 붙잡혀온 라코타족의 인디언 소년 크릭(Creek)과 함께 탈출한다. 크릭에는 시내, 샛강이라는 뜻이 있다. 그것은 크릭이 어떤 자연적이고도 지성적인 존재라는 것을 나타낸다.

백인 병영을 가까스로 탈출했으나 스피릿은 자신이 인디언 크릭에게 또다시 잡혀 있다는 것을 깨닫는다. 크릭은 백인들과는 달리 스피릿의 입에서 재갈과 고삐를 빼주고 편안하게 해주며 사과를 선물로 준다. 그는 스피릿과 친해지려고 노력하지만 스피릿은 받아들이지 않는다. 크릭의 애마인 레인(Rain)이 등장하는데, 이 푸른 눈을 지닌 잡종의 이국적인 암말은 젖소를 연상시키는 흰색과 갈색의 얼룩말이다. 레인은 인디언들의 세계에 동화되어 있다.

샤먼 전통의 우랄 알타이계 신화에서 하늘과 땅의 성스러운 결혼은 흰 종마와 암갈색 소의 결합에 의해 성취되는 것으로 표상되기도 한다. 대극적인 것, 특히 하늘과 땅의 결합이라는 이념은 채집경제 사회를 지배한다. 이것은 레인이라는 이름에 의해서도 강조되는데, 레인(rain)은 비〔雨〕이다. 비는 하늘과 땅을 연결한다. 비는 높고 낮은 것을 소통시키고 대지를 비옥하게 한다. 전세계적으로 비는 풍요 또는 새로운 주기의 시작이다. 황제는 신성한 환상동물인 용이고, 용은 하늘로 오를 때 뇌우를 동반한다.

레인은 가축이고 잡종이며, 기수를 받아들이려 하지 않는 스피릿

과는 다른 차원에 있다. 레인과 스피릿은 고향에서처럼 강에서 노는데, 신화에서 말은 결실을 맺게 하는 물의 비밀을 나누며, 땅 밑을 통해 정처없이 나아가는 물의 여정을 안다. 물은 더러움을 희석하고 가르고 모든 것을 포용하며, 가장 낮은 곳으로 흐르고 정화한다. 물은 죽음과도 같은 어두운 장소를 뚫고 가며 때로는 죽음 자체이다. 물은 생명이 시작되는 처음이자 끝이다. 생명의 담지체이나 동시에 차갑다. 흐르거나 형태를 바꾸어 순환하며, 어디든 무형으로 담겨 존재한다. 이것은 지성의 특질이다.[33] 때문에 고대로부터 말이 지닌다고 믿어지는 선견과 혜안은 평원과 가로지름뿐만 아니라 물과 관련되어 더욱 적합하게 표상된다. 레인을 통해서도 스피릿을 길들일 수 없음을 깨달은 인디언 소년 크릭은 스피릿을 자유롭게 보내주고자 한다.

난 결코 널 탈 수 없을 거야, 그렇지?
그리고 어느 누구도 그럴 수 없겠지. 좋아, 가도 돼. 집에 가.

스피릿은 레인과 함께 고향으로 가고자 하나 레인은 슬퍼하며 망설인다. 그때 백인 군대가 인디언 부락을 덮치고, 인디언 소년은 죽을 위기에 처한다. 고향으로 길을 떠나던 스피릿은 이것을 보고 돌아온다. 그러나 폭력 앞에서 그는 속수무책이다. 가까스로 크릭

33) 물, 불, 공기 등 기본적인 원소에 대한 상징은 언어와 신화 분석을 통한 엘리아데의 통찰에서 돋보인다. 엘리아데, 이은봉 역, 《종교형태론》, 한길사, 1996.

을 구하나 레인은 회복할 수 없을 정도로 심하게 다치고 마을은 불탄다. 스피릿은 다시 백인들에게 잡혀서 철도 공사 현장으로 보내진다. 기차에 갇혀 먼 길을 가는 스피릿의 눈앞에 눈보라가 펼쳐지고 죽음의 환영이 어른거린다. 스피릿의 고통. 애착을 갖게 된 크릭과 레인을 잃었을 뿐만 아니라, 고향으로 가는 길은 더욱 멀어져만 간다.

눈보라가 몰아치는 기차에 갇힌 스피릿. 본래 말은 지하세계의 힘과 죽음까지도 나타낸다. 하데스의 지옥에서 정의의 심판관 역할을 하는 여신 데메테르의 머리는 말의 형상이며 아르테미도로스 달디아노스의 《해몽(*Oneirocritica*)》에 나와 있듯이 고대로부터 아픈 사람의 꿈에 말이 나타나는 것은 곧 죽을 징조라고 여겨졌다. 악몽은 문자 그대로 '밤의 말(nightmare)'이다. 재난의 암말 mare은 라틴어로 '죽음(*mors, mortis*)'이다.[34] 프랑스에서는 물보라와 물보라를 일으키며 다가오는 수마(水馬)는 나쁜 전조와 죽음을 의미한다고 믿었다. 스피릿은 극한상황에서 수마 같은 말들의 환영을 본다. 인디언 소년은 스피릿을 찾아 정처없이, 그러나 한걸음 한걸음 굳게 철길을 따라 걸어간다. 이송된 철도 건설 현장에서 스피릿은 최악의

34) 재난의 말은 검거나 흰색으로, 프랑스어의 cauchemar 또는 영어의 nightmare이다. 독일어의 Mahrt는 지하세계에서 온 하나의 악한 정신인데, 그 말은 옛 슬라브어 mora(마녀), 러시아어 mora(유령), 폴란드어 mora와 체코어 mura(죽음, 전염병), 라트비아어 meris(전염병), 아이리시어 mor(r)igiain(재앙)과 관련된다. 켈틱 민담에는 죽음 또는 악몽의 말들이 출현하며, 스코티시의 켈피(Kelpies)는 말 모양의 물의 데몬으로, 여행자들을 혼미하게 하여 그들을 늪지대로 유혹한다. 그들은 지옥이나 연옥의 영혼이다. 프랑스 게르만계의 민담에서 수마(水馬)는 모든 악한 전조의 증거이다. *Dictionary of Symbols*, 1969, 520쪽.

노예적 상황에 처한다. 사슬에 묶여 움직이지 못한 채 강제 노역에 시달린다. 휴식이란 없다. 이곳을 벗어나기 위해서는 죽어야만 한다. 스피릿은 죽은 척한다. 다시 탈주를 시도한다. 스피릿은 이곳이 어떤 곳인지 모르고, 다만 탈출해야 한다는 것만을 안다. 기차가 산 위로부터 무너져 내리고 스피릿은 깔려 죽을 위험에 미친 듯 달아난다. 화염. 기차가 폭파되며 대화재가 일어나고, 목에 맨 사슬이 통나무에 걸려 붙잡힌 스피릿은 다시 불 속에서 타버릴 위험에 처한다. 때마침 나타난 크릭. 스피릿의 자취를 찾아온 인디언 소년은 사슬을 풀어서 그를 구해주고 스피릿은 그를 옆구리에 매달고 미친 듯이 달린다.

　죽을 위험에서 빠져나온 스피릿은 그러나 자신이 살아남게 된 영문을 모른다. 잠깐 생각해보자. 기차나 자동차, 에어 크래프트 등 운송수단은 정신분석적으로는 말을 대치하는 자아(self)의 상징이다. 현대 문명에 의해 상징의 어법은 기존의 상징 체계와 많이 달라졌는데 이를 융적 원형(아키타입)과 대비되는 의미에서 '키노타입'이라 부른다.[35] 여기서 산 위로부터 기차가 무너져 내림은 정신분석적으로는 자아의 무너짐, 격렬한 카타스트로프(Catastrophe)에 해당하고, 이러한 극한상황에서 누군가의 도움의 손길 없이 혼자 난국을 헤쳐나가는 것은 어렵다. 깨어난 스피릿은 인디언 소년 크릭이 곁에 있음을 발견한다. 스피릿은 크릭을 보고 기뻐하지만 자신을 구해준 것이 크릭이라는 것을 모른다.

35) 마리아 니콜라예바, 김서정 역, 《용의 아이들》, 문학과지성사, 1998, 220~221쪽.

난 그가 어디서 왔으며, 어떻게 여기 있게 되었는지 몰랐다. 그러나 난 그를 보자 기뻤다.

살아난 스피릿은 인디언 소년과 강과 들판에서 즐겁게 논다. 그러나 끝나지 않는 죽음이 어른거리는 비디오 게임에서처럼, 그들은 또다시 백인들에게 쫓긴다! 죽음의 위협은 끝이 없다. 죽음은 그를 재삼재사 찾는다. 이것은 악몽의 구도이다. 죽음의 위협을 당하는 것은 스피릿 혼자만이 아니다. 자신을 구해준 그때까지도 인디언 소년을 태우려 하지 않던 스피릿은 크릭의 목숨이 위태로운 지경에 처하자 마침내 크릭을 태우고 달린다. 스피릿은 그를 살리기 위해 받아들인다. 여기서 말과 기수에 대한 신화를 살펴보는 것은 의미가 있을 듯하다. 말에 대한 전세계의 신화, 특히 우랄 알타이계 신화에서 샤먼의 입문과 말과 기수의 관련성은 중요하다. 인간을 등에 태우고 운반자와 그릇이 되는 말은 기수와 불가분하게 얽혀 있다. 한낮의 태양 아래서 말은 눈먼 채 도약하고, 분명한 시각을 지닌 기수는 말의 두려움을 가라앉히고 예정된 목적지로 안내한다. 그러나 밤에는 어둠 때문에 기수는 눈이 멀고, 말이 안내한다. 인간이 아니라 오로지 본능의 힘을 간직한 동물만이 **이성**의 한계 너머에 있는 신비의 문들 사이를 형벌없이 지나칠 수 있기 때문이다.[36]

기수와 말 사이에 갈등이 생길 때 그들은 광기와 죽음에 이르며, 그들이 일체라면 그것은 승리의 행진이다. 말은 인간적인 힘이 실패하는 죽음의 문 앞을 극복하여 넘어간다. 어둠에 익숙하고 투시력이 있어, 안내자와 중재자 역할, 다시 말해 영혼의 지도자 역할을 한다.

플라톤의 영향을 받은 그리스 작가들에게 말은 영혼의 전차를 끄는 오감의 상징이었다. 이것은 전차 몰잇꾼인 자아에 의해 통제되어야만 한다. 그래서 스피릿이 크릭을 자신의 기수로 받아들인다는 것은 자신의 한계를 극복하고 그 존재가 완성된다는 의미가 있다. 그들은 백인 병사들에게 쫓겨 그랜드캐니언의 꼭대기로 내몰린다. 스피릿은 다시 죽을 위기에 처한다. 막다른 벼랑에서 크릭과 스피릿의 외침은 다르다.

크릭: Oh, No!
스피릿: Oh, Yes!

스피릿은 기수인 크릭을 태우고 자신의 한계를 초월한다. 그는 벼랑을 박차고 날아간다. 그 순간 크릭의 환희. (나는 솔직히, 이들이 떨어져 죽는 줄 알았다. 아무리 만화라지만.) 스피릿은 뛰어넘는다. 신화 그대로, 기수와 일체가 되어 인간적 힘이 실패하는 곳에서 스피릿은 극복해낸다. 벼랑 너머로 다시 백인 병사들이 총부리를 겨누나, 그들을 쫓던 대령은 병사들의 총을 물리치고 그들을 가게 한다. 그러나, 다시 그들은 '죽음'과 마주한다. 인디언 부락은 불에 타서 절멸되어 있다. 스피릿은 죽은 줄 알았던 암말 레인을 다시 만나게

36) 진리는 이성에 의해 깨달을 수 있는 것이 아니다. 그것은 이성이 닿는 영역 너머에 있다. 스피노자는 최고 형태의 제3종의 인식은 직관이라고 말하며 칸트의 숭고 역시 성스러움이다. 크리스테바는, 이성은 앎을 바라는 순간 오류를 범하며 앎이란 이성의 기능이 아니라고 명시한다. 줄리아 크리스테바·카트린 클레망, 임미경 역, 《여성과 성스러움》, 문학동네, 2002, 236쪽.

된다. 인디언 소년 크릭은 자신의 것이라고는 아무것도 남아 있지 않은데도 스피릿을 레인과 함께 자유롭게 가게 한다.

서구 미술사에 수없이 반복되는, 말탄 기사와 제후 들의 초상은 정복의 중요성을, 그의 승리와 영광을 강조한다. 그가 그의 말을 복종시키듯 영웅적으로 적대하는 힘을 평정했다는 것이다. 그들은 이러한 상승을 신격화해서 말한다. 그러나 진정한 기수인 크릭은 스피릿을 자유롭게 놓아주어 가게 한다. 말이 지니는 시간 그 자체의 이미지. 그것은 중단없이 흐르며, 태양과 달의 전차를 끌고 낮과 밤을 연결하며 겨울과 밤과 불가능한 것을 뛰어넘고, 높이에서 깊이로, 또 깊이에서 높이로 지하세계와 하늘을 연결한다. 이러한 부단한 오고감의 숨겨진 뿌리는 물이다. 그러므로 말과 뱀은 그 시간성과 함께 종종 상호 교환 가능한 역할을 한다. 수많은 중국 전설에서 말은 용의 역할을 대신하며 그들은 지식의 여정 또는 불멸로 가는 여정을 담당한다.

여기서 이데올로기와 신화가 교차한다. 인디언 부락은 절멸되다시피 했다. 마치 크릭이 '서쪽'의 정신을 담보하는 것처럼 제시되어 있고, 스피릿은 서쪽으로, 고향으로 돌아가지만, 그들 모두를 실제로 죽음에 이르게 한 것이 바로 '서쪽'이며 '서구'의 이성이었다는 중요한 사실이 흐려지고 만다. 반대되는 양방향으로 갈라지는 의미, 이것이 형상적 상징언어가 지니는 양가성이다. 〈포카혼타스〉나 〈미녀와 야수〉도 그렇지만 이것은 분명한 역사 왜곡이다. 역사를 새로이 조명한다는 허울 좋은 시도에 의해 논점을 흐리는 효과를 낳는다. 인디언과 야생마를 멸종시킨 서부의 개척정신은 지성을 향한 간

극을 넘는 서구 정신으로 윤색되고 이상화된다. 현실을 뛰어넘고 자아를 완성하기 위해 기수를 받아들이라고 말한다. 하지만 인디언 마을을 학살하고 자유로운 야생마들을 길들여 노역시키는 침략이, 마지막에 총구를 돌리는 행위로 용서받거나 정당화될 수는 없다.

그러나 '문화제국주의'라는 딱지를 붙여 이 작품을 단칼에 단죄해 버릴 수 없는 이유는, 아무도 반박하지 못할 진리 역시 내포되어 있기 때문이다. 죽음과 장애물로 가득한 현실세계에서 젊은 정신은 스피릿처럼 자기 자신의 길을 가야만 하고 발견해야만 한다. 돌아오기 위해 성장의 여정을 스스로 가야만 한다. 배움이란 누군가가 쉽게 해주거나 대신해줄 수 있는 그러한 과정이 아니다. 크릭은 소유의 질서를 넘어선다. 크릭은 스피릿을 길들이고 탔으나 소유하지 않고 보내준다. 이 애니메이션은 양가성의 정수라고 할 만한데, 비판해야 할 점이 있는 한편, 배울 점 역시 있다.

이 애니메이션은 대단히 자기의식적이다. 애니메이션 본래의 뜻인 "혼이 깃들여 움직인다(animated)"는 의미에서 그러하고, 혼이 불어넣어지는 것, 사로잡히거나 신들리는 것(possessed)이 말 상징의 중요한 부분을 말해주기 때문이다. 생명력을 얻는 것, 애니메이티드되는 것이 영혼의 본성이다. 애니메이션 서두에서 이미 "서(西; West)가 궁극적으로 실패했는지 아닌지는," "어느 편의 해석을 택할지는 아마도 각자가 결정해야 할 것"이라고 명시하고 있다. 그렇다면 이 서쪽은 과연 어떤 서쪽인가? 인디언 소년과 스피릿은 어디로 가야만 하는가? 그들은 무엇을 해야만 하는가?

II

트릭스터, 시간의 선물

3

모노노케 히메

이야기가 시작되면, 왕자 아슈타카는 숲에서 뛰어나온 멧돼지 모양의 괴물악령 나고가 마을로 폭주하는 것을 저지하려다 팔에 상처를 입는다. **상처**, 그것은 그의 운명이다. 상처는 점점 커지며 그의 정신과 육체를 괴멸시킬 것이다. 그에게 죽음이 선고된다. 그것은 치명적인 독이며 치유될 수 없다. 희망이 없는 상황에서 오로지 그가 할 수 있는 것은 고향을 떠나는 것이다. 현자는 멧돼지의 몸에 박혀 있던 쇠구슬을 아슈타카에게 내밀며, 그가 흐려지지 않은 눈으로 진실을 보아야만 한다고 조언한다. 그리하여 아슈타카는 서쪽으로 길을 떠나게 된다. 장로들은 에미시족 마지막 왕자의 이러한 저주받음을 한탄한다.

무엇에 대한 이야기일까? 첫째, 서두에서 보이는 것처럼 무엇보다도 이것은 왕자 아슈타카의 **치유**의 여정에 대한 이야기이다. 결정적인 주인공은 늑대소녀인 원령공주라기보다 팔에 죽음의 상처를 입은 아슈타카이다. 그런데 왜 제목이 〈모노노케 히메〉인가? 원령공주는 그의 치유에 어떤 역할을 하는가?

아슈타카는 누구인가

한편, 삽입된 다른 이야기들이 있다. 사무라이로 대표되는 봉건제를 와해시킬 제철, 무기 제조, 화력, 동물들의 지속되는 처절한 죽음, 산업화와 자연 파괴에 대한 이야기가 있다. 그것은 숲의 영 시시가미의 살해로 정점에 이른다. 동물들이 인간처럼 감정을 지녔다면 어떤 목소리를 들려줄 것인가? 사실 그 목소리를 듣는 것은 불쾌한 일이다. 〈모노노케 히메〉는 그 목소리를 들려준다. 마침내 절대적인 죽음의 침묵으로 잦아드는, 동물들의 공포, 분노, 절규, 비명을. 희생자인 동물들은 '광기어린 분노(Fury)'가 된다. 이 애니메이션에서 동물들의 분노는 강렬한 색채를 내뿜는다. 그러나 나는 너무나 확실한 이 주제들에 대해서는 말하지 않겠다. 여기에 대해서는 이미 훌륭한 글들이 있어왔다.[1] 여기에서 나는 오로지 아슈타카는 누구인가에 대해 묻고자 한다.

[1] 고병권, 〈'원령공주'와 생태주의〉, 《이것은 애니메이션이 아니다》, 문학과경계, 2002; 박규태, 《아마테라스에서 모노노케 히메까지》, 책세상, 2001.

동화나 환타지 문학에서 소명의 방향은 부동의 별이 있는 북쪽으로 나타난다. 《오즈의 마법사》 일러스트, 1900 "나는 북쪽 마녀야."

서쪽으로 먼 길을 가서 아슈타카는 쇠구슬의 정체를 알게 된다. 악령으로 변한 멧돼지에게서 발견된 쇠구슬, 그것은 에보시라는 영주의 제철소에서 나온 것이었다. 에보시의 야심으로 인해 숲은 파괴되어가고 있다. 잠재울 길 없이 분노한 동물들은 악령으로 변해간다. 공포와 분노가 꿈틀거리는 피는, 벌레와도 같은 불길이 되어 존재를 내부로부터 파열시킨다. 동물들은 분노하고 폭주하고 학살된다.

거대한 숲과 제철소가 있는 성곽, 각자의 관심사가 교차하는 이 장소에 아슈타카는 외부자이자 여행자로 끼어들어서 게임을 망친다.

전사인 늑대소녀 '산'은 숲을 지키려 한다. 산은 인간을 미워하고 에보시를 죽이려 한다. 늑대들과 함께 산은 되풀이하여 인간을 공격한다. 제철소 성곽의 영주인 에보시는 산을 잡으려 하고 철과 무기를 주조해서 세계 위에 군림하려고 한다. 에보시는 철저하게 '인간적 이익'에 따라 움직인다는 점에서 일관된 인물이다. 숲을 파괴하고 동물들을 학살하고 '신'까지도 죽인다. 그러나 에보시의 그런 행동에는 "인간을 위한다"는 이유가 있으며, 그러한 한도 내에서 정직하고 주민들의 신임을 얻는다. 에보시는 오갈 곳 없는 여자들과 나병환자들에게 일거리를 제공하고, 그들이 함께 모여 살아갈 공동체를 조직할 줄 안다. 여자들은 에보시 휘하에서 심한 노동에 시달리지만 다른 곳에서처럼 몸을 팔지 않아도 밥을 먹을 수 있고, 나병환자들은 아무 쓸모없이 죽음만을 기다리는 상태에서 벗어나 무기를 제작하는 기술을 익힌다. 그들은 자신들이 지닌 힘을 깨닫지 못하며 에보시를 통해서만 사회체에 정상적으로 동화될 수 있다고 믿는 이들이다. 에보시는 일말의 후회도 없이 인간을 위한다고 확신한다.

에보시에게 자연은 인간과는 근본적으로 다른 무엇이고, 이용하거나 파괴할 수 있는 대상이다. 거적에 싸여 미동도 힘든 나병환자인 오사는 분노한 아슈타카에게 에보시를 변호하며, 여공들은 쉼없는 노역에 시달리면서도 에보시를 따른다.

또한 여기에는 지고라는 인물이 있다. 그는 중앙정부에서 파견한 전형적인 관료이다. 지고선사의 관심은 오로지 숲의 영 시시가미의 머리를 천황에게 가져가야 한다는 데 집중해 있다. 지고선사가 처음 아슈타카를 만나는 장면을 보자. 아슈타카는 쌀을 사며 금조각을 내민다. 그가 떠나온 고향은 화폐가 없는 지역인 까닭이다. 그가 자라난 곳은 얼굴과 얼굴을 마주보는 사회이며, 이것은 아슈타카의 인간 됨을 설명해주는 단서이다. (인류학자라면 빅맨사회라고 하리라. 우두머리가 계층 분화를 만들지 않는 빅맨사회에서는 현자가 힘을 지닌다.) 지고는 금의 가치를 사람들에게 말해주며 곤경에 처한 아슈타카를 돕는다. 천황의 친필서한을 지닌 관료인 그는 세상 물정에 밝다. 아슈타카가 두 명의 사무라이를 죽인 것을 후회하자 그는 말한다.

"뭔가 얻는 것이 있으면 잃는 것도 있는 법이야." 지고는 에미 시족에 대해 들어본 적이 있느냐고 아슈타카에게 지나가는 말처럼 묻는다. "너처럼 붉은 엘크를 타고 다니며 돌화살촉을 쓴다고 하던데. 물론 그들은 이미 500년 전에 멸족되었다고 하지."

지고는 상황에 따라 아는 것도 모르는 척 덮어둘 줄 아는 사람이다. 지고선사는 아슈타카에게 숲의 영이 사는 금기의 장소에 대해

말해주며, 오로지 확실한 것은 전투뿐이고 서로에 대한 인간들의 싸움과 죽음뿐이라고 말한다. 그는 반복되는 에보시와 아사노의 전투를 보며 평화를 위한 중재자가 필요할 것이라고 말하지만 정작 자신은 싸움에서 항상 물러서 있다. 그는 싸움을 관망하며 개인적인 이익을 챙기는 국가관료의 전형이다. (관료적인 속됨의 다른 예는 촌철살인의 언어를 지닌 《돈 키호테》의 산초판사이다.) 지고는 신을 죽이는 '더러운' 일도 에보시에게 일임한다. 그러나 아슈타카로 인해 결국 목적을 달성하는 데 실패하게 되자 그는 말한다. "우리는 바보들을 이길 수는 없어."

순수함과 불순함

아슈타카는 어떤 인물일까? 먼저 그가 입은 상처의 특수성에 대해, 순수와 불순에 대한 인류학적인 정의를 상기해보자. 아슈타카가 오른팔에 입은 상처는 중요한 의미를 갖는다. 이는 원시사회의 토대를 이루는 금기에 상관된다. 괴물과도 같은 '분노(Fury)' 멧돼지 나고의 분노는 성스러운 것이며, 성스러운 것은 금기에, 금기는 다시 법과 위반, 폭력의 문제에 관련된다. 인류학에서 순수한 것은 우연에 의해 피해야 하는 것(*vitandum per accidens*)이며 불순한 것은 그 자체로(*vitandum per se*) 의식적으로 피해야만 하는 것으로 정의된다. 순수함은 인간이 거기에 접근하기 위해 요구되는 모든 준비 상태를 갖추지 못했을 때, 그 자신의 무자격 때문에 피해야 하는 것을 말하며, 불순함은 그것의 본질 자체가 격리를 요구하며 단순히

순수의 기사 갤러해드, 〈갤러해드가 바위에서 검을 뽑다〉, 펜과 잉크, 수채, 1902, 개인소장

성배를 찾게 되는 것은 부정을 저지른 아버지 란슬롯이 아니라 순결한 갤러해드이다. 검을 뽑는 장면에서, 아서 왕을 왕의 태생으로 인준한 엑스칼리버 일화가 연상된다.

개인적 이익을 추구한다는 면에서 어떤 경우라도 피하도록 충고하게 되는 대상을 말한다.[2]

순수함과 불순함, 이것은 성스러운 것과 관련되는데, 성스러운 것 또는 범죄자와의 접촉은 인간이 감내할 수 없는 것이다. 성스러운 것은 성스러운 장소의 터부와 관련된다. 금기란 어떤 사회가 유지되는 형식의 필수적인 영도—마치 수학의 0과 같이 사회의 제로 층위를 표시한다.[3] 시원적 사회체에서 금기 위반자는 대개 제왕 또는 범죄자가 되었고 범죄자는 희생양, 집단적 폭력의 대상이 된다. 위난(危難)이 있을 때 사회를 유지하기 위해 범죄자를 처벌하는데, 여기에는 왕도 예외가 아니었다(아슈타카는 왕자이다). 태고 사회에서는 거대한 자연재해를 막기 위해서 보통사람과 다르며 금기위반이 허용된 왕 또는 왕과 닮은 예외적인 인물을 처벌하기도 했다. 이는 희생제물의 봉헌과 갈등과 처벌을 모사하는 제례로 대체되는데, 순환되는 시간의 생명력을 회복하기 위한 축제에는 희생제물의 처형에 대한 흔적이 놀이의 형태로 남아 있다. 축제의 놀이나 연극에는 하루살이 가짜 왕이 된 광대에 대한 수난(조롱)이 있다.

금기위반은 부정하다고 간주되는 흠, 허물, 더러움을 안겨준다.[4]

2) 로제 카이와, 권은미 역, 《인간과 성(聖)》, 문학동네, 1996, 58쪽.

3) 에드먼드 리치와 메리 더글라스는 터부(금기)를 지각에 문화적 경계를 긋는 행위로, 즉 단편화된 연속체 속의 '이름붙여진 부분'의 승인을 거부하는 행위라고 말한다. 야마구치 마사오, 김무곤 역, 《문화의 두 얼굴》, 민음사, 2003, 74쪽.

4) 더럽힘, 금기, 위반, 악의 관련성에 대해서는 리쾨르, 메리 더글라스, 바타유, 크리스테바 참조. 크리스테바·카트린 클레망, 《여성과 성스러움》, 특히 184~187쪽.

카이 닐슨의 〈오누이〉, 출판되지 않은 《천하루밤의 이야기》 삽화, 1918~1922
오이디푸스 신화가 말해주듯 무의식 속에는 근친혼의 금지가 있다.

그 결과 위반자가 얻게 되는 것은 사회가 용납할 수 없는 죄 혹은 권
력의 획득이다. 아슈타카 역시 성스러움과의 접촉에 의해 가공할 힘
을 얻게 된다. 위반에 의해 얻게 되는 가공할 힘, 그것은 사회를 위
협하는 것으로 간주된다. 전통적으로 인간사회가 도저히 받아들일
수 없는 종류의 범죄에 대해서는 죄인을 처형하는 것조차 회피되었

헤르메스가 아르고스를 죽이다

다. 죄인들은 마을 밖으로, 인간사회의 경계 바깥으로 내쫓기는데, 그들을 내보내는 자들조차 격리되었다. 죽음은 대표적인 금기이다. 때문에 성스러운 힘과 접촉하는 샤먼이나 무당, 사형 집행인, 묘지기, 무덤 파는 인부 들은 모두 마을의 경계나 바깥에 산다. 물론 아슈타카의 '불순함'을 만든 원인인 성스러운 것과의 접촉은 자의적인게 아니다. 여기에는 그리스 비극과의 공통구도가 있다. 오이디푸스가 저질렀던 근본적인 금기위반—근친상간과 친부살해—역시 자의에 의한 것이 아니었기 때문이다. 그는 의도하지 않은 죄를 짓고 벌을 받는다. 요컨대 이것은 의도하든 의도하지 않든 규범의 위반을 지칭하는 악에 대한 서사이다. 고대와 중세에 악은 두 가지 이름으

아폴론이 피톤을 죽이다

로 불렸다. 하나는 인간이 범하는 것이고 다른 하나는 그가 감내하는 것이다. 범하는 것은 죄이고 감내하는 것은 벌이다. 더럽힘과 부정함 옆에는 악이 자리잡는다. 인간사회에서 규정하는 악은 온갖 종류의 금기에 대한 위반 형태로 나타난다.[5]

여기서 운명의 일격은 외부로부터 주어지는 운명, 인간이 정면으로 마주할 수 없는 신적인(불가해한) 치명적인 불의이며, 이러한 불의에 대해 아슈타카의 마음에는 불길처럼 타오르는 '분노'가 잠재된다. 멧돼지 나고의 분노는 신성하다. 불의를 목격할 때마다 아슈타카의 분노는 내부에서부터 뱀처럼 타올라 상처를 확대시킨다. 치유의 힘을 지닌 금지된 태고의 숲도 그의 상처를 치유하지는 못했고,

분노가 커질수록 상처는 번져만 간다. 아슈타카의 한 손은 다른 한 손을 저지하며, 그의 내부에는 격렬한 갈등이 있다. 점점 커지는 상처를 방기한다면, 타오르는 피, 벌레처럼 꿈틀거리는 분노가 내면으로부터 주체를 완전히 집어삼킨다면, 그는 멧돼지 나고와 마찬가지로 괴물이 될 것이고, 온몸을 뒤덮은 상처로 인해 죽게 될 것이다. 그것이 그의 운명이다.

우리가 잘 알고 있듯이, 아슈타카는 죄인이 아니다. 그는 순수하다. 자의로 죄를 저지른 것이 아니라 마을을 구하려다 상처를 입은 것이다. 하지만 그 상처는 인간의 힘으로는 치유될 수 없는 것이고, 사회의 안정을 위협한다는 측면에서는 범죄와 마찬가지로 위험하

5) 아리스토텔레스에 따르면 비극의 주인공은 일반인들보다 우월해야만 하며 희극의 인물들은 열등해야만 한다. 비극의 주인공은 고결한 인간임에도 불구하고 어떤 결함에 의해 자신의 불행을 자초하는데 이때의 과오 혹은 결함을 하마르티아(hamartia)라 부른다. 몰락의 원인은 하마르티아 때문이라고 간주된다. 오이디푸스의 죄로부터 볼 수 있듯이 하마르티아는 의도적이 아니며 따라서 신의 관점에서는 용서의 여지가 있는 과오이다. 폴 리쾨르, 양명수 역, 《악의 상징》, 문학과지성사, 1994, 118~119쪽. 보다 자세히는 게르네(Gerne)와 물리니에(Moulinier)의 연구가 있다. 하마르티아란 본래 신이 눈을 멀게 했다는 뜻이라고 하며 하마르티아가 다루어지는 것은 희랍 비극, 특히 소포클레스의 〈아가멤논〉, 〈안티고네〉, 〈오이디푸스〉 등이다. 희랍 비극과 하마르티아에 대해서는 Kaufmann, *The Delirium of Praise*, Johns Hopkins Univ. Press, 2001 참조. "악은 두 가지 이름으로 불린다. 하나는 그가 범하는 것이고 하나는 감내하는 것이다"라고 말한 것은 세비야의 이시도르였다. 악을 범하고 감내하는 자는 고통에 의해 필연적으로 질문하게 된다. 기원전 7세기 고대 그리스에서 고문(torture)을 뜻하는 말의 하나였던 바사노스(basanos)는 특정한 돌, '초석(touchstone)'이었다. 이것은 동전을 문양이 지워질 때까지 돌에 문질러서 금속의 내용물에 대한 진실(truth)을 찾는 것을 칭하는 용어였는데, 인간 신체나 노예에 대한 진리 검증을 동일하게 칭하는 용어가 되었다. Enders, *The Medieval Theater of Cruelty*, Cornell Univ. Press, 1999, 39쪽. 현실을 지옥의 다른 이름으로, 산 자에게는 그가 감내하는 것인 죄와 벌이 같은 것이라고 본 현대 학자는 벤야민이다. 벤야민 역시 지옥과도 같은 현실에서 산자에게는 그가 감내하는 죄와 벌이 동일한 것이라고 지적한 바 있다. 수잔 벅 모스, 김정아 역, 《발터 벤야민과 아케이드 프로젝트》, 문학동네, 2004, 142쪽.

베르틸락 경의 아내가 거웨인을 유혹하다, 《아서 왕 이야기》 삽화, 14세기 말

다. 고대 사회에서는 인간에 의해 용서받을 수 없는 죄와 신성한 것에 의한 치명적인 상처는 같은 것으로 간주되었다. 즉 상처는 불순한 것, 흠이고, 악이다. 전통적으로 불순해진 자에게 들러붙은 악은 전염될 수 있다고 믿어졌다. 아슈타카가 마을을 떠날 때 어느 누구도 그를 배웅해서는 안 된다는 명령 또는 관습은 그러한 맥락에서

이해될 수 있다. 아슈타카는 "흐려지지 않은 눈으로 자신의 운명을 보기 위해" 해가 지는 방향인 서쪽으로 떠나야만 한다. 이것은 추방이다. 서쪽은 자연을 파괴하고 통제하는 서구 문명의 기표이자 지상의 모든 생명에너지의 원천이면서 되돌림없이, 보상없이 베푸는 신성의 상징인 태양이 지는 방향이기도 하다. 자신이 '죽음에 이르는 상처'를 입게 된 이유를 아슈타카는 오로지 서쪽을 향해 감으로써만 이해할 수 있다.

순수와 불순은 성스러운 것을 에워싼 동전의 양면이다. 성스러운 것은 '불가능한 것', '신적인 것'이다. 신학을 비롯한 형이상학은 세계 해석에서 과거 시대와 같은 성스러운 의미를 지니지 못한다. 그러나 실재(reality)에는 언제나 불가능함의 요소가 포함되어 있으며,[6] 그것은 성스럽다. 현존의 시간 자체가 불가능의 요소를 포함한다. 왜냐하면 과거나 현재는 미래에 의해 정의되고 의미되기 때문이다. 우리들은 미래를 자신 앞으로 끌어당기고 현존에 기투한다. 그러나 이것은 눈먼 도약이다. '실재'를 살아갈 때 우리들은 언제나 그 결과가 순수하거나 불순하다고 판단되는 크고 작은 선택에 직면한다. 이 두 범주는 실은 우리가 일상생활에서 선택이나 결단이 필요한 모든 근본적인 상황에 자리잡고 있다. 그러나 여기에는 근본적인 어려움이 내포되어 있다. 악이나 불의를 모른다면 인간은 순수한 것인가? 반대로 그것을 인식하고 알고난 후 행동하면 불순한 것인가? 앎은 순수함을 만들어내는가, 불순함을 만들어내는가? **순수한** 아슈타카가 사회적으로 **불순한** 것처럼 간주되는 반면, 산은 그 자체로 **순수한** 존재이다. 산은 인간에 의해 키워진 것이 아니라 늑대에 의해

키워졌기 때문에 인간의 이해관계나 욕망에 얽매이지 않는다. 이 소녀는 올바른 일, 요컨대 '정의', 여기서는 인간들에 대해 숲을 지키는 일에 대한 순수한 소명의식을 갖고 있다.[7]

산이 늑대 가죽을 쓰고 에보시를 공격하려 하는 데서도 순수함이라는 주제는 다시 반향되고 있다. 그렇다면 산이 뒤집어쓴 늑대 가죽은 무엇인가? 늑대의 상징은 양가적이다. 늑대의 형상언어에는 가장 악한 것과 가장 선한 것이 함께 결합되어 있다. 철공소 마을에 뛰어들 때 산이 뒤집어쓰고 있는 늑대 가죽에는 의미가 있다. 산은 전근대 사회—편의상 원시사회라고 부르자—에서 타인을 복종시키는 힘의 증표 **마나**의 표시인 가면과 목걸이 및 장신구를 하고 있다. 늑대는 전사이며, 세계 각지의 건국신화에서 중요한 역할을 수행한다. 늑대는 칭기스 칸과 로마 건국과 관련되며, 지상적인 원칙을 지닌 **양육자**를 나타낸다.[8] 늑대는 호명의 힘, 삶보다 중요한 무

6) 실재에 내속된 불가능함과 환상의 역할에 대해서는 드 세르토와 라캉 이론을 심화시키고 있는 슬라보예 지젝의 저작들이 천착하고 있다. De Certeau, On the Nameg and Writing, in "Surin's Melancholy", *Heterology*, Univ. of Minnesota Press, 2000, 113쪽; 슬라보예 지젝, 김재영 역, 《무너지기 쉬운 절대성》, 인간사랑, 2004, 환상과 현실이 대립할 때 실재는 환상의 편에 존재한다는 점에 대해서는 102쪽; 법과 위반의 도착적 관계, 십계명에 대한 통찰에 대해서는 161쪽. 악에 대한 철학사적 성찰로 간명한 것은 뤼디거 자프란스키, 곽정연 역, 《악 또는 자유의 드라마》, 문예출판사, 2002; 법의 위반으로서의 악이 지니는 도착적인 측면에 대해서는 알렌카 주판치치, 이성민 역, 《실재의 윤리》, 도서출판 b, 2001; 레나타 살레클, 이성민 역, 《사랑과 증오의 도착들》, 도서출판 b, 2003 참조.

7) 순수와 불순에 대한 논의는 Mary Douglas, *Purity and Danger*, London, Routledge & Kegan Paul, 1978 참조. 유제분·이훈상 역, 《순수와 위험》, 현대미학사, 1997로 번역되어 있다. 리쾨르의 《악의 상징》에서 흠에 대한 구절 참조. 레비-스트로스 역시 《구조인류학》에서 죄와 벌에 의한 사회적 인격의 붕괴에 대해 논하고 있다.

엇, 즉 **소명**이다.

전근대 사회의 전사들은 자신들의 표상을 흔히 늑대로 가진다. 전사들의 늑대 가죽은 로마의 범죄자 처형과 스파르타의 경찰제도와 관련이 있다. 늑대 가죽을 뒤집어씌우고 자루에 넣어 물 속에 빠뜨리는 로마의 처형은 범죄자를 **희생양**으로 활용했다.[9] 고대인들이 보았으며 중세의 여러《동물지》들에서 되풀이된 늑대의 영원한 본성은 다음과 같다. 늑대는 주린 배를 하고 추운 들판 수천 킬로를 가로질러 먹이를 찾아 달린다. 전통적으로 늑대는 목표를 끈질기게 추구하는 능력, **탐욕**, 특히 **육욕**이었다. 탐욕은 신체의 탐욕이면서 정신의 끈질김이기도 하다. 중세의 늑대는 마법에 걸린 자이자 마법사이다. 지옥의 아가리와도 같은 늑대의 입은 죽음이다. 죽음을 넘어 입문한 인간은 **영혼의 지도자**, 안내자, **마법사가 된다.**[10]

늑대는 영리하다. 늑대는 죽음을 통과하는 **입문의 힘**이다. 일곱

8) 혹자는 들개 가죽이라고 하는데, 이 경우에서는 인간이 산을 키우지 않았다는 점이 강조될 뿐 큰 차이는 없다고 생각한다. 파노프스키가 자신의 도상해석학책(*Meaning in the Visual Art*)에서 티치아노의 〈다발로스 후작의 알레고리〉를 분석하고 있는 부분을 보면, 개는 미래(특히 지하세계의 아누비스)를, 늑대는 과거를 나타내고 둘 다 시간성에 관련된다. 시리우스별은 개자리이고 늑대는 부동의 북극성, 바람신이 거주하고 영웅들의 섬이 있는 북쪽의 소명의 방향에 관련된다. 그러나 상징 해석은 언제나 서사의 맥락을 고려해야만 하기 때문에 최대한 주의해야 한다. 여기서는 산이 마나를 지니고 있기에 늑대를 입문적 힘으로 보는 것이 타당하다고 생각한다. 모스의《희생》을 보면, 인간희생물의 살을 접촉한 사람은 그 자신이 늑대로 변한 늑대(Lykaios, Lyceum)에게 희생된다. 리카온(Lycaon)이란 한 아이를 희생한 것을 말하며 이러한 희생은 입문제의 도중에 종종 발견된다. 그 목적은 영(soul)을 신체에 넣기 위해서이다. Henri Hubert and Marcel Mauss, *Sacrifice: Its Nature and Functions*, University of Cicago Press, 1981(1964), 51쪽. 카이와에 따르면 고대 희생제의와 관련된 축제의 모든 특성이 사라지고 남은 것이 '늑대(Loup, Lupus)'라 불리는 축제의 검은 가면이다.

9) 카이와,《인간과 聖》, 70쪽.

마리 어린 양들은 배에 돌을 채워 늑대를 우물에 빠뜨려 죽인다. 마법사인 샤먼은 배에 크리스탈이 가득한 환영을 보며, 입에서 크리스탈을 뱉는다. 그러나 늑대는 입문 상징이 함의한, 지옥과도 같은 지하세계의 힘이 아닌, 지상적이고 현실적인 지혜를 표상하기도 한다. 산이 지니는 순수함의 내면적인 가치는 중세 전설의 마법에 걸린 왕자인 베오울프(Beowulf)가 그러했듯 영혼의 안내자가 될 운명을 부여해줄 것이다.[11] 산은 인간세계로 돌아가지 않고 자연을 수호하는 전사로서의 역할을 택한다.

　패배가 예정된 싸움은 일방적인 살육으로 끝난다. 언제나 에보시가 이긴다. 에보시는 동물들을 학살하고 시시가미(숲의 영)를 죽인다. 시시가미가 자신을 겨누는 에보시의 총에 꽃과 풀을 돋아나게 해도, 아슈타카가 에보시를 구해도 소용이 없다. 에보시는 바뀌지 않는다. 인간이란 제도 안에 있는 것이 아니라 제도에 의해서 있기

10) 마나는 일종의 권력이다. 마나를 소유한 자는 다른 사람을 복종시킬 줄 알며 또 그렇게 할 수 있는 자이다. 고래의 사회에서 타인을 복종시키는 권위의 힘이 마나와 마법사에 대해서는 모스를 참조할 것. 산은 죽어가는 아슈타카의 머리맡에 푸른 가지를 꽂아두는데, 그것은 소명에 바친 삶을 사는 전사로서 산의 특성을 잘 나타내준다. 세비야의 이시도르에 따르면, 약한 여성을 뜻하는 mulier(woman)은 약하다는 뜻을 지닌 mollior에서 유래했다고 한다. 그들은 용기에서나 신체에서나 남자와 다르다. 때문에 여자(mulier)는 남자에게 복종해야 한다. 처녀를 뜻하는 라틴어 비르고(Virgo)는 그녀의 푸른 나이(viridiori aetate) 때문이고 녹색가지는 비르가(virga)이다. 그녀는 여인의 정열을 모른다. 비라고(Virago; virgin)는 남자처럼 강인하게 행동하는 여자로 힘(virility)이 필요한 일을 해낸다. 남자의 용기를 지닌 여전사 아마존과도 같은 그녀는 어머니이면서도 처녀인 성모이다. 때문에 성모는 언제나 푸른 옷을 입는 것으로 묘사된다. 통상 여성 페미나(femina)로 부르는 것은, 고대에는 비라(vira)라고 불렸다. 이러한 여성성(femina)은 허벅지 윗부분을 뜻하는 femur에서 나왔다. 그곳이 남자들과 다르기 때문이다. 산이 꽂은 푸른 가지는 아슈타카가 죽음을 거치며 노란빛으로 시들어 떨어진다(황금가지가 되며 아슈타카는 죽음을 통과한다). T. H. White, *The Book of Beasts*, London, Daver Publications, 1984, 222~223쪽.

때문이다. 게임에서는 규칙을 깨는 배반자가 이긴다. 현실이라는 게임은 전쟁이며, 전쟁은 진지하다. 수단과 방법을 가리지 않고 먼저 죽이는 것이 이기는 길이다. 전쟁은 운동경기처럼 규칙을 존중하는 공정한 게임이 아니다. 현실에는 언제나 규칙 이상의 다른 것이 개입한다. 수단과 방법을 가리지 않는다는 그러한 의미에서 에보시는 능력있는 영주이고 창녀들에게 일자리를 주고 나병환자를 돌보는 등 자기 나름의 '선'을 가지고 있다. 에보시는 자신이 하는 일이 무엇인지 모르며, 돼지떼의 죽음은 필요악일 뿐이다.

신성한 대지의 영들인 돼지떼의 무차별한 대학살이 보여주는 것은 무엇인가? 에보시는 일말의 주저도 없다. 인간을 위한다는 확신을 가지고 숲을 파괴하고 돼지떼를 학살한다. 분노하는 산은 혼자서 철공소 마을을 기습한다. 돼지떼들의 주검, 여기서 우리는 인간적인 선이라는 모습으로 자행된 모든 악을 본다. 산이나 아슈타카의 분노는 계란으로 바위치기이다. 그러나 산은 패배가 예정된 죽음을 앞당기려 든다. 산은 혈혈단신으로 적진에 뛰어든다. 우리는 여기서 계급없는 사회인 원시 공동체사회를 유지했던 동인인 '전사

11) 시대에 따라 늑대의 상징은 다르다. 늑대는 중세 교훈문학에서는 대개 정도에서 어긋난 귀족성을 말한다. 그러나 이것은 다른 상징들이 그러하듯 양가적이다. 늑대가 설교자로 나오는 삽화가 많은 것은 그러한 까닭이다. 유명한 한 우화는 늑대가 성직자에게 문자를 배우는 과정을 그리는데, 그리스도의 이니셜인 C까지 배운 늑대는 무엇을 배웠느냐는 질문에 대해 "양(lamb)"이라고 답한다. 이것은 늑대는 사회의 위계를 위협하고 육체의 욕구 외에는 아무것도 받아들이지 않는다는 것에 대한 풍자이다. 중세문학에서 베오울프의 역할에 대한 최근의 연구는 Joyce E. Salisbury, *The Beast Within: Animals in the Middle Ages*, Routledge, 1994, 161~163쪽; Salisbury, "Animals As Human Exemplars", in *Animals in the Middle Ages*, ed. by Nona C. Flores, 1996, 54~60쪽; 늑대와 샤먼 전통에 관해서는 13~15쪽, 베오울프 이야기는 140~145쪽.

작자미상, 〈죽음과 만나는 기사〉, 《죽음의 기술》의 목판화, 프로이스지허

들의 영예로운 죽음'이라는 토포스를 본다. 전사들은 영예를 추구하고 그것은 무엇보다 전쟁에서 적을 죽이는 일이다. 원시사회가 계급없는 사회일 수 있었던 까닭은, 권력을 장악하여 사회의 상층집단, 압력집단이 될 수 있었던 전사들이 때이른 죽음을 맞았기 때문이다.[12]

전사란 누구인가? 노예가 되기보다는 죽음을 택하는 자들이다. 살아남은 자는 전사가 아니다. 여기서 우리는 뼛속까지 전사로 각인된 소녀 산의 모습을 본다. 죽음을 각오하고 '올바른 일'에 뛰어드는 산은 처절하고 선명하며 아름답다. 패배가 확실한 전투의 선봉에 서는 산의 순수한 마음은, 삽입된 주제가에 나오는 것처럼 '칼날처럼 감미로운' 것이다. 그것은 유사 이래 불의에 맞서 보려던 사람들에게 끝없이 되풀이되었던 일이기도 하다. 순수함은 희생당한다. 태양이 서쪽으로 매일 지듯이 되풀이되어. "살기 위해서는 죽어라(To live, To die)."[13] 그들은 불의 원환으로, 소멸의 영겁회귀로 뛰어든다. 자신이 믿는 올바른 것을 위해. 그러나 그것은 언제나 하나의 가치, 규범에 대한 종속이다.

원시사회의 전사처럼, 단도 하나를 들고 겹겹이 무장한 적진에 뛰어든 산은 당연히 죽었어야만 한다. 산이 뒤집어쓰고 있는 늑대

12) 원시사회의 되풀이되는 전쟁은 죽음의 기계다. 적을 죽여서 전사로서 공을 세우면 점점 더 큰 공을 세워야만 한다. 영예의 추구, 그것은 끝이 없다. 결국엔 손도끼 하나를 들고 적진에 단신으로 뛰어든다. 피에르 클라스트르, 이종영 역, 《폭력의 고고학》, 울력, 2002 참조.

13) 셰익스피어의 〈사랑의 헛수고(Much ado about nothing)〉에 나오는 대사. 헤겔의 말이기도 하다. 노예노동은 사로잡힌 전사의 지연된 죽음이다. 죽음을 직면할 때 인간은 노예가 아니라 주인이 된다.

가죽이 말해주듯이, 그것이 '현실적'이다. 그러나 산은 죽지 않는다. 아슈타카 때문이다. 아슈타카는 자신의 목숨을 바쳐 산을 구한다. 그러나 산은 자신을 위해 목숨을 건 아슈타카를 용서할 수 없다. 그가 '인간'의 편을 들었기 때문이다.

메디신 맨

스토리의 전개를 통해 우리는 아슈타카와 여정을 함께한다. 전화의 기운이 자욱한 마을들을 떠돌며 그는 무엇을 하는가? 아슈타카의 일련의 행위들은 모두 치유자이자 구원자로서의 역할이며, 여기에는 인간이란 무엇인가에 대한 근본적인 물음이 있다. 그가 행하는 구원의 행위를 차근차근 생각해보자. 먼저, 아슈타카는 늑대소녀의 습격으로 인해 벼랑 아래로 추락한 남자 두 명을 살려준다. 부상당한 그들을 업고 끌고 그는 터부시되는 숲을 가로지른다. 그 때문에 의심받지만 토키의 개입으로 진정된다.

두 번째, 그는 적진에 짐승 가죽을 쓰고 단신으로 뛰어든 늑대소녀 산을 구한다. 그는 자연을 지키려는 늑대소녀 산에게 공감하지만, 무엇보다 인간들 서로간의 증오에 분노하며, 에보시와 산의 결투를 말린다. 이것은 그의 목숨을 거는 일이다. 그는 총상을 입는다. 산을 둘러메고 성 밖으로 나가는 길에 그는 피를 줄줄 흘린다. 거의 동물과도 같은 막무가내의 힘으로 아슈타카는 '장정 열 명이 달려들어야 열 수 있는' 성문을 열고 마을을 떠난다. 때문에 그는 반주검 상태에 이르나 산은 오히려 에보시를 죽이는 것을 말렸다고

분노한다.

산은 "너를 죽여버리겠어." 하고 아슈타카의 목에 칼을 겨눈다. 그러나 숲을 파괴하는 존재인 에보시를 극도로 미워하는 산의 증오는 **인간적인** 것이다. 그것은 의인화된 숲의 '규범'에 종속되어 있는 것이다. 오히려 사사로운 증오나 원한을 제어해내는 아슈타카의 태도가 비인간적이다. 아슈타카는 마치 스핑크스에게 대답하는 오이디푸스처럼 오로지 '인간'에 대해 말하며, "살아야만 한다"고 말한다.

세 번째, 그는 숲의 영을 죽이러 떠난 에보시를 구하러 간다. 그 자신의 상처도 숲을 파괴한 에보시가 원인이다. 그러나 에보시가 저지른 모든 악에 대한 분노를 제어하고, 바로 그 에보시 무리에 의해 총상을 입으면서도 에보시를 구하러 가, 마침내 구한다. 그러나 산은 그것을 이해할 수 없다. 늑대라고 자신을 부인하지만 그녀가 인간이기 때문이다. 아슈타카는 신의 머리를 찾으며 산에게 도와달라고 부탁한다. 산의 분노는 폭발한다.

"싫어! 너는 그들 편이야! 너는 항상 그랬어! 저 빌어먹을 여자를 데리고 가버려! 나는 너희 모든 인간을 증오해!" 그러나 광분하는 '산'을 껴안으며 아슈타카가 하는 말은 무엇일까?

"그래, 나는 인간이야. 산, 너도 그렇고."

산은 부인한다. "그만둬! 나는 늑대야! 듣고 있어?"

산은 절망한다. "다 끝나버렸어. 모든 게 끝나버렸어. 숲은 죽었어."

"아무것도 끝나지 않았어. 우리 둘은 아직 살아 있어. 이제, 도와줄 수 있겠니?"

아슈타카가 말하는 '인간'은 무엇인가? 아슈타카는 삶에 대해 무조건적으로 긍정하는 인물이다. 그는 인간에 대해 말하지만 초인적이고, 산은 자신이 늑대라고 말하지만 인간적이다. 그러나 산 역시 스스로 동물이 되고자 했을 때, 멧돼지 오코토의 '눈'이 되고자 선봉에 섰을 때, 인간의 한계를 넘어선다. 그들은 전혀 **합리적인 인간**이 아니다.[14] 그들은 동물이자 초인이다. 사랑을 가지고 있을 때 인간은 합리적이지 못하다. 그들의 사랑은 '칼처럼 날카롭고' 서늘하게 '감미로운' 것이다. 그 마음은 아무도 알지 못한다(Nobody knows your heart). 자신조차 모르는 어떤 마음, 그것은 '아무도 아닌' 존재의 어떤 것이다. '아무도 아님(nobody).' 외눈박이 거인 퀴클로프스의 동굴을 구사일생으로 탈출하는 오디세우스의 이름이 바로 '아무도'이다. "누가 지혜를 얻는가?" 하고 세르는 묻는다. 오디세우스이다. 동료들을 전부 잃고, 가지고 있던 모든 것을 잃고, 짐승이 되어서, 양의 배에 붙어서, 네 발로 기어서, 인간 이하로, 동물이 되

14) 베버에 따르면 근대화는 합리화 과정이며 합리적 이성이란 소위 계산적 이성이다. 막스 베버, 전성우 역,《'탈주술화' 과정과 근대: 학문, 종교, 정치》, 나남, 2002 참조.

어서 마침내 이름마저 잃어버렸던 오디세우스이다. 그가 지혜를 얻는다. 그것은 무엇인가? 개인을 초월하는 것이다. 알지 못하는 소녀인 산을 위해 죽는, 죽었다가 살아나는 아슈타카가 행하는 것은 이름없는 보편적인 사랑이다.

집단(field) 내부의 데코룸들은 각각 합당하며 진지하다. 그러나 아슈타카는 어디에도 속하지 않는다. 그의 행동은 오로지 일련의 구원이다. 그것은 농담이 아니라 진지한 것이다. 자기 자신의 죽음을 무릅쓰기에. 아슈타카의 구원 행위는 내재하는 동시에 외재하는, 초재적인 것이다. 그의 행동은 도덕, 합리성, 적절함을 넘어선 것이기에 동물적이면서도 신적이다. 일관되게 어느 한편을 들지 않는다는 것은 사실 양쪽 다를 배반하는 것이다. 때문에 그는 사람들의 분노를 자아낼 수밖에 없다. 산은 분노하고 에보시는 냉대한다. 초재적인 사랑을 지닌 그는 '게임을 망치는 자'이다.

자신을 구하기 위해 피흘리고 목숨을 건 아슈타카에게 산은 에보시를 죽이지 못하게 했다고 화를 낸다. 원령공주라는 말 그대로 산의 증오는 뿌리깊다.[15] 반주검 상태인 아슈타카에게 칼을 겨누고 죽이겠다고 한다. 에보시 역시 아슈타카를 믿지 않고 총을 쏜다. 그는 생명의 위험을 무릅쓰고 다른 사람들의 목숨을 구한다. 왜? 그것이

15) 원령(怨靈)은 보복한다는 원귀(寃鬼), 생령(生靈)을 말하는데, 자연계를 파괴하는 서구 근대적 이성에 대한 원령공주 산의 원한과 증오라는 소재가 줄거리를 이끄는 주된 모티프가 되고 있다. 아슈타카 역시 상처의 고통 때문에 에보시를 증오하나 산보다 먼저 증오와 호오의 지평을 넘어선다. 원령공주가 표상하는 증오의 강조로부터 연상되는 것은 스피노자 철학이다. 증오나 슬픔과도 같은 수동정념은 의식적으로 물리칠 수 없으며 신에 대한 지적인 사랑의 더 큰 수동정념에 의해서만 극복 가능하다.

'올바른' 일이기 때문이다. 그러나 올바르다는 것은 무엇인가? 한 편의 선은 다른 한편의 악이다. 이 편의 좋음은 다른 편의 나쁨이다. 존재의 근거는 심연이고 근거없음(Abgrund)이다. 근거없음의 심연이다. 심연을 건너기 위해 인간들은 이해 가능하며 통약(通約) 가능한, 전환 가능한 '가치'의 다리를 놓는다.[16] 가치라는 약속된 공통척도가 인간 사이를 매개한다. 인간적 의미의 올바름이란 가치 척도를 받아들이는 것, 소속집단의 암묵적 규율과 규범을 지키는 것, 각각의 장(field)의 규칙에 내포된 적절함, 즉 데코룸을 받아들이는 것이다.

때문에 아슈타카가 행하는 구원은 결국 인간의 입장에서는 '악'이다. 인간이란 물자체적이고 추상적인 존재가 아니기 때문이다. 인간은 고유성을 벗어나 추상적으로는 결코 존재할 수 없기 때문이다. 현상으로 나타나는 양상에는 각기 고유한 실재의, 현실의 등록이 있다. 하나의 '인간'은 구체적인 집단과 이해관계에 소속된 것이고 이름을 갖는 것이지, 이름없는 추상적인 것이 아니다. 인간으로 살아간다는 것은 '지금 여기 있음'이다. 흔히 보편적인 사랑의 외침이 비

16) 가치란 본래 사용가치일 뿐이나 화폐는 이것을 교환가치로 전환한다. 근대적 사유 방식에서 가치는 시간성으로 환원 측정되는 경향을 지니며, 공장은 부등가교환을 등가교환으로 보이게끔 만드는 장치로 정의된다. 가라타니 고진이 지적하는 것처럼 가치가 실현되기 위해서 상품은 마치 대타자의 승인을 구하는 헤겔식의 노예적인 정신과도 같이 비약해야만 한다. 그러나 포스트포드주의 이후의 변화된 사회를 탈근대적 사유가 가능하게 되는 제반 환경이라고 볼 때, 가치는 무엇보다 소통에 놓여 있으며 교육이나 서비스, 디자인과 같은 정서적 노동의 가치척도는 예전처럼 단순히 생산에 투입된 시간으로는 계량될 수 없다. 《은유로서의 건축》, 《유머로서의 유물론》 같은 책은 맑스의 가치이론을 새롭게 조명하고 있다. 특히 참조할 만한 책은 가라타니 고진, 김경환 역, 《마르크스 그 가능성의 중심》, 이산, 2001.

현실적인 구호로 끝나게 되는 이유가 거기에 있다. 이름은 고유성의 명명이다. 고유한 자신과 자신의 소속집단에 대한 충실성이 주체의 자기동일성을 정의한다. 그 이해관계는 종종 배치(排置)된다. 보편적 사랑을 실천하겠다고, 자기 자신의 목숨을 걸겠다고 하여 언제나 인정받을 수 있는 것은 아니다.

　각각의 존재 이유와 명분과 규범을 지닌 사회에서 보편적인 이해를 기대하는 것은 '어리석음'이다. 표류하는 여행자인 아슈타카가 구현하는 보편적 사랑은 사회적인 규율을 위반하는 것이다. 그는 사회적인 경계들을 위반한다. 부상당한 사람을 구하려고 금기의 숲을 가로지르고 오로지 여자들만이 하는 노동에 끼어들고 닫힌(탈출이 금지된) 성문을 밀고 나간다. 그의 확고한 논리는 더이상 간명할 수 없을 정도로 간단하다. 오늘 아침에 이곳으로 들어왔으니 다시 이리로 나가겠다는 것이다. 그는 인간이 되어야만 하는 모습을 보여주고 말해준다. 선을 믿고 실천한다. 어디에서 와서 어디로 가는가? 무에서 무로 통과하고 삶을 이행해 간다. 그러나 태어날 때 순결하고 완전한 존재였듯이, 그 존재는 인간 행위의 무제한성과 예측 불가능성이 빚어내는 존재자의 필연적 악으로부터 탈주하면서만 태어난 그대로의 근원적 순결함으로 돌아간다. 그가 치명적인 상처의 이유를 알기 위해 돌아올 수 없는 여행을 떠나, 자기 자신과 싸우며 스스로를 잊으며 알고 행하는 유일한 됨은 생명이다. 모두를 구하는 것이다.

모순된 존재들

나는 초재적인 사랑을 지닌 이 아슈타카라는 인물이, 융이 말하는 영혼의 완성에 관련되는 '그림자'의 일부인 트릭스터의 구체적인 발현이라고 생각한다. '그림자'의 일부인 트릭스터는 비분화된 인간성을 나타낸다. 트릭스터적인 인간이란 모자람이자 과잉이고, 특정 집단에 소속되지 않는 경계인이며, 항상 길을 떠나는 여행자이고, 남자이자 여자이며, 동물적이면서도 신적이고, **비분화된 어리석은 초인**이며, 바보이자 영웅이고, 아이이자 노인이며, 인간을 넘는 인간이다. 트릭스터는 민담에 전형적으로 나타나는 주인공인 어리숙한 영웅이다. 엄지 톰이나 바보 이반이나 한스는 어리석은 듯하지만 정상이고 지성적인 인간보다 더 지혜로우며 궁극적으로 커다란 성취를 한다. 트릭스터는 희생양이 되거나, 지혜로 거인을 무찌르고 공주와 결혼하고 왕이 된다.

트릭스터는 비분화되고 비문명화된 상태의 존재로, 이성과 감성이 분화되지 않은 원초적인 인간성을 나타낸다. 신성이 인간적으로 수용될 수 있는 제례로 바뀌는 과정에서 마스크를 쓰고 등장하는, '흉내내고 익살떠는 신'인 트릭스터는 신화적인 원형으로서 모든 형태의 이야기들 속에 항상 존재해왔다. 고대와 원시사회의 가면극에, 중세 전성기에 성당 한복판에서 벌어지던 신성모독적이고 반기독교적인 당나귀 축제에, 셰익스피어 극에, 유럽 민담의 주인공인 바보 한스와 이반, 엄지 톰에, 동화에서 공주와 결혼하고 크게 성공하는 바보 같은 막내나 **살해당하는 어릿광대**에 트릭스터의 모습이 남아 있

다. 전통적으로 광대의 얼굴은 울면서 웃는다. 어릿광대의 의상은 대조되는 색에 짜깁기된 조각천으로 만들어지고 해롭지 않은 나무 단검을 차고 있다. 광대는 미숙하고 교활하다. 이 인물들 모두가 어떤 집단의 데코룸에 소속되지 않는 경계인이자 주변인, 장난치고 웃음짓게 하는 희생양, 트릭스터였다.[17]

트릭스터의 캐릭터는 상반되는 성질을 포괄하기에 쉽게 파악하기 어렵다. 그들은 논리적으로는 결코 설명되지 않는 이율배반적인 성격을 갖는다. 악하면서도 선하고, 희생양이 되지만 반대로 동화에서처럼 지혜나 노력이 아닌 어리숙함으로 대단한 성공을 거두기도 한다. 사소한 장난이나 악을 저지르기도 하지만(트릭을 쓰지만) 그 트릭은 자기 자신에게 돌아온다. 결코 내면적으로 통합되지 않는 이 비분화된 인간의 갈등은 한 손을 다른 손과 싸우게 한다. 아슈타카는 분노하는 팔을 다른 팔로 억제한다. 인도와 남아메리카 신화의 영웅은 갇힌 물을 해방시킨다. 서커스의 광대들은 물벼락을 맞는다. 그러나 시시가미의 잘려진 목 때문에 죽음의 유액이 흘러나와 천지에 물난리가 났는데도 아슈타카는 기적적으로 물벼락을 맞지 않는다. 트릭스터가 빈번히 희생당하는 신화와는 달리, 민담이나 동화는 대개 해피엔딩으로 끝난다.

트릭스터는 바보스럽고 어리석다. 아슈타카는 트릭스터적이다. 왜? 〈모노노케 히메〉에서 아슈타카의 어리석음은 너무나 이상화되

17) 세르 역시 제3의 길을 모색하는 가운데 할리퀸과 광대를 논한다. Serres, *The Troubadour of Knowledge*, Michigan Univ. Press, 2000(1997), 25쪽.

고 미화되어 있어 잘 눈에 띄지 않는다. 아슈타카는 전혀 알지도 못하고 이해관계도 없는 사람들을 위해 계속해서 하나뿐인 목숨을 건다. 이보다 더한 바보스러움과 어리석음이 또 있을까? 하지만 결코 죽지는 않는다. 이야기 담화 안에서만 가능한, 진실임직한 허구이다. 그것은 데코룸에서, 사회적인 규율에서 벗어나는 것이다. 아슈타카가 죽었더라면《비극의 탄생》을 다시 기술하는 게 되었을 것이다. 트릭스터가 전통적으로 **희생양**이 되었던 이유가 여기에 있다. 어디에도 속하지 않는 자들, 규범의 경계를 넘고 사회의 금기를 어기는 자들은 악하고 어리석은 존재로 간주되어 '희생양'이 되었던 것이다. 세계의 온갖 신화에 남아 있는, 익살떠는 장난꾼인 트릭스터들은 전통적으로 익살광대의 역할에 그 잔영이 남은 희생양이었다.

어떤 특정집단에도 소속되지 않는 모순된 존재로서의 아슈타카는 트릭스터적인 경계인의 성격을 갖고 있다. 트릭스터의 행동은 특정집단의 규범에 지배되는 사람들에게는 비합리적으로 보이며 따라서 이해될 수 없다. 트릭스터의 특징을 트릭, 장난이나 농담이라는 견지에서 생각해볼 때 아슈타카가 지니는 진지성이란 일견 그러한 특징과는 거리가 먼 것처럼 보인다. 그러나 농담의 본질은 소위 말의 규범을 '위반'하는 것이다. 철공소 마을과 숲, 각자는 각자의 적절함(즉 데코룸)을 가지고 있다. 각자에게는 각자의 것이 있고, 각자의 관심사가 있다. '각자에게는 각자의 것(*Elyck wat wils*)', 이것은 시민적인 도덕을 한마디로 축약하는 **절제**의 엠블럼이다.[18] 집단의 데코룸, 그 합리적 기대에 따라 행동하지 않는 것은 일종의 어리석

음이다.

경계의 위반이라는 점에서는 어떨까? 아슈타카는 왕자이며, 진지하고, 웃기는 요소라곤 전혀 없어 보인다. 그러나 금기의 숲을 가로지르지만 무사하고, 연발되는 총알은 그를 피해 가고, 죽었다가 살아나고, 여자들은 모두 그에게 매혹되고, 위험에 빠지지만 언제나 위기를 넘기며, 서커스의 광대처럼 물벼락을 맞지도 않는다. 물은 기적적으로 그를 피해서 천지를 덮치고 그는 시시가미의 목을 되돌려 붙이는 데 성공한다. 그는 새로운 존재로 태어나 살아가는 데 성공하는 인간이다. 실패하지 않는 것은 이것이 만화이기 때문이다. 그러나 여기에는 허구만이 드러낼 수 있는 근본적인 진실이 있다.

영원히 되풀이되는 정신적인 원형이라는 측면에서 〈모노노케 히메〉를 본다면, 경계인으로서의 트릭스터적인 아슈타카는 인간적 완성의 기회를 보여준다. 다른 사람을 치유하고 구원함으로써 스스로를 구원하고 완성하는 이타적인 인간이 그려진다. 동굴 앞의 어미늑대의 말처럼, 인간은 스스로를 치유하거나 구할 수 없다. 그러나 다른 사람을 도울 수는 있다. 아슈타카는 인간이 어떻게, 어떤 방식으로 이겨내고 변화하는가를 보여준다. 그가 베푸는 사랑은 그리스도적이다. 그리스도적인 아슈타카는 트릭스터적인, 과잉 아니면 모자람의 인물이다. 합리적인 인간의 기준으로 그의 행동을 판단할 수는 없다. 합리적 판단이 아닌 본능의 소리에 귀기울이지만 분명한

18) Roemer Visscher, *Sinnepoppen*, 1614. '각자에게는 각자의 것'이라는 오래된 모토의 역사에 대해서는 오트프리트 회페, 박종대 역, 《정의》, 이제이북스, 2004, 80~81쪽.

위험을 피하지 않기에 그는 동물이 아니다. 때문에 어리석으며 때문에 신적이다. 트릭스터는 동물이거나 신이다. 영웅이거나 바보이다. 모자람이자 과잉이다. 그는 인간의 한계를 넘는 인간이다.

인간사회의 '장'이 지니는 고유성의 원칙에 통합되지 않는 아슈타카를 트릭스터로 보는 또 한 가지 이유는 트릭스터의 모습 가운데 구원자로서의 '메디신 맨'이 겹쳐져 있기 때문이다. 원시사회의 샤먼인 마법사 메디신 맨은 **마나**를 지니고 아픈 자를 치유한다. 그가 치유 능력을 지니게 되는 것은 의과대학의 학위나 지식을 가져서가 아니라 '상처를 받은 자'이기 때문이다. 죽음을 넘어 지혜에 입문했기 때문이고 영이 그의 몸에 들어와(신들리고; 신들린다는 것은 본래 소유된다는 뜻이다) 아픈 자와 감응하기 때문이다.[19] 아슈타카가 때로는 자기 자신과 갈등하며 행하는 일련의 행위는 이유를 불문하고 모두를 구하는 것이다. 한편 아슈타카는 산에게 누이로부터 받은 크리스탈 단검 목걸이를 준다. 그것은 크리스탈과도 같이 빛나는 결정인 그의 마음의 기호이다. 고대의 샤먼들이 사용하던 크리스탈은 빛을 투과하면서도 단단하며 치유의 능력을 지닌다고 믿어졌다. 고대

[19] John Lee Madox, *Shamans and Shamanism*, 2003(1ed. The Medicine Man, 1923). 원시사회에서 메디신 맨의 지위는 양극적이다. 위대한 통치자로 존경받았던 한편 그 예지력으로 인해 두려움을 일으켰기 때문에 반대급부적으로 가장 미천한 지위에 놓이기도 했다. 특히 여성 메디신 맨, 산파나 무녀들은 마을 밖 경계에서 살아야 했으며 최하층을 형성했다. 사회의 위기 상황에서 이들 경계적 존재에게 흔히 재난에 대한 책임이 전가되었던 것은 충분히 이해할 수 있다. 의술의 신은 아폴론이지만 트릭스터인 헤르메스와 샤먼적 치료의 관련성은 Deldon Anne McNeely, *Mercury Rising*, Spring Publications, 1996, 89~90쪽; 메디신 맨과 아서 왕 이야기, 베다 전통과 고대 근동의 아시스 숭배의 관련성은 제시 웨스턴, 정덕애 역, 《제식에서 로망스로》, 문학과지성사, 1988.

인들은 마치 씨앗이 싹트는 것처럼 금속이 하위의 물질에서부터 금이나 크리스탈로 변형되고 자라난다고 생각했다. 이 작은 단검은 보석이다. 치유가 목적이며 인간을 살상하는 무기로는 쓸모가 없다. 사랑, 그것이 그의 마나이다.

치료자로서 샤먼인 메디신 맨은 동물과 특정한 관계를 가진다. 아슈타카 역시 그가 타고다니는 동물인 엘크와 밀접한 관계에 있다. 아슈타카가 타고다니며 의사 소통을 하는, 친구와 다름없는 붉은 엘크가 고귀하고 기민한 동물인 사슴과 영양의 상징을 그대로 이어받고 있다고 말해도 무리가 없을 것 같다. 상징에는 유사성과 닮음의 원칙이 통용되기 때문이다. 그것은 과학의 논리를 벗어난다. 동양에서 사슴은 신선이 타고다니는 동물로, 장수와 부, 국가의 녹(祿)을 나타내며, 서양에서는 그리스도, 사랑에 빠진 연인, 속도, 청각, 영원한 생명을 나타낸다. 사슴을 동반하는 신선이나 나한은 본래적 의미의 신이 아니라 스스로를 연마하여 완성된 인간이다. 보편적인 사랑을 실천하는 치유자로서의 아슈타카는 그리스도와도 같은 고귀한 인간이다. 융은 완성된 인간 영혼의 모범으로 그리스도를 든다.

마나를 지닌 원시사회의 샤먼인 메디신 맨의 서양 중세 버전은 성배기사들이다. 순수의 기사인 갤러해드를 제외한 성배 전설의 다른 기사 거웨인과 퍼시벌이 바로 메디신 맨이다. 그들은 여러 판본에서 상처입은 자를 치료할 수 있는 신기한 약초를 얻고 치유의 힘을 지닌다고 되어 있다. 아마도 퍼시벌이 기사의 궁정에서 자란 전통적인 기사가 아니라 지방의 가난한 과부가 키웠기 때문일지도 모

른다. 아서의 궁정으로 간 그는 궁정에서 수업할 때 숱한 비웃음을 당하며 마음의 상처를 입는다. 퍼시벌의 상처는 사회적인 상처이고 트리스탄의 상처는 금기위반이다. 황무지에서 이베인, 거웨인, 퍼시벌, 트리스탄은 제각기 자신이 입은, 혹은 다른 사람이 입은 상처를 치료한다. 그들은 원시시대의 샤먼과 마찬가지로 인간의 정신적 과정 안에 남아 있는 메디신 맨이다. 상처를 받았기에 치유자가 된다. 다른 사람을 구함으로써 스스로를 구한다. 퍼시벌의 다른 이름인 페르뒤르(Perdure)에는 '인내'라는 뜻이 있다.[20]

20) 바그너의 악극으로도 제작된 바 있는 퍼시벌(Perceval), 파르치팔(Parzival), 페를레스보 (Perlesvaux)는 중세 유럽 전역에서 회자되었던 동일한 서사의 주인공이다. 퍼시벌과 멀린은 정통 기독교담론이 지닌 그리스도의 취약성을 보완하기 위해 상상된 인물이라는 설도 있다. 퍼시벌은 메디신 맨인 거웨인과 같이 성배 탐색에 나선다. 한편 성배 탐색은 황무지로 간 트리스탄의 상처에 대한 치유 그리고 사자의 기사 이베인 왕의 광기와 관련된다. 아버지와 형제가 폭력에 의해 죽은 뒤 어머니는 그를 외딴 시골에서 키운다. 황무지의 자연은 문명화의 해악에서 자유롭다. 비슷한 계열의 이야기들이 진행되는 원탁의 기사는 신화적이다. 영국에서는 6세기 웨일스 지방에서 회자되던 전설과 실제역사가 뒤섞인 로망스가 있다. 이는 로버트 드 보론(Robert de Boron)이나 말로리, 크레티엥 드 트르와에 등 여러 작가들에 의해 정리되었다. 성배기사들과 황무지 테마는 T. S. 엘리엇에게까지도 연결된다. 퍼시벌의 어떤 버전에서 그는 어부왕에 대해 질문하고 왕은 상처가 치료된다. 다른 버전에서 그는 질문하지 않고 어부왕은 치유되지 않으며 성배 추구는 항해로 이어진다. 페를레스보는 바다 건너로 이상한 여행을 하게 된다. Angus J. Kennedy, "Punishment in the *Perlesvaus*: The Theme of the Waste Land"; The Arthurian Handbook, 1997.

4

시간 속에서 흩어지고 살아나는 존재

그러한 일은 트릭스터, 전사에게 일어나게 마련이야.

나는 상상해본 적도 없었지, 거의 슬플 뻔했어!

트릭스터는 이제 엘크의 간을 꺼내 그것으로 자궁(vulva)을 만든다. 그리고 엘크의 콩팥을 꺼내 그것으로 가슴을 만든다. 마침내 여인의 옷을 걸친다.

트릭스터는 오물로 눈이 먼다. 눈이 멀어서 달린다.

(라댕, 위네바고 족 코요테 이야기에서)

융이 '비분화된 심성'으로 심리학에 받아들인 트릭스터 개념은 인류학에서 힌트를 얻었다고 생각된다. 트릭스터는 '트릭을 쓰는 자'라는 뜻인데, 또한 '기쁨을 만드는 사람'이기도 하다. 고전문학에서 '트릭을 부리는 자', 즉 장난꾼이라는 뜻을 지니는 트릭스터의 연원은 프랑스어 고어 '트릭을 부리다', '슬쩍 속이다(triche)'에서 온 것으로, 헤시오도스의 《신통기(Theogony)》에서 프로메테우스를 가리키는 말이라고 한다. 이것은 그리스어 계통의 고어 'kleptein(훔치다)'와 'phêlêtês(도둑)'의 번역에서 유래되었다. 한편 속여넘긴다는 말은 'doliên(기쁨을 주는 자)'로 묘사되는 포도주의 신 디오니소스와 소포클레스의 사티로스 연극(Ichneutai)에 나오는 헤르메스를 가리키는 말이기도 한데, 이 연극에서 실레노스는 "이 트릭스터를 바로 그 행위로 잡기를" 희망한다.[21]

융을 비롯하여, 트릭스터에 대해 처음으로 관심을 가졌던 20세기 초의 인류학자와 신화학자 들부터 현재에 이르기까지는 시차가 있으며, 현장 조사와 문헌학을 통해 그 내용은 풍부하게 보완되었다.

[21] 융은 *Alchemy*에서 트릭스터에 대해 기술하고 있다. 최초로 트릭스터에 주목했던 학자로는 아돌프 반들리에와 북아메리카 인디언 중 위네바고 족의 설화를 채집하며 현장 조사를 했던 폴 라댕(Paul Radin) 등을 들 수 있다. 초기 연구자로는 파르넬(1909), 오토(1954), 브라운(1947) 등이 비교문학사적 연구에서 '천상의 트릭스터'라는 용어를 쓰고 있다. 고전문학에서 트릭스터적인 요소는 헤르메스와 프로메테우스를 같은 신화 전통 안에 놓음으로써 구체화된다. 뱁콕-아브람스는 트릭스터와 악당(picaro), 불한당(rogue)의 다른 타입을 열여섯 가지로 분류하고 있다. 비안키는 문화영웅 유형과 창조자 유형(demiurge)을 구별하며 프로메테우스가 헤르메스보다 좀 더 "트릭스터답다"고 한다. Doty, "Hermes As Trickster", in *Mythical Trickster Figures: Contours, Contexts, and Criticism*, ed. by William J. Hynes and William G. Doty, Univ. of Alabama Press, 1993, 221쪽.

동물에서부터 초인으로까지 변화하는 트릭스터는 요컨대 모든 인간 속에 잠재되어 있는 비분화된 심성이다. 트릭스터 이야기가 실제로 어떤 내용과 가능성을 갖고 있는지 좀더 알아보는 것은 흥미로운 일일 듯싶다.

바보, 지팡이, 오브제 a

최근의 인류학자들은 민담이나 허구서사 또는 개인적인 일상의 경험에서까지 트릭스터적인 요소를 찾아내고 있다.[22] 트릭스터의 정의는 학자들마다 차이가 있고, '트릭을 쓰는 자'란 분명 지나치게 넓은 개념처럼 보인다. 누구나 트릭스터적인 요소를 갖고 있다. 때문에 그것은 심리학에서는 설득력이 있다. 그러나 문화인류학에서는 잡다한 트릭을 쓴다고 해서 그 모두를 트릭스터로 규정하지는 않는다. 이견이 있으나 공통점을 추출해보면, 트릭스터를 트릭스터로 만드는 것은 트릭과 경계인의 성격뿐만 아니라 성스러운 것과의 관계이며 무언가를 창안하여 문화의 새로운 지평을 연다는 점이라고 한다. 트릭스터는 자신의 욕구와 배고픔으로 고통을 당한 끝에 창조적 지성이 된다.[23]

트릭스터의 유형은 너무나도 많고 이야기마다 결말도 다르지만,

22) C. W. Spinks에 의해 편집된 논문집 *Tricster and Ambivalence*, U.S.A., 2001에 수록된 글들은 확대된 개념의 트릭스터를 적용한 예이다. 그외 논문집으로 Paul V. A. Williams ed., *The Fool and the Trickster*, U. S. A., 1979.

몇 가지 공통점을 발견할 수 있다. 무엇보다 트릭스터들은 '고픔'이라는 욕망에 시달리는 존재로 정의된다. 욕망이 그들의 주요한 특성이다. 흔히 그것은 불가능한 과업의 추구나 고픔으로 나타난다. 위네바고(Winnebago) 족 이야기에서 트릭스터인 코요테는 끝없이 길을 가며 무언가를 먹는다. 트릭스터는 뭔가를 열심히 추구하는 마니아적인 · 물신숭배적인 존재이다.

서양 중세의 트릭스터인 바보들은 자신의 분신인 바보의 지팡이를 들고 있다. 이 단장은 그의 분신(*alter ego*)이며 팔루스(*phallus*)이자 물신숭배적인 대상에 해당한다. 잘 알고 있다시피 물신은 결여의 자리에 쓴 기표이며 금빛의 베일을 걸친 팔루스이다.[24] 여기서 말하는 팔루스란 실제 신체 기관이라기보다 충족이 결핍되고 지연되는 모든 결여의 자리에 덮어쓴, 그것만 있으면 세상의 모든 문제가 해결될 듯한 '오브제 a'의 기표이다. (그러나 중세 성당의 미제리코드와 판화에 새겨진 수많은 바보들은 문자 그대로 신체의 그것을 숭배하는 모습으로 재현된다. 이것은 그야말로 외설적이라 도판을 넣지 않겠다.)[25] 고픔과 탐식은 트릭스터의 보편적인 특성이다. 카니발의 의

23) 코요테 설화들은 끝도 없이 이어진다. 라댕의 연구는 트릭스터 연구의 고전으로 아마도 그는 융과 교우했다고 생각된다. Paul Radin, *The Trickster*, NY, Philosophical Library, 1956; Henri Hubert and Marcel Mauss, *Sacrifice: It's Nature and Functions*. Univ. of Chicago Press, 1964; Lewis Hyde, *Trickster makes this World*, NY, 1998; 논문집 *Mythical Trickster Figures: Contours, Contexts, and Criticism*, ed. by William J. Hynes and William G. Doty, Univ. of Alabama Press, 1993; 논문집 *The Enigma of Gift and Sacrifice*, ed. by Edith Wyschogrod, Jean-Joseph Goux, Eric Boyton, NY, Univ. of Fordham Press, 2002.

24) 물신에 대해서는 김상환, 《니체, 프로이트, 맑스 이후》, 창작과비평사, 2002 참조.

데르 프라우엔, 플랑드르 목판화,
16세기

중세 바보의 단장은 그의 다른 자아
(alter ego)를 나타낸다.

인화인 '뒤집힌 세계', 그것의 의인화인 한스 부어스트(소시지 한스)
는 장구통배를 하고 있으며, 각종 먹을거리가 그려진 깃발을 들고
있다.[26]

　헤르메스와 디오니소스, 중세의 바보가 든 지팡이는 트릭스터의
더블이자 또다른 에고이다(이것은 라캉적인 의미의 팔루스에 해당한
다). 위네바고 족의 트릭스터인 와크둥카가(Wakdjunjaga)와 코요테
는 거대한 팔루스를 상자에 넣어 들고 다니며 창자(소화기관)로 신
체를 둘둘 말고 있다. 끝없이 먹이를 찾는 코요테처럼 그들은 욕망,
배고픔, 탐식을 특징으로 한다. 아기 헤르메스는 어머니인 님프 마
이아의 동굴에서 거북을 잡아먹고 그 껍질로 리라를 만들어 타며 스

스로에게 감탄한다. 이어서 동굴을 몰래 빠져나와 아폴론의 소떼를 몰고 가서 잡아먹은 것은 '배가 고팠기' 때문이다. 그들은 영원한 허기에 시달린다. 그들은 인류에게 희생제의를 가르쳐주고 유용한 도구를 전해준다.

고픔으로 인해 트릭스터는 끝없는 여정을 간다. 그는 끝없는 여정을 가는 여행자이다. 길을 나선 배고픈 트릭스터는 물고기를 잡아먹고 떠나고, 또다시 먹고 떠난다. 그의 조각난 신체는 따로 돌아다니고(코요테는 눈알을 빼서 던졌다가 받는 등 마치 말 잘듣는 하인처럼 부린다), 내장과 소화기관은 엄청나게 길다. 등에 업보처럼 진 상자에는 거대한 팔루스가 들어 있고 밖으로 나온 창자가 그의 몸을 휘휘 감고 있다. 내장과 미로는 형태가 서로 비슷하다. 미로에 갇혀 울부짖는 동물 머리의 미노타우로스는 신체적 충동에 지극히 솔직한 트릭스터의 모습이다. 조각조각 따로 돌아다니는 신체기관과 그의 싸움에는 항상 에피소드가 따른다. 팔루스인 단장을 분신처럼 들고

25) *Art Profane et religion populaire au moyen âge, The World Upside-down* 참조. 오브제 a의 자리는 '응시를 되돌려주는' 자리이다. 우리가 현실로부터 무엇인가를 지각하기 위해서는 무언가가 배제되어 있어야만 한다. 즉 현실의 장이 일관성을 획득하기 위해서는 응시의 지점으로서의 대상이 배제되어 있어야 한다. 현실의 모든 스크린은 이 구성적 '오점' 혹은 흔적을 포함한다. 주체인 내가 볼 수 없는 것은 이 지점이고, 그런 한에서 그것은 내게 잘 잡히지 않는 지점이다. 레나타 살레클, 이성민 역, 《사랑과 증오의 도착들》, 도서출판 b, 2003, 32쪽.

26) 서양의 전통적인 축일인 사순절을 앞둔 카니발 축제 기간에는 사회의 모든 위계 질서가 일시적으로 폐기되는 상황이 벌어진다. 카니발 축제는 고대의 계절제인 사투르날리아에 기반한 것으로, 이 기간에는 아래에 있는 것이 위로, 위에 있는 것이 아래로, 주인과 노예가 자리바꿈하며 일상생활에서 허락되지 않던 방약무인한 행동들이 허락되었다. 요컨대 카니발 기간에 세계는 '뒤집힌다(tupsy-turvy world).'

다니나 역설적으로 그는 정작 그 자신의 몸은 감각기관이 제자리에 붙어있지 않으며 지각의 역할들을 바꾸고 교환하는 유동하는 신체가 된다. 트릭스터의 신체에 얽힌 이야기들은 그로테스크하다.

자신의 내장을 놓고 이어지는 코요테의 수난은 근세 유럽의 바보를 그린 목판화와 놀라울 정도로 유사하다. 15세기 판화에서 시력이 나쁜 바보는 잘린 손가락에 항아리를 이고 소시지와 커다란 방울을 들고 다닌다(중세에는 본래 나병환자가 방울을 들고 다녔다). 전통적인 복장 관습에서 바보와 악마가 공유하는 양뿔모자는 그의 분열되는 양가성을 말해준다. 바보 얼굴이 달린, 바보의 분신인 단장은 그의 팔루스이며 그림의 배경에 나타나는 순무 등 뿌리야채는 대지를 나타낸다. 특히 서양의 근세에서 겨울을 나타내는 야채인 근채류는 지상적인 것에 대한 집착을 상징했다.[27]

내부의 외부, 외부의 내부

세속적인 뭔가에 대한 고픔과 욕망으로 인해 그들은 항상 길 위에 있으며, 그곳이 바로 장소들의 경계가 된다. 경계를 넘는 자라고 트릭스터를 정의할 때, 그렇다면 경계란 무엇인지 먼저 살펴볼 필요가 있을 것 같다. 들뢰즈의 입장에서 경계란 두 가지이다. 먼저 일상적 의미의 경계란 외부사유[28] 혹은 외부의 힘이 고려되기 이전 상

[27] Christa Grössinger, *Humour and Folly: In Secular and Profane Prints of Northern Europe 1430~1540*, London, Harvey Miller, 2002, 174~178쪽.

태에서 폐쇄된 집단들 또는 현실적인 대상들을 구분할 경우 보게 되는 선을 말한다. 말하자면 현실성의 차원 안에서 분리, 분할된 대상들에 적용되는 선이다. 따라서 재현 안에서 대상들을 구분하는 선이며 정착적인 노모스와 연관되고 그 자체가 비관계(non-rapport)를 함축하는 선이다. 두 번째 의미의 경계는 힘들의 공간으로 고려된 외부와 함께 거론되는 개념으로, 폐쇄된 집단들이나 현실적인 대상들을 외부사유 혹은 외부의 힘에 의한 생산물들로 고려할 경우 보게 되는 선을 말한다. 이 선은 재현의 요구를 따라 구분된 대상들과는 무관하고 유목적인 노모스의 선이며 어떤 '관계'를 함축한다.[29]

경계란 대상의 외적 한계, 그 대상에 동일성을 부여하는 질적 한정이다. 질적 한정 속에서만 사람은 '자기 자신'이다. 반면 한계는 경계의 '자기 안으로의 반영'에서부터 발생한다. 대상의 동일성을 한정하는 규정성이 대상 안으로 반영되어 결코 도달할 수 없는 한계의 양태를 취할 때, 즉 결코 될 수 없으며 다만 (악)무한적 접근만 가능한 형태를 취할 때 한계는 출현한다. 한계는 대상이 되어야 하는

28) 외부사유란 주체를 구성하는 언표, 담론이 규정짓는 한계 너머의 사유를 말하는데, 푸코가 《말과 사물》, 《지식의 고고학》 등을 통해 정초한 개념이다. 외부사유는 이중체로서의 주체 문제와 직결된다. 들뢰즈, 허경 역, 《푸코》, 동문선, 2003, 143~149쪽; 이진경, 《철학의 외부》, 그린비, 2002, 122~189쪽. 라캉을 비판하며 외부사유에 의한 푸코의 계보학적 전환을 논하고 있다. 위반과 한계의 한계없는 유희에 대해서는 시몬 듀링, 오경심 역, 《푸코와 문학》, 동문선, 2003, 127~140쪽. 푸코가 생각한 계보학에는 세 가지 영역이 존재한다. 첫째, 진실과 관련하는 우리들 자신의 역사적 존재론으로, 그것을 통해 스스로를 지식의 주체로 구성하며, 둘째, 권력에 관계하는 역사적 존재론으로, 이를 통해 우리가 실천의 주체로 등장하게 되며, 셋째, 윤리와 관계하는 역사적 존재론으로, 이때 우리는 도덕의 수행자가 된다. Mike Gane ed., *Toward a critique of Foucault*, Routledge and Kegan, 1986, 4~5쪽.

29) 바디우, 박정태 역, 《들뢰즈—존재의 함성》, 이학사, 2001, 99쪽, 362쪽.

(결코 될 수는 없지만) 어떤 것이다. 때문에 트릭스터의 고픔은 언제까지나 사라지지 않으며 그는 팔루스 자체가 되고 한계 자체가 된다. 그들은 방랑자이며 언제나 한계를 향해 가는 통과의 여정, '길' 위에 서 있다. 그들은 경계와 한계, 즉 내부의 외부, 외부의 내부에 있으며 '사이'에 존재한다. 한계를 확인하려면 트릭스터가 있는 곳을 보면 된다. 그들이 가고 있는 그곳이 바로 생성점이자 특이점이고 사이이자 경계이다. 모든 공동체는 각각의 신성불가침의 경계를 갖지만 트릭스터는 그곳이야말로 교역의 장소라고 확신한다. 그들은 옳고 그름, 성과 속, 정결함과 부정함, 남자와 여자, 젊음과 늙음이라는 범주의 메타 차원에 존재하며 경계지어진 내부의 안쪽에서 가장 먼 바깥을 향해 자신의 고유성을 넘어간다.

경계를 넘어 꿰뚫는 자, 파괴하며 창조하고, 모순과 역설, 영원한 이중성 속에 살아가는 자. 그들은 중요하고 본질적인 뭔가를 하늘로부터 훔칠 뿐만 아니라 방약무인한 욕망에 수치심이라곤 없으며 오물과 먼지에 이끌린다. 오디세우스 역시 거짓말의 달인이며 여자들에게는 나쁜 연인이다. 그러나 문화는 자신들이 기초해 있는 근거에 혼돈을 가져오는 한편 새로이 구축해내는 트릭스터들을 필요로 한다. 마치 애서가가 손에 잡히는 대로 책을 읽듯이, 여행은 목적이 없어 보인다. 코요테는 마음 가는 대로 방랑한다. 때로 그는 오물과 장애물로 인해 시각을 잃을 때도 있다. **눈먼 방랑**의 모티프는 간헐적으로 되풀이된다. 강이나 폭포나 바다에 이르러도 방랑은 끝나지 않는다. 그는 다시 길을 떠난다. 가끔은 완전히 길을 잃어버린다. 자신의 머리를 엘크의 해골에 밀어넣은 코요테는 거기서 빠져나올 수가

페터 플뢰트너, 〈 '탐식'의 행렬〉, 목판화, 1540

카니발을 의인화한 한스 부어스트(소시지 한스)의 행렬 장면을 보여주는 이 그림의 전거는 에라스무스의 《광우예찬》에서 독일인들의 폭식에 대한 비판과 라블레의 뒤집힌 세계 톨레로르에 대한 묘사이다. 그곳에서는 왕과 왕비의 역할이 뒤바뀌어 있고 양파와 야채 소시지와 새고기 들이 버섯을 던지며 전쟁을 한다. 이 판화에서 장구통배 한스는 각종 먹을거리가 그려진 깃발을 들고 있다.

없다(이것을 차용한 것이 포켓몬스터 중 텅구리의 모습이다). 바깥을 볼 수가 없다. 그는 탄식하며 해골을 빼내려고 하지만 소용이 없다. 라댕의 트릭스터 이야기에는 고독이 있다. 코요테는 슬픔을 모르고 계속 길을 간다. 넘어가고, 떠나고, 통과하고, 다시 넘어간다.

그는 멈추었다가 다시 발로 더듬으며 천천히 길을 가기 시작한
다. 뭔가가 발에 부딪힌다. "너는 누구야?" "나는 체리나무야."
"좋아, 나는 강가로 가야만 해." 코요테는 발로 더듬으며 걷기를
계속한다. 만일 그가 강을 발견할 수 있다면 어느 길로 가야만 했
는지 알 수 있을 터이다. 다시 뭔가가 발에 부딪혔다. "너는 누구
야?" "나는 목화야." "나는 강 가까운 곳에 있음에 틀림없어." 그
는 다시 뭔가에 부딪힌다. "너는 누구야?" "나는 버드나무야."
"맞아! 나는 강 가까이에 온 거야." 코요테는 조심스럽게 발을 내
디뎠다. 그러나 여전히 그는 사물들에 걸려 넘어졌다. 마침내 그
는 강에 도달해 뛰어들었으며 물결은 그를 멀리로 데려갔다.[30]

　동식물들은 각각의 장소에 뿌리박힌 존재들이다. 어떤 나무는 강
에서 가까운 곳에 혹은 먼 곳에 있고 또한 어떤 물고기는 강이나 바
다에 있다. 그 장소들은 각각의 필요에 의한 것이다. 방랑자인 코요
테는 모든 것을 통과해 지나간다. 모든 신화나 민담 속의 주어진 운
명으로부터 길을 떠나게 된 경계적 존재들, 성공 혹은 실패를 거두
는 어리숙한 주인공들, 헤르메스와 아테나라는 신격 자체가 트릭스
터이다. 그들은 인간사에 참견한다. 그들은 영원히 길을 떠나는 바
보이고 호기심쟁이이며 어느 패로든 섞일 수 있는 조커이다. 그들은
수학의 제로(0)와도 같은 역할을 한다.[31] 중세 성당의 미제리코드와
보슈 그림에 나타나는 바보와, 근세 미술의 바보 순례자는 바로 트

30) Radin, *The Trickster*, 28쪽.

페터 플뢰트너, 〈잘린 손가락에 소시지를 들고 시력이 나쁘며 종을 들고 다니는 바보〉,
카드 그림, 목판화

릭스터였다. 전세계 민담에서 그들은 어리석지만 재치있고, 지성에 의해서라기보다 그 순진무구함에 의해서 올바른 선택을 한다.[32]

비분화된 심성으로서의 트릭스터란 그러나 여전히 동물적인 존재로서의 인간이다. 인간은 생물적 한계를 근본적으로 벗어날 수 없다. 나는 여기서 '동물적'이라는 의미를 바타유가 말했던 뜻으로 사용하고 있다. 동물로 살아간다는 것은 돌이나 물 같은 자연의 무기물처럼 임재 혹은 내재(immanence)할 수 없고 다른 동물을 먹어야만 살아갈 수 있다는 것, 특정 장소에 얽매여 살아간다는 것을 의미한다.[33] 물고기는 물에서 살아야 하고 새는 하늘을 날아야만 한다. 동물이 된다는 것은 먹고 먹히는 필연적인 존재의 사슬에 얽혀 들어감이다. 동물은 문명이 아니라 자연 안에 있으며, 유기체란 본능에 좌우되는 존재라는 것을 말한다.[34]

트릭스터들은 자연과 시스템 안에 있으면서도 성속의 경계를 가

31) 제로기호 그 자체는 무(無)이며 아무것도 아니다. 그러나 제로기호의 도입은 계산 가능한 수의 체계를 성립시킨다. 레비-스트로스는 증여에 대한 이론에서 이같은 제로의 존재를 교묘하게 정교화하고 있다. 예컨대 원시사회체에서 타인에게 선물을 받으면 돌려주지 않으면 안 된다는 것은 되갚음의 의무라기보다 선물을 받으면 마나(mana)가 붙어와 그것이 저주를 초래한다는 믿음 때문에 어떻게 해서든 돌려주어야 한다고 생각했다는 것, 그것이 결과적으로 교환을 성립하게 한다. 즉 증여라는 게임을 성립시키고 있는 제로와도 같은 초월자란 실은 거기 존재하지 않는 것(마나)의 작용이라는 점이다. 이러한 개념을 가라타니 고진은 다시 동양 사상인 무위자연(無爲自然)에 연결시킨다. 구조주의적 입장에서 수학의 제로와도 같이 문화와 자연을 경계짓고 구조화하는 공백은 인간사회의 금지의 기능에 해당한다. 가라타니 고진, 조영일 역, 《언어와 비극》, 도서출판 b, 2004, 216~224쪽.

32) Inna Semetsky, "The Adventures of A Postmodern Fool, or, The Semiotics Learning", in *Trickster and Ambivalence*, 2001, 66~67쪽.

33) Bataille, *Theory of Religion*, 1989, 19쪽.

며, 장소에서 장소로 영원히 편력한다. 세계의 모든 신화가 말해주듯이, 트릭스터와 시간 그리고 발명과 선물의 관계는 각별하다. 트릭스터는 무엇보다 계량된 시간(크로노스)이 아니라, 적합한 때의 충만한 경험의 시간(카이로스)을 살아가는 자이며, 그가 여행의 여정에서 겪은 고통들 혹은 부서진 신체는 다른 사람들에게 주는 문화적 선물이 된다. 그러나 트릭스터란 여전히 모순적이며 양가적이다. 자기가 만든 그물에 자기가 잡히고, 문자와 글을 발명하면서 침묵을 명하기 때문이다. 그들은 시간을 다시 흐르게 하며, 심지어 **시간 그 자체이다.** 사지가 흩어진 신체 하면 가장 먼저 떠오르는 것은 이집트 신화에서 혼돈인 세트에게 살해당한 오시리스이다. 이시스는 남편의 시신이 절단되었음을 알고 피눈물을 흘린다. 물적 자연을 표상하는 이시스는 조각조각 흩어진 시간을 이어맞추듯 흩어진 남편의 사지를 찾아내어 복원한다. 시간은 오로지 기억됨으로써만 복원된다.

또한 트릭스터는 영원한 방랑자이자 경계를 넘는 자이면서 자기 자신이 문제를 만들고 해결하는 자이기도 하다. 발명(invention)의 천재인 그의 특징은 역설과 양가성이라고 할 수 있다. 문자를 만들며 세트(혼돈)를 돕기도 하고 질서의 회복을 돕기도 하는 이집트의

30) 나의 욕망이 타자의 욕망이라는 것은 라캉의 기본적인 테제이다. 라캉에 대한 입문서는 여러 가지가 있지만 라캉의 핵심적 글들을 모은 아니카 르메르, 민승기·이미선·권택영 역, 《욕망 이론》, 문예출판사, 1994; 라캉 이론의 개념들을 알기쉽게 설명한 《라캉, 장자, 태극기》, 《잉여 쾌락의 시대》, 《감각의 제국》 등 권택영 교수의 저서들이 적당하다. 이진경, 《철학의 외부》는 라캉 이론을 일목요연하게 정리하는 가운데 반대하는 입장을 기술하고 있어 주목할 만하다.

토트, 아메리카 설화의 코요테, 헤르메스(머큐리) 모두 트릭스터이다. 헤르메스라는 이름 자체가 그리스어로 '트릭스터(*mechaniôta*)'라는 뜻이다. 아프리카어 Legba 역시 '난 너를 골탕먹였어'라는 뜻이라고 한다. 헤르메스는 노인(*sphênôpôgôn*; 쐐기형의 수염을 가진)이자 동시에 아이 혹은 젊은이(*achnous*; 수염이 없으며 솜털이 보송한 뺨을 가진)이다. 그는 상업의 신이다. 도둑들의 신인 동시에 절도의 예방책이다. 행운의 후원자인 동시에 상업적인 획득과 갑작스러운 파산이나 손실을 주관한다. 그는 남성인 동시에 여성이며, 시골뜨기 촌놈인 동시에 도시의 야바위꾼이고, 기만자이자 변호사이고, 대중연설자이다.[35]

트릭스터는 언어와 웅변의 신이고 문자를 발명하나 반대로 침묵을 명한다. 헤르메스는 형제인 태양신 아폴론과는 대조적인 비합법적 출생으로, 동굴에서 역경 속에 태어난 어둠의 존재이나 매개자로서의 역할에 그 자신이 빛의 속성을 지닌다. 이집트 신화에서는 죽음과 부활의 신인 오시리스와 이시스의 결합으로 태어난, 매의 머리를 한 호루스(시간의 측정자인 토트와 같다), 사랑의 여신인 하토르

35) 헤르메스의 어원에 담긴 뜻은 '트릭을 쓰는 자'이지만 인간보다 상위의 존재를 의미하는 angelos(천사)라는 고대어에는 본래 전령, 소식을 전하는 자, 메신저, 따라서 사도라는 뜻이 담겨 있었다고 한다. 메신저이자 매개자인 헤르메스는 발에 날개가 돋혀 있는데 이는 속도를 나타낸다. 날개 돋힌 메신저라는 측면에서 헤르메스는 신격이 천사와 비교될 수 있을까? 사기와 기만을 허용하는 헤르메스는 장난꾼답게 보다 인간적이다. 인간보다 상위의 존재로서 지상에서 벗어나는 날개 돋힌 존재라는 개념은 신화적 사고라는 측면에서 다르면서도 상당히 유사하다. 벤야민의 앙겔루스 노부스 개념도 흥미롭지만 천사의 개념에 대해서는 나카자와 신이치의 통찰이 흥미롭다. 나카자와 신이치, 김옥희 역, 《사랑과 경제의 로고스》, 동아시아, 2004.

와 결합하는 태양신 '라'의 이야기에서 반복되는 상동구조에 기묘한 점이 있다. 이야기대로라면 이집트의 트릭스터는 마치 오이디푸스처럼 근친혼 관계이며 아버지이자 동시에 아들처럼 보인다.[36] 어쨌든 어떤 형태로든 태양신격과 트릭스터의 연관성은 분명하다.

토트-헤르메스 신격은 중세에는 메르쿠리우스(Mercurius)로 나타나는데, 물과 불을 동시에 표상하며, 능동이자 수동이고, 사자이자 유니콘이며, 방약무인한 동시에 온화하고, 사물을 꿰뚫어보는 힘으로 나타난다. 중세의 메르쿠리우스는 연금술적인 **제일질료**(*prima materia*), 그리고 그 궁극적인 완성태, **철학자의 돌**(*lapis philosophorum*)이 되었다. 아우구스티누스가 그린 신의 도시(Civitas Dei)와도 같은, 현인들이 거주하는 천상의 도시를 연상할 수 있으리라. 그곳의 거대한 지식의 나무 아래서 인간은 마치 거인의 나라에 들어선 난쟁이와도 같다. 《걸리버 여행기》를 연상시키는 〈천공의 성 라퓨타〉는 이러한 인식의 깨달음을 그린 좋은 애니메이션이다. 라퓨타(*laputa*)라는 말에는 '돌(*lapis*: 특히 경계석, 이정표석)'이라는 뜻이 들어 있는 듯하다. 라퓨타는 이성을 넘어 존재하는 곳이다. 라퓨타에 이르기 위해서는 양방향에서 몰아치는 바람을 견디내며 공중을 가로질러야만 한다.[37]

36) 어떤 신화에는 하토르의 남편이 라 신이라고 되어 있고 다른 신화에서는 호루스가 하토르의 남편으로 되어 있으며 하토르와 이시스, 라와 오시리스, 토트와 호루스, 토트와 세트가 구조적으로 서로 같은 대단히 기묘한 이야기의 연쇄를 이루고 있다. 하토르와 태양신 라의 결합은 사적인 것이 아니라 우주와 천체의 양상을 반영하며 아무 조건없이 유한한 존재(죽은 자와 전수자)에게 부활에 필요한 에너지를 불어넣는 것이라고 한다. 하토르는 '라의 눈'으로 불리며 암소로 표상된다. 멜리사 리틀필드 애플게이트, 최용훈 역, 《이집트 신화》, 해바라기, 2001, 136쪽.

인간이 필연적으로 걸어가는 길에서 단계적으로 이르게 되는 깨달음의 비의(秘意)를 형상적으로 상징화한 것이 바로 타로카드인데, 타로카드의 첫 번째 아르카나(*Arcana*; 秘意)는 장대에 보따리를 메고 길을 떠난 바보 도상을 보여준다.[38] 그들은 호기심에 사로잡혀 떠나는 길에서 자신을 파멸시킬지도 모르는 '경험'을 기꺼이 만난다. 바보가 서 있는 대지는 경사져 있어서 넘어지기 쉬움을 나타낸다. 그것은 실재의 심연이다. 그는 심연을 건너가야만 한다. 줄을 타는 차라투스트라의 광대는 심연을 건너지 못하고 떨어져 죽는다. 그는 영원히 멈추지 않고 경계들, 장소들을 통과해 가는 여행자이며, 0과 1 사이, 순진무구함과 기지와 지혜 사이에서 명멸한다. 트릭스터는 구조주의적 사유에서의 빈 칸인 '어떤 특이한 개체'의

37) 천공의 성 라퓨타에 진입하기 직전 파추와 시타는 강력하게 몰아치는 바람을 만난다. 파추는 아버지가 이 바람을 말했던 일을 상기하는데, 동서쪽 양방향에서 동시에 불어오는, 현실 상황에서는 불가능한 이 바람은 두 장소에 하나의 사물이 동시에 존재할 수 없다는 모순율이 적용되지 않는 바람이다. 이것은 파추가 오성과 이성의 차원을 넘는 신학적인 지평으로 진입했음을 뜻한다고 보인다. 직관을 중시하는 신학적인 인식의 지평에서는 반성적 수준은 초월되어버리고 모순율이 적용되지 않는 사태가 일어날 수도 있다고 한다. 중세 철학자들인 안셀무스, 쿠자누스, 아우구스티누스의 사유에서 모순의 초월과 역설의 예를 볼 수 있다. 오트프리트 회폐 편, 이강서 · 한석환 · 김태경 · 신창석 역, 《철학의 거장들》, 고대 · 중세편, 한길사, 2001, 493쪽; Roy Sorensen, "Augustine's Pragmatic Paradoxes", *A Brief History of the Paradox*, Oxford, 2003, 162~171쪽.

38) 민간적인 점술의 도구로 사용되는 타로카드의 연원은 확실치 않으나 이집트나 인도 혹은 페르시아 등 고대로 거슬러올라가며 일반적으로 집시들에 의해 유럽에 소개된 것으로 간주되고 있다. 중세 시기 동안 교회는 그 이교적인 이미지 때문에 타로카드를 압수하여 불태웠다는 기록이 남아 있고 현존하는 오래된 타로카드는 르네상스 시기의 것이다. 15세기 이탈리아 귀족가문에서 사용하던 것으로, 초기의 것은 디자인에 프랑스 영향을 보여주며 이탈리아에서는 '타로코(tarocco)'라 불렸다. 전체 카드는 22벌로 구성되어 있고 각각의 카드에 숫자가 씌어 있는데 이것은 인간 삶의 단계적 비의를 나타낸다. 모차르트의 〈마적〉은 신비주의 철학자 야콥 뵈메에 의한 아르카나와 관련이 있다고 한다. Annie Lionnet, *Secrets of Tarot*, NY, 2000. 8, 12~13쪽.

자리를 점유한다. 구조 안의 죽음의 자리, 왕의 자리, 맹점, 떠다니는 기표, 0이라는 값, 무대 뒤, 부재중인 원인. 이 빈 칸은 자신의 자리를 끊임없이 옮긴다. 방대한 지식 사이에서 명멸하는 존재, 크게 성공하거나 크게 실패하는 바보 이반 혹은 바보 한스이다.[39]

디오니소스에서 할리퀸까지

그러나 여행자이자 경계인으로서의 트릭스터는 아폴론이나 데메테르 같은, 안정된 영역의 신들을 필요로 한다. 모든 신들이 여행을 떠나버린다면 문화의 창조란 있을 수 없다. 그는 유일신이 아닌 다신교와 애니미즘의 세계에 속하며, 다른 힘들과의 일정한 관계를 존재의 전제조건으로 한다. 트릭스터의 모험의 여정이 마냥 편하고 즐거운 것만은 아니다. 트릭스터는 마치 끝없이 나오는 괴물과 싸우는 비디오 게임의 캐릭터처럼 험난한 고난의 여정을 가며, 때로는 신체가 완전히 토막나는 희생 또는 수난을 겪는다. 디오니소스와 오르페우스가 신도들에 의해 신체가 찢기고 오시리스나 헤르메스가 사지가 절단되듯이.

이것은 단지 허구서사로 그치는 것이 아니라 역사가 신화로 변하는 순간, 서사에서 지워진 역사적 측면을 기표하는 흔적이기도 하다.

39) Inna Semetsky, "The Adventures of A Postmodern Fool, or, The Semiotics Learning", 57~63쪽. 일종의 특이점이라고 할 수 있는, 기호학에서의 트릭스터의 위치는 라캉이 말하는, 자리를 옮기는 '대상 x'의 자리와 유사하며, 들뢰즈가 말하는, 다른 기호들을 작동시키는 무의미로서의 빈 칸의 자리와 같다. 들뢰즈, 이정우 역, 《의미의 논리》, 한길사, 1999 참조.

입장이 다른 집단의 전쟁에서 이쪽저쪽을 구원자로 오가는 아슈타카는 요행히 살아나지만, 이것이 만화이기에 무사한 것이지 현실 상황이라면 그의 행동은 목숨이 열 개라도 모자랄 것이다. 여기에는 보다 심각한 측면이 있는데, 트릭스터의 상당수는 이분적인(dyadic) 원시적 사고에서 우두머리(족장 또는 왕)를 닮았지만 뭔가 결함이 있는 더블(분신)이기도 하다. 그들은 모방행동에 의해 불이나 죽음으로 뛰어든다. 트릭스터는 모방에 재능이 있다. 장소들의 경계, 여행의 여정에 있으나 코요테는 자신의 방법이 없다. 그는 흉내내고 모방한다. 모방이 그의 방법이나 그것은 훔친 것이어서 방법이 될 수 없다.

물고기잡이 왕(Kingfisher)[40]을 만나는 대목에서(물고기잡이 왕은 코요테가 말하는 방식을 불쾌하게 여긴다) 그는 코요테에게 말한다. "이것은 나의 방법이야, 너의 방법이 아니야." "나는 너처럼 다른 이들을 모방하지 않아." 코요테는 몰(Mole; 두더지라는 뜻. 그의 아내이다)에게 말한다. "이 큰 물고기를 봐. 나는 이걸 물고기잡이 왕이 하는 방식대로 잡았어. 어부왕은 내 힘을 두려워했어. 그는 나에게 그런 일을 다시는 하지 말라고 했어." 몰은 물고기를 요리한다. 여기서 몰은 눈멀어 안주하는 사람을 나타낸다. 동식물들은 자신의 방법들, 각각의 장소들, 먹어도 되는 것과 안 되는 것에 대한 지식, 강이 어디 있는가에 대한 분명한 지식을 갖고 있다. 그러나 코요테가 가진 것은 모방능력이고 그것은 자신의 것이 아니어서, 그러한 점에

40) 물고기잡이 왕 킹피셔는 북아메리카산 물새의 일종이다. 트릭스터 이야기에서 등장인물들은 모두 동물 이름으로 나온다. 일종의 중의적 사용으로. 실제의 동물을 나타내는 동시에 해당 동물의 속성을 지닌 인간을 지칭하기도 하다.

장작불에 던져 굽는 물고기, J. I. 홀란두스, 《화학의 노트》, 1773, 비엔나

16~17세기 서양의 연금술 작업에서 물고기는 습윤한 머큐리(수은)를 표상한다. 이것은 시작, 과정, 끝이자 접합자(copulator)이고 모든 것을 결합하는 존재이다. 연금술적인 머큐리는 활성적이자 불활성적이고(물과 수은의 상동), 때로는 헤르마프로디테적인 남성여성의 모든 원칙을 포괄하는 존재로, 혹은 모든 금속들이 창조되는 씨앗으로 나타난다.

서 코요테는 융이 말하는 것처럼 동물보다 어리석다.

성속을 매개하는 트릭스터와 신체의 관계는 특별하다. 신체와 트릭스터의 관련성(사지 절단과 죽음 뒤의 새로운 삶)은 샤먼의 입문의식을 상기시키며 무척이나 제례적이다. 수많은 이야기에서 트릭스터는 죽거나, 죽었다가 살아나거나, 위험에 빠졌다가 크게 성공한다. 트릭스터가 죽음에 가까이 갈 때, 감각기관은 흩어져서 따로 놀고, 신체는 조각난다. 이집트 신화에서 조각난 것은 오시리스이고 그리스 신화에서는 디오니소스와 오르페우스이다. 식물신인 디오니소스(아티스)의 죽음은 대지(어머니 퀴벨레)에 의한 것이고 오르페

우스가 지닌 것은 동물조차 감동시키는 노래이다. 모든 신화는 구조적으로 유사한 이야기들이 상관된다. 러시아 동화에서 바보 이반은 (마치 기독교 순교자들처럼 토막살인되어) 펄펄 끓는 솥에 들어가지만 싱싱한 청년으로 바뀌어 공주와 결혼한다. 욕심이 나서 이것을 따라하던 늙은 왕은 반대로 끓는 물에 데어서 죽고 만다.

입문의례와도 같은 고통스런 죽음과 재탄생의 경험에서 트릭스터는 원시사회의 샤먼이며, 마법사의 위치에 있다. 트릭스터의 지위는 양의적이다. 완전히 다른 세계의 인간은 성립할 수 없기에 마법사와 마찬가지로 그는 사회 내부에 존재하나, 마법사에게는 항상 부정적인 마이너스의 기호가 씌워지는 반면 트릭스터에게는 마이너스와 플러스의 기호가 동시에 붙거나 아니면 나뉘어 붙는다. 트릭스터의 형상이 배제의 대상으로서 주술의 형상과 근접할 때 주술의 실패는 처형이나 희생으로 끝난다. 때문에 그는 운명적으로 여러 번 죽는 자이다. 입문의 경험 때문에, 희생물로 지목될 경우.[41]

중세의 트릭스터는 성당 주두(capital)에 새겨진 '바보'인데 그는 보스 그림의 보따리를 짊어진 방랑자처럼 영원히 길을 떠난다. 팔루스를 단장삼아 짊어지고 다니는 떠돌이 장난꾼이 있고 촌놈무사인 네이드하트가 있다. 르네상스기의 트릭스터는 무엇보다 셰익스피어 연극에서 볼 수 있는데, 〈법에는 법대로(Measure for Measure)〉, 〈좋으실 대로(As You Like It)〉에 나오는, 계략을 꾸미고 전하는 인물이라든지, 〈한여름 밤의 꿈(Midsummer Night's Dream)〉에 나오

41) 야마구치 마사오, 김무곤 역, 《문화의 두 얼굴》, 민음사, 2003, 137쪽, 142쪽.

마티아스 계롱, 목판화, 1546년경

풍자적 알레고리로, 종교개혁 당시 제작된 〈요한묵시록〉의 목판화이다. 교황과 추기경을 냄비에 넣어서 끓이고 있는 것은 또다른 성직자들이다. 악마와 수도사가 풀무질을 하고 있다. 성직자에 대한 뿌리깊은 불신과 증오를 표현한 것이지만 민중의 악마 그림과 마찬가지로 사악하다기보다는 어딘가 유머러스한 측면이 있다.

는 심부름꾼 요정 퍼크 등을 들 수 있다. 〈윈저의 즐거운 아낙네들(The Merry Wives of Windsor)〉에 나오는 팔스타프 역시 트릭스터적이다. 그는 남의 부인을 탐내다 제 꾀에 제가 넘어가 봉변을 당하고(그는 정욕에 눈이 멀어 다이아나의 목욕 장면을 훔쳐보는 사슴 악타이온처럼 변장한 후 마을사람들에게 치욕을 당한다), 〈십이야(Twelfth Night)〉에서는 여주인을 사모하는 집사 멜볼리오가 역시 절도(데코룸)의 경계를 넘다 수난을 당한다. 남장을 하고 쌍둥이 오빠로 위장하여 경계를 넘는 비올라 역시 트릭스터적인 역할을 하지만 극중의 문제와 갈등이 그를 통해 해결되는 긍정적 인물로 설정되어 있다. 귀족들의 장난에 속아넘어가는 멜볼리오의 과오는 계층 위계를 넘어보려고 시도했던 것이다. 멜볼리오와 팔스타프의 경계 위반은 사회 질서와 윤리 규범에 어긋나는 것으로, 그들은 모두 관객의 카타르시스를 위해 굴욕을 당하고 조롱거리가 된다. 스페인 문학의 악한소설(피카레스크), 예컨대 《토르메스의 라자리요》(1554) 등의 악한들 역시 트릭스터적이다.[42]

17~18세기 이탈리아 순회극단 코메디아 델라르테(*Commedia dell'Arte*)의 전형적인 등장인물인 광대 할리퀸은 저택에 감금되어 있는 연인에게 노래하다가 탐욕스러운 후견인에게 수난을 당한다. 환상적이고 아름다운 고전발레로 각색된 〈할리퀸(Harlequin)〉에서 할리퀸은 칼에 맞고 이층에서 던져져 사지가 산산조각나 마을 의사

42) 악한소설에 대해서는 김춘진, 《스페인 피카레스크 소설》, 아르케, 1999; 이가형, 《피카레스크 소설》, 민음사, 1997.

오르페우스 주화, 요하네스 잠부쿠스, *Emblemata*에 수록, 1564, 안트웨르펜

동물들을 감화시키는 오르페우스의 노래가 그려진 주화의 일러스트이다. 잠부쿠스는 헝가리 출신의
시인, 역사가, 과학자로, 취미로 로마 동전을 수집했다. 여러 곳을 여행하며 폭넓게 공부한 뒤 비엔나
에 정착하여 막시밀리안 황제의 궁정역사가이자 도서관장으로 있었다. 이 엠블럼집은 파리 방문시
프랑스 왕의 도서관장이자 학자였던 장 그롤리의 환대에 감사하기 위해 2년 뒤 실물 동전과 함께 선
물로 보내졌다. 원제는 Emblemata cum aliquot nummis antiqui operis.

가 그 신체를 엉터리로 이어맞춘다(조각난 신체는 정원의 조각이 선
녀로 환생하여 말끔하게 붙여준다).[43] 할리퀸이 가지고 있는 나무단
검은 아슈타카의 크리스탈 단검 목걸이처럼 적을 찌르는 데는 아무
소용이 없는데, 대개 할리퀸은 조각천을 덧댄 얼룩덜룩한 우스운 옷
을 입고 늑대(lupus)라 불리는 카니발의 흔적인 가면을 쓴다. "인간
은 모든 인간에 대해 늑대"라는 홉스 식의 경구가 있지만 가면을 쓴
신사인 카니발의 늑대는 정겹다.

　할리퀸은 양가적인데, 영원히 젊은 생명력을 지닌 다정한 연인이
자, 현실적인 어른으로서의 책임을 회피하는 무책임한 인물이기도
하다.[44] 피카소 역시 할리퀸(아를르캉) 이야기를 그렸다. 〈페트루슈

오르페우스의 죽음,
《도덕적인 오비드》의
목판삽화, 14세기

카〉, 〈풀치넬라〉 역시 익살맞고 재치있는 광대를 그리는 할리퀸의
계보에 들어가며, 신체가 흩어져 죽은 할리퀸은 달에서 내려온 가난
한 음유시인이다. 고전을 영화로 만든 프랑스 영화 〈시라노(Cyrano
de Bergerac)〉에서 시라노가 자신은 달에서 내려왔다고 허풍을 떨
때 그는 광대 할리퀸으로 가장하고 있는 것이다. 영원히 사랑받는

43) 바흐친은 《프랑수아 라블레의 작품과 중세 및 르네상스의 민중문화》에서 〈할리퀸〉을 악마
극으로 기술하고 있다. 그러나 할리퀸은 악마적인 요소도 있으나 그보다는 사랑스러운 연인이
다. 감미로운 발레로 각색된 〈할리퀸〉은 대개 〈아폴론〉과 함께 상영되며 혼돈과 재생의 시간성
을 그린다.
44) Lynne Lawner, *Harlequin on The Moon: Commedia dell'Arte and the Visual Arts*, Abrams,
1998, 11~61쪽.

작자미상, 〈할리퀸〉, 채색 동판화, 1750년경, 윌리엄 H. 헬판드 컬렉션, 뉴욕

여기서 할리퀸은 수종증(水腫症)으로 고통받다 의사 바두아르를 방문하고 있다. 대사는 의학적인 담화를 패러디하고 있고 뒤편에 있던 약제사가 믿을 수 없는 엉터리 약을 가져오고 있다.

영화 〈길〉에서 잠파노에게 끌려다니는 어리석은 젤소미나에게 삶의 이유를 가르쳐주는, 어이없이 살해당하는 상냥한 광대가 트릭스터이다. 트릭스터에는 바보와 폭군이 있다.

문화영웅적인 존재

트릭스터 설화에서 트릭스터와 신체의 관계를 살펴볼 때 우리는 매번 허기로 나타나는 그의 욕망과 함께 사지가 흩어지거나 절단되는 고통을 발견한다. 트릭스터의 트릭이 성공할 경우는 대개 인간에게 유익한 것을 가져다주는 발명의 업적으로 귀결되나, 수난은 흔히 자신이 부린 트릭이 원인이 될 때가 많다. 트릭스터는 문화영웅이지만 때론 자신의 발명품에, 제 꾀에 제가 넘어간다. 북아메리카 인디언 위네바고 족 이야기에서 코요테는 나무 구멍에 호기심으로 팔루스를 끝까지 밀어넣다가 '그 멋진 것'을 잃어버리고 만다.[45] 그는 화가 나서 나무 등걸을 산산이 부숴버린다. 파편이 된 나무는 아티초크, 양파, 버섯, 콩, 쌀, 옥수수 등 인간에게 유용한 양식으로 변한다.

동물들이 주인공 역할을 하는 아메리카의 트릭스터 설화에서, 트릭스터인 갈가마귀는 거미에게 거미줄 망(net)을 짜는 법을 가르친다. 단골 주인공인 코요테 역시 발명가이다. 그는 마치 그리스도처

[45] 이 부분은 다니엘 디포의 《로빈슨 크루소》를 다시 쓴 미셸 투르니에의 《방드르디, 태평양의 끝》을 연상시킨다. 디포의 원작이 서양인의 시각에서 조명된 데 비해 《방드르디》의 주인공은 방드르디이다. 그는 '섬'에서 자신의 모든 필요를 충족시킨다. 방드르디에게 타인과 사물세계는 굳이 구분되지 않는다. 미셸 투르니에, 김화영 역, 《방드르디, 태평양의 끝》, 민음사, 1995.

코르넬리스 코르트,
티치아노의 작품을 방(倣)한 〈독수리에게 간을 쪼아 먹히는 프로메테우스〉, 동판화, 1566

럼 인간에게 '물고기 잡는 법'을 가르치며 물고기 덫을 발명한다. 그
리스 신화에서 프로메테우스는 인간에게 불을 선사한다. 그는 토막
난 소를 놓고 인간의 수명과 운명을 걸고 제우스와 내기를 하는데,
황소의 분배에서 자신이 좋은 몫을 차지하여 인간에게 풍요를 주기

위해 교활한 트릭을 부린다. 고기에 욕심을 부린 프로메테우스는 가죽으로 고기를 덮고 지방을 채운다. 제우스는 사물의 표피가 아니라 본질을 꿰뚫어보는 현명함이 있었기에 고기없이 앙상한 뼈를 택해, 인간은 고기를 먹는 삶, 짧은 수명과 고통스러운 죽음으로 번민하는 삶을 가지게 된다.

인터넷과 링크의 시대인 현대적인 상황과 비교해볼 수 있는, 다른 아메리카 설화의 트릭스터 장난꾼 로키는 어느 날 다른 신들을 너무나 화나게 만들어서 도망쳐 숨는다. 아무도 없는 산에서 그는 혼자서 '모든 방향으로' 문이 달린 집을 지었다. 그것을 통해 로키는 수평선을 마음껏 바라볼 수 있었다. 어느 날 그는 스스로 즐기기 위해 연어로 변하여 산의 개울로 헤엄쳐 가서 폭포를 타며 놀았다. 다른 날 아침 불가에 앉아 그는 상상해본다. 다른 사람들이 어떻게 자신을 잡을 수 있을지를. 그는 줄을 꼬아 물고기 잡는 도구인 그물(네트)을 만들었다. 어망이 만들어졌다. 마침 사람들이 들이닥쳤기에, 그는 그물을 불 속으로 던지고 연어로 변하여 헤엄쳐 달아난다. 그러나 신들은 그가 만든 네트의 재를 보았으며, 그 무늬[文]로부터 그들이 만들어내야 할 도구의 모양을 유추할 수 있었다. 그리하여 마침내 로키는 잡혔다. 그가 네트를 만든 것은 스스로가 물고기였기 때문이고 물고기의 생리를 알고 있었기 때문이다. 코요테는 덫에 대해 교활하다. 그러나 자신이 발명한 덫을 피할 만큼 똑똑하지는 않다.

코요테 이야기로 돌아가보자. 오리 몇 마리를 잡아 불에 굽는 도중 코요테는 잠시 낮잠을 자기로 한다. 불에 올리기 직전 그는 자신의 항문에게 당부한다. "이제, 너 내 어린 형제여, 내가 자는 동안 감

시 좀 해줘, 식사를 훔치러 온 놈들을 발견하면 쫓아버려야 해." 트릭스터가 잠든 동안 작은 여우 몇 마리가 고기 냄새를 맡고 훔치러 온다. 항문은 그들을 향해 방귀를 뀐다. 그러나 여우들은 전혀 괘념치 않고 오리고기를 배불리 먹고 사라진다. 트릭스터가 깨어나 식사가 사라진 것을 발견하고 절망에 사로잡혀 불타는 장작을 들고 항문의 입을 때리기 시작했다. 그는 스스로를 고통으로 태운다. 허기에 지친 코요테는 다시 길을 가다가 허연 지방덩어리를 발견하고, 누군가 사냥한 것을 흘린 것이라고 생각해, 집어들고 먹기 시작한다. 그것은 너무나 맛있어서 감탄사를 연발한다. 한참을 먹다가 그는 그것이 제 몸 바깥으로 꺼내어 둘둘 말고 다니던 내장의 일부라는 것을 발견하고 놀란다. "이런, 이런! 이러니 나한테 바보라는 이름이 붙었지!" 그는 자기 자신을 먹고 있었다.[46]

스스로를 상처 주고 먹어버리는 트릭스터 이야기는 트릭스터가 반드시 겪게 되는 내면의 깊은 고통을 말해준다. 트릭스터의 몸은 때로 기관들이 따로 돌아다니며 신체의 안과 밖이 구별되지 않는다. 그는 만나는 사물들과 접속하며 자연 속에 임재한다. 인디언의 사고방식이 그렇듯이, 자연을 상처 주거나 먹는 것은 자기 자신을 고통 주고 먹는 일이기도 하다. 때문에 트릭스터가 먹을 때 그는 또한 자신의 형제나 자신을 먹는 것이고, 때로는 열망의 극한에서 기관들을 먹어 삼킨다. 트릭스터가 자기 자신을 삼킬 때 그것은 의도적인 것이 아니다. 그럼에도 불구하고 그것은 필연적인 희생의 면모를 갖는

46) Radin, *The Trickster*, 18쪽.

다. 트릭스터는 나무에서 욕망의 기관 팔루스를 잃고 그것은 인간들에게 영양을 주는 수많은 야채들, 음식들로 변한다. 그들의 신체는 산산조각나 떠돌고, 심지어 완전히 여자로 변화할 때도 있다. (아슈타카는 여자들 틈에 끼여 여공들의 일을 함께 하며 웃음을 만든다.)

그렇다면 그의 탐욕스러운 허기는 어떻게 되는가? 그것은 제례의 발명으로 귀결된다. 욕망의 단념과 희생제의가 있다. 트릭스터는 요컨대 욕망의 존재인데, 그 끝없는 욕망이란 불가능한 일을 가능하게 하기에, 열망의 극한은 역설적으로 모든 것에 대한 단념으로 흐른다. 트릭스터는 중용의 미덕을 모른다. 희생제의는 불멸의 추구이다.[47] 열망하지 않는다면 트릭스터가 아니다. 그러나 코요테 여정의 이야기는 끝이 없는 반면, 헤르메스의 경우는 욕망을 조율하는 제의를 발명해낸다. 헤르메스 자신이 문화영웅이다. 제례, 상징화와 해석, 대체물의 희생이 있다. 그는 문화영웅답게 희생제의를 발명한다. 소 두 마리를 잡아 가죽을 벗기고 열두 토막을 내 깨끗이 손질한 뒤 아폴론에게 봉헌한다. 헤르메스는 희생제물을 먹지 않고 어머니 마이아에게 "언제까지나 고기를 먹으며 어두운 동굴에서 지낼 수는 없다, 올림푸스로 가서 영원불멸한 향기로운 신의 음식을 먹겠다"고 말한다. 고기를 향한 끝없는 탐식은 신들의 음식을 먹기 위해 단념된다(음식을 향한 욕망 자체가 없어진 것은 아니다). 시간으로써 흩어지고 되살아나는 그는 사랑의 존재이다. 자신이 가지고 있지 않은 것을 다른 이들에게 기꺼이 선물한다는 의미에서.

[47] Henri Hubert and Marcel Mauss, *Sacrifice: Its Nature and Functions*, 64쪽.

5

폭력과 사랑, 그리고 화폐

바보, 광기, 욕망, 분열자, 그림자. 배제되거나 폭력의 대상이었던 인간 속의 인간, 합리적 계산에 의해 위험을 피하지 않고 동물로부터 자신을 극복하여 초인, 천재, 신으로까지 상승한 인간, 가장 순수한 인간은 언제나 비분화된 존재였으며, 적대하는 집단 모두를 구원하겠다고 나서서 주어진 장의 규범의 경계를 넘고자 했던 트릭스터였다. 신화적·이항적 사고에는 하나의 단일체적인 주체의 다른 에고, 비분화된 내면성으로 분신(double)이 상정되어(혹은 억압되어) 있으며, 이들은 또한 트릭스터와 불가분의 관계에 있었다. 트릭스터와 더블의 경계는 모호하다. 인간 내면에 깃든 그림자의 일부로, 열등한 존재로부터 초인적인 신성으로까지 발전되는 양가적 가능성

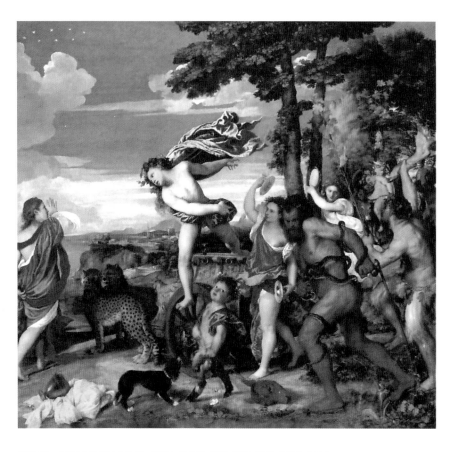

티치아노, 〈바코스와 아리아드네〉, 캔버스에 유화, 1520~1523, 런던 내셔널 갤러리

청명한 하늘과 상쾌한 바람이 있는 이 바카날리아에서 디오니소스는 아폴론의 모습을 하고 있다. 메이나드들의 쩽쩽한 탬버린 소리와 타악기 소리가 귀에 들릴 듯하다. 디오니소스의 전차를 표범이 끌고 있다. 중세 동물지에 따르면, 광포하고 속도가 빠른 표범의 반점은 거세를 나타내며 믿음과 사랑은 시각의 눈멂으로 표상된다.

을 지닌 트릭스터의 본성은 그 최종적인 발전된 모습을 신성으로 가진다.

제의적 폭력, 초석적 폭력

그림자와 더블의 문제는 사회적 폭력의 문제와 직결된다는 점에서 살펴볼 가치가 있다. 자아는 심리적 과정에서 내면적인 그림자에게 폭력을 행사하기도 하고 당하기도 하는데, 이는 외부적인 사회분화 과정에서도 그대로 반복된다. 인류학과 신화학에서 트릭스터는 '더블(double; 짝패 또는 대역)'이라고 불리기도 하며 희생양이 되는 그런 존재이다. 트릭스터는 희생양이 되거나 아니면 크게 성공한다. 트릭스터의 트릭이 웃음을 선사하는 데 그치는 것이 아니라 권력이나 사회가 결함을 근거로 그를 희생물로 지목할 때, 그림자는 집단폭력의 대상이 된다. 닮았으나 완성태보다 뭔가 결함이 있는 자는 희생양이 되어 죽는다. 모든 기원과 시초에는 신체적 결함이 있는 그림자적인 짝패들이 나온다. 외팔이, 곰보, 대머리, 재투성이 등은 외형적으론 결함이 있으나 마음이 착한 존재들이라고 전해진다. 모방행동에 의해 그들은 불이나 물로 뛰어든다. 그러한 희생양들 때문에 새로운 시간이 시작된다고 신화는 말한다. 아르카익한 사회의 위기를 넘기기 위하여 트릭스터적 인물에게 행해진 제의적 폭력, 그것을 초석적 폭력이라고 부른다.[48]

르네 지라르는 《성스러움과 폭력》과 《희생양》에서, 신화란 근본적으로 폭력의 지워진 흔적이라는 점을 지적한다. 지라르는 신화에

서 정말로 문제되는 것은 이교도 신들의 사랑이나 결합 이야기가 아니라 지워져버린 서사인 폭력이라고 보았다. 리쾨르는《악의 상징》에서 신화들이 세계의 근본적으로 악한 상태에 대한 어떤 대항적 시도의 담론이라는 데 의견을 모은다. 로제 카이와 역시《인간과 성(聖)》에서 트릭스터의 희생과 가면제례의 문제를 거론하고 있다. 지라르적인 견지에서는 주인과 노예가 한자리에 모여 즐기고 시간을 흐르게 하는 축제는 적의 우두머리 혹은 영웅살해의 흔적이기도 하다. 축제와 가장 닮은 것이 전쟁이며 과거의 폭력은 모두 상징적인 제례나 놀이로 대치된다.

'왕따'가 되는 것은 대개 주어진 집단의 내부에 속하는 자가 아니다. 그를 박해해도 후회나 뒤끝이 없기 위해서는 희생양이 되는 대상이 한 집단의 내외부를 가로지르는 경계적인 인물일 필요가 있다. 트릭스터적 성향이 강한 인물이 바로 이에 해당한다.[49] 사회나 집단이 정한 적절함의 경계를 넘거나 암묵적인 금기를 어기면 부정하다고 간주되거나 죄를 저지르는 것인데 그렇다면 트릭스터는 규칙을 위반하거나 죄를 저지를 확률이 높다. 경계와 가치 체계가 다른 집단 간의 길 위에 있는 트릭스터는 쉽게 금기 위반자가 된다. 그가 장의 속

48) 김현은《르네 지라르 혹은 폭력의 구조》에서 한국에서의 지라르 수용에 대해 상세하게 논했다. 지라르가 생각한 분신 간의 모방적 삼각형의 욕망구도에 대해서는《낭만적 거짓과 소설적 진실》, 한길사, 2001을 참조할 수 있다. 그밖에《성스러움과 폭력》,《희생양》,《사탄이 번개처럼 하늘에서 떨어지다》등이 번역되어 있다.

49) 가짜 왕의 처형과 조롱은 카이와,《인간과 聖》, 183~186쪽. 구(Goux)는 오이디푸스에 대해 색다른 해석을 내놓고 있다. 구는 오로지 스스로 질문하고 어떤 권위에도 맹종하지 않는 오이디푸스를 철학자의 전형으로 본다. Goux, *Oedipus, Philosopher*, Stanford Univ. Press, 1993.

성을 바꾸어내고 적합한 규칙을 새로이 정립할 경우 영웅이 되지만 인지에 실패할 경우 처형된다. 이것은 위험한 과정인데 왜냐하면 기호적으로는 어떠한 형태의 새로운 규칙이든 기존의 규칙에 의해 인증될 필요가 있기 때문이다. 인증된 새로운 규칙은 고정되어 구조화되고 경화되며 트릭스터는 이를 다시금 넘어간다.

인간이지만 신에 가까웠던, 가치 척도로서의 최고에 해당하는 인간을 그려볼 수 있을까? 그 최종적인 모습은 그리스도이다. 개별자를 뛰어넘는 이 초월적 존재, 보통의 인간보다 신성한 인간은 상징적으로는 금의 가치를 지닌 화폐의 지위에 상응한다. 인간의 사랑이란 매개되는 것인데 그리스도는 마치 태양처럼 조건없는 사랑을 베푼다. 되돌려받음없이 오로지 주는 우주적 에너지원, 영원한 신성의 상징인 태양은 배제된 상품, 당장의 일상생활에서는 비효용적이나 영원하고 아름다우며 순수한 가치를 지닌 금의 상징적 위치에 상응하며, 금의 가치를 떠맡은 기호인 화폐는 다시 모든 재화에 대한 교환 가능성을 상징한다. 화폐와 신인(神人)이란 개별적인 구체성으로부터 공히 초월적이다.

아르카익한 사회에서 일종의 신성인 왕 또는 왕의 더블은 사회의 위기에 책임을 지고 희생양이 되며, 때로 그것은 경계를 넘는 자에 대한 징벌이 되거나(셰익스피어 극의 경우), '올바른 일'을 위해 자아를 버리는 자발적인 희생과 헌신이 되었다(기독교 성자들이나 반란 지도자의 경우). 왕 혹은 왕의 더블의 추방과 처형에 원시사회는 일말의 죄의식도 없다. 신화에서 그들은 괴물로 묘사된다. 신성한 분노에 상처입은 순수한 아슈타카가 고통을 감내하며 추방당하듯, 금

기를 어긴 자는 자의건 타의건 죄가 있다고 간주되었다. 악은 그가 저지른 것뿐만 아니라 감내하는 것이다.[50]

금기는 보통 부정한 것, 피와 관련되며, 피는 탄생과 월경 때문에 여자와, 그리하여 다시 신성과 관련된다. 피는 위반과 신성을 지시한다. 때문에 신성에게서 부름받은 인간은 자신의 피로 답하게 된다. 집단의 다른 모든 성원과 구별되는 초월적 주권자로서 고대의 왕이 여러 명의 부인을 거느릴 수 있었다거나 근친혼이 허용되었다는 것 역시 이러한 피의 금기에 맥락이 닿아 있다. 아득한 과거에는 절대적·정치적 주권이 신성의 주권을 대체했기 때문이다. 인류역사상 피는 언제나 마술적인 힘을 가진다고 믿어졌는데, 이는 상징적인 효과일 뿐이지만 고래로부터 지금까지 유효하다. 왕의 더블이자 닮은꼴인 트릭스터는 자신의 한계를 극복해가고자 하는 간절한 추구만이 있을 뿐, 질서도 경계도 모른다. 트릭스터는 사회의 다른 규칙과 마찬가지로 피의 금기 역시 위반하는 성향을 지니며, 흔히 피는 그의 수난의 원인이 된다.

피의 상징은 양가적이며 모두 힘(권력)을 부른다. 피는 모든 나쁜 것을 쫓고 좋은 것을 제공하는 성스러운 것인 동시에 가장 부정하고 더러운 것으로 여겨졌다. 즉 피는 따스함과 다정다감함, 생명의 양육, 생식력, 창조성을 만들어내고 말에 마법적인 힘을 부여하기 때문에 쉽사리 폭력을 수반하며 이는 유혈 사태와 살인에 이를 수 있

50) 〈모노노케 히메〉에서 이미 언급했던 《어원학》에 나오는 세비야의 이시도르의 말이자 벤야민의 생각이기도 하다. 수잔 벅 모스, 《발터 벤야민과 아케이드 프로젝트》, 142쪽.

다. 피는 피를 부른다. 받아들일 준비가 안 된 자에게 말은 유혹이나 독이 될 수도 있다. 독은 피를 통해서 전신으로 퍼진다. 자의든 타의든 피와 접촉한 트릭스터는 힘을 얻고 그 자신에게, 그리고 다른 자들에게 대단히 위험한 존재가 되며 피의 힘은 전이된다고 여겨졌다. 트릭스터의 위반자로서의 소명은 마법적인 힘을 추구하도록 만들고 체제에 대한 반항과 불복종을 만들어 그를 마법사나 혁명가가 되도록 이끈다. 위반자인 트릭스터는 옛 가치의 파괴자이자 새로운 가치의 창조자로서 부름받는다.[51]

금기 혹은 금지 위반이 원시사회 권력의 상징인 **마나**와 마찬가지로 마법적인 효과를 만들어낸다고 생각되는 데에는 태고로부터 인간 심리의 깊숙한 곳에 남아 있는 원형적 믿음이 있다.[52] 인류에게 가장 강한 금기는 일부일처제 가족과 친족제이다. 부정함, 허물, 죄는 모두 피와 여자에서 비롯된다. 부계로 들어선 원시사회에서 여성의 생식의 힘과 월경 때문에 피와 권력은 최고 형태의 상품이자 교

51) Laura Makarius, "The Myth of the Trickster: The Necessary Breaker of Taboos", in *Mythical Trickster Figure*, University of Alabama Press, 1993, 68~73쪽.

52) 마나에 대해서는 모스의 《마술사(*Magician*)》 참조. 원시사회체에서 발언권이 있던 현자나 샤먼이 지녔던 힘인 마나는 국가 발생 이후 사회체의 공권력처럼 집단의 구성원들 위에 군림하지 않는 권력이다. 산이 귀와 목에 걸고 있는 금속 혹은 동물의 발톱으로 이루어진 장신구는 그러한 마나의 표현이다. 입문적 체험이라는 점에서 샤먼과 트릭스터는 유사한 길을 간다. 그러나 샤먼 혹은 성직자와 트릭스터는 어느 지점에서 다르게 행동하는데, 샤먼은 지배 구조에 종속되거나 안주하는 반면 트릭스터는 그렇지 못하다. 다른 세계로의 여행에서 샤먼은 적뿐만 아니라 친구를 발견하고 그에 안주하는데 트릭스터는 오로지 적과 마주친다. 샤먼은 종교적인 데 반해 트릭스터는 그렇지 못하다. 트릭스터는 오로지 그 자신의 무기, 즉 지성에 의존한다. 그는 초자연적인 것을 공격하고 도전하며 패배한다. 궁극적으로 트릭스터는 종교인과 정반대의 길을 간다. Mac Linscott Ricketts, "The Shaman and The Trickster", in *Mythical Trickster Figure*, 104~105쪽.

환가치였던 여자의 노획과 관련되었다. 순수함과 부정함, 흠, 허물, 죄를 규정하는 규칙들은 성(聖)과 성(性)의 양태들이며, 피의 금기 위반이란 인간사회의 근본을 위협한다고 여겨졌다. 오이디푸스의 하마르티아(harmatia: 영웅의 '결함')인 근친상간과 친부살해가 대표적인 예라 할 수 있다. 오이디푸스에게는 스승이 없다. 어떤 권위도 그를 굴복시키지 못했는데, 그는 신에게 의지하지 않고 오로지 스스로 질문하고 모든 것을 감내했기 때문이다. 그는 정직하고, 어리석은 동시에 현명하다.

　만화와 영화에서 인간사회의 근본적 금지를 표시하는 비정상적인 애착과 성(性)의 문제가 주제로 다루어지는 것은 피의 힘(상징적인)을 사용하여 버거운 현실에서 재생하기 위한 '힘'을 회복하고픈 소망의 맥락이 아닐까? 금지된 사랑을 다루는 작품들이 진부하게 느껴지는 것은 그것이 자본주의적 상품물신 욕망에 포획되며 근본적으로 허위의 담화이기 때문이다. 위반이 그렇듯 피 자체에는 어떤 힘도 없다. 힘 혹은 능력(puissance)은 상징에 대한 맹신과 주술적이고 마법적인 과정을 통해 발생하는 것이 아니다.[53]

　나 자신의 존재를 근본적으로 변화시키는 힘이 이성, 노력, 실천에 의해 획득될 수 있음을 확신할 수 있다면, 고급과 저급 예술의 경

53) 츠베탕 토도로프는 명령, 사랑, 기원, 바람, 탄원 등 모든 수행어(performative language)가 주술적 성질을 지니고 있으며 따라서 일상언어의 차원이 마술적 기원에 필연적으로 얽매어 있음을 말한다. 주술적인 말로부터 예외적인 것은 오로지 서구에서 과학적 언어라고 부르는 언어, 그 기술 행위를 어떠한 설득의 목적에 복종시키지 못하는 그러한 언어라고 지적한다. 마법적 성질의 발화는 근본적으로 이중적이다. 츠베탕 토도로프, 송덕호·조명원 역, 《담론의 장르》, 예림기획, 2004, 234쪽, 420~427쪽.

계는 사라지고 취향과 소통의 문제 역시 보다 나은 방향으로 개선될 것이다. 트릭스터는 피의 금기를 위반하는 경향을 지니지만, 반드시 그렇다는 뜻은 아니다. 프론티어로서의 트릭스터는 충분히 이성적이면서도 유머러스하기 때문이다. 다만 그것은 트릭스터가 주어진 어떠한 인습이나 담론도 자명하게 받아들이거나 굴하지 않고 스스로 질문하고 행동한다는 것이다.[54]

이처럼 경계를 넘고 때로는 규칙을 위반하며 양극을 오가는 매개자로서의 트릭스터의 자리는 문화인류학에서 기호학 분열을 촉진하는 촉진자이자 매개자인 이인(異人; stranger)의 자리이기도 하다. 인류학자 빅터 터너는 레비-스트로스가 전제하는 '구조'를 이행의 상태인 **코뮤니타스**(communitas)와 대비하여 파악한다. 구조는 위계적이며 집단을 분할하고 무의식적으로 사람의 행동을 규정한다. 코뮤니타스는 사회적 규범에서 벗어나는 융합의 측면을 지닌다. 구조

54) 라캉이 '신은 무의식'이라고 규정하면서 이 문제는 거꾸로는 가능하지 않다, 무의식이 신이라는 뜻은 아니라고, 융 심리학의 신학적이고 초월적인 구도를 강력하게 비판하는 데 비해 구는 이분적 대극의 통일이라는 융의 신성에 대한 욕구를 어느 정도 받아들이는 것처럼 보인다. 들뢰즈나 라캉에서 볼 수 있듯이 진일보한 인류학의 성과에 의해 서로 다른 사회체들에 대한 연구가 진전된 오늘날에는 금지에 대한 기표가 있을 뿐 근친상간 욕구란 애초에 없으며 법과 관련된 금지 자체를 문제시하는 경향이 있다. 금지와 한계란 그곳에 다다른 이들이 질문하게 만드는 장치이다. 구는 오이디푸스를 철학자의 전형으로 파악하며 스스로 자살하는 스핑크스는 이성 앞에 선 이집트 상형문자, 즉 무의식의 힘이라고 말한다. Goux, *Oedipus, Philosopher.* 상품이자 교환 대상으로서의 여자란 정의는 피에르 클라스트르와 레비-스트로스에 의한 것이다. 레비-스트로스의 논의를 적극적으로 받아들여 그것을 라캉 이론과 결합하여 여성들의 행동을 촉구한 것은 페미니스트들이다. 구조와 이행에 대해서는 Arnold van Gennep, *The Rites of Passage*, Univ. of Chicago Press, 1960; Victor Turner, *Process, Performances and Pilgrimage*, Ranchi Univ. Press, 1979; Victor Turner, *The Ritual Process: Structure and Anti-Structure*, Chicago, 1969.

와 사건은 기본적으로 양립하지 않는다. 구조는 통시(패러다임)적이고 사건은 공시(신태그마)적이다.[55] 사건과 구조 사이에서는 교환작용이 일어난다. '새로운 현실'이나 사건이란 그것이 아무리 평온한 일상생활의 한가운데에서 일어나더라도 인식 지평에서는 지금껏 주변부였던 존재이며 기존 시스템에 의하지 않고는 파악되지 않는다.[56]

트릭스터가 금지를 위반하는 동시에 새로운 세계를 만들어내는 역설적인 존재라는 사실은 라캉의 사유에 의해 설명될 수 있다. 법과 욕망은 금지와 위반의 기능으로써 결착(結着)하여 묶인다. 법을 위반하고자 하는 욕망이 법 자체의 정당성을 지탱한다. 욕망은 위반하면 금지된 것을 얻을 수 있으며, 자신이 하지 못하는 것을 할 수 있으리라 여기는 데에 기초한다. 상징적 거세라는 감산작업에 의해 남겨진 차액(대상 a)을 가지고 원래 전체성이라고 추정되는 것을 구성하는 것이 **환상**이며, 금지는 불가능성에 대한 하나의 해석이고 위반은 그러한 불가능성을 금지라는 알리바이로 바꾸어 불가능한 것이 가능한 것처럼 보이도록 만드는 속임수이다. 그러므로 위반이란

55) 여기서 야마구치 마사오가 말하고 있는 공시적이라는 말은 신태그마(syntagma), 즉 통어적(문장, 어구를 구성하는 언어적 상호관계를 갖는)이라는 말이므로, 어떤 단어가 다른 단어를 대치할 수 있는 관계를 나타내는 계열체적이라는 말로 보완할 수 있을 것 같다. 보통 언어학에서 말하는 소쉬르적 의미의 공시성(synchrony)은 어떤 기호를 사용하는 데 있어 동시적으로 갖추어야 할 조건들을 말한다. 즉 주어는 동사와, 타동사가 목적어와 함께 쓰일 때 각각의 관계는 '공시적'이다. 공시성은 규칙과 체계에 관련된다. 이와 대조되는 통시성(diachrony)이란 역사성을 일컫는다. 예컨대 셔블이라는 말이 서울이 되기까지 겪은 변화를 말한다.
56) 야마구치 마사오, 《문화의 두 얼굴》, 63~67쪽.

법을 넘어서는 게 아니라 법의 그늘 속에서 법을 지탱하는 것이다. 위반의 논리는 타자는 존재하지 않는다는 불가능성을, 그것을 금지하는 또다른 타자를 상정함으로써 극복하고자 하는 심리적 경향이다.[57] 환상에 의해서건 환상을 깨뜨림에 의해서건 욕망의 지평은 기꺼이 뛰어넘어야만 하는 일종의 장애물 경주와도 같다. 그리고 트릭스터는 이 일의 대가이다.

재현없는 모방의 미메시스

트릭스터는 개인의 심리 국면에서 구현될 뿐만 아니라 사회 속의 **특이점**의 모습으로도 구현되는데, 이와 관련된 더블 혹은 짝패의 문제를 문학 및 신화의 모든 국면에서 고찰한 이가 르네 지라르(Rene Girard)이다. 지라르가 신화와 소설의 서사로부터 찾아내 경고하고자 한 것은 신성을 향하는 (필연적으로 소수자적인) 초월적 주권에 대해 차이가 소멸된 얼굴없는 사회가 암묵적으로 행하는 폭력이었다. 지라르적 견지에서 그리스도-디오니소스-오르페우스 신화는 한 가지 계열축을 이루는 사건들, 즉 아르카익한 사회에서 재앙이나 사회 불안의 책임을 떠맡았던 가장 순수하고 영웅적인 인간에 대한 초석적 폭력의 흔적들이며, 이 영웅은 왕의 더블, 사회에 독이자 약이 되는 **파르마코스**(희생양)였다. 다른 가치들을 정의해주는 매개항이자 초월적인 이 세 번째의 은유들은 상징적인 가치의 계열축 위에

57) 맹정현, 〈라깡과 사드〉, 《라깡의 재탄생》, 창작과비평사, 2002, 189쪽.

나란히 배열된다. 즉 어느 누구와도 다르게 스스로를 극복하며 완성을 향해 가는 인간은 태양, 신, 군주, 금, 아버지(Nomos: 법과 경제), 화폐가 된다.[58]

지라르의 저서 《성스러움과 폭력》과 《희생양》이 제례와 희생물 발생의 메커니즘을 추적한 것이었다면, 《질시의 극장(A Theater of Envy)》과 《이 세계가 시작된 이래 생긴 일(Things Hidden Since the Foundation of the World)》에서는 셰익스피어를 다시 읽는 가운데 욕망의 매개자와 궁극적 소실점이 집중되는 대상인 소실매개적 인물을 유형별로 고찰하고 인간성과 욕망의 작동 방식에 대한 근본적인 통찰을 제공한다. 일찍이 지라르를 토대로 도스토예프스키 소설에 나타난 더블간의 욕망과 갈등에 대해 고찰한 김현 교수의 연구에서도 드러나듯이, 두 사람 사이의 욕망과 감정을 매개하는 것은 모델로서의 경쟁자 혹은 외부적인 극한의 위치에 있는 제 3항의 계열들이다. 매개항인 이 세 번째 항의 인물 혹은 가치(일반적으로 개인이 전체성을 이루는 데 장애물이 되는 가치. 부, 학력, 외모, 권력 등)들은 주체가 욕구하는 '대상'의 가치를 보증하고 정의해주는 소실점 역할을 한다. 주체는 극복할 수 없는 장애, 무적의 적수에 영원히 이끌린다. 그것은 쉬운 성공과는 아무런 관련이 없다. 욕망은 왜 장애물이 모델로 변해버리는지 이해하기를 거부한다.[59]

바랄 만한 대상에 대한 정동을 만들어내는 이 삼각형 메커니즘의 기막힌 점은, 적수와 경쟁자의 욕망에 의하지 않고는 여하한 주체의

58) Goux, *Symbolic Economies*, Cornell Univ. Press, 1990(1973) 참조.

욕망도 생겨나지 않는다는 것이다. 예컨대 베르테르가 로테에게 집착하는 것은 알베르트로 대표되는 관료적인 부르주아 시민사회에 대한 분노와 좌절감 때문이다.[60] 라캉 역시 이와 유사한 지적을 한 바 있다. 욕망은 타자의 욕망인데 이것은 언제나 좌절될 운명이고 결함없는 대타자가 존재할 수 없다는 것을 인정할 수 없기 때문에 주체는 자신과 대타자 사이에 불가피한 금지를 설정한다는 것이다. 욕망은 이러한 금지에 의해서 발생한다. 장애물의 저항이 증가할수록 불가능한 것에 대한 욕망은 커진다. 한편 진선미라는 최고 가치를 찾는 욕망의 극한이 역설적으로 모든 것에 대한 단념으로 이어지듯, 바랄 만한 것에 대해 모델을 장애물로, 장애물을 모델로 놓는 물신적 욕망은 절망의 극한에 이르면 흔히 살의로 전복되어버리기도 한다.[61]

　이러한 구조는 이해관계가 대립하는 적수뿐만 아니라 경쟁하며 모방하는 절친한 친구간에도 그대로 작동한다. 적수와 친구의 욕구를 통해, 즉 매개자이자 장애물로서 모델의 욕망을 통해 욕망한다.

59) Girard, *Things Hidden Since the Foundation of the World*, Stanford Univ. Press, 1987, 326~328쪽. 들뢰즈의 《프루스트와 기호들》에서 역시 극한적인 마지막 항을 갖지 않는 제3항의 계열에 대한 통찰이 드러난다. 일본 근대소설에 대한 가라타니 고진의 분석에서도 매개와 모델에 대해 헤겔과 지라르를 적용한 간명한 기술을 발견할 수 있다. 가라타니 고진, 조영일 역, 《언어와 비극》, 도서출판 b, 2004, 52~57쪽.

60) 동양학 쪽에서도 이의 예증이 되는 흥미로운 일례를 찾을 수 있다. 명대 신사(선비)계급과 감식안과 사치품, 차이의 기호의 작동 그리고 명대에 형성된, 기녀에 대한 낭만적 사랑과 신분의 과시로서의 동성애 개념의 관계를 보여주고 있다. 티모시 브룩, 이정·강인황 역, 《쾌락의 혼돈》, 이산, 2005.

61) Girard, *Things Hidden Since the Foundation of the World*, 326~328쪽.

인간 사회에서 권할 만한 경쟁적 놀이인 아곤(agon)은, 그리하여 사회의 구조를 재주조·재생산하는 데 일조한다. 미메틱 욕구가 문화상품의 순환을 결정한다. 이런 삼각구도는 한국 영화의 단골 구조인데, 지라르가 들고 있는 예로 셰익스피어의 〈베로나의 두 신사〉에서 프로테우스는 발렌틴의 욕구를 매개로 실비아를 욕망한다.[62] 발렌틴이라는 막역한 친구이자 장애물이 없었다면 실비아는 욕망되지 않았을 것이다. 이 경우, 어렸을 때부터 같은 책을 읽고 같은 놀이를 하고 경쟁하며 죽마지우로 자라난 발렌틴은 프로테우스에게 모델이자 매개자 역할을 하고 있다. 친구들 혹은 적수들은 차츰 서로 닮아가는 경향성을 지니게 된다. 지라르는 상호모방에 의해 경쟁자 간의 차이가 소멸되어가는 이 과정을, 서로 꼭 닮은 더블들 간의 갈등관계라고 부른다.

친구나 적수라는 매개를 통해서만 욕망하게 되는 것, 이것이야말로 심리적 미메시스라 할 수 있다. 감정이나 공포 역시 모방됨으로써 급속히 전파되는데 이것이 시스템이 어느 수준에서 평형을 유지하며 가동되는 원인이다. 이것은 문학과 신화에서는 쌍둥이와 거울의 테마와 연관되는데, 가장 추상적인 의례의 춤은 마지막에 언제나 더블들의 직면 사태를 보여준다.[63] 어떤 상품이 단지 입소문만으로 폭발적으로 팔리는 것, 입시 스트레스가 심한 학교에서 '왕따'가 일어나는 것, 강남 아파트 값이 천정부지로 치솟는 것, 이유도 정확히

62) Girard, "Love Delights in Praises: Valentine and Proteus in The Two Gentlemen of Verona", in *Theatre of Envy*, 1991, 8~13쪽.

모르는 채 온 사회가 영어 열풍에 휘말리는 것, 남이 하니까 덩달아하는 것, 선량한 소시민이 단지 루머에 의해 별다른 확인도 없이 범죄자로 지목되어 군경이 출동하여 뒤쫓는 것, 이러한 욕동과 폭력은 모두 욕망의 삼각형이 작동되기 때문이다.[64]

가치로운 것에 대한 집단적 기대는 합리적 예견과 추측이라는 형태를 띠고 평균치의 무언가에 수렴된다.[65] 자신이 원하는 것을 정확

(63) Girard, *Things Hidden since the Foundation of the World*, 15쪽, 21쪽. 모델과 박해자, 주체와 모델의 관계, 사디즘과 마조히즘의 관계에서 모방욕망의 역할, 욕망 모델의 존재론적 모델로의 변형, 특히 사회적 금지와 성(性)과 장애물의 매커니즘에 대한 지라르의 뛰어난 통찰은 숙고할 만하다. 326~342쪽. 금지와 위반, 쾌락과 법이 불가분으로 한데 묶여 있다는 것은 후기 구조주의적 입장을 취하는 학자들에 의해 반복해서 지적되는 부분이다. 이러한 측면의 발전된 논의는 최근 속속 번역된 지젝, 보조비치, 레나타 살레클 등 슬로베니아 학파의 저서에서 찾아볼 수 있다.

(64) 트릭스터의 금지 위반 경향과 법의 관계에 대해 설명한 부분이지만 라캉 역시 이와 유사한 도식을 제안한다. 주체는 신비적 타자 속에서 만족을 얻으려 한다. 즉 모든 것을 알고 있고 전능한 대타자 존재의 설정은 금지와 위반의 결착에 의해서만 유지되는 가설이다. 타자 존재를 단념하기보다는 차라리 금지와 대상 a를 택한다는 것이다. 맹정현, 〈라깡과 사드〉, 홍준기 〈라깡과 프로이트, 키에르케고르〉, 《라깡의 재탄생》, 189쪽, 205쪽. 이에서 한 단계 진일보한 논의가 지젝의 대상 x와 규정된 것, 허가된 것, 가능한 것에 대한 사각형의 논의이다. 지젝, 박정수 역, 《그들은 자기가 하는 일을 알지 못하나이다》, 인간사랑, 2002, 410~411쪽.

(65) 무의식적인 욕망의 생산은 경제 잉여의 투자와 산출에 해당한다. 욕망은 거울상, 즉 더블의 욕망을 모방한다. 투자(investment)란 재현이며, 관상(speculation)을 낳는 공허로의 투기가 있다. 이러한 투자에는 평균적 의견에 대한 합리적 기대라는 가정이 영향을 미친다. 자기 자신의 욕구가 아니라 타인이 바랄 만한 것에 대한 가정된 투기가 있으며, 이것은 상품 구입에서나 사회적 동향에서 평균적인 형태의 합의를 낳을 때까지 지속적으로 수렴되는 경향을 지닌다. 그것이 평균치를 만들어낸다. 오를레앙의 지적에 따르면, 모방이 기대되는 합리성을 구성하기에, 지라르적인 제3항을 매개로 한 모방과 합리적 기대 사이에는 차이가 없다. 이 욕망을 매개하는 것이 가치를 정의해주는 화폐다. André Orléan, "Money and Mimetic Speculation", in *Violence and Truth*, Stanford University Press, 1988, 101~112쪽. 오를레앙에 대해서는 권현정, 전창환의 학위 논문을 참조할 수 있다. 아글리에타에 대한 비판적 시각에 대해서는 이진경, 《자본을 넘어선 자본》, 그린비, 2004 참조. 그외 사회적 구성체로서의 화폐 개념에 대해서는 고병권, 《서유럽에서 근대적 화폐구성체의 성립에 관한 연구》, 2005, 서울대학교 사회학과 박사학위 논문 참조.

히 알지 못하기에 타인이라는 거울을 필요로 하며, 다른 사람이 원하는 것을 모방하여 원한다. 기호학자인 에코는 유머러스한 어조로 이 욕망의 삼각형을 영화 〈카사블랑카〉 해석에 적용한다. 이러한 구조에서 소외되고 있는 것은 언제나 상품적인 교환가치이자 적실함의 인증인 여자이다.[66] 욕망의 삼각형이라는 관점에서 본다면, 우리가 진실로 집착을 떨치지 못하고 있는 것은 연인(대상)이 아니라 '적'이다. 기호학자 에코에게 이것은 아이러니를 만들어내는 유쾌함이다. 그러나 이 문제는 베르테르의 절망이 자살에까지 이르듯, 실제로 심각한 측면이 있다.

타인이 바라는 것 혹은 바랄 만한 것에 대한 평균치로의 모방은 의식의 반경으로 결코 떠오르지 않는 '재현없는 모방'이다. 자신이 원하는 것을 스스로 철저하게 묻지 않는 사람들은 대개 다른 이들이 욕망하는 것을 모방해서 욕망한다. 모방에 의해 차이는 소멸되어간다. 집단 내부의 성원들은 스스로에게서 차이만을 보는 반면 집단 외부에서는 동일성만을 본다. 서로의 공포나 욕망을 모방해가는 와중에 차이가 소멸된다는 문제에서 결코 개인이 자유로울 수 없다고 보는 것이 지라르의 급진적인 측면이다. 전적으로 이것은 의식되거나 표상되지 않는 과정이며 재현없는 모방이다. 공포나 두려움 역시 모방되는데, 이것이 집단에 전이될 때 인식을 받아들이려 하지 않는 파시즘적인 감정 상태를 결과적으로 만들어내고, 독재자와 독과점

(66) 움베르토 에코, 조형준 역, 〈카사블랑카 혹은 신들의 재탄생〉, 《포스트모던인가 새로운 중세인가》, 새물결, 1993.

등 명백한 잘못을 묵인하게 만든다.

지속적인 미메시스에 의해 집단 내의 차이가 소멸되고 만인이 만인의 적이 될 때, 그 긴장과 투쟁은 어느 순간 집단 대 개인의 투쟁이 된다. 지라르는 그리스 합창단이 맡았던, 개인을 단죄하는 운명의 목소리와도 같은 역할을, 고조된 갈등 해소를 위한 '초석적 폭력'의 흔적으로 보았다. 그리스 비극과 소설의 구조에 대한 연구에서 지라르는, 만인에 대한 만인의 투쟁이 극한이 되면, 갑자기 그 투쟁이 전체에 대한 한 사람의 투쟁으로 전환되어버린다는 점을 발견한다. 그 한 사람은 보통 가장 순결하고 오점없는 사람으로, 재난과 혼란에 대한 모든 책임과 죄를 한 몸에 떠맡게 되며, 그것이 바로 제의적인 초석적 폭력이 발생하는 순간으로, 합창단은 대개 책임을 짊어지고 과오를 씻을 자로 가장 순결하고 고결한 사람을 지목한다.

지라르는 하마르티아(신에 의한 눈멂, 용서받을 수 있는 여지가 있는 주어진 죄)를 짊어진 오이디푸스와 신도들에 의해 살해당한 오르페우스와 디오니소스, 정치적인 분쟁의 와중에 십자가에 못박힌 그리스도의 일화를 이러한 초석적 폭력의 지워진 흔적으로 보았다. 시대가 변천함에 따라 거기에는 상징화에 의한 필연적인 대체의 역사가 개입하는데, 폭력은 희생제물의 대체(상징)에 의해 비폭력으로 전환되었다고 본다. 야곱은 양의 털로 눈먼 아버지를 속인다. 양의 털과 인간희생물 대신 희생염소(희생양)의 사용, 이것이 지라르가 보는 상징적 대체의 본질이며 종교적인 제례이다. 지라르의 관점에서는 폭력을 비폭력으로 매개하는 것이 바로 종교와 제의, 법제도라는 합법적 폭력인데, 모든 폭력은 제의적 본질을 가지며, 제의를 마

감할 수 있는 것은 오로지 제의에 의해서뿐이다.[67]

초석적 폭력의 '희생물'로의 대체는 제의적·의식적 대체를 만들어냈다. 제례적 대체란 기호적 대체일 수밖에 없기 때문에 상징화와 계층화 과정을 촉발시킨 동인이기도 한데, 상징은 상징을 이해하고 이용하는 사람들, 예컨대 성스러운 것과 접촉하는 매개적 인물들(사제나 샤먼)과 그렇지 않은 보통사람들을 갈라놓았다. 유리한 패를 지닌 사람들, 사회를 움직일 힘이 있는 사람들은 상징과 기호를 이해하고 자유자재로 다룰 수 있는 사람들이다. 제의적 대체, 이것은 상징적 대체 과정을 촉발하고, 교환의 토대가 근거하게 되는, 반드시 지켜야 할 형식의 제로(0) 지점, 즉 금기를 구성한다. 대체물의 희생으로부터 생겨났던 전통적인 종교적 제의는 점차 약화되고 제례는 헌법과 사법제도로 대체된다.

그러나 법은 공허한 형식이며, 법을 인증하는 국가제도 자체가 근대이성의 폭력에 근거해 있다는 인식이 탈구조주의 이후 확산되었다. '법'은 의사 수렴과 갈등 해결의 합리성이라는 긍정적인 측면 외에 부정적인 측면 또한 지닌다. 예컨대 인간을 법 이행의 수단으로 보고, 유일신교적인 갚을 길 없는 끝없는 채무와 죄의식, 벗어날 길 없는 교환의 망, 그리고 타자에 대한 배제를 만들어낸다. 합법적인 폭력을 승인하고 인증하는 것이 근대적 의미의 '국가'이기 때문

[67] 이 부분에서 지라르의 보수적 성향이 표출된다. 인간에게 제의적 과정 혹은 종교나 법제도는 필수불가결하다는 방식으로 논의가 흘러가기 때문이다. 르네 지라르, 김진식·박무호 역, 《폭력과 성스러움》, 민음사, 1993, 40~41쪽.

에 집단 성원 간의 차이의 소멸을 걱정하고 차이를 옹호했던 지라르는 그 자유주의적 보수성으로 인해 비판받았다. 종교적인 채무감과 죄의식, 국가나 법제도 자체가 권력과 결탁하여 간과할 수 없는 중요한 문제들을 일으켜왔기 때문이다. (예방전쟁, 제국주의적인 독과점, 환경오염, 제도와 기관의 불필요한 비대와 사회적 비용 부담의 증가 등은 그 대표적인 예이다.)

　지라르의 이론이 아직까지 유효한 것은, 욕망과 폭력의 메커니즘에 대해 고찰할 수 있게 해주기 때문이다. 무엇보다 지라르가 경종을 울리고자 했던 것은 사회적 소수자에게 위난의 책임을 전가하여 희생양으로 지목하는 폭력이었다. 무의식적인 모방행위의 동인이 되는 욕망이라는 문제 앞에서 보통 인식이나 지식은 무력하다. 이 문제가 여전히 중요한 것은, 작게는 학교 교실에서 왕따 문제가 날로 심각해질 뿐만 아니라, 불필요한 어리석은 투기가 끊임없이 일어날 뿐더러 빈부 격차를 비롯한 누적된 사회 문제들에 대한 책임이 소수자에게 전가될 여지가 언제든 잠재한다는 점 때문이다. 상호모방에 의한 차이의 소멸은 집단 내부의 혼란을 해소할 희생양을 지목하며, 군중은 소수자에게 책임을 전가하고 폭력을 만들어낸다. 대표적인 것이 나치의 유대인 학살과 문화혁명의 인민재판으로, 이러한 사태는 결코 되풀이되어서는 안 되는 것들이다. "이건 다 누구누구 때문이다"라든지 "일단 나만 살고 보자", "남들이 다 하니까 나도 이 정도는 해야 한다"는 가정된 상상적 수준에 대한 태도가 만장일치적 수렴을 만든다. 이러한 태도는 분명 사회를 병들게 하는 유인이다.

사랑과 폭력은 동전의 양면

베르테르가 사회와 정면대결하는 대신 문제를 한정하여 로테라는 한 여자를 사랑하는 일에 자신의 운명을 걸고자 하듯, 우리는 최소한 개인적인 감정에서만큼은 자유롭기를 원하며 또 자유롭다고 생각하기 쉽지만, 욕망은 실제로 주체-대상이라는 대립적인 두 개의 항의 가치를 정의해주는 초월적이면서도 계열적인 3항의 매개를 전제로 해서만 생겨난다. 이 보이지 않는 계열적 3항이라는 목소리를 보내는 대타자, 소실점으로서의 주권의 자리를 신, 아버지, 자아가, 욕망의 자리를 대상욕망으로서의 팔루스와 교환가치로서의 화폐가 매개한다. 주체와 대상, 혹은 상호 교환 가능한 사물이라는 두 가지 항(두 가지 상품, 혹은 두 명의 사람) 사이의 가치를 정의해주는 척도이자 매개항인 초월적 제3항은 맑스가 말하는 화폐의 위치에 그대로 상응한다.[68]

왜 살아가는 일에 아무 문제가 없는데도 늘 무언가가 더 필요한가? 상품을 원하게 되는 것은 "그것만 있으면 모든 게 해결될 것만 같은" 가상적 팔루스가 대상으로서의 상품에 투사되기 때문이다. 라캉이 말하는 팔루스란 실제 기관과는 아무 상관이 없으며, 실제로 그만한 가치가 있는 것이 아니라 단지 '결여'를 덮은 기표일 뿐이다. 주체는 모든 것을 알고 있고 전능한 신비적인 타자 속에서 만족을 얻으려 하나 그 완벽한 실현은 불가능하고 반드시 나머지가 존재한

[68] Goux, *Symbolic Economies*, 24~36쪽.

다. 완벽한 실현도 완벽한 거세도 불가능하고, 결여를 덮어씌운 팔루스의 나머지가 남는다. 그 나머지를 라캉은 '대상 a'라고 부른다.[69] 주체는 대상 a로 그의 욕망을 투사(Project)한다. 소망되는 대상 a를 획득할 수 있다면, 내 자신을 충만한 전체성으로 느낄 수 있으리라 확신한다. 그러나 나는 거울상을 완성시키기 위해 진정 필요한 것이 무엇인지 모른다. 때문에 대타자의 응시를 갈망하는 지워진 나는 그의 욕망을 모방하고 그의 욕망의 대상을 따라서 욕망한다. 욕망은 항상 타자의 욕망, 특히 '나'를 완성시킬 가능성을 지닌 대타자의 욕망이다. 주체는 일련의 실제 대상들에 그러한 상상계적 일치의 욕망을 투사하고, 대타자가 지니는(혹은 지닌다고 가정되는) 욕구에 자신을 적합하게 대응시키고자 한다. 그는 타대상을 만든다. 선택한다기보다는 호명되고 선택되며, 그 혹은 그녀가 원하는 것을 하고자 한다. 상징계로서의 실재에 적응하기 위해 자신의 일부분을 희생해가며 끝없이 노력한다.[70]

그러나 그것은 실패가 예정된 작업인데, 선택된 어떤 대상도 주체를 만족시키고 완전하게 할 수 있는 그러한 속성이나 자질을 실제

69) 홍준기, 〈라깡과 프로이트, 키에르케고르〉, 《라깡의 재탄생》, 205쪽.
70) 예컨대 트로이 전쟁에서 불화의 원인이 된 헬레네는 이 소실점의 역할을 하고 있다. 오늘날 텔레비전과 같은 대중매체를 통한 미메시스 메커니즘은 강력하게 작동한다. 지라르는 도스토예프스키 소설 외에도 고대 신화와 희랍 비극 및 셰익스피어 극을 상세하게 분석하며 파르마콘을 만들어내는 욕망의 수렴이라는 문제를 다루고 있다. René Girard, *A Theater of Envy*. 지젝에 따르면 오브제 a로 작동하는 타대상은 우리가 욕망하는 것, 추구하는 것이 아니다. 오히려 욕망의 원인인 타대상은 우리의 욕망에 일관성을 부여하는 형식 체계라는 의미에서 욕망을 작동시키는 것이다. 슬라보예 지젝, 김종주 역, 《환상의 돌림병》, 인간사랑, 2002, 81쪽, 163쪽.

모리스 코넬리츠 에서, 〈반영되는 구를 든 손-둥근 거울에 비친 자화상〉, 리도그래프, 1935년 1월

로 지닌 것이 아니라 단지 가상을 대상에 투사한 것이기 때문이다. 원하는 것을 가져도 주체는 만족되지 못한다. 욕망의 대상이 나와 동일한 내 것이 되면 더이상 욕망할 수 없으며, 이제는 다른 것이 필요하기 때문이다. 오브제 a를 경유하는 지라르의 공허한 소실매개자는 라캉적 의미의 타대상이고, 언제나 욕망의 계열을 바꿔가며 욕망하지만 그 과정은 끝나지 않는다. 언제까지나 충족되지 않는 부름을 만드는 대타자의 자리는 궁극적으로 모든 대체 가능성을 나타내는 화폐의 자리에 대응하며, 화폐는 일반등가물로서 모든 다른 사물들과 가치의 가능성을, 혹은 불가능성을 대체하여 기표한다. 즉 교환가치를 상징한다. 단순히 이렇게 말할 수 있으리라. 사람들이 원하는 것은 화폐이고 사랑이다. 왜? 다른 모든 가치를 대체할 수 있으니까. 혹은 실재의 불가능성 자체를 기표하니까. 그러나 그것은 자리를 옮겨다니며 움직이는 빈 칸과도 같이 좀처럼, 영원히 손에 잡히지 않는다.

장애물과 모델 간의 관계에 대한 지라르의 욕망이론과 상품물신에 대한 맑스 이론이 유사함을 최초로 지적했던 이는, 루카치의 영향을 받은 문학평론가 뤼시앵 골드만인데,[71] 아글리에타와 오를레앙은 욕망의 미메시스에 대한 지라르의 논의를 받아들여 《화폐의 폭력》에서 투사된 자아의 거울상인 더블들 간의 갈등으로 교환관계가 해석될 수 있다고 보았다. 교환가치는 교환의 가능성들을 매개하기 때문에 흔히 물신화되어 '모든 것'의 교환 가능성을 대체하는 화폐가 되며, 이와 동일한 일련의 대체 내지 상징화 과정이 인간관계에서도 그대로 작동한다. 투사와 교환 가능성의 대체가 바로 지라르

적인 욕망의 삼각형, 욕망의 미메시스를 작동시킨다.[72] 상징화 과정은 대체와 일반등가물을 만들며 욕구를 재생산한다. 모방이 선택의 합리성을 구성한다.[73]

주체란 보다 완전한 자아 이미지로의 투사를 보충하는 대상의 설정없이는 성립할 수 없다. 라캉은 부름의 환상을 만들어내는 대타자와, 욕구가 투사되는 타대상에 대해 말하는데, 지라르 역시 신화와 문학에서 욕망에는 거울상, 적수, 매개자인 더블이 설정된다는 것을

[71] 골드만은 《소설사회학을 위하여》에서 소설 구조와 사회 구조의 상동관계에 주목하는 한편, '예외적 개인'이라는 용어를 창안하여 가치 문제에 천착한다. 그의 가설 가운데 중요한 하나는 고전적 소설 구조와 자유주의 경제에서의 교환 구조의 상동관계이다. 소설은 타락한 사회에서 타락한 양식으로써 진정한 가치를 추구하는 이야기로 특징지어진다. 주인공에 있어서 이러한 타락은 간접화(mediation)에 의해, 즉 진정한 가치가 내재적인 수준으로 되어 명백한 현실에서는 소멸됨으로써 나타난다. 그러나 주인공은 가치가 타락한 사회에 대항하기 위해 타락한 사회가 제공하는 타락한 양식에 의존한다. "아주 드물게, 예외적 개인들은 완전한 통일성을 성취하거나 혹은 근사치에 다가간다." 골드만이 말하는 예외적 개인은 라신과 같이 비극적 세계관을 가진 프랑스의 법복 귀족을 설명하기 위해 고안한 말이지만, 모든 소설의 주인공에게도 해당한다. 소설의 주인공들은 어김없이 극대화된 모순을 짊어지고 등장하나 이들은 결국 이야기를 완성한다. 그것이 비극이든 희극이든, 행복한 결말이든 불행한 결말이든, 주인공들은 모든 것을 감내한다. 소설 속 주인공들은 니체적 의미의 운명애(amor fati)를 보여준다. 그들은 가치가 화폐와 상품으로 전도되고 물화된 세계에서 진정한 가치를 찾다가 실패하는 영웅이다. 뤼시앵 골드만, 김현·조광희 역, 《인문과학과 철학》, 문학과지성사, 1991.

[72] 모방할 이데아, 혹은 실재나 현실이 존재한다고 보는 관점은 플라톤과 아리스토텔레스 이래 근대 이전까지 서구 미학의 중심적인 토포스였다. 현대에 들어와 미메시스의 미학은 전적으로 거부되거나 그 한계가 분명히 드러났지만 에리히 아우어바흐(Erich Auerbach)의 관점은 아직까지 유효하다. 아우어바흐에게 미메시스는 관례적 실재(conventional reality)에 대한 현상 형태의 모방인데, 관례는 미술사에서도 중요한 개념이다. 지라르가 사용하고 있는 미메시스 개념은 미학적인 것이 아니라 심리학적이고 구조적(혹은 형식주의적)인 것이다. 리쾨르의 경우 미메시스를 세 가지로 분류하고 있다. 폴 리쾨르, 김한식·이경래 역, 《시간과 이야기》, 1·2, 문학과지성사, 1999·2000 참조.

[73] André Orléan, "Money and Mimetic Speculation", in *Violence and Truth*, 101~106쪽.

발견한다. 적수인 그를 통해서만 욕망한다. 내가 그의 욕망을 모방하고 그가 나의 욕망을 모방하며 지속적으로 차이가 소멸되어가는 나와 닮은 거울상은 나의 분신적 존재이며, 동시에 화폐물신의 의인화된 모습이기도 하다. 나의 더블인 분신(혹은 화폐)은 다른 모든 가치나 관계에 대한 매개체이자 장애물이고 궁극적으로는 욕망 혹은 폭력의 대상이다. 닮은 것이 대역 역할을 하고, 이 대역은 두 가지 상품 간의 가치를 정의해주는 매개항인 제3항의 대체물, 즉 화폐에 해당하는 '일반등가물'의 역할을 한다.

　일반등가물을 만드는 이 상징적인 제3항은 상상된(상징적) 금의 가치를 상정해서만 기능한다(순수함, 빛남, 주권, 영원함, 희귀함, 다른 상품으로의 교환 가능성 등). 자본주의 체제 내에서 이것은 군주, 아버지, 자아, 팔루스, 화폐라는 은유의 계열적 축을 만들며 배열되고 작동한다. 이러한 상징화 과정은 '제3의 소실매개자'를 통해 소외된 리비도를 만드는 과정과 같으며, 상상적인 관계를 현실태로 실재에 등록하는 계기이다. 금이 척도의 단위로 기능하는 한, 가치의 표현은 이상적이면서도 상상적이다. 그것은 사용될 필요가 없으나 현실을 작동시킨다. 가치 척도, 교환 수단, 지불과 보유 수단이라는 일반등가물의 세 가지 기능은 존재론적 등록의 차원 안에서 정립된다.[74]

　하나의 상품(사용가치)으로서는 반드시 배제되어야만 기능할 수 있는 화폐는 다른 가치들을 구매할 수 있는 모든 가능성의 자리, 즉

[74] Goux, *The Coiners of Language*, 31~33쪽.

'불가능의 가능'의 장소를 기표하며, 때문에 그것은 인간이 결코 부정할 수 없는 확고함인 동시에 영원히 경험할 수 없는 진리인 죽음의 자리와 겹쳐진다. 또한 이 죽음의 자리에 들어서는 것이 영원히 동일자로 귀속되지 않는 불가능한 사랑, 성취가 불가능한 강렬한 사랑이다. 화폐의 교환가치란 다른 모든 가치를 매개하는 사물이자 대상으로 기능할 수 있다는 것이다. 마찬가지로, 다른 모든 관계를 대체할 가능성을 지닌 무한한 애착의 대상(사랑 또는 숭배의 대상. 이것은 라캉에게는 대상 a 혹은 대상 x의 자리에 지나지 않는다)은 의식을 지닌 한 필연적으로 분열되어 있는 개인이 우주와 화해할 수 있는 가능성을 던져준다. 주체는 이 장소에 욕망을 투사한다.

일반등가물이 지닌 '모든 것'에 대한 대체 가능성은 심리적으로 대상 a의 자리를 점유하게 되는 만큼 쉽사리 물신화된다. 영원히 되돌아오는 신, 실재를 벗어나 다른 가치들의 척도가 되는 가치를 지닌 초재하는 존재란 집단적인 숭배 혹은 반대로 만장일치의 폭력의 대상인 **파르마코스**가 된다. 파르마코스는 약인 동시에 독이다. 트릭스터의 개인적 자아의 희생과 상품세계로부터 화폐의 배제는 각기 파르마코스의 자리에 상응한다. 모든 인간의 내면에 잠재한 트릭스터는 동물성과 신성이 비분화된 인간으로, 시간 속에서 본능과 필요에서부터 출발하여 무의식적 충동[75]과 욕망이 그의 의식적 지향과 구별되지 않는 신성한 존재, 천사가 된다.[76]

사람은 스스로에게로 되돌아오는 시선과 의식을 통해서만 자기 자신을 인식한다. 한계지어진 의식을 지닌 한 인간은 우주적 전체성으로부터 필연적으로 분열되어 있으며, 분열되어 있는 한 그는 불행

모리스 코넬리츠 에셔, 〈물웅덩이〉, 삼색 목판화, 1952년 2월

하다. 그는 상실된 전체성을 희구한다. 시작되기도 전에 이미 잃은 것, 확인할 수도 없는 상실의 우울함, 그것이 바로 우수(멜랑콜리)이다.[77] 상실된 그 전체성의 자리에는 주체의 부족한 부분을 우주적 완성으로 메워줄 수 있는, 가능한 모든 대상을 대체하는 하나의 소실매개적 형상이 들어서게 된다. 실재에서 다른 모든 교환가치를 정의하는 화폐와, 라캉적 의미의 소실매개항의 자리를 점하는 대타자와 타대상의 자리는 기호적으로 겹쳐진다. 욕망이 욕망함 자체를 욕망하는 한 그 과정은 끝없이 작동된다. 베일을 걸치고 있는 대상을 전환점으로 하여 항상 회귀하는 욕망을 넘어 진리와 마주한다는 것은, 매개없는 사유에 과감하게 투신하는 일이 아닐까? 매개없는 사유로의 도약, 오로지 삶을 향한 욕망의 긍정은 가슴뛰는 일이다. 하지만 한번 더 회의하고 반추해볼 필요는 있으리라.[78]

자본주의 세계를 통제하는 교환가치로서의 화폐물신이 지닌 그

75) 라캉의 충동 개념은 프로이트의 개념을 직접적으로 계승한 것 중 하나이다. 충동이란 유기체를 그 목적으로 향하게 만드는 압력, 즉 에너지의 충전 속에 본질이 있는 역동적 과정으로 정의된다. 충동의 목적은 근원적인 긴장 상태를 제거하거나 최소화하는 것이다. 이때 긴장의 방출은 심적 만족을 주고 쾌락을 낳는다. 라캉은 심적 장치의 긴장을 해소하는 프로이트의 경제적 관념 대신 기표와 신체의 관계라는 점에서 충동을 재해석한다. 라캉에게 쾌락원칙은 곧 현실원칙이며, 긴장을 최저수준으로 유지하는 데 필요한 기표를 투입하는 가운데 주체를 기표에서 기표로 이동시키는 것이다. 긴장의 완전한 소거, 쾌락원칙의 끝은 죽음이므로 그것은 완전히 실현될 수 없으며 그런 의미에서 모든 충동은 부분충동이라고 말해진다. 항상 소외될 수 밖에 없을지라도 자신의 상상계적 타자를 향한 나르시시즘적 사랑은 사회적 함의를 갖고 있으나 충동의 공간 속에서 인간은 더이상 타자와 상호적 관계 속에서 움직이지 않는다. 그 안에 타자와의 상호관계는 더이상 존재하지 않는다. 존재하는 것은 다만 숭고한 사물들과의 비상호적 관계이며 충동의 공간 속에서 인간은 자신을 공동체로부터 떼어놓는 희열을 물신화한다. 그 결과 침해받는 것은 사적이 아닌 공적 공간이다.

야말로 '성스러운(numinous)' 성격에 대해 보르헤스는 가장 뛰어난 알레고리를 만들어냈다. 보르헤스의 〈자이르〉와 〈알렙〉은 모두 화폐물신 혹은 상징의 힘을 화자가 영원히 사랑하는 여인으로 의인화해 서술하고 있다. 자이르는 아라비아어로 '악명높은' 혹은 '가시적인'이라는 두 가지 뜻이 있다. '알렙'은 무한을 나타내는 카발라의 신성문자 엔 소프(א; En Soph)이다. 화자는 두 소설에서 모두 **죽은 여인**과 사랑에 빠져 있다('**불가능**'으로 기표된 대상, 이미 죽은 여인에게는 여하한 결점도 있을 수 없다). 한편 그녀들은 항상 그에게 무관심하며, 테오들리나는 할리우드와 파리의 패션에, 그 무한한 물신적 대상들에 속물스럽게 매혹되어 있다. 그녀가 완전히 속되다는 것은

76) 이 과정을 지젝은 '근원적 거짓'이라고 부른다. 주체는 오직 자신의 절대적 대립물, 즉 한 손에 움켜쥘 수 있고 자유롭게 처분 가능한 금속 조각, 즉 화폐의 등가물로 설정되는 한에서만 자신의 대자-존재에 도달할 수 있다. 부르주아적 주체는, 화폐에는 어떠한 마력도 없다는 것, 화폐는 단지 사회적 관계를 표상하는 대상일 뿐임을 잘 안다. 그럼에도 그는 화폐는 신비한 것이라고 믿는 것처럼 실제로 행동한다. 이것은 일종의 신학적 변종으로, 우리 존재의 가장 내밀한 핵을 탐구할 때 발견되는 것은 진실된 자기가 아니라 근원적 거짓(허구)이다. 지젝은 과격해 보이는 결론을 도출해낸다. 진정한 '문화혁명'이란 '대타자', 즉 제도적인 상징체계 속의 지지대를 제거하는 것이라는 것이다. 슬라보예 지젝, 박정수 역, 《그들은 자기가 하는 일을 알지 못하나이다》, 인간사랑, 2004, 92~93쪽, 221쪽. 이러한 학적 인식에 대해 우리는 범용하고 상식적인 답변을 예상할 수 있다. 대부분의 사람들은 아마도 인식과 혁명보다는 도취시키는 대타자에 대한 사랑과 몰락을 원할 것이다.

77) 가지고 있지 않은 것, 소유해본 적이 없는 것을 잃어버린 이중부정의 상실의 감각인 멜랑콜리에 대해서는 슬라보예 지젝, 《환상의 돌림병》, 374~375쪽.

78) 매개는 이 책에서 다루고 있는 중요한 주제이다. 홉스-헤겔-루소-하버마스에 이르는 사유의 계보가 주체와 대상 간의 매개를 필연적으로 설정하고 있다면, 매개없는 행위가 가능하다고 보며 이를 과감하게 실천하고 있는 예외적인 철학자는 스피노자이다. 스피노자의 매개없는 사유와 무한에의 초월이 아닌 영원과의 직면에 대해서는 안토니오 네그리, 윤수종 역, 《야만적 별종》, 푸른숲, 1997.

화자 보르헤스의 타자임을 의미한다. 〈자이르〉는 기호로서의 화폐, 물신, 사랑, 죽음의 자리가 실제로 한 개인의 삶 속에서 어떻게 겹쳐지는지 명료한 삽화를 제시하는 작품이다.[79]

보르헤스는 자이르와 알렙을 어떻게 형상화하고 있는가? '자이르'는 그 소유주의 영혼을 흡수해버린다는 기이한 사물이고, 알렙은 "우주 안의 모든 장소들이 혼동됨없이 모든 각도에서 한번에 보이는 장소"이다. 세계의 모든 곳이 들어 있는 '장소들의 장소' 알렙을 화자는 카를로스 다네리로부터 알게 되는데, 다네리는 화자가 사랑하는 여인 베아트리스 비테르보의 사촌이다. 그들은 지라르적인 의미의 경쟁관계, 즉 서로 경쟁하고 모방하는 더블의 관계에 있다. 길고 불합리한 시를 쓰는 다네리에게 알렙의 경험은 일어나며 다네리는 보르헤스에게 자신의 체험을 설득시키려 한다. 미친 시인인 이 사촌은 문학에서나 사랑에서나 화자의 만만찮은 적수이다.

다네리의 권고를 받아들여 화자는 알렙의 경험에 도전한다. 지하실로 내려가 미친 시인에 감금되어, "베개를 1cm라도 높여서는 안 되네"라는 다네리의 말을 뒤로 알렙을 경험한다. "세계의 모든 장소들이 교차하는 장소들의 장소"로서의 알렙 경험은 무한신성의 경험, "전체가 부분들 중 하나보다 크지 않은" 집합론의 모순과도 같은, 모든 언어를 포괄하는 단 하나의 음절이라는 카발라 신성문자 (En Soph)의 경험이고, 그가 평생을 희망없이 사랑했던 여인 베아

79) Andrew Feenberg, "Fetishism and Form: Erotic and Economic Disorder in Literature", in *Violence and Truth*, 134~151쪽.

트리스의 영상과의 대화이기도 하다.[80]

〈자이르〉에서 자이르는 고대의 반지처럼[81] 운명적으로 그 소유주에게 끝없이 되돌아오는 기이한 사물이다. 화자 보르헤스는 이 평범한 아르헨티나 동전을 비스트로(선술집, 혹은 대중 레스토랑)에서 거스름돈으로 받는다. 이 평범하면서도 소유자의 영혼을 흡수하는 기묘한 동전, 일반등가물로서의 자이르는 보르헤스가 '가장 진지한 아르헨티나인의 정념'이라고 생각하는 속물근성에 의해 유통되는 무엇이다. 자이르는 보르헤스가 사랑했던 여인 테오들리나 빌라의 이미지와 겹쳐진다. 그녀는 우아하지만 경멸할 만한 패션 사진 모델로, 항상 변화하는 이미지로 화장품이나 자동차 광고에 나온다. 화자는 패션에 대한 그녀의 헌신을 일종의 종교처럼 묘사한다.

80) 기독교 카발라 철학과 그노시스주의에 대한 책을 보면 이 신성문자에 대한 자세한 설명이 나온다. 내가 덧붙일 수 있는 부분은 연금술사이자 신비주의 철학자였던 하인리히 쿤라트 (Kunrath)의 말인데 그것이 내 관심을 끄는 이유는 쿤라트가 《영원한 지혜의 원형극장 (Amphitheatrium sapientiae aeternae)》(1602)에 대해 말하기 때문이다. 성스러운 유출의 중심에는 그리스도가 있고 쿤라트에게 엔 소프란 '깊이의 깊이', '높이의 높이'였다. The Golden Game, 43쪽. 카밀로의 〈기억의 극장〉을 이어받은 원형극장이라는 표제가 붙은 저서들은 주로 곤충도감이나 백과사전들이었다. 문헌적 계보들을 살펴보면, 모든 지식을 한눈에 보는 원형극장의 기획이란 본래 사랑과 지혜의 기획이었다는 것을 알 수 있다. 모든 것을 보는 것은 신이기 때문이다. 원형극장이 박물관과 도서관을 낳았다. 이 문자는 칸토르에 의해서 적절하게도 무한집합의 원소의 숫자를 나타내는 기호로 채택되었다.

81) 플라톤의 《국가》편에서 인용되고 있는 소아시아 리디아의 전설상의 왕 귀게스의 반지. 그 소유주를 보이지 않게 만들어주는 힘을 지닌 귀게스의 반지는 운명이 실현될 때까지 그 소유주에게 끊임없이 되돌아오는 것으로 유명하다. 이 유명한 고대의 이야기를 《귀게스와 그의 반지》 (1856)라는 비극으로 극화한 근대 작가는 헤벨이다. 칸다울레스 왕은 자신이 아름다운 부인을 소유하고 있다는 것을 남들에게 증명하기 위해 귀게스를 도구화하고 아내 로도페 또한 도구화한다. 로도페는 칸다울레스에게 복수하기 위해 귀게스를 이용한다. 그러나 헤벨 비극에서는 고대비극의 결정적 특성인 하마르티아가 작동하지 않는다.

"그녀는 절대적인 것을 찾고 있었다, 마치 플로베르처럼. 오로지 한순간의 지속에 대해, 절대적인 그녀의 것을." 〈자이르〉가 보르헤스 자신의 (문학 또는 여인에 대한) 보답받지 못할 정열의 기록이라는 것을 누가 의심할 수 있겠는가? 화자의 사로잡힘에는 이렇다 할 분명한 동기가 없다. 그 동전은 완벽하게 평범하며, 심지어 그가 그것을 써버리고 난 뒤에도 그의 사고는 마침내 이 평범한 동전이 "그의 모든 존재를 오명으로 날려버릴 때까지" 그것으로 재삼재사 되돌아온다.

마침 화자는 자신의 곤경에 대해 설명하고 있는 한 권의 책을 발견한다. 그 책은 과거의 시간 속에 존재했던 다양한 자이르의 역사를 언급하고 있는데, 자이르는 그것을 들여다보는 사람의 의식을 완전히 흡수해버리는 대상으로, 역사의 매시기 다른 형상으로 현현하고, 인간으로 하여금 우주를 잊게 만들기 때문에 전통적으로 사회로부터 추방돼왔으나 추방되기 이전에 반드시 희생자를 발견해내고야 만다고 씌어 있다. 한번은 수라카르타 모스크의 눈먼 사람이 자이르였는데 그는 믿음깊은 자에 의해 석화되어버렸고, 한번은 페르시아 왕의 지시에 의해 바다 속으로 던져진 청동 천구의가 자이르였다.[82] 비록 모든 것이 자이르가 될 수 있지만, 신은 오로지 한번의 시간대에 하나의 것만을 만드신다.

화자는 자이르가 감각들의 온갖 다양함과 변이체 들로부터 '보편 존재'의 단순화된 구현이라는 것을 관찰해낸다. 그는 '단 하나의 것'에 대한 사유로 이행한다. "어쨌든 마치 대단히 먼 곳에서 오는 것처럼 단편적으로 오는 것은 자이르가 될 수 없겠지……." 자이르는

단순한 돈이 아니라, 미치게 만드는 돈이다. 더이상 교환의 매개체가 아니며, 마치 영원히 되돌아오는 신과도 같다. 그는 끊임없이 되돌아오는 동전에 대해, 온 우주의 비밀이 한 송이 꽃 속에 드러날 수도 있다는 생각으로부터 위안을 찾는다. 모든 것은, 자이르조차 전체에 대한 하나의 '상징적 거울'이라고 생각한다. 《무지의 대가에 대하여》라는 책에서 영감을 얻은 그의 최후의 소망은, 의식의 집중에 의해 궁극적인 실체를 향하여 자이르 그 자체를 넘어갈 수 있으리라는 것이다. "아마도 나는 이 동전 뒤에서(조차) 신을 발견할 수 있으리라."

둘 다 화폐의 상징이지만 '장소들의 장소' 알렙이 모호하게 제시되는 반면, 자이르는 분명하고 구체적인 사물이다. 의식은 자이르를 향해 끝없이 되돌아오며 소외된 자에게 그것은 무한히 파괴적인 힘으로 작용한다. 처음에는 마음이 이끌리는 자의 형상으로, 이어서 경제적인 획득과는 아무 관련도 없는, 지극히 평범한 동전에 대한 불합리한 사로잡힘으로. 공허 속에서 부조처럼 솟아난 자이르는 (결코 알 수 없는 부분까지 포괄하는) 대상에 대한 주체의 매혹이다. 화

82) 보르헤스는 르네상스 시기에 투각으로 제작되었던 실제의 상아 천구의를 생각하고 있었던 듯하다. 카발라 철학의 영향을 받은 신플라톤적 사고에 의해 만들어진, 수집가를 위한 이 조각은 심급들의 심급, 천구 밖의 겹겹이 싸인 천구를 표현한 것으로, 표면에 구멍이 있어서 내부의 구체를 들여다볼 수 있게 만들어진 우주의 도해였다. 이것은 상자 속의 상자와도 같은, 무한을 잡아넣는 구조이다. 벨라스케스의 〈라스 메니나스〉나 세헤라자데의 《천일야화》 역시 이러한 표면에 의해서만 존재하는 거울 심연 구조이다. 거울 심연 구조에 대한 의미있는 통찰은 앨리스의 이야기를 역설과 무의미의 문제로 풀어내고 있는 들뢰즈의 《의미의 논리》에서 발견할 수 있다. 들뢰즈, 이정우 역, 《의미의 논리》, 한길사, 1999, 58~61쪽, 171~172쪽.

자 보르헤스는 자신의 태도가 불합리함을 잘 알고 있기에 자기 자신을 아이러니한 어조로 관망한다. 패션을 숭배하는 테오들리나의 시선은 오로지 파리와 할리우드를 향해 있다.

패션의 매혹이란 균형 속의 의도된 어긋남, 전적인 계산이자 자본으로 환원되는 문화의 기표이고 허구의 힘이다. 테오들리나는 자신을 '의미있는 허구적 대상'으로 구성하며 광고 이미지와 패션 모델이 됨으로써 기호 체계 안으로 진입한다. 기호들을 신체에 기표하고 소유물로 획득하기 위한 투쟁 속에 그녀는 세계로부터 후퇴하고, '아무도 아닌' 경쟁자와 경쟁하며, 끝없는 경쟁 속에 삶은 소진되어 버린다. 매혹의 대상인 테오들리나 자신이 매혹의 희생자이다. 스스로 무(無)라는 자명한 의식 속에, 탈주하기 위해 애쓰지만 노력하면 할수록 새로운 변신과 더불어 끝없이 황폐해진다. 테오들리나는 보르헤스에게 대상이자 매개자이다. 그녀는 경쟁자들의 욕망의 대상인 한에서만 욕구되는 상품이 되며 패션지의 독자들은 테오들리나가 걸치고 소유한 상품들을 '바랄 만한 것'으로 받아들이고 소위 '소비자 문화'를 형성한다. 이상화된 모델로서 테오들리나가 지니는 상징물은 즉각 '가치로운 것'의 기호로서 해독된다.

테오들리나는 현금통화(currency)이며, 교환의 매개체이자 상품적인 대상인 이중적인 존재이다. 바로 타대상이자 소실매개자이다. 그러나 테오들리나를 개인적으로 알고 있고 스스로를 속물이라고 확신하는 보르헤스는 그녀의 표면적인 아름다움이나 모델로서의 상품가치가 아니라 자신을 극복해가는 거의 종교에 가까운 헌신에 매료된다. 아마도 보르헤스는 무익한 열정에 대한 자기 자신의 모습을

아돌프 슈뢰터, 〈페터 슐레밀이 헛되이 그림자를 잡으려고 하다〉, 아델베르트 폰 샤미소, 《그림자를 잃어버린 사나이 페터 슐레밀》 (1814)의 동판삽화(라이프치히 1836년판)

페터 슐레밀은 악마에게 그림자를 팔고 대신 돈이 무한정 나오는 지갑을 받는다. 아무리 돈을 벌고 부자가 되어도 그는 불행하여 그림자를 찾고자 애쓰나 소용이 없다. 심지어 그는 남의 그림자를 훔치려고까지 시도하다 결국 지갑을 바다에 던지고 은둔하여 현인이 된다.

그녀에게서 발견했던 것이 아닐까. 사랑하는 순간 그 대상은 나에 다름아니다. 아름다운 테오들리나에게는 보이지 않는 나약함과 상처받기 쉬움이 있다. 테오들리나의 기억에 대한 보르헤스의 헌신은 여하한 보상도 바라지 않는 그런 것이다. 테오들리나가 속되기 때문에 그 애착은 무가치하다. 패션에 대한 그녀의 집착은 얼마나 어리석은가? 그녀만을 바라보는 보르헤스는 또 얼마나 어리석은가? 그러나 보르헤스는 여하한 보상도 없이 그녀를 사랑한다. 화자에게 영원히 되돌아오는 것은 지극히 평범한 하나의 동전이다. '모든 것'의 교환가치인 보편등가물이자, 죽은 여인의 얼굴보다도 차가운, 지극히 하잘것없는 사물이다. 동전이 지니는 보편성은 그것을 이상적인 자이르로 만들어낸다. 그것은 '모든 것'인 동시에 여전히 '아무것도 아니다'. 이 동전은 단지 한 조각의 얇은 금속 조각에 지나지 않으며, 같은 가격(가치)을 지닌 다른 동전과 구별되는 것이라곤 그저 약간의 스크래치가 있다는 정도뿐이다.

자이르는 알렙과 마찬가지로 무한하다. 둘 다 '모든 것'의 잠재태이자 동시에 아무것도 아니고, 둘 다 우주를 나타낸다. 우주는 무한, 동전은 경제. 순수한 가치 자체의 상징으로서 화폐는 신성하다. 인간적인 모든 접촉이 불가능한 존재로서 테오들리나의 위치는 화폐의 지위에 정확히 상응한다. 아글리에타와 오를레앙의 지적은 이러하다. 경제적 교환이라는 물신적 체계 안에서, 욕망은 단일한 사물을 향해 수렴되는 경향을 보인다. 타대상을 향한 소실매개자, 초점이 된다. 모방적인 욕망은 모델들을 장애물로 놓음으로써 시작되고, 장애물을 모델로 변화시킴으로써 마감된다. 욕망이 만들어내는 상

호모방에는 심연으로의 도약을 필요로 하는 주체의 위기국면이 있고, 그 위기들이 모아지는 초점은 화폐라는 상징으로 귀결된다. 무한을 기표하는 '상징의 상징'인 자이르는 보르헤스에 있어 커다란 액수의 돈이 아닌, 손 안에 쥐어진, 별다른 값어치가 없으나 그 자신에게는 운명적인 작은 동전이 된다. 한 걸음 더 나아가기. 모든 욕망이 지라르의 비관적인 욕망의 삼각형에 포획되어버린다면 도대체 어떻게 해야만 하는가? 내가 발견한 답은 가능세계론이다.[83] 가능한 세계는 가능하다. 현실보다 아름다운 세계를 꿈꾸고, 그곳으로 들어가는 것. '지금 여기'(*hic et nunc*)서부터 그러한 삶을 살아가는 것.

트릭스터와 분신

융 심리학에서 트릭스터는 신적인 완성으로 발전할 가능성을 지닌 그림자의 일부분에 해당한다. 허구서사의 그림자 문제는 잠깐 살펴볼 가치가 있는데, 허구서사는 사실이 아니지만 비사실을 전제한다는 측면에서 필연적 거짓이 아니며, 비현전된 양상의 층위를 갖고 때로는 현실과 인간에 대해 역사보다 정확한 무엇을 말해준다. 허구는 허구임을 확실히 하기 때문에 다른 서사들과는 달리 논리적으로

[83] 가능세계론에 대한 논의는 환상동물 이야기를 다루는 《동물·괴물지·엠블럼》에서 버추얼리티와 관련하여 간단히 소개하고 있다. 크립키의 《이름과 필연》은 서광사에서 번역되었으나 가장 알기 쉽게 가능세계론을 설명하고 있는 것은 가라타니 고진의 《언어와 비극》에서 고유명사와 단독성, 키에르케고르적 의미의 반복과 유적 존재로서의 인간의 문제를 설명하고 있는 부분이라고 생각한다. 가라타니 고진, 《언어와 비극》, 351~359쪽.

길리스 코이녜, 〈거울 앞의 비너스〉,
1579, 카셀 고미술관

거짓이 없다. 허구에서 빈번히 출현하는 그림자와 분신 문제는 영원
히 되풀이되는 신화적 사고의 필수적인 구성 요소를 이룬다. 모든
인간이 공유하는 집단무의식이 있기 때문이리라.

　온갖 트라우마와 억압된 요소들로 빚어진 '그림자'는 대개 부정적
으로 묘사되지만 한편으론 자아에게 필수불가결한 도움을 준다. 지
라르는 모방행위를 통해 경쟁자들 혹은 적수들이 궁극적으로 닮게
되는 형상을 더블이라고 보았다. 한편 분열된 그림자가 독립되어 의
식을 가지고 따로 돌아다닌다고 보는 것이 환상적인 허구서사의 더
블 개념이다. 죄사함을 위해 애쓸수록, 선을 위해 노력할수록 초자
아는 용서의 여지를 주지 않고 더욱더 엄격해지며, 두려워하거나 억
압할수록 그림자의 힘 역시 강해진다. 그것은 억압되기에 결코 의식

의 반경으로 떠오르지 않지만 분명히 존재하며, 그러한 상태에 대한 비유가 더블이다. 의식을 지니고 독립되어버린 그림자인 더블은 짝패, 이중체, 분신, 상블랑(semblance), 도플갱어라는 명칭으로도 번역된다.

융의 그림자는 더블을 상정하지 않지만, 심리적 트릭스터가 독립되어버렸다고 말할 수 있는 분신 또는 더블에 대한 이념은 인류학과 문학서사에서 대단히 빈번하다. 여기에는 역사만큼이나 오래된 분신에 대한 원형적 사고가 잠재되어 있으며 이것은 트릭스터의 가정된 독립적 존재로의 발현 형태이다. 분신에 대해 설정하거나 사고하는 것은 신화적 사고의 특성인 비분화된 심성이 지니는 이항적(dyadic) 사고의 특성으로, 이항적 사고는 항상 어떤 사건 혹은 현상의 반대급부적인 보완물을 생각한다. 인류학자들은 '국가'가 탄생하기 이전, 사회가 분화되기 이전의 부족사회 포 족들에게는 유기체적 계층 사회라는 개념이 없으며 존재하는 모든 것은 오로지 짝을 이루기 위해서만 존재하는 것으로 보인다고 말한다.

국가 이전 부족사회의 원주민들에게 완성태는 언제나 **짝**이나 **쌍**으로 존재하며, 삼촌과 조카, 어머니와 아들, 남편과 아내는 개념적으로 각기 한 쌍을 이루고 있으며, 각 쌍은 그러한 짝매김 속에서만 비로소 진정한 일체성을 구성한다는 것이다. 기본적인 이원성에서 떨어져 나온 고립된 개체는 '길을 잃은' 존재이며 '헤매는' 자이다. 그는 일체성을 구성하는 것이 아니라 살아 있는 총체에서 일부가 결여된 파편일 뿐이다. 구조주의는 신화 분석에서 항상 추출되는 이항적 사고 때문에 강력하게 비판받았으나, 디지털 시대의 이항적 사고

란 당장 보이지 않는 것, 실현되지 않는 것, 불가능한 것을 반드시 고려하는, 유연하고 포괄적인 다른 사고의 가능성을 내포한다.[84]

신화와 심리학에서 트릭스터란 이중체 혹은 분신이며 '괴물 같은 짝패'이고 괴물이다. 지라르는 "왕은 쌍둥이인가?" 하고 묻는다. 이 것은 한 쌍이 완전한 세계를 이룬다는 사고 방식에서 비롯되는데, 신화의 담론은 언제나 이항적이다. 때문에 신화를 분석하는 구조주의 학자들은 흔히 "줄이 두 개밖에 없는 기타를 연주한다"고 비판받는다. 그러나 디지털의 작동과 비교되는 이항적 사고 방식은 상반되고 반대급부적인 가치들을 조합하고 고려함으로써만 구성된다. 금지와 허용되는 것은 재분배되며, 세계는 알려진 것과 알려지지 않은 것, 보이는 것과 보이지 않는 것으로 나누어진다. 그러나 보이지 않는 것, 알려지지 않고 실현되지 않은 것도 중요하다고 보는 것이 이항적 사유의 장점이다. 이항 구조를 긍정하는 세계관의 양상적 체계는 마치 진동하는 끈의 양끝처럼 상호보완되는 두 국면이나 사실들로 언제나 쪼개지고 균열된다.[85]

이 글에서 초점을 맞추고 있는 이중체(double)의 문제에 들어가기에 앞서 잠깐 생각해보고 넘어갈 것은 푸코의 이중체 개념이다. 푸코는 인간이 경험적-선험적 이중체라고 말한다. 주체의 이중화

84) 인류학자들에 따르면, 국가 이전의 사회란 가난하고 열등한 상태가 아니며 어떤 존재, 어떤 사물도 독립적인 실재를 갖지 않고, '하나'라는 것은 모두 이원성 가운데서 '어떤 다른 것'의 보완적 존재로 여겨진다. 모든 창조를 완결짓기 위해서는 그의 실체를 보충하는 상대실체를 찾아 나서야만 하며, 또 한편으론 그 자신의 원리를 변질시키지 않기 위해서 그 상대실체로부터 거리를 두어야만 한다. 카이와, 《인간과 聖》, 127~128쪽.

에 대한 논의는 칸트에서부터 시작되었는데, 인간은 인식 가능성의 선험적 조건을 보유한 선험적 주체가 되는 동시에 유한한 경험의 영역에 자리잡고 있는 경험적 주체이기도 한 이중화된 주체이다. 칸트는 《순수이성비판》에서 주체의 이중화라는 형식을 설명하기 위해 '법정의 비유'를 사용했다. 즉 법정이란 군주의 변덕에 의해서가 아니라 시민들이 만든 법에 의한 지배가 구현되는 곳이기 때문이다. 근대의 에피스테메(episteme)에서 인간은 자신이 완전히 이해하거나 정복할 수 없는 노동, 생명, 언어의 두터운 두께 속에 파묻혀 그들의 규정성에 종속되면서도 다른 한편으론 그러한 규정성을 인식하고 정복하기 위해 투쟁하는 존재가 된다. 한편 인간은 시간(역사)과의 관계 속에서도 이중체가 된다. 인간은 자신의 기원에 도달하지 못하고 시간의 어느 지점에서 떠돌고 있는 유한한 존재이나 다른 한편 시간(역사)은 인간을 통해서만 드러난다. 칸트에게 선험적 주체와 경험적 주체로 분리되었던 주체의 이중화는 헤겔과 초기 맑스의 역사철학 속에서는 각각 절대정신 대 개별자, 유적존재 대 소외된 노동이라는 다른 표현으로 반복된다.

85) Dolležel, *Heteronomica*, 128~129쪽. 창조하는 주권적인 주체, 군주적인(sovereign) 주체인 저자는 흔히 말하기와 글쓰기라는 행위의 대화 상대자로서 자신의 거울상과도 같은 더블을 상정한다. 잔느 뷈, 〈1845년판 《감정교육》 속의 예술가와 그의 분신〉, 방미경 편, 《플로베르》, 문학과지성사, 1996. 도레첼은 신화적이고 구조주의적인 이항대립적인 사고 방식의 장점을 디지털 문화와 관련해 논하고 있다. 이분법적 사고를 비판하는 사고 자체도 방법적으로 이항대립적 구조에 포획되는 것은 흥미롭다. 한편 가라타니 고진은 들뢰즈 철학이 단순히 이항대립적이라고 생각하며 전체의 배치, 그것을 바꾸지 않으면 안 된다고 지적한다. "그러나 이항대립을 형식적으로 정리할 수는 없으며 할 필요도 없습니다. 그런 것은 어떻게 되든 상관없습니다." 가라타니 고진, 《언어와 비극》, 362~363쪽.

그러면 근대적 주체의 탄생에서 논해지는 이중체보다 좀더 유서 깊은 허구서사의 이중체와 분신 개념을 살펴보자. 이중체는 닮았거나 유사(resemblance)이며 혹은 주체와 구조적으로 상동인 거울상의 존재이다. 같으면서도 정반대로 다르다. '주체의 분열'이라는 측면에서 이 이중체는 악한 존재로 상정될 가능성이 높다. 더블의 존재를 상정하는 허구서사는 기묘할 정도로 실제와 얽혀들어간다. 더블이란 허구이지만 현실을 반성할 수 있게 해준다. 이집트인들은 '바(ba)'라는 인간의 영혼이 '카(ka)'라는 분신을 가진다고 생각했다. 강인한 '배아(Entelechie)'에 해당하는 '카'는 인간과 함께 평생 살아가는데, 죽은 다음 또다른 세계에 들어선다고 한다. 이집트인들은 시신을 미라로 보관하면서, 시신이 그의 영혼 '카'와 분리되지 않고 가급적 서로 연결되어 있기를 바랐다. 숭고한 마음으로 미라를 만들면 시신과 영혼 '카'는 조각상으로 영원히 함께 지내게 된다. 조각술은 죽은 자가 저 세상에서 영원히 '카'와 함께 살아갈 수 있는 최고의 방법으로 간주되었다. 시신과 똑같이 만들어진 조각상은 영혼 '카'를 지니고 있다고 믿어졌고, 때문에 미라와 조각상을 피라미드 내의 사자(死者)의 방 속에 세워두었다.[86]

'카'가 출연하는 가장 오래된 고전의 하나는 아풀레이우스의 《황금당나귀》이다. 여기에는 텔리프론이라는 사람의 더블 이야기가 나온다. 이 더블은 시체의 코를 베어가는 마녀와 악귀에 대해 자신의 시신을 지키는 임무를 맡는데, 자신이 이미 죽었다는 사실을 모른

86) 에른스트 블로흐, 박설호 역, 《희망의 원리》, 열린책들, 2004, 2375~2376쪽.

다. 그노시스 교파의 하나인 발렌티우스 파는 지성(Nous)의 분신으로서 지혜(Sophia)의 존재를 상정한다.[87] 예수는 유다, 지킬 박사는 하이드, 칸트는 사드, 맑스는 스탈린, 슈바이처 박사는 히틀러, 《반지전쟁》의 프로도는 골룸이라는 더블을 가진다. 부정적 거울상인 골렘의 서사는, 창조주로부터 독립되어버린 진흙 피조물, 독립된 의식을 지닌 존재가 악과 파멸로 치닫는 과정이다. 반지를 분화구 안에 던져넣는 사명을 완수하기까지 프로도는 끊임없이 고통을 당하면서도 자신을 따라오는 골룸을 죽여버리지 않고 그대로 내버려 둔다. 프로도는 존재하는 모든 것을 그대로 받아들이는 선을 지니고 있기 때문이다. 프로도가 반지를 파괴하는 임무를 완수할 수 있었던 것은 결국 이 필요악, 골룸에 의해서이다. 순수한 영혼과 용기를 지녔던 프로도 역시 반지에 미혹되고 지배당해 마지막 순간 반지를 던지는 걸 주저한다. 골룸은 프로도에게서 반지를 빼앗아 비틀거리다가 분화구로 떨어진다. 톨킨의 소설을 기독교적인 선악의 투쟁으로 보았던 학자들은 골룸의 역할과 존재 가치에 대해 논했다. 무거운 반지는 프로도의 영혼을 괴롭힌다.

골룸은 골렘으로 보아도 무방할 것 같다. 골룸은 비굴하고 역겨우며 끈끈한 손가락을 지닌, 프로도의 그림자 존재이다. 골렘은

87) 발렌티우스 파의 분신 개념에 대해서는 세르주 위탱, 황준성 역, 《신비의 지식, 그노시즘》, 문학동네, 1996, 58-62쪽. 레비-스트로스 역시 분신에 대해 언급하고 있다. 원시사회의 환자는 그의 영적인 분신을 잃었기에 고통받는다. 샤먼에 해당하는 네레는 영의 도움으로 잃어버린 분신을 악령에게서 되찾는 일을 돕는다. 레비-스트로스, 김진욱 역, 《구조인류학》, 종로서적, 1983, 179쪽.

2~3세기의 유대 카발라 경전인 《미드라쉬(Midrash)》의 전설에 나오는, 주술에 의해 살아 움직이게 된 진흙인형으로, 시체를 조합해 만든 프랑켄슈타인이나 영화의 가위손 인간과 닮았다. 골렘 이야기의 특성은 창조 행위를 인간의 분석적 이성과 인위적 창작으로 얼마든지 대치할 수 있다는 태도이다. 부분들의 조합으로 자연을 능가하겠다는 시도에서 신비주의적 이성의 자기확신과 어두운 모방의 정념이 엿보인다. 골렘은 어원상 '벙어리 인형'이라는 뜻을 지니고 있다고 한다. 그는 벙어리이거나 말을 더듬지만 박해당하는 유대인을 구제할 수 있는 강력한 힘을 지녔다고 생각되었다. 골렘은 자기 자신을 압도해버리는 인간의 정념을 상징한다. 골렘 이야기에는 신을 능가할 정도의 기술과 선한 의도라 할지라도 그 결과는 예측불능이며 통제 불능한 악으로 귀결될 수도 있다는 교훈이 있다.

구스타프 마이링크(Gustav Meyrink)의 《골렘(Der Golem)》이라는 낭만적이고 기이한 소설에서 주인공 화가는 골렘을 통해 자신의 영혼을 정화하고 구제하고자 노력한다. 최초의 골렘은 아담으로 간주된다. 유대 경전의 하나인 《미드라쉬》에서 신은 아직 말 못하는 진흙인형인 아담에게 시간의 끝과 모든 세대를 보여준다. 그러고 나서 아담에게 영혼의 숨결을 불어넣었다. 골렘 전설의 다른 판본에서는 조금 다른 이야기를 들려준다. 이것은 피노키오 이야기를 연상시키는데, 한 마법사가 〈창세기〉를 모방하여 열 살 소년의 형상을 빚고 이마에 히브리어로 '생명'이라고 쓰자 진흙인간은 살아 움직인다. 그러나 이 작은 피조물은 거인으로 지나치게 빨리 자라나 당황한 마법사는 다시 그 이마에 '죽음'이라고 쓴다. 그러자 이 거인은

다시 진흙덩어리로 붕괴하는데, 마법사는 그 무너지는 진흙더미에 깔려 죽고 만다. 골렘은 신의 창조를 모방한 인간이 악을 만들어내고 스스로의 정념의 노예가 되는 것에 대한 경고이다.[88]

분열된 그림자인 더블의 문제에는 서구 정신의 대서사, 악마와 만나는 파우스트 박사의 일화가 있다. 근대적 인간의 전형은 바다를 메우고 제국을 만드는 파우스트 박사이다. 근대적 인간, 그는 어떤 일에도 만족할 줄 모르는 지성적인 인간이다. 그러나 천문학, 기하학, 철학, 신학 등 세상의 그 어떤 지식도 천상에서 떨어져 지상에 주저앉은 그를 구원할 수 없다. 마방진은 목성, 부(富), 세속적인 모든 유혹이다. 그는 고뇌한다. 시간의 신 크로노스(로마의 사퇴르누스)가 지배하는 토성의 영향 아래 태어난, 고민하는 왕자 또는 천재(Genus)인 **멜랑콜리** 도상에서 우리가 볼 수 있는 것은 파우스트적인 정신이 지니는 '그림자'이다. 자신을 객관적으로 성찰하는 햄릿은 초월적인 메타-군주, 군주의 군주이다. 그의 우울함은 폭군의 우울함이다.[89] 파우스트는 초인적인 천재로, 악마 메피스토펠레스와 린코이스라는 분신을 갖는다. 린코이스는 본래 선명한 시각을 지녔다고 중세부터 전해지는 재규어와 닮은 고양이과의 상상동물이다.

이 학구적이며 지성적인 존재는 분열된다. 메피스토펠레스는 파

88) *Dictionary of Symbols*, 444~445쪽. 구스타프 마이링크의 《골렘》은 번역되어 있으며 풍문의 두려움과 불안의 문제를 다루고 있다. 구스타프 마이링크, 김재혁 역, 《골렘》, 책세상, 2002. 이 작품에 대한 해설은 블로흐의 《희망의 원리》에서 볼 수 있다. 에른스트 블로흐, 박설호 역, 《희망의 원리》, 열린책들, 2004, 742~744쪽.

알브레히트 뒤러, 〈멜랑콜리아 I〉, 동판화, 1514, 루브르 미술관

우스트의 독립되어버린 그림자이며, 메피스토펠레스라는 더블의 상징 덕분에 파우스트는 그의 제국주의적인 야망을 통해 범하게 되는 모든 과오의 회오에서 일말의 가책도 없이 쉽사리 벗어날 수 있게된다. 메피스토펠레스는 파우스트의 잘못을 떠맡는 희생양인 셈이다. 메피스토펠레스의 도움 없이도 그는 서민의 딸인 그레트헨을 유혹할 수 있었고 바다를 메우고 제국을 만들 수 있었다. 그러나 악마(더블)의 도움 없이는 이데아(헬레네)를 볼 수 없는데, 이데아를 직면하기 위해서는 생각할 수 없는 것까지 생각해야만 하며 공포스러운 '어머니들의 나라'를 거쳐야만 하기 때문이다. 그는 바다를 메우고 제국을 만들어내나 아들은 죽고 결혼은 실패한다. 분열된 파우스트는 스스로를 구원할 수 없다.[90)]

분열된 분신은 가공할 힘을 소유한다. 이것은 허구이지만 진실의

89) 시간의 신 크로노스가 지배하는 **토성**의 영향 아래 태어나는 멜랑콜리는 4체액 가운데 전제적 폭군 기질과 관련된다. 폭군과 바보는 멜랑콜리의 기질을 지닌다고 여겨졌다. 보스 그림에서처럼 멜랑콜리의 성격을 지닌 바보는 보따리 짐을, 자기 자신의 과오를 짊어지고 순례여행길에 오른다. 그는 순례하는 장색(匠色)이며, 까치가 앉아 있는 교수대를 마주한다. 그 기질은 비극을 만들어낸다. Balter Benjamin, *The Origin of German Tragedy*, Verlag, 1999, 148~151쪽; De Certeau, "Surin's Melancoly", in *Heterologies*, Univ. of Minnesota Press, 2000(1986), 102~105쪽. 행성과 순례자, 기질의 관련성에 대해서는 H.W. Janson, ed., *Bosch in Perspective*, NY, 1973; Panofsky, *Dürer*, 1943. 크리스토퍼 말로우, 박우수 역, 《포스터스 박사의 비극》, 동인, 2000에서 또다른 파우스트 극의 전통을 엿볼 수 있다. 파우스트 전통에 대해서는 블로흐가 《희망의 원리》에서 자세히 논한다. 전통적 논의와는 무관하게 멜랑콜리에 대한 새로운 해석의 시도가 있다. 라캉의 논지를 발전시킨 주디스 버틀러(Judith Butler)는 멜랑콜리를 동성애 금지라는 관점에서 새롭게 해석한다.

90) 프랑코 모레티, 조형준 역, 《근대의 서사시》, 새물결, 1999(1996); 안진태, 《파우스트의 여성적 본질》, 열린책들, 2002(1999).

일단을 보여준다. 예컨대 칸트로 대표되는 가장 합리적인 인간의 그림자가 집단무의식의 형태로 존재하지 않았다면 광적인 사드나 히틀러는 도저히 나올 수 없기 때문이다. 히틀러 혼자서 히틀러가 되는 것은 아니다. 군중들의 만장일치가 있다. 그림자가 분열되고 타자화되어 주체를 압도한다면, 믿어지지 않을 정도의 공포스러운 상황이 벌어지는 것이다. 지킬 박사의 그림자는 하이드이기에. 자기 자신의 그림자와의 헛된 싸움은 판타지나 만화에 빈번히 나오는 서사로, 16~17세기 엠블럼 문학에서도 그대로 등장하는데, 패퇴시키려고 하면 할수록 적은 더 강해지고 적을 찌르면 오히려 자기 자신이 상처를 입는다. 마치 애초에 사랑과 지혜의 기획이었던 원형극장이 이성의 감옥이 되고, 원형극장의 폭력을 고발하는 담화 방식 자체가 근대의 다른 얼굴을 볼 가능성을 제거해버리듯이. 비이성적인 것을 배제하는 것을 고발하는 담화도 이성적으로 말하기 위해서는 비이성적인 것을 배제해야만 한다. 근대이성이 아니라 이성과 언어 자체에 폭력이 있다는 것이 데리다의 통찰이었다.[91]

우리나라에서 그림자 문제에 대한 인식은 그림자 문제를 한국 설화 분석과 해석에 적용한 이부영 교수의 경우, 지라르와 도스토예프스키 연구를 통한 김현의 예를 들 수 있는데, 김현이 융 심리학의 영향을 명시적으로 드러내고 있지는 않지만 《르네 지라르 혹은 폭력의 구조》에서 정리하고 있는 도스토예프스키의 전저작들은 그림자와의 일생일대의 투쟁에 다름아니다. 도스토예프스키는 그림자-분

91) 자크 데리다. 남수인 역, 《글쓰기와 차이》. 동문선, 2001, 68~69쪽.

신의 문제를 심도깊게 천착해 들어간다.《카라마조프의 형제들》에서 이반은 섬망(譫妄) 상태에서 악마와 대화한다. 지성의 화신인 이반의 더블적 인격이 악마와 스메르차코프이며, 토마스 만의《파우스트 박사》에서도 아드리안 레버퀸은 악마를 대면한다. 지성적인 천재는 악마를 더블로 가지는 것이다.

도스토예프스키 소설은 관료주의·봉건제·자본주의가 뒤얽혀서 모순이 극대화된 19세기 러시아를 보여준다는 점에서 의미가 있다. 여기에는 분명히 그림자와 악의 문제가 있다. 토마스 만의《파우스트 박사》의 주인공 아드리안 레버퀸, 도스토예프스키의《카라마조프 형제들》의 이반은 정신의 섬망 상태에서 악마와 마주치고 대화하며, 알료사의 이중체는 대심문관이다.《백치》의 므이슈킨과《악령》의 주인공 스타브로긴은 각각 분신적인 존재이다. 지라르의 신화 분석과 도스토예프스키 소설에 나타나는 더블의 예는 풍부하고도 복잡하지만, 여기서는《분신(Le Double)》의 예만 간단히 인용하고자 한다.

《분신》에서는 주인공 골랴드킨이 굴욕스럽고 우스꽝스러운 불상사를 몇 가지 겪는데, 그 와중에 갑자기 외모도 닮고 똑같은 관리이며 같은 지위로 일하는 분신 골랴드킨 주니어가 부서에 나타난다. 그 골랴드킨은 본래의 골랴드킨을 무례하게 대하고, 그가 직장에서 세우는 모든 계획과 애정 문제의 시도를 사사건건 방해한다. 분신 골랴드킨은 원본 골랴드킨의 경쟁자가 된다. 그는 소장에게 지극히 고전적인 자질구레한 술책을 부리나 소용이 없다.

페트루스 크리스투스, 〈공방의 금세공사〉, 목판에 유화, 1440, 뉴욕 메트로폴리탄 미술관

약혼한 것으로 보이는 부유한 귀족 가문의 남녀가 금세공사의 공방에 무언가를 주문하거나 사러 온 모습이다. 낭만적 사랑 개념이 출현하기 한참 전인 이 시대에 결혼은 철저하게 신분과 가문, 재산 정도에 의해 좌우되었다. 그림에 나오는 금세공 공방의 장인은 금세공사들의 수호성인인 성 엘로이라고도 추정된다.

때때로 골랴드킨은 이 분신과 평화롭게 지내는 것이 가능할 수도 있다. 이 불길한 존재의 지혜가 자신에 대항하기 위해 동원되는 것이 아니라 반대로 자기를 위하여 쓰인다면 삶이 어떤 모습일까를 상상한다. 그는 분신과 합해지고 하나가 되어 잃어버린 단일성을 되찾기를 원한다. 그러나 상상과는 달리 언제나 그가 택하는 것은 굴욕적이고 수동적인 비천한 태도이며, 마침내 정신병원 신세를 지는 데까지 이른다.[92]

도스토예프스키의 주인공들처럼 자본주의는 분명 자아에 분열증의 맹아를 만들어낸다. 분열증과 편집증. 개인이 어떻게 해볼 수 없이, 살아남기 위해 그 일부가 되게 만드는 이 거대한 시스템은 내 시선이 미치지 않는 곳에서 끊임없이 악을 만들어낸다. 스스로의 힘으로 욕망한다고 믿는 곳에는 투사와 욕망의 효과를 만들어내는 기계가 정확히 작동한다. 이 가혹한 바다, 체계 안에서 살아남기 위한 끝없는 욕망의 물결, 생태계와 환경을 파괴하는 끝없는 경제성장률을 전제로 해서만 가동되는 시스템을 만들어내는 것은 욕망을 만들어내는 기계들이며 그 배치이다. 그러나 그것이 하나의 배치라면, 또한 다르게 배치될 수도 있는 것 아닌가?

이러한 견지에서 들뢰즈가 제시하는 더블 개념은 참신하다. 이것은 가능한 필연으로서의 잠재태에 대한 철학적 믿음뿐만 아니라, 지

92) 김현, 《르네 지라르 혹은 폭력의 구조》, 113쪽. 최근 번역된 지라르 저서를 참조할 수 있다. 지라르, 김진식 역, 《나는 사탄이 번개처럼 떨어지는 것을 본다》, 문학과지성사, 2004.

모리스 코넬리츠 에셔, 〈거울이 있는 정물〉, 1953

층화되지 않고 비분화된 사회에 대한 민족지학적 지식들로부터도 영감을 얻고 있는 듯 보인다. 아르카익한 사회의 사고 방식은 늘 현상적 존재 형태의 보완물을 상정한다. 그는 창조적 선분성의 삶을 만들어낼 때 그 선분의 끝에서 눈먼 채 다가오고 있는 더블을 만나게 된다고 말한다.[93] 그렇다면 이렇게 질문할 수 있으리라. 들뢰즈의 더블은 도스토예프스키의 더블과 어떤 점에서 다른가? 골랴드킨은 의문을 품는다. 골랴드킨 주니어라는 이 불길한 존재, 나와 같으면서도 다른 분신의 지혜와 꾀가 자신을 적대하는 것이 아니라 자신을 위해 쓰인다면 삶이 어떠한 모습일까를 상상한다.[94] 만일 그것이 가능하다면, 삶은 희열이 아닐지.

[93] 주체화의 선은 '분신'에 의해 완전히 점유되어 있지만, 두 종류의 분신이 존재하기 때문에 그 선은 두 가지 형상을 갖는다. 즉 의식의 통합체적 형상 또는 의식적 분신은 형식과 연관되어 있고('자아'='자아'), 커플의 계열체적 형상 또는 정념적 분신은 실체와 관련되어 있다('남자'='여자'). 우리는 혼합된 기호계 안에서 이 분신들의 생성을 따라갈 수 있다. 들뢰즈에게 있어 의미의 잉여는 주파수와 공명이라는 두 가지 형식을 갖는데, 공명의 잉여 안에서 의식의 절대는 무력(無力)의 절대이며 정념의 강렬함은 공(空)의 열기이다. 아이 되기와 음악 되기를 통해 마침내 모든 사람을 생성으로 만들고 지각 불능하게 되고 사랑할 수 있기까지. 들뢰즈, 김재인 역, 《천의 고원》, 새물결, 2001, 254~394쪽, 531쪽.
[94] 김현, 《르네 지라르 혹은 폭력의 구조》, 113쪽.

III

바보와 광인은 한 배를 탄다

6

타자가 되어버린 자들

행동에 있어 데코룸한 것이 무엇인지는 근세 젠트리의 이상적인 인간형, '오만'으로 나타나는 다아시라는 인격을 통해서 이해가 가능하지만, 비데코룸한 것을 배제했던 '편견'을 고려하지 않고는 적절하게 설명될 수 없을 것이다. 데코룸의 미학을 만들어간 인문주의적·이성적 '인간'의 이상, 행동과 사유를 조화시키고 관용적이고 절제하며 신념있는 귀족적인 인간의 반대급부가 바로 푸코가 말했던 '광인선'에 탔던 미치광이 바보(狂愚)들의 모든 모습이다.

에라스무스(Erasmus)가 《광우예찬(*Praise of Folly*)》에서, 라틴어 시인이자 법률가였던 세바스티안 브란트(Sebastian Brant)가 《바보

세바스티안 브란트의 《바보들의 배》에 붙인 뒤러의 삽화

들의 배(*Das Narrenschiff*)》(1494)에서 그리는 광우(Folly)가 바로 근세인이 생각하던 '바보'이다. 바보의 특징은 욕망이다. 바보는 정념을 억제할 줄 모르는 어리석은 미치광이이다. 브란트의《바보들의 배》에는 신앙이 쇠퇴하는 시대의 방탕한 학생과 성직자, 놈팽이, 돈후안, 광대, 구두쇠, 신을 모독하는 자, 탐욕스러운 부자와 고리대금업자, 사기꾼과 모리배 등, 모든 결함과 약점을 지닌 각계각층의 바보들이 한 배를 타고 '바보들의 나라(*Narragonien*)'로 가는 과정이 묘사되어 있다.

광우예찬과 바보들의 배

《바보들의 배》는 독일 문학사에서 가장 성공적인 작품의 하나로 간주된다. 1494년 출판되어 대단히 인기를 끌어 그 해가 가기 전에 3쇄를 찍었고 1521년 저자가 사망할 때까지 6판이 나왔으며 16~17세기를 통해 판을 거듭했다. 이 책은 전적으로 새로운 것이라기보다 온갖 다른 텍스트들의 중첩과 결절이다. 전거들은 성서와 교부들, 온갖 고전고대 문헌의 경구들이다. 수용과 실체 사이에《바보들의 배》만큼 간극을 보여주는 모순적인 작품도 없을 것이다. 그것은 대중적이면서도 현학적이었다. 그러나 이 텍스트는 출판 당시뿐만 아니라 지금까지도, 일반적인 수용과 학문적인 이해 사이에 커다란 간극을 보여주는 그러한 저작이다.

이 책은 경구와 삽화, 시가 어우러진 형식을 취하고 있는데, 지난 수세기 동안 학자들마다 이 책을 보는 견해는 완전히 달랐다. 때문

에 (다른 모든 텍스트들도 사실은 마찬가지이지만) 이 책이 만들어낸 효과와 영향, 수많은 학자들의 읽기와 떼어서 작품 자체만을 놓고 살펴볼 수 없다는 근본적인 난점이 있다.《바보들의 배》는 독자들이 만들어낸 수백 가지 다른 읽음의 세계 속에 놓여야만 제대로 조명될 수 있는, 시간 속에 자체의 고유한 역사를 지니고 있는 그러한 책이다. (이런 '역사'를 지닌 책을 '고전'이라고 부른다.)

브란트는 대학에 속해 있는 정통학자라기보다 사회인이고 주변적인 지식인이었다. 상인이었던 조부는 슈트라스부르크 의회에서 일했으나 아버지는 상대적으로 지위가 낮아 '황금사자장'이라는 여관을 경영했다. 세 아들 중 장남인 세바스티안은 아버지가 사망했을 때 고작 열 살이었다. 과부가 된 바바라 브란트는 아들들의 도움으로 가계를 꾸려갔다. 브란트는 법학을 공부한 뒤 출판업자가 되었고 나머지 아들들은 여관 운영을 도왔다. 바젤 대학 시절 세바스티안 브란트는 요하네스 헤인린(Heynlin)의 추종자가 되었는데 당시 그는 리얼리즘 진영에 속해 있었다. 헤인린은 중세의 마지막 잔재인 유명론적 스콜라주의와 점증해가는 물질주의적 경향에 대해 강하게 비판했지만 비판의 어조 자체는 원칙적인 전통주의의 모습을 띠었다.

헤인린과 마찬가지로,《바보들의 배》에서 부(富)에 대한 브란트의 비평적 어조는 두드러진다. 그는 물질적 부에 대해 죄를 짓는 세 가지 유형의 바보들을, (부를) 가진 자, 추구하는 자, 물신숭배하는 자로 구별하고 있다. 3장에서 탐욕스러운 바보들은 상품을 숭배하며 구원을 외면한다. 돈과 소유물은 인간 정신을 지상에 묶는다. 부의 추구는 성실한 기독교인을 유대인 고리대금업자처럼 만들어버린

다. 브란트의 관찰은 믿음의 상실에 대한 고발에서 정점에 이른다. 시인은 부의 힘(Macht)과 악을 목청껏 고발하는데, 그러나 논조는 전적으로 전통적인 **바니타스**(*vanitas*)와 **메멘토 모리**(*memento mori*)[1]의 토포스에 귀속된다. 근세의 부르주아적 인문주의의 특징은 사물의 가치를 있는 그대로 판단한다는 것인데, 표면적인 신랄한 비판과는 반대로 기독교적 사회 질서와 계급적인 지층을 완고하게 옹호한다. 즉 상식의 옹호라는 측면에서 데코룸이 적용되고 있다.[2]

 텍스트를 꼼꼼히 읽는 학자들은 브란트가 제시하는 물질주의에 대한 공격을 경화된 기독교 도그마로서 확인한다. 그러나 이러한 전체 주제는 이 책이 현대의 경영학 지침서와도 같은 일종의 실용서라는 측면과 모순된다. 브란트는 사업에 필요한 합리적 태도를 추천하고 운용의 기술들을 열거하는 가운데 늑대를 집으로 초대하는 일의 위험성에 대해 노래한다. 돈을 빌리는 행위는 늑대를 초대하는 것에 비유된다. 돈을 빌리는 행위는 가장과 가족의 생존에 위험을 가져올 수 있다. 신은 오로지 근면에 대해서만 보상한다. 게으름은 악마를 끌어들인다. 일을 마칠 때까지 노동자들에게 보수를 지급해서는 안 된다. 만일 그렇게 한다면 효용성과 일의 질은 현격히 저하되리라. 하인들 혹은 농노들은 늘 임금이 충분하지 않다고 생각한다. 임금을

1) 바니타스는 성서에 나오는 솔로몬의 언급으로, 지상적인 모든 것이 헛되다고 보는, 중세와 근세 특유의 회의주의적인 태도를 말하고, 메멘토 모리는 '죽음을 기억하라'는 뜻으로, 역시 중세와 근세의 특수한 정신적 태도를 말하는데, 이것은 하나의 상투어구로 정착되었다.
2) John van Cleve, *Sebastian Brant's The Ship of Fools in Critical Perspective 1800~1991*, Candem House, 1993, 70~83쪽. 이 책은 브란트의 《바보들의 배》의 연구사를 상세히 다루고 있다.

아무리 많이 주더라도 노동자로 하여금 힘써 일하도록 할 수는 없다. 경영인 혹은 사업자의 입장에 선 이러한 실질적 충고들은 실제로 하인들의 태도를 면밀히 관찰한 데서 나온 것으로 기술되어 있다.

부정한 이익(*filthy lucre*)에 대한 전통적인 충고는 이익을 창출하는 실제적인 충고와 조화될 수 없다. 시인은 그 자신을 '부유하고 행복하게 되기를' 바라는 자로 묘사하고 있기에 어조는 필연적으로 모순된다. 브란트는 부의 추구를 반대하나 노역과 영예와 이익을 인생의 필수불가결한 일부로 받아들이고 있다. 그렇다면 어떻게 하란 말인가? 누가 삶이라는 문제에 답을 할 수 있겠는가? 스스로를 바보와 미치광이로 만들어도 정답은 나오지 않는다. 모든 것을 거부해 버릴 수는 없기에. 실로 그 모두가 광우인 것이다. 광우란 자기 자신이면서 또한 아닌 것이다. 적절한 것, 데코룸을 위해 노력하지만 그 또한 광우가 아니라곤 할 수 없는 것이다. 이것은 스스로를 조소하고 무화하는 텍스트이고 모순어법이다.

브란트의 텍스트는 오늘날 어떤 의미가 있는가? 500년이 지난 후에도 동일한 긴장이 여전히 지속되고 있다. 텍스트를 만들어낸 유인들은 실물경제의 가치 체계에 그대로 조응한다. 독자들은 모순을 느끼면서도 부와 사유재산에 대한 지배담론의 어조를 받아들일 수밖에 없었다. 소비주의와 자본주의가 삶의 필연처럼 생각되는 현대에, 서구의 인문학자들은 '바보들의 배'라는 주제를 하나의 위안처럼 생각했다. 고전고대 그대로의 번역과 복원이라는 근세 인문주의의 기치 아래 이 텍스트를 로마 풍자문학과 동일한 계열로 읽었던 1494년의 휴머니스트들에게도 텍스트의 해석이 주는 긴장은 현학적으로

어필했을 것이며, 마찬가지 상황이 현대학자들의 브란트 수용에도 반복되었다고 볼 수 있다.

이 시는 저자가 주변 세계에서 벌어지는 물질적인 변화들에 저항하면서도 불가피하게 이끌리고 있다는 것을 보여준다. 살아남는 것이 문제이고, 따라서 체제에 적응하지 않을 수 없다. 그러나 분명한 악덕을 비판하지 않을 수도 없으며, 이러한 모순된 상황은 길을 찾고자 애쓰는, 이성을 지닌 사람을 바보이자 미치광이가 되게 만들 만한 그러한 것이다. 그들은 의식하고 있었던 것이다. 이른바 광인이란 타자가 되어버린 자(l'aliéné)이다. 결코 바보와 광인만은 되어선 안 된다.[3] 그러나 **결코** 광우가 아니고자 노력하나 **이미** 광우인 것이다. **이미-결코** 사이에 주체는 분열되어 있다. 그것이 삶이다. 이미-결코의 균열에서 찢겨지지 않으려면 스스로에 대해, 미쳐 돌아가는 세상에 대해 웃는 법을 알아야만 한다. 브란트의 텍스트에서 사회적 상황과 물적 토대의 변화에 대한 성찰의 목소리들은 통합되지 않으며, 그것은 당대와 후속세대의 모든 읽기를 오독으로 만든다.

양가성과 역설적 찬사

바보에 대한 근세 인문주의자들의 관심은 각별했다. 16~17세기 독일에는 '시대방황 풍자극(Zeit-und Ständesatire)'과 '바보문학

3) 로제 카이와, 이상률 역, 《놀이와 인간》, 문예출판사, 1994, 85쪽.

(Narrenliteratur)'이라는 장르가 아예 따로 있을 정도였다. 토마스 무르너(Thomas Murner)의 《바보주술(die Narenbeschworung)》 (1512)과 《악당조합(die Schelmenzunft)》(1512) 외에도 바보의 서사를 만든 작가로 팜필리우스 게겐바흐, 요한 피샤르트, 한스 작스, 그림멜스하우젠 등을 들 수 있다.[4]

세바스티안 브란트의 《바보들의 배》는 흔히 인문주의의 대표작으로 언급되는데, 그렇다면 인문주의란 무엇인지 알아야만 하리라. 인문주의란 일단 고전의 번역이며 인간의 중시란 번역 안에서만 말해지는 제한된 무엇이다. 그렇다면 브란트의 작품은 인문주의적이다. 《바보들의 배》는 고전에서 따온 상투어구들의 집적이기 때문이다. 그런데 상투어구들의 집적이란 실제로는 인문주의 정신에 역행한다. 이러한 논의는 마치 스스로 꼬리를 무는 뱀처럼 모순되어 보인다. 어쨌든 물질적 가치와 낡아빠진 권위가 종주(縱走)하는 세상에 대한 비판이, 표면에 드러나는 《바보들의 배》의 중요한 화두인 것만은 틀림없다. 이상과 실리는 현실적으로, 그리고 엉성하게 결합되어 있다.

인문주의 정신의 대표작으로 흔히 말해지는 것과는 달리, 학자들은 《바보들의 배》에서 인문주의 정신에 역행하는, 시대에 뒤떨어진 고루하고 경직된 보수주의만을 읽어왔다. 연구자들이 상반되게 읽을 수밖에 없었던 까닭은 브란트의 텍스트가 지니는 양가적인 (ambivalent) 성격 때문이다. 에라스무스의 《광우예찬》과 라블레

4) 김광요, 《독일근대문학》, 한국외국어대학교 출판부, 2001, 56~57쪽.

알브레히트 뒤러, 〈금송아지 주위의 바보들의 춤〉, 세바스티안 브란트, 《바보들의 배》의 삽화를
위한 목판화, 61장 '춤에 대하여'에서

(Francois Rabelais)의 《가르강튀아와 팡타그뤼엘(*Gargantua.
Pantagruel*)》에서도 마찬가지이다. 에라스무스나 브란트의 작품에
서 광우와 바보에 대한 수사가 역설적 찬사나 모순어법으로 이루어
지고 있다는 사실은 주목할 만하다. 고대 풍자문학의 수사법이었던
역설적 찬사(*paradoxical encomium*)란 예찬인 동시에 비난이다.
문자 그대로 그것은 역설(*paradox*)이며, '불가능의 가능'이나 '무례
한 정중함'과도 같은 **모순어법**(oxymoron)이다. 본래 역설적 찬사는
바로(Varro)나 루크레티우스(Lucretius), 호라티우스(Horatius) 같
은 로마의 풍자문학 작가들이 애호하던 수사법으로, 로마 문학을 애
호했던 르네상스적인 정신에 걸맞는 것이었다.[5]

광우예찬은 바보와 미치광이 신인 모리아가 자신에 대해 찬미하
는 가운데 헐뜯는 역설적 찬사로 가득 차 있는데, 오늘날 접하기 힘
든 생소한 고전의 인용과 개념 들로 가득 차 있어 읽기가 쉽지 않다.
《광우예찬》 안에 고대 문학 텍스트 가운데 중요한 역설적 찬사들의
예가 잘 정리되어 있다. 무엇보다 흥미로운 것은 에라스무스가 이
책의 서언을 모어에게 보내는 편지로 시작한다는 점이다. "로테르담
의 에라스무스가 친애하는 토머스 모어에게." 한 편의 글, 한 권의
책을 쓰는 데 이보다 흐뭇한 시작을 상상할 수 있을까?

5) 에라스무스의 위트와 낙관주의에 대해서는 Jean Michel Massing, "Erasmia wit and proverbial
wisdom: an illustrated compendium for François I, facsimile of a dismembered manuscript with
introduction and discription", *Studies of Warburg Institutes*, vol. 43, London 1995. 라블레와 에라스
무스 간의 양가성 비교는 논문집 *François Rablais: Critical Assessment*, 1995 참조.

안녕!

요즈음, 이탈리아에서 영국으로 여행을 하면서, 그동안 내내 말을 타고 있어야만 했던 나는, 뮤즈 여신들과는 아무런 관계도 없는 그런 시시한 잡담으로 그 모든 시간을 낭비하고 싶은 생각은 전혀 없었네. 나는 차라리 우리들에게 공통적인 연구의 몇 가지 문제점에 관해서 궁리해보는 것이 더 좋았고, 또 때로는 헤어져 있던 좋은 친구들을 회상해보곤 했네. 그렇게도 박식하고 훌륭한 나의 친구들 말일세. 오! 모어여, 그대는 내 머리에 맨 먼저 떠오른 친구들 중의 하나였네. 그리운 친구여, 예전에 그대 옆에 있을 때가 즐거웠듯이, 지금은 비록 그대 내 옆에 있지 않지만 그대를 회상하는 것이 나는 즐겁네. 내 평생에 그보다 더 감미로운 기쁨은 정녕코 없었네!

그래서 기어이 무슨 일이든 하고 싶었지만, 진지한 일을 하기에는 사정이 별로 걸맞지 않았는지라, 장난삼아 광우신을 예찬하는 글을 지어볼까 하는 생각이 들었던 걸세. "무슨 팔라스가 그대에게 그런 생각을 품게 하였나?"라고 그대는 말하리라. 그것은 내가 맨 먼저 광우신 Moria의 이름과 비슷한 그대 자신의 이름 Morus를 생각했기 때문인데, 물론 그대는 광우신과는 전혀 거리가 먼 사람이고, 도리어 광우신의 최대의 적이기도 하다는 것은 누구나 다 인정하고 있는 터일세. 그 다음에 또 나는 이러한 내 정신의 유희를 그대가 칭찬해주리라고도 생각한 것인데, 그 까닭은 이런 종류의 농담도 그것을 박식하고 유쾌한 것으로 만들 수만 있다면 그대는 그것을 두려워하지 않기 때문이며, 평소의 생활

태도에서 그대는 기꺼이 데모크리토스를 본뜨고 있기 때문이네. 확실히 그대는 그대의 심오한 정신으로 말미암아 비속한 것을 썩 멀리하고 있기는 하지만, 무척 마음씨가 곱고 무척 너그러운 성격인지라, 하찮은 주제라도 받아들여 그것을 즐길 줄 알고 있네. 그러므로 이 보잘것없는 습작을 그대의 친구의 기념으로 쾌히 받아주고, 그것을 옹호하는 것도 맡아주기 바라네. 왜냐하면 이 습작은 이미 그대의 친구의 것이 아니라 그의 증정에 의해서 그대의 것이 된 것이니까.[6]

모리아가 자신의 탄생 내력을 설명하는 부분은 알레고리로 가득하다. 다른 부분들도 그렇지만 이 부분은 한 폭의 그림과도 같이 펼쳐지며 상상력을 북돋운다. 온갖 꽃이 가득하고, 가지각색의 포즈를 한 여인들이 있는 장면이다. 가만히 귀기울여보면 이것은 왕조차도 정도에서 일탈하게 만드는 세속적인 유혹거리에 대한 통렬한 비난인데, 당장 눈앞에 연상되는 것은 꽃들과 다양한 여인들의 모습이다. 게다가 그 여인들은 '하인', 즉 '노예'이다!

오늘날 귀족의 신분은 무엇보다 먼저 그 사람이 고고(呱呱)의 소리를 지른 곳이 어디인가에 따라서 결정되는 것이므로, 내가

6) Moria는 그리스어로 광기, 치우를 뜻하는데 여기서는 그것을 구현하는 여신으로 묘사하고 있다. '광우예찬(Encomium Moriae)'의 그리스어 표기는 라틴어 Stultitiae Laus에 해당한다. 에라스무스, 정기수 역, 《광우예찬》, 을유문화사, 1995, 22~24쪽.

어디에서 태어났는가를 여러분이 묻는다면, 나는 이렇게 대답하겠어요. 내가 태어난 곳은 떠있는 섬 델로스도 아니고, 천파만파의 바다도 아니고, 푸른 동굴도 아니고, 파종도 노동도 없이 추수가 되는 '행복의 섬'이라고 말이에요. 거기서는 노동도 노쇠도 병환도 알려져 있지 않아요. 들판에는 수선화도, 접시꽃도, 무릇도, 층층이 부채꽃이나 잠두도. 그밖에 평범한 식물은 아무것도 보이지 않지만, 어디를 가나 몰리(moly)나 파나케, 네펜티스, 마욜라나, 암브로시아, 수련, 장미, 오랑캐꽃, 히아신스 등등, 아도니스의 동산에 피는 모든 화초가 눈과 코를 즐겁게 해주지요. 나는 이와 같은 쾌락 속에서 태어났으므로, 눈물을 흘리면서 인생에 첫인사를 하지 않고, 이내 내 어머니에게 웃어 보였어요. 나는 '크로노스의 권세있는 아들'에게 유모 노릇을 해준 염소가 있었던 것을 조금도 부러워하지 않아요. 왜냐하면 나는 매우 매력적인 두 님프, 바쿠스의 딸인 '도취'와 판의 딸인 '무지'의 젖퉁이에서 젖을 먹었거든요. 이 두 여신을 여기 내 일행 속에서 알아맞춰 보십시오. 그럼, 이제부터 여러분께 내 일행을 소개해드리겠는데, 정말이지 그리스어로밖에는 그들의 이름을 말하지 않겠어요.

눈살을 찌푸리고 있는 것은 필라우티아(자존심)예요, 눈웃음을 지으면서 손뼉을 치고 있는 것은 콜라키아(아첨)이고요. 반쯤 졸고 있는 것 같이 보이는 것은 레테(망각)이고, 두 팔꿈치를 짚고 깍지를 끼고 있는 것은 미소포니아(게으름). 장미꽃 관을 쓰고 향유 냄새를 풍기고 있는 것은 헤도네(쾌락)예요. 그 눈길이 고정되

지 않고 자꾸만 움직이고 있는 것은 아노이아(경망)이고요, 포동 포동 살이 찌고 혈색이 좋은 것은 트리페(방탕)입니다. 그리고 이 젊은 여자들 중에 두 신이 있는데, 그것은 '미식'의 신과 '깊은 잠'의 신이에요. 이들은 모두 내 하인이어서, 내가 언제까지나 세계를 지배하고, 심지어 제왕들에게까지도 군림할 수 있도록 나를 충실히 도와주고 있어요.[7]

에라스무스는 《광우예찬》을 통해 미신으로 가득 찬 당시의 불합리한 관습과, 무의미하게 뜯고 싸우는 인간의 어리석음을 철저히 비판하고 있다. 정상적인 어법으로 말해졌더라면 탄핵받지 않을 수 없는 강도높은 비판이었으나 사람들은 《광우예찬》을 무해한 오락으로 즐겨, 이 작품은 에라스무스가 평생을 기울였던 라틴어 성서 재번역과 같은 다른 중요한 저작들을 넘어서 가장 오래도록 살아남았다. 세바스티안 브란트의 경우에도 대성공을 거두어서, 《바보들의 배》는 16세기 말엽까지 이미 14판을 찍었고 17세기 동안에는 25회나 판을 거듭했으며 전 유럽으로 계속해서 번역되었고 동반되던 목판화 역시 인기였다. 브란트는 동시대인들에게 페트라르카, 단테, 호메로스와 동등한 층위에서 비교되었다.

역설적 찬사와 모순어법의 아이러니하고 기지에 찬 쾌활함은 정치적 풍자에 대단히 효과적인 방식으로, 교회당국이나 권력자들을 실컷 비판하는 한편 적당히 빠져나갈 곳을 마련할 수가 있었다. 역

7) 에라스무스, 《광우예찬》, 35~36쪽.

설적 찬사를 듣고 재미있어 했던 근세인들은 《광우예찬》에서 때로
는 위정자의 어리석음을, 때로는 자기 자신의 모습을 보며 웃었다.
그들은 마땅한 해결책 없이 불합리하게 돌아가는 세상에 대해 기꺼
이 웃고자 했던, 민활한 기지를 지닌 사람들이었다.[8) 사물(res)을
중시하는 에라스무스의 문체는 속담, 경구, 예화, 인용, 학문적 주
해 등등 모든 것을 섞는 다양함(Varietas)을 추구하는데 그것은 라
블레적인 말의 풍요(Copia Verbum)의 정신이다. 카니발적인 말의
풍요는 단순명료하고 명쾌한 문체상의 고전을 만들어냈다. 근세 문
예의 모든 것은 수사학, 즉 인벤티오(inventio)와 디스포지티오
(dispositio; 장소의 배치) 때문이다. 청중의 기대에 따라 양식은 수사
적으로 효과적인 방향으로 변화한다. 청중의 기대는 물적 토대뿐 아
니라 세계를 해석하는 이야기에 의존한다. 세계에 대한 주체의 진술
가능성은 행위를 만들어낸다. 모든 것은 배치이다.

　《바보들의 배》는 양가적이며, 바보와 미치광이로 설정된 타자들
로 이루어진 거울이다. 브란트의 '배'라는 은유는 소위 신을 찾아가
는 정신의 순례라는 토포스, 중세의 '영혼의 여정(psychogogia)'을
세속적이고 다소 불경한 방식으로 패러디하고 있다. 떠올릴 수 있는
모든 바보들을 모아 한 배에 태워 그들의 생각과 행동에 목소리를
부여한다는 착상은 **교회라는 배**(Schiff der Kirche)에 대한 풍자였다
(성당의 본당은 문자 그대로 '배(nave)'이고, 성직자와 평신도를 가르
는 가로대는 만(bay)이다. 교회는 구원의 방주로 간주되었다). 한편 바

8) Rosalie Colie, *Paradoxical Epidemica* 참조.

세바스티안 브란트, 《바보들의 배》 중
〈세계를 짊어지고 근심하는 바보〉

보들의 편력, 바보들의 나라를 향한 끝없는 여정은 고전고대의 복원
에 대한 인문주의적 이상, 고향으로 돌아가기 위한 오디세우스의 영
웅적인 여정, 연옥을 헤메는 단테의 구원의 여정에 대한 패러디이기
도 했다.[9]

　패러디와 비판은 자기의식적이다. 분명 합리적이고 개인적인 정
신의 발아가 보인다. 지식인들은 '추방당하는 미치광이 바보'라는

세바스티안 브란트, 《바보들의 배》, 1494, 바젤

모두 한 배에 타고 노래를 부르며 돌아올 수 없는 길을 가는 바보들. 표제는 '바보
들의 나라로(Ad Narragoniam)' (결코-결코(never never) 나라)라고도 전한다.

거울에서 자기 자신을 보았고 그로부터 스스로에게 존재하는 비데
코룸한 것을 지양하고 반성했다. 죄의 근본원인은 **무지**로 규정되었
다. 지배권력을 은근히 비판하는 한편, 위계 질서를 옹호하고 경영
의 기술을 논한다. 사회 질서를 교란하고 계층 위계를 넘고자 하는

바보들은 특히 조롱당했다. 《바보들의 배》의 어조는 일관되지 않다. 때문에 실용서로서 두드러질 수 있었고 현학적이기는 하나 철학이 될 수는 없었다. 각자는 《바보들의 배》로부터 자신이 원하는 해석을 얻을 수 있어, 남미의 마술적 사실주의 문학이 그 오독 가능성으로 인해 대중적으로 어필하듯 잠재적인 독자층을 넓혔다.

상반되는 양극적인 견해가 역설 속에 무리없이 공존하는 텍스트의 양가성은 근세 지성에게 고유했던 특이한 태도이다. 지식인들은 해결될 수 없는 사회적·물질적 문제에 고뇌하는 가운데 일말의 성공 가능성이 주는 환상에 매혹되어 있었다. 이것은 신자유주의가 목소리를 드높이고 있는, 출구가 없어 보이는 전지구적 자본주의로 치닫고 있는 현대가 과거와 여전히 공유하고 있는 특질이기도 하다. 이익의 계산과 물질숭배에 대한 비판이 공존한다. 그것은 허구이며, 때문에 이 작품은 문학이다. 그러나 양가성은 모순을 모순없이 가능케 한다. 일관될 수 없다는 것, 그러나 스스로를 알기에 반성하고 노력한다는 것, 그것이 평범한 삶의 모습인 것이다.

바보와 광우는 중세 설교 전통의 연장선상에 있다. 인간이 해서는 안 되는 행위과 비데코룸한 인간형의 총화, 즉 **부정적인 예시** (*exempla in malo*)를 제시한다. 그것은 추방되고 배제되어야만 하는 무엇이었으나 지식인들은 광우라는 범주로 포괄할 수 있는 타자들에 대해 스스로의 모습을 비추어보는 가운데 은밀히 공감했고, 혼돈된 시대에 가능한 올바름을 추구하고자 했다고 생각된다. 패배와

9) '영혼의 순례'에 대해서는 Susan K. Hagen, *Allegorical Remembrance* 참조.

자멸이 예정되어 보이는 여로, 지식과 덕스런 삶의 덧없는 즐거움. 애니메이션 〈폼포코 너구리 전쟁〉에서 우리는 현대판 '바보들의 배'를 볼 수 있다. 멸족당하거나 인간으로 전환되지 않는 제3의 너구리들은 이도저도 아닌 최후의 패를 택한다. 마치 푸코가 묘사하고 있는, 나환자나 미치광이들을 실어서 죽음의 길로 추방했던 중세의 '광인선'에서처럼 다함께 배를 타고 돌아올 수 없는 길을 떠나며, 그 위에서 주어진 짧은 시간 동안이나마 웃고 떠들고 춤추고 노래부른다. 너구리들의 배는 모순어법으로 존재한다. 그것은 죽음을 향해 돌진하는 배인 동시에 유토피아적인 주연의 공간이다.

어리석음과 악덕의 표상

근세인들이 생각했던 바보는 물질과 권력에 끝없이 집착하는 부자와 성직자, 권위를 앞세우는 귀족과 왕족, 정념을 다스리지 못하고 이리저리 방랑하는 트릭스터적인 인간(돈 후안 악당, 촌놈 불한당, 공부는 안 하고 색만 밝히는, 어설픈 라틴어 학교 학생)이었다. 또한 언제 반란을 시도할지 모르는 잠재적인 광포한 폭도로서의 농민이기도 했다. 다른 바보들은 어리석어도 그럭저럭 삶에 큰 지장은 없었던 반면 유독 농민 바보들만은 크게 비난당하고 응징되었다. 미술사적으로 빈번한 농민의 재현이란 어리석음과 악덕에 대한 경고 그 자체이다. 이러한 부정적인 재현의 형상들이 비데코룸한 행위의 예로 그토록 많이 유포되었다는 것은 무엇을 말해주는가?

신분이 신으로부터 예정되어 있고, 태생적으로 성직자, 귀족, 농

민으로 나누어진다고 생각했던 중세의 계층론은 유기체적인 사회론에 토대하고 있다. 인간을 구분하고 차별하는 근거는 무엇이었나? 철학과 신학이다. 신분제의 근거는 무엇보다 성서였다. 노아는 술취해 널브러진 자신의 벗은 몸을 보고 웃은 함을 저주하며, 함과 함의 자손들은 노아의 저주에 의해 형제들의 노예로 운명지어진다. 희생제물을 바치지 않고 흙에서 난 농작물을 바친 카인은 신의 노여움을 산다. 이데아의 세계에 심급이 있다고 생각되었던 것처럼 하늘의 천사들 역시 위계가 있으며 이러한 서열 나누기는 지상의 질서에도 그대로 반영되었다. 지배와 종속, 계층은 신이 의도한 것이다.

근세의 교리문답은 유기체적인 사회론에 근거한 신분제를 옹호하는 논변으로 가득 채워진다. 성직자, 전사귀족, 절대적 노동인구인 평민농부라는 지층은 고대부터 각각 유기체의 머리, 사지, 배에 해당된다. 여기서 말하는 농민이란 오늘날과 같은 자유농이 아니라 농노, 즉 장원에 예속된, 신분제 질서하에서 노예에 가까운 그러한 존재이다. 고대부터 노예의 기원이란 사로잡힌 포로들의 죽음의 지연이었다고 한다. 그들은 죽을 때까지 손발이 닳도록 일해야만 하는 운명으로 규정된다. 비록 지식인들이 이러한 차별이 부당하다고 인식했다 해도 그 태도가 일관된 것은 아니었다. 예컨대 16세기 초의 농민 반란의 유인이 되었던 루터는 자신을 의지했던 독일 농민들을 비난하고 유기체적인 사회론을 옹호했다. 뒤메질의 뒤를 이어 신분 체계의 변화를 추적한 조르주 뒤비의 분류에서 근세 왕정시대의 농노들은 성직자, 귀족, 제3신분(대개 서사(clerc))이라는 세 가지 계층에 들지 못한다. 농민들은 정상적인 인간 이하의 존재로 간

주되었다.[10]

이 문제와 관련하여 잠시 생각해볼 부분은 시민계급의 태동이다. 중세가 끝나고 근세로 접어들면서 태생적 한계에서 벗어나게 되는 사람들은 바로 부르주아라고 불리는 도시민들, '성 안에 사는 사람들'이라는 뜻의 부르주(Bourge) 혹은 뷔르거(Bürger)들이다. 그들은 상인, 자영업자, 수공업자, 숙련장인, 출판업자, 의사, 회계사, 법복귀족 들로, 재정에 무감각했던 봉건사회의 전사귀족들과 달리 학문, 기술, 지식의 유용함을 높이 평가했다. 부르주아들은 회계, 교육, 부부간의 사랑을 중심으로 한 가정과 개인의 자유를 중시했다. 프랑스 대혁명은 평민이 앞장섰으나 결과적으로 부르주아가 득세한 혁명으로, 이들은 근대국가 형성에서 일익을 담당하고 소위 '국가귀족'으로 부상하며 부단한 재봉건화 과정을 걷는다. 절대군주는 귀족들을 감시하고 견제하기 위해 부르주아 출신의 재무장관 혹은 재상을 필요로 했다. 부르주아들은 전문 기술과 지식을 지닌 교양있는 '시민'이었다. 앞장에서 살펴보았던 데코룸은 부르주아 미학이었다. 그러나 지금부터 살펴보고자 하는 것은 그러한 이상적인 인간형의 설정에서 배제되고 지양된 부분, 바로 '편견'이다.

적절한 행위와 수치스러운 행위를 구분하는('차이'을 만들어내는) 도시민의 사고 방식은 표상적으로 귀족의 춤과 농민의 춤을 대비하여 데코룸한 것과 비데코룸한 것의 차이를 나타내는 토포스로 사용했다. 이상적이고 우아하며 품위있는 귀족들의 춤이 있는 반면 농민

[10] 조르주 뒤비, 성백용 역, 《세 위계: 봉건제의 상상세계》, 문학과지성사, 1997.

들의 춤은 방약무인하고 절도가 없으며 저급하다. 그 둘은 서 있는 방식조차 다르다. 귀족은 바르고 단정하게 서 있으나 농민들은 매무새도 단정치 못하고 언제나 흐트러져 있다. 인구의 대부분을 차지했던 평민 생산자들은 중세의 지층 분류에서 최하위에 해당한다. 그 비천한 행동 양식은 문명화 과정에서 비데코룸한 행위의 실례로 취급되었고, 해서는 안 될 일을 제시하는 부정적 예화라는 맥락에서 표상된다. 16세기의 모든 재현 양식에서 농민은 태생적으로 열등한 존재로 묘사되었다. 뉘른베르크 마스터인 베함(Beham) 형제와 브뢰겔의 농민화에서 볼 수 있는 그들의 특징은 얼빠짐, 멍청함, 어리석음, 아둔함, 본능적인 욕망을 자제하지 못함 등이다. 그들은 아무데서나 손으로 코를 풀고 배설하고 구토하며 행동거지는 절도가 없고 쉽게 속아넘어가며 성도덕은 문란하다. 브뢰겔은 인문주의자 지식인이었으나 오늘날 흔히 오해하듯이 민중을 옹호하는 호의적인 눈으로 농민을 바라본 것이 아니었다. 그보다는 부정적인 예화를 통해 인간이 저지를 수 있는, 생각할 수 있는 모든 악덕을 경고하는 재현 관례의 전통선상에서 작업했다.

이러한 일방적이고 악의적인 폄하에는 두 가지 유인을 찾아볼 수 있는데, 첫째는 인문주의자 지식인들의 데코룸 추구에 따른 반대급부이다. 이상적인 인간형의 추구와 함께 이상적인 외부에 대한 설정이 필요했던 것이다. 둘째는 종교개혁으로 뒤숭숭한 16세기를 더욱 동요하게 만들었던 독일농민전쟁과 스바비아, 보헤미아 지역 반란의 두려움에 대한 기억 때문으로, 여기에 대해서는 뒤에서 좀더 살펴보겠다. 중세와 근세의 교훈작가들이나 시인·극작가 들은 도시화

한스 제발트 베함, 〈농민들의 춤〉, '악덕을 제시하는 시리즈' 중 No.10~12, 1537

첫 번째 장면에서 남편은 술취해 고래고래 악을 쓰고, 아내는 남편을 몽둥이로 패려는 찰나에 있다. 두 번째는 아무데서나 간음하는 농부를 그리고 있는데, 이것을 발견한, 뒤편에 있는 부인은 저기압이다. 세 번째는 구토하는 모습이다. 나머지 판화들 역시, 이런 식의 신체를 통제 못하는 악덕을 제시하는데 농민 춤이나 농민 행동을 비판하는 이와 같은 그림들은 대단히 많이 남아 있다. 그러나 농민들의 춤과 마을 축일을 그린 케르미스(kermis) 장면들에서는 악덕을 경고하는 부정적인 메시지와 함께 야성적이고 생생하며 소박한 기쁨에 대한 열광 역시 엿보인다. 이따금씩 화면에 상류층 관찰자의 모습이 조그맣게 포함되어 있다.

와 문명화 과정에서 스스로를 정의해주는 무엇, 바로 고귀한 자에게 적절한 것(데코룸한 것), 정결하고 절제할 줄 알며 수치심을 아는 신체에 대한 이념을 표상해내기 위해, 더 나은 존재가 되기 위해 떨쳐버리고 싶었던, 떨쳐버려야만 했던 인간형을 정확하게 표상해낼 필요가 있었다. 그것은 바로 진실의 의도적인 외면, 농민이나 하층민, 이교도, 체계 안의 타자에 대한 '편견'으로 귀결되었음을 알고 있다. 그러나 그러한 신념 체계 안에서 살고 있던 사람들, 그 안에 부품처럼 속해 있던 사람들이, 삶이 그와는 다른 모습일 수도 있음을 상상

해보는 일은 그렇게 쉽지 않았을 것이다.

장인이 될 비용을 댈 수 없는 평민 젊은이들이 택할 수 있는 길은 군대와 농사뿐이었다. 기능장의 도제가 되는 비용은 만만치 않았다. 땅을 파고 거름을 만들고 가축을 치는 천분에서 벗어나는 길은 고대부터 군대에 가는 것뿐이었다. 카토의 시대부터 로마 장군들의 연설에서 농노들이 전쟁에 참여할 수 있다는 것이 마치 대단한 권리처럼 주장된다. 전장에서 '개죽음'당할 권리가 근사한 특권으로 강변되었다. 그것이 그렇게 근사한 일이라면 왜 장군들은 후방에 앉아 작전을 지시하고 원로원은 멀찍이서 공리공론만 일삼았을까?

무명의 병사가 되는 일은 기사가 되는 일과는 근본적으로 다르다. 시골의 농사꾼들이 정식 기사의 토너먼트를 흉내내는 일은 흔하디 흔했다. 판화에 보이는 그것은 코믹하면서도 한편 가슴아프다. 그들은 소쿠리를 방패삼아, 쇠스랑을 창 대신 들고 밭일하는 조랑말을 타고 훈련하고 있다. 기사가 되려 했던 평민 청년의 심리를 우리는 영화 〈기사 윌리엄〉을 통해서 간접 체험해볼 수 있다. 비천한 지붕공의 아들인 윌리엄은 도박으로 모든 것을 잃고 한길에 나앉은 초서를 만나 기사로 행세할 기회를 얻는다. 그는 귀족가문의 문장과 말투를 위조하게 되는데, 서로 약속을 하는 장면의 대화가 신분 위계의 반란자에 대한 중세적 처형 방식을 말해준다. "약속을 지키지 않는다면 네 밖의 것은 안으로 넣고 안의 것은 밖으로 꺼내주마." 말 그대로 중세적 처형은 잔인성의 문화이다. 대표적 처형법은 사지를 늘이는 고문을 한 뒤 절단하여 만인이 볼 수 있게 성곽에 널어두는 것이었다.

체제에 대한 어리석은 반역자의 종말을 경고하는 대표적인 예로 13세기 말의 독일시가 〈헬름브레흐트(Helmbrecht)〉를 들 수 있다. 젊은 농부가 밭을 떠나 기사가 되기로 결심한다. 아버지는 이 '반란'을 말리며 아들의 자리는 오로지 쟁기라고 충고하나, 기사가 되고픈 마음에 불타는 아들의 열망을 말릴 수가 없다. 헬름브레흐트는 가짜 기사가 되어 기사도를 모방하며 시골을 돌아다닌다. 모험의 끝은 비극이다. 발각된 그는 관습대로 불구가 되어 냉소하는 아버지가 지켜보는 가운데 죽는다. 그러나 이 운문시가는 이 비천한 태생의 헬름브레흐트가 군사적으로 결코 무능하지 않으며 아버지의 충고가 반드시 옳은 건 아니라는 어조로 기술하고 있다. 그렇다면 헬름브레흐트의 비극의 원인은 무엇인가? 불행은 전투력이 아니라 도덕적인 판단에서 온다. 시의 가르침은 이러하다. 분명 한시적으로 지위를 바꿀 수는 있다. 그러나 사회 문제를 힘이나 폭력으로 해결하려 하는 것은 어리석은 짓이다. 그것은 패배가 예정된 게임이다. 쟁기의 비유가 나타나는 또다른 작품은 16세기 화가 브뢰겔의 〈이카루스의 추락〉인데, 이 작품은 해석의 여러 층위를 갖는다. 〈이카루스의 추락〉은 사회적 경계를 넘는 데 대한 관습의 징벌로도 볼 수 있는 것이다.

한편, 중세 말 근세 초의 도시민들은 매사에 잘 속아넘어가는 아둔한 농민이나 시대에 뒤떨어진 시골풍 기사도에 대해 조롱하는 이야기를 만들어내 함께 웃었다. 소상인 장인 직공을 포함한 도시 뷔르거들은 촌놈들의 어리석음을 풍자하는 가운데에서 웃음의 계기를 찾고자 했다. 촌놈이라는 점에서는 농민이나 시골무사나 매한가지

〈이카루스의 추락〉, 안드레아 알치아티, 《엠블럼집》, 목판화, 1542, 파리 횡어 판본
자신의 한계를 넘는 모험은 수난의 원인이다.

였다. 그중에서 특히 유명하고 인기있던 게르만어권의 이야기는 대
동강물을 팔아먹는 봉이 김선달 같은 말썽꾼을 그린 《틸 오일렌슈
피겔(*Til Eulenspiegel*)》이나 《네이드하트(*Neidhart*)》 등이다. 오일
렌슈피겔은 편협한 시골 무지랭이들과 도시 소상인을 비웃는 트릭
스터 역할을 한다. 네이드하트는 시골무사로 무지랭이 농민들을 경
멸한다는 점에서는 오일렌슈피겔과 같지만 나름대로 기사도를 추구
한다.

작자미상, 〈죽어가는 사람이 자제심을 잃다〉,
아르스 모리엔디, 15세기 독일, 런던 국립도서관

네이드하트 역시 트릭스터이다. (참고로 오일렌슈피겔은 **부엉이−**
거울이라는 뜻이다. 부엉이는 **무지**와 보편적인 **악**을 나타내고 거울은
허영과 반성을 상징한다.) 네이드하트는 연거푸 '촌놈들'을 놀려먹는
다. 떠돌이 약장수로 위장하여 만병통치약과 엉터리 고약을 팔고 농
부들을 속여서 거름구덩이로 밀어넣는다. 마을 사람들은 공작에게
이 사기꾼을 고발하는데, 오스트리아 공작 앞에서 그는 자신이 마법
사가 아님을 증명해 마을 사람들의 탄원은 기각된다. 브라우트슈반

작자미상, 대표적인 봉헌화 형식인 이면 패널화를 패러디하고 있는 바보 패널화, 16세기 플랑드르, 리에주 대학교 컬렉션

창문에서 바보가 얼굴을 일그러뜨리고 조롱하며 내다보고 있다. '뒤집힌 세계(Upside-down World)'라는 주제에 속하는 그림이다. 딥틱(dyptic)이란 주로 성모자상이나 구원자 예수 같은 성상화의 프레임으로 사용되는 형식이다. 그러므로 이것은 대단히 불경스러운 시도이다. 여기서 호기심은 오로지 금지에 의해서 유발된다.

"뒤편을 보지 말라"는 경고는 호기심을 부추기는데, 패널화의 뒤편에는 커다랗게 마마자국이 난 엉덩이의 엉겅퀴 방귀가 그려져 있다.

약올리고 조소하는 바보는 "그러게 내가 뭐랬어"라고 라틴어로 말하고 있다. 엉겅퀴의 메시지는 양가적이다. 인간 본성에 저항할 수 없음을 보여주는 이 그림에는, 쾌활하고 육체적인 웃음과 함께 가시에 찔리는 것과도 같은 고통이 있다.

크 네이드하트 이야기에서 그는 결혼사기를 친다. 그는 여자로 위장하여 사랑에 빠진 촌놈과 결혼한다. 어리숙한 신랑은 심지어 결혼식 날 초야에도 신부가 남자라는 것을 깨닫지 못한다. 네이드하트는 혼례선물을 훔쳐서 달아난다. (위네바고 족 코요테 이야기에서 코요테는 배고픔을 달래기 위해 여자로 변신한다. 결혼해서 음식을 보다 많이 먹기 위해서 여자가 되는 것이다.)

네이드하트가 제꾀에 속아넘어가는 유명한 이야기는 도시민뿐만 아니라 귀족들도 즐겁게 했기에 1330년경 지금은 스위스에 속한 투르가우 디센호펜 성의 홀에 벽화로 그려지기도 했다. 이 벽화는 2차 대전 때 파괴되어 지금은 사진만 남아 있다. 벽화로 그려졌던 테마는 네이드하트 일화 중 가장 유명한 익살가극집(Schwanklied) 〈바이올렛 이야기(Violet Prank)〉이다. 꽃 중에서도 키작은 바이올렛은 **성모의 겸허함**의 상징이다. 겸손한 마리아는 지혜로운 마리아로, 대개 수태고지 장면에서 천사 가브리엘의 방문을 받는 마리아는 바닥에 앉아 책을 읽고 있어 바이올렛은 성모의 성스러운 꽃으로 간주되었다. 〈바이올렛 이야기〉가 수록된 네이드하트 이야기는 꽤 대중적이었다고 보이는데 1350년경 연극으로 상연되었던 것이 기록으로 남아 있다.

네이드하트는 바바리아 공작에게 봄의 첫 바이올렛을 찾자고 시합을 제안한다. 미리 꽃이 있는 장소를 눈여겨보아두었던 그는 바이올렛 위에 모자를 덮어두고 의기양양해서 귀족들에게 알리러 간다. 그러나 그것을 목격한 '불결한 농민들'은 네이드하트를 골려주기 위해 모자를 들어올리고 바이올렛 위에 똥을 푸짐하게 싸 놓는다. 네

이드하트는 공작 부인과 궁정 악사들과 함께 돌아온다. 악사들이 승리의 트럼펫을 울리는 가운데 그는 쿠션에 모자를 받쳐 공작 부인에게 바이올렛을 바치는데, 모자를 들어올려서 나온 것은 당연히 똥무더기였다. 네이드하트는 그가 놀려주었던 농부들에게 망신당하고 마을 사람들은 똥덮인 바이올렛을 장대 위에 올려놓고 그 주위에서 춤을 춘다. 오월절의 장대처럼 꽃줄이나 리본이 묶인 장대 주위를 돌며 춤추는 것은 언제나 우상숭배를 의미한다. 그것은 성서의 금송아지 숭배나 반지를 든 레이디 '세계(Wereld)' 주위의 춤을 상기시킨다. 그러나 조롱과 굴욕을 당하여 격분한 네이드하트는 그냥 넘어가지 않고 보복을 꾀한다. 이야기는 이렇게 끝난다. "그는 춤추는 농민들을 붙잡아 적어도 서른두 명의 다리를 분질러버렸다."

네이드하트 이야기는 촌놈들을 골탕먹이는 소위 시골 악당(vilain) 이야기 계보에 들어가는데, 그들은 언제나 허풍선이에 허영과 정욕이 넘치고 우쭐하다는 특성을 갖고 있다. 과부를 놓고 벌이는 시골 무사의 어리석은 싸움은 비극으로 끝난다.[11] 촌놈이라는 점에서 시골 무사나 무지랭이 농민은 별 차이가 없다. 원탁의 기사에 끼어든 시골 무사 퍼시벌은 궁중의 레이디에게 경멸당한다. 퍼시벌의 위신

11) 이탈리아 작곡가 P. 마스카니의 단막 오페라 〈카발레리아 루스티카나〉의 뜻은 '시골 무사도'인 것으로 보아, 촌놈 무사를 풍자하는 전통이 오래되고 광범위했음을 알 수 있다. 시골 무사도를 풍자하는 G. 베르가의 단편소설을 원작으로, T. 토체티와 G. 메나시가 대본을 써 1890년 로마에서 처음으로 공연되었다. 고귀하고 격조높은 세계 대신 일상생활을 생생하게 그렸다는 점에서 이를 현실파(베리즈모) 오페라라고 부른다. "오렌지꽃 향기는 바람에 날리고"는 누구에게나 익숙한 멜로디이다.

은 나중에 복권되지만, 숨은 메시지는 그가 촌놈이 아니라 세련된 진짜 기사였다는 것이다.[12] 시골 사람, 촌부들, 방랑하는 촌놈 기사 등 농민을 경멸하는 담화와 표상 들은 수없이 많은데 주목할 만한 특징의 하나는 네이드하트 이야기에서 보듯이 그들이 빈번히 배설물과 관련된다는 점이다. 농민들은 언제나 가축을 돌보고 퇴비를 만들어 작물에 거름을 주어야만 했기 때문에 냄새를 풍기는 것은 당연하다. 가난한 시골 사람 역시 매한가지이다. 고기를 못 먹고 야채나 풀뿌리 같은 것만을 먹고 짐승처럼 힘을 쓰는 그들은 자신들이 키우는 가축보다도 못하다. 한마디로 그들은 '똥 같은' 놈들이다. 이런 시골마을의 촌스런 농민들은 인간 이하의 존재라 천국에도 지옥에도 들어갈 수가 없다.

배설물과 방귀는 연관된다. 중세의 유명한 설교예화인 《죽음의 기술(Ars Moriendi)》과 상당히 유사한 한 이야기에서 악령은 죽어가는 농부의 침상 옆에서 이 촌놈의 영혼을 가져가려 기다리고 있다. 그런데 보다 높은 지위의 사람들처럼 영혼이 입으로 나오지 않고 엉덩이에서 나온다. 죽기 직전 이 농부가 마늘 양념을 강하게 한 쇠고기를 먹었기 때문에 그 영혼은(방귀는) 구리다. 악령에 의해 자루에 담겨진 영혼이 지옥에 풀리자 그 지독한 냄새가 진동하여 악마조차 견디질 못한다. 그 불쾌한 냄새는 너무나도 지독해 지옥의 악마조차 그 영혼을 추방할 정도이다. 촌놈은 지옥에서조차 받아들여

12) Brigitte Cazelles, *The Unholy Grail: A Social Reading of Chretien de Troyes's 'Conte du Graal'*, Stanford Univ. Press, 1996, 118~119쪽.

페터 플뢰트너, 〈대변을 바치는 바보〉, 목판화

지지 않는 존재이다. 루트뵈프는 농민들은 죽은 뒤에 어울리는 장소인 분뇨더미를 찾아 개구리들과 함께 노래하는 편이 나을 것이라고 충고한다. 유사 이래 시끄럽게 울어대는 어리석은 개구리는 언제나 농민의 표상 또한 말만 많은 허접한 철학자의 표상이었다. 이솝 우화의 개구리들은 기품있는 학을 왕으로 모시려다가 차례로 잡아먹힌다. 학은 식육자이다. 베르사유 정원 라토나 분수의 개구리 조각은 아폴론이 개구리로 만들어버린 농부들과 그들이 가담했던 프롱드 난의 기억에 대한 경고이다.[13] 그들은 거름더미에서 울부짖는 하찮은 개구리들이다. 농민은 태생적으로 저급한 존재들이며 배설물과 더러움에 에워싸여 통제가 안 되는 방약무인한 신체를 갖는다.

촌부들의 아둔함을 풍자하는 민담에는 더러운 웅덩이의 개구리 외에도 흔히 당나귀가 등장한다(바보이반의 경우 그것은 조랑말이다). 〈당나귀 악당(Le vilain asnier)〉이라는 우화에서 한 촌놈이 당나귀 두 마리를 몰고 길을 간다. 군중이 붐비는 몽펠리에 거리에 다다른 그는 향신료 시장에서 도시의 익숙하지 않은 온갖 달콤한 향기에 취해 어리벙벙해진 나머지 혼절하고 만다. 그는 마치 죽은 것처럼 시장 바닥에 널부러지고 말았다. 기절한 이 남자 때문에 시장은 통행이 마비된다. 마침 한 영리한 행인이 기절한 남자가 농민 출신이라는 것을 간파하고 똥을 막대에 찍어 코에 댄다. 고향의 친숙한 향기로 인해 이 촌놈은 "완전히 생생하게 살아난다." 다른 예로, 〈불충하고 사악하며 촌스러운 촌놈불한당〉이라는 라틴 시가는 농민에 대한 헐뜯음 그 자체이다. 후렴구는 라틴어 기도문의 형태를 띤다. **"노예 중의 노예, 당나귀 중의 당나귀야**, 신은 너를 영원히 저주하고 또 저주하리. 오 주여, 촌닭들의 영주, 악마의 농간으로부터, 시골놈들의 분노와 광포함으로부터 우리를 보호하소서, 아멘."[14]

오늘날 이러한 사고 방식이 잘못된 것임은 누구나 잘 알고 있다. 그러나 그것이 당연시되었던 사회가 존재했다는 것을 잊어서는 안

13) 프롱드 난은 1648~1653년에 걸쳐 일어난 프랑스의 내란이다. 섭정 모후(母后) 안 도트리슈와 재상 마자랭을 중심으로 한 궁정파에 대항해 일어났다. 최후의 귀족 저항이자 최초의 시민혁명의 시도라고도 불린다. 프롱드(Fronde)란 당시 청소년 사이에 유행한 돌팔매 용구인데, 관헌에게 반항하여 돌을 던진다는 뜻으로 빗대어 쓴 말이다. 반란의 계기는 파리 고등법원을 중심으로 한 관직 보유층의 절대왕정 반대였다. 구귀족 프롱드 파는 정부군의 반격으로 남쪽으로 도피해 보르도 지역의 프롱드 운동과 연합했으나 곧이어 진압되었다. 루이 14세는 프롱드 난의 아픈 기억이 남아 있는 파리에서 후일 사냥터였던 베르사유로 궁전을 옮긴다.

된다. 교회에서는 언제나 태생적 불평등과, 각자의 장소로 돌아가라는 겸손의 미덕을 설교한다. 만인이 믿는 도그마를 개인의 힘으로 깬다는 것은 상상조차 할 수 없었을 것이다. 땅에 예속된 노동을 극도로 비하하는 이야기들이 유포된 것은 일차적으로 어떤 헤게모니적 요소에 의해 굴절된 것이라고 생각할 필요가 있다. 그러나 중요한 것은, 가벼운 마음으로 이러한 이야기를 지어내거나 기록했던 사람들이 전적인 악의로 그랬던 것은 아니라는 점이다. 악의보다는 판단의 과오에 대한 두려움이 보인다. 자신들이 바른 일을 하고 있다고 굳게 믿지 않는 한, 사람들은 타인을 괜히 비방하거나 폄하하지 않는다. 자신과 다른 이들을 반짐승으로 폄하하는 담화들이 유포된 유인을 살피는 것은 동일한 사태가 또다시 발생하는 우를 범하지 않기 위해 확실히 고려할 필요가 있는 그러한 일이다.

14) 당나귀 또는 노새는 부엉이처럼 보편적으로 악의 상징이자 오로지 노동을 위해 태어난, 번식하지 못하는 짐말이라는 점에서 어리석음을 나타내는 데 항상 사용되던 도상들이다. 중세의 '당나귀 축제'에서 예수는 당나귀를 타고 수난을 받기 위해 예루살렘에 입성한다. 따라서 당나귀는 보편적인 악을 표상한다. '악'을 표상하는 중세의 당나귀는 **포벨**(FAUVEL)이라는 특별한 이름을 갖는데, 동물지에서도 빈번히 그려지는 포벨은 온갖 주요한 악덕들의 이니셜의 조합이다. *Mythical Trickster Figures: Contours, Contexts, and Criticism*, 221쪽.

7

트릭스터의 신체

 우리가 간과해선 안 되는 것은 비데코룸한 행위를 규정하는 배설
물이나 욕망하는 신체에 대한 모든 담화들이 비방의 차원에서 상류
층에 의해 조작되어 일방적으로 유포된 것이 아니라는 점이다. 그것
은 농민들 스스로 만들어 구전했던 민담들, 하층계급 자체의 카니발
적인 문화로부터 보다 발달된 형태의 운문시가에까지 자기지시적으
로 언급되었다. 배설물에 대한 분변학적인 표상은 그들 스스로의 삶
의 절대적인 제한조건들, "어차피 나는 이렇게 태어났으니까"라고
스스로 본성으로 간주하던 것, 그들이 세계와 관계맺는 필연적인 방
식을 있는 그대로 보여주었다. 동시에 그것은 바흐친이 라블레 읽기
를 통해 지적하는 것처럼, 전적으로 육체적인 존재로서의 인간, 탄

생과 죽음을 한데 아우르는 물질적인 우주에 대해 절대적으로 긍정하는 세계감각[15]의 표현이다.

농민과 배설물을 관련시킨 담화들을 정리하면서 잠시 바흐친을 떠올리지 않을 수 없었다. 열악한 상황에서도 그는 끊임없이 연구하고 모든 사람들과 마음을 터놓고 대화하고자 했다. 세계의 학계로부터 차단된 소비에트의 경직된 상황하에서 그는 기념비적 저작을 남겼다. 그의 생은 믿어지지 않을 정도의 고난으로 점철되어 있다. 박사학위도 쉽사리 통과되지 못했고 저서는 다른 사람의 이름을 빌려, 완성된 지 아주 오랜 시간 뒤에야 비로소 출판되었다. 생애 말년의 원고는 유실되어버렸다. 민중을 감싸안으려 한 바흐친 생애의 거대한 노력은 나에게 도저히 감당할 수 없는 채무감을 느끼게 만들어, 그에 대해 무언가를 말한다는 것조차 신성모독으로 여겨질 정도이다. 바흐친의 눈을 통해 본 민중은 힘차고 생명력이 넘치는 존재이자, 이성을 넘는 웃음을 지니며, 개별적인 신체를 넘는 신체를 지닌, 인간 자체의 커다란 긍정이다. 그 긍정은 물질에 대한 긍정이기도 하다.

15) '세계감각(mirooshchushchenie)'은 지식과 논리적인 체계를 바탕으로 하는 세계관이나 Weltanschauung 같은 용어와는 달리, 인간의 내부에서 일어나는 감정(감각)적인 판단의 총합을 일컫는다. 이러한 감정적 판단은 공감과 거부, 우정과 적개심, 기쁨과 슬픔, 공포와 용기를 따라 움직이기 때문에, 그 인과관계의 복잡한 조직 전체를 논리적으로 정의하기 힘들 때가 많다. Weltanschauung은 세계감각과 결합하지 않고는 결코 역동적이 될 수 없다. 개인의 에너지, 참여의 기쁨, 노동의 열정을 얼마나 주변에 전파할 수 있는지가 바로 세계감각이 실제로 드러나는 모습이다. "Otkuda i kuda?", Lef, no.1, 1923, recit., 미하일 바흐친, 이덕형·최건영 역, 《프랑수아 라블레의 작품과 중세 및 르네상스의 민중문화》, 아카넷, 2001(1968), 392쪽. 이하 이 장의 내용은 바흐친의 위 책에 기초한 것이다.

바흐친과 라블레의 세계

바흐친이 읽은 라블레는 민중적인 축제 정신을 언어로 구현한 진정한 르네상스 지식인이다. 그가 택했던 라블레와 마찬가지로 바흐친은 광장의 소음에서 다른 목소리를 들을 수 있는 사람이었다. 광장의 소리들, 그것은 다성적이다. 르네상스적인 음악인 폴리포니를 들어본 적이 있다면 알겠지만, 그것은 고전시대 이후의 음악들처럼 주선율을 따라서 듣기에 감미로운 협화음을 내지 않는다(주선율을 살리는 콘체르토 양식은 근대적 주체의 발생과 관련이 있다).[16) 때문에 불협화음으로 들리는 폴리포니 음악을 듣기는 상당히 어렵다. 선율들은 때론 만나서 화음을 내기도 하지만 상성부와 하성부가 따로 가기 때문에 듣기가 어려운 것이다. 바흐친은 서사와 담론 들 속에서 표면적으로 말해지는 것과는 다른, 보다 깊은 층위에 숨겨져 있는 이러한 다른 소리를, 다른 시간의 형식을 귀기울여 들었던 사람이다.

바흐친의 저작들에는 평범한 민중에 대한 사랑이 있다. 카니발적인 정신에 깃든 기존 질서와 가치의 전복과 격하, 욕설, 죽음과 탄

16) 콘체르토(concerto)는 불어·이탈리아어에서는 '조화시킨다, 일치시킨다'는 뜻이나 라틴어 어원 '콘체르타레(concertare)'는 '경합하다, 경쟁하다'라는 뜻이다. 그러나 보통은 화려한 연주 기교를 구사하는 독주악기와 관현악을 위해 작곡된 기악곡을 가리킨다. 여기서 '경쟁'이란 형이상학적인 의미이다. 즉 두 가지 이상의 음향 매체가 앞서거니 뒤서거니 하면서 동일한 음악적 사고(Idea)를 공동으로 실현한다는 의미의 경쟁을 말한다. 즉 콘체르토란 두 악기군이 서로 어우러져 대조와 조화를 이루는 음악적 진행이다. 협주곡은 17세기 말엽 이후 바로크, 고전주의, 낭만파에서 꽃을 피웠다. 발전된 형식의 협주곡은 독주악기와 오케스트라의 조화로운 결합을 들려준다는 점에서 근대적 주체의 발생과 비교된다.

생, 물질과 육체적 하부의 긍정, 시간을 새로이 흐르게 하는 변화에 대한 절대적인 긍정이 있다. 그가 중세의 서사에서 읽었던 것은 그러한 물질적 우주에 대한 절대적인 긍정이었다. 고통받는 인간의 몸에 대한 긍정이 있다. 그 신체는 불행이 불행인 것을 모르는, 고통이 고통인 것조차 모르는, 말의 카니발을 통해 죽음과 웃음을 결합시키며 사는 법을 아는 그러한 신체이다. 바흐친이 읽고 들은 세계에서 향연의 유쾌함과 거리가 먼 것은 모두 사라지며, 이성은 웃음이고, 그 향연은 성스러움과 기꺼이 놀이한다. 인류는 세상을 두려워하지 않으며, 세상을 정복해서 먹는다.

바흐친의 시각에서는 오줌과 똥을 비롯한 소화와 배설의 이미지들은 웃음과 불가분하게 연결되어 있다. 지옥의 열린 입의 이미지와 먹는 행위가 삶과 융합되어 있다. 배설물은 무엇보다 익살맞은 물질이고 육체적인 것이다. 똥과 오줌과 정액, 모든 고상한 것들을 격하하고 육화하는 데 이보다 더 적절한 물질은 없다. 정신적인 것이 아닌 물질적인 존재로서의 인간과 우주에 대한 긍정이 있다. 식사나 배설물, 성생활과 같은 물질적인 몸의 행위와 작용 들 속에서 인간은 물질적 우주와 그 자연력을 자기 것으로 전유하고 내부로부터 느끼고 받아들인다. 똥과 오줌은 세계를 뒤덮는다. 카니발적 신체는 공포를 웃음으로 바꾸는 유쾌한 물질이며, 그것은 세계를 새롭게 갱신한다.

중세와 르네상스의 민중 축제를 바흐친의 눈으로 볼 때 우리는 거역할 수도, 억누를 수도 없이 폐부로부터 터져 나오는 웃음, 강렬한 **생의 기쁨**(joie de vivre)을 본다. 시간의 신 크로노스의 로마 버

한스 볼, 〈농민들의 축제〉, 패널화, 브뤼셀 드 용·케러 갤러리

전이 사투르노스 신이며 이 늙은 신은 농업을 나타낸다. 사투르노스가 지상에 내려왔음을 경축해, 상상 속의 황금시대가 지상에 도래했다고 여기고 주인과 노예가 한자리에 앉아 먹고 마시며 모든 인간사회의 위계가 사라지는 축제의 정신이 바로 사투르날리아 정신이다. 그것은 지상적인 시간이 정지되고 위계가 뒤바뀐 '뒤집힌 세계'를 만든다. 바흐친의 눈을 통해 본, 라블레적인 인간 긍정의 카니발 정신은 위대하다. 이 생의 기쁨은 먹고 배설하고 죽고 분해되는 물질적이고 자연적인 것으로, 중세의 엄숙함과 경건함을 그 웃음 속에서 전복하는 성격의 것이었다. 그리고 이 생의 기쁨은 독특한 르네상스적인 태도인 언어적인 양가성 속에서만 발화한다. 그 내포되는 의미가 반대되는 방향으로 포괄되며 갈라지는 양가성은 형상언어의 특성이다. 그것은 복합되거나 펼쳐진다.

에라스무스와 라블레 작품에 나타나는 양가성은 진정 르네상스적인 정신의 총화라 할 만하다. 이 상징적 양가성의 일부는 형상언어의 형태로 말의 **풍요**(*Copia Verbum*)를 만들며 바로크 시대까지 이어진다. 그러나 여기에는 생각해볼 문제가 있다. 텍스트 상에서 일정한 감응이나 효과를 만들어내는 데 분명 모순을 적극적으로 이용할 수 있으며 그것은 대단히 효과적이다. 르네상스에 유행했던 재기발랄한 담화의 특징 중 하나가 바로 **역설적 찬사**와도 같은 모순어법의 사용이다. 하지만 모순은 담화를 무화시켜버리는 특성을 가지며, 발화된 말 전체는 무의미로 귀착된다. 때문에 양가성이란 웃음과 마찬가지로 좀더 고찰해야만 하는 화두이다.

바흐친은 교회의 다양한 상징과 의식 들을 물질적·육체적 차원

으로 전환시키는 방법을 통해 그로테스크하게 격하시키는 '바보제(festa stultorum)'를 언급하고 있는데, 이 축제는 신학생들이나 하급 성직자들에 의해 성 스테파노 축일; 첫 순교자 축일(12월 26일); 신년, 이노상의 날(12월 28일); 예수공현일(1월 6일) 등에 거행되었다. 이 날은 하급 성직자들이 변장이나 가장을 하고 무례한 춤을 추면서 공식적인 제식을 패러디하고 개작한다. 중세 내내 교회 내부에서 거행되던 이러한 축제는 중세 말에 가서는 비합법적인 것이 되었으나 거리와 술집에서 계속하여 존재했다. '바보제'의 목적은 기존 질서를 조소하고 한시적인 혼돈의 '뒤집힌 세계'를 만들어냄으로써 새로이 도래할 시간의 생명력을 회복하고자 하는 것이었다.

당나귀 축제

'바보제'에 대한 15세기의 논변은 우스꽝스러움과 어리석음 그리고 웃음을 인간의 제2의 본성으로 선언하며, 기독교적인 예식과 세계관의 단면적인 엄숙함에 직접 대립한다. '바보제'는 당나귀 축제라고 불리기도 했기에, 이와 불가분의 것으로 생각해볼 필요가 있는 게 바흐친이 언급하고 있는 13세기의 시가 〈당나귀의 유서〉이다. 고대부터 당나귀는 말의 영혼으로 언급되었다는 점에 비추어본다면 영혼의 저급한 부분이다. 한편 당나귀는 그 거대한 팔루스로 유명했으며 그 자체가 엉덩이(Ass)이다. 라블레는 욕설을 사용한다. "이것은 죽은 당나귀의 엉덩이에서 소리(방귀소리)를 추출하는 것만큼이나 어려운 일이다." 이 문장에는 냉소와 연민이 함께 들어 있다. 카

니발적 사고에서 내부는 외부와, 하부는 상부와 얼마든지 뒤바뀔 수 있다. 앞에서 우리는 민중들의 영혼은 방귀처럼 구리다는 악담의 유행을 읽었다. 그들이 죽으면 영혼이 머리에서 나와 하늘로 올라가는 것이 아니라 엉덩이에서 나온다는 것이다.[17)

그 방귀소리를 듣기가 그렇게 어려운 일이었던가? 그렇다. 고통은 말이 아니라 비명이고, 근본적으로 침묵이기 때문이다. 웃음과 동시에 슬픔이 있다. 그것은 반대되는 말을 동시에 발화하며, 양가적이다. 당나귀는 짐을 끄는 동물이므로, 수고로운 노역의 운명을 짊어진 인간을 나타낸다. 당나귀 혹은 낙타는 대치될 수 있는 상징이고, 아풀레이우스 소설에서 붉은 털의 당나귀(카오스)는 고난과 죽음의 여정 끝에 황금당나귀로 바뀐다. 라블레에게서는 당나귀 남근을 의미하는 욕설이 빈번히 나오는데 그것은 당나귀가 커다란 성기관을 가져 육욕(Lust)을 상징하기 때문이었다. 12세기 비겔루스 비레커(Wireker)가 쓴 《바보들의 거울(Speculum Stultorum)》에서 당나귀는 소르본과 살레르노 대학을 나온 역설적인 영웅으로, 사람들에게 자기 자신을 비웃는 것을 가르치고 수도원의 종교적인 위선을 폭로한다.[18)

17) 임종의 고통을 배설 행위와 연결시키는 관습은 죽음 혹은 죽어가는 자를 격하하는 가장 널리 보급된 방법 중의 하나이다. 이러한 종류의 격하 형태를 '마르부르크 테마'라고 한다. 세네카의 《클라우디우스 황제의 서양 호박으로의 변신(Ludus morte Claudii)》에서 클라우디우스 황제는 배설의 시간에 죽음을 맞이한다. 라블레 작품에서도 '바람의 섬' 주민들은 방귀를 뀌면서 죽는데, 그때 그들의 영혼은 항문으로 빠져나간다. 이같은 이미지들은 죽음을 격하할 뿐만 아니라, 죽음 그 자체를 격하하고 육화(肉化)해 죽음을 쾌활하고 우스꽝스러운 괴물로 만든다. 미하일 바흐친, 《프랑수아 라블레의 작품과 중세 및 르네상스의 민중문화》, 236쪽.

18) Stella P. Revard, "Isis in Spencer and Apuleius", in *Apuleius*, 126~127쪽.

크리스토퍼 밀네, 《곰돌이 푸》 삽화. 1926

당나귀 이욜의 꼬리는 자주 빠진다. "누가 꼬리를 이렇게 만들었어?"

〈당나귀의 유서〉에서 당나귀는 죽어가면서 교황과 대주교에서부터 시작되는 중세의 각 사회집단과 직업집단에게 자신의 각 부위를 나누어주라고 유언한다. 여기에는 사회의 수직적 계급 구조에 조응하는 당나귀 몸의 부위들이 나온다. 머리는 교황에게, 귀는 대주교에게, 목소리는 가수에게, 똥은 농부에게 주라고 한다(거름으로 쓰도록). 여기서 몸의 분해와 사회의 분해는 결합된다. 신(神)의 각 신체 부위에서부터 다양한 사회 그룹들이 생겨났다고 생각하며, 이것은 《리그베다》에 나타나는 신의 살해와 다르지 않다. 15세기 《포벨 이야기(*Roman de Fauvel*)》에서 당나귀는 갖가지 악덕의 조합으로 이루어진 자신의 이름을 말한다. "나는 포보(FAUVEAU)라네. 모든 시간대에 소망되어 **이전**과 **이후**로 섞여들기를 바라는, 나를 커리하는 것을(취향대로 뒤섞는 것을) 모르는 사람은 궁정에서 시간을

에드윈 랜제어, 〈한여름 밤의 꿈의 한 장면〉, 캔버스에 유화, 1848~1851, 멜버른 빅토리아 국립미술관

세익스피어의 희극 〈한여름 밤의 꿈〉에서 자신이 좋아하는 시종 소년을 데려간 요정 여왕 티타니아에게 왕은 보복을 결심한다. 왕은 퍼크를 시켜 여왕의 눈에 사랑의 미약을 바르고, 잠에서 깨어난 티타니아는 맨 처음 보게 된, 숲으로 들어와 길을 잃은 당나귀 머리의 직공 보텀에게 사로잡힌다.

낭비하고 있는 것이네." 당나귀의 노래는 익살맞고 다채롭다.[19]

《리그베다》에는 인간 푸루샤의 몸에서 세계가 발생하는 것이 묘사되어 있다. 신들은 푸루샤를 제물로 가져와 그의 몸을 갈기갈기 찢었다. 찢긴 몸의 각 부분에서는 사회의 다양한 집단들과 다양한 희극적 현상들이 나왔다. 입에서는 브라만이, 팔에서는 병사들이, 눈동자에서는 태양이, 머리에서는 하늘이, 다리에서는 땅이. 독일 신화에서도 이와 유사한 내용이 나오는데, 아담의 몸은 여덟 개의 부분으로 이루어져 있다. 살은 흙으로, 뼈는 돌로, 피는 바다로, 머

리카락은 풀로, 생각은 구름으로 만들어진다. 수난자와 민중의 몸 그리고 세계는 경계없는 하나이다. 이것은 앞장에서 살펴보았듯이 트릭스터 계열에 속하는 신화이다. 경계없는 신체는 세계이고 이 세계에 대한 사유는 이성적·합리적 사유가 아닌 '세계감각'이며 축제의 시간은 삶이 놀이이고 놀이가 삶인 카이로스의 시간이다.[20]

《광우예찬》과 마찬가지로, '바보제'와 '당나귀 축제'의 카니발적인 웃음은 고대 문학의 메니푸스적 풍자 전통과 관련이 있다. 그것은 바보의 웃음인 동시에 이성의 웃음이고, 동물 혹은 죽은 자와도 기꺼이 대화하며, 경계도 한계도 모른다.[21] 그러나 신화와 문학에 보이는 초석적 폭력에 대한 지라르의 견해를 앞서 잠깐 살펴보았듯이, 메니푸스적인 풍자 전통을 이어받은 그 민중적인 웃음이 정말로

19) Elizabeth Burin, "Pierre Sala's Pre-Emblematic Manuscripts", *Emblematica: Am Interdisplinary Journal for Emblem Studies*, Vol. 3. No.1, Spring, 1988, 1~21쪽.

20) 미하일 바흐친, 《프랑수아 라블레의 작품과 중세 및 르네상스의 민중문화》, 544~545쪽.

21) '죽은 자와의 대화', '신과의 대화', '개에 대한 역설적 찬사' 등에 대해서는 David Marsh, *Lucian and the Latins: Humor and Humanism in the Early Renaissance*, Michigan Univ. Press, 2001(1998). 메니푸스는 시닉(Cynic) 학파로 분류되는, 기원전 250년경 소아시아의 문인이다. 디오게네스 라에르티우스에 따르면, 메니푸스는 팔레스타인 출신 가정에서 태어난 노예였는데 고리대금업으로 성공해 자신의 자유를 사고 테베의 시민권을 얻었으나 사기당해 전재산을 잃고 절망으로 자살했다고 한다. 그는 여러 작품의 저자로 알려져 있는데 현재 남아 있는 것은 없다. 주로 인간의 어리석음을 풍자하고, 특히 냉소적인 어조로 운문과 산문을 섞어서 철학자들을 조롱하는 작품을 썼는데 바로(Varro)와도 같은 로마 풍자문학 작가들에게 영감을 주었다고 한다. 그의 작품으로 알려진 *Necromancy*는 루키아노스(Lucian)의 한 모방자에게 영향을 미쳐 《메니푸스, 혹은 죽은 자의 신탁》이라는 유명한 작품을 낳게 했다. 고대 로마 풍자작가들 및 라블레와 도스토예프스키는 메니푸스적 전통을 계승하고 있다고 전해진다. 토도로프가 상호텍스트성이라 부르는, 바흐친 대화이론의 다성성(多聲性) 개념은 메니푸스적 풍자 전통을 고려해서만 제대로 이해될 수 있다.

Eyn liet genant der pôf rauch
In der flain weis

남편을 몽둥이로 때리는 마누라, 한스 폴츠의 시 〈악한 연기
(Evil Smoke)〉의 표제 목판화, 1895, 마르부르크

카니발적인 '뒤집힌 세계'의 토포스를 나타내는 방법은 여러 가지
인데, 바보나 아이가 왕이 되거나 부인이 남편을 때리거나 당나귀
가 숭상되거나 등이다. 남편을 때리는 부인은 다른 판화들에서는
흔히 몽둥이 대신 물레가락의 커다란 방추를 들기도 한다. 셰익스
피어의 〈한여름 밤의 꿈〉에서 직공 보텀이 당나귀 머리를 하고 요
정 여왕에게 사랑받는 장면도 '뒤집힌 세계'를 재현한 것이다.

건강하기만 하며 완전히 무해한지에 대해서는 좀더 고찰해보아야만
한다. 웃음이 모든 것을 뛰어넘는다는 것은 진실이다. 웃음만이 변
증법과 변증법 철학자의 심각함을 뛰어넘는다. 아이의 순수한 미소
속에서는 모든 악도, 논변도 무화되어버린다.

그러나 웃음이란 초월적 구조를 전제하고 난 뒤에야 성립한다. 메타 차원에 있어야만 웃을 수 있다. 언제나 웃는 것은 '다른 자'들이다. 조롱당하는 자가 아니어야만 웃음이 가능하다. '나'와 다른 타자를 설정하고 위계를 긋는 메타 차원에서만 가능하다. 설령 억압을 만드는 지배 질서를 한시적으로나마 의문에 부치고 놀이로 조롱하여 카타르시스를 만들어내더라도, 그것이 정녕 무해하며 인간이 바랄 수 있는 최상이며 그렇게 건강하기만 한지는 여전히 의문의 여지가 있다. 이것은 생각해볼 문제이다.

바흐친의 시선

예컨대 샤리바리에 대한 언급[22]에서 바흐친은 민중적 웃음을 찬미하는, 전적으로 동감하는 입장에서 갈리아적 전통의 오쟁이진 남편(뿔이 생긴 남편)을 조롱하는 관습을 기술하고 있다. 오쟁이진 남편은 폐위된 왕, 낡은 시대, 저무는 겨울을 상징하고, 음탕하고 거짓말을 일삼고 비열하게 설정된 여성이 삶을 혁신하는 역할을 한다고

22) 프랑스어 샤리바리(charivari)란 본래 새로 결혼한 커플을 놀려주기 위해 창문 아래서 뿔피리를 불고 부엌 그릇을 두들기며 야밤에 조롱하는 세레나데를 하는 것을 말한다. 신랑 신부가 나이차가 날 때 그 조롱은 특별히 심했는데 16세기에 들어서면 오쟁이진 남편을 온 마을 사람들이 놀려주는 관습을 샤리바리라고 부르게 되었다. 이 말은 일반적인 조롱과 조소, 시끄럽게 야유를 퍼붓고 놀리는 행위를 나타내는 말로 정착되며 영국에서 유명했던 유머잡지가 《펀치(Punch)》 혹은 《런던 샤리바리》라는 이름으로 간행되기도 한다. 미국에서 쓰이는 shivaree는 야단법석, 조소를 뜻한다. Hynes, "Mapping Mythic Tricksters", in *Mythical Trickster Figures: Contours, Contexts, and Criticism*, 220쪽.

본다. 사람들은 그의 옷을 벗기고 때리며 조롱한다. 그러나 역사학자들이나 페미니스트들의 관점은 다르다. 그것은 무해하고 자유로운 웃음이 아니다. 봉건사회의 가부장적 질서는 엄격했으며 성의 금기를 구성했고 사회적으로 가장 지위가 낮은 남편일지라도 가정에서만큼은 절대권력을 행사했다. (오늘날에도 이러한 습속에서 완전히 해방된 것은 아니다.)

민담에서 외설적인 이야기들이 쉽사리 말해지던 것과는 달리 부인이 바람을 피운다는 것은 상상조차 할 수 없는 일로 여겨졌는데, 혹시라도 그런 사태가 발생했을(발각되었을) 경우, 민중들은 권력 위계를 넘도록 방임한 자를 묵과할 수 없었던 것이다. 위계를 넘은 자나 넘도록 묵인한 자에 대해 공히 집단박해가 가해지는 것이다. 마을사람들은 담합하여 나약한 남편을 정신차리도록 혼내준다. 우리가 익히 알다시피, 계층 위계의 최상층이나 최하층에 비해 중하층의 도덕률이 가장 엄격하다. 자발적인 복종을 만들어내도록 지배 질서의 헤게모니가 완전히 내면화되었기 때문이다. 이러한 의미에서 권력은 가장 미시적인 구조에서 작동하며 샤리바리를 행하는 자들은 권력의 폭력을 소규모로 체현하고 있는 것이다.[23]

23) 가정 내에서 가부장적인 남편이 지녀야만 하는 주권의 회복을 위해서는 셰익스피어의 〈말괄량이 길들이기〉에 잘 나타나듯이 구타와 말의 폭력이 반드시라고 할 만큼 수반되었다. Patricia Fumerton and Simon Hunt ed., *Renaissance Culture and the Everyday*, Pennsylvania Univ. Press, 1999에 실려 있는 II부 The Everyday Making of Women의 Brown, Miller, Hergerson, Orlin, Dolan의 논문은 모두 그러한 상황을 만들어낸 역사적인 사실과 정황 들의 실례이다. 여성을 마녀나 매춘부 아니면 성모로 이분하는 재현 전통과 여성혐오에 대해서는 Christa Grössinger, *Picturing Women in Late Medieval and Renaissance Art*, Manchester Univ. Press, 1997.

풍텐블로 파에 속한 작자미상의 동판화, 〈프리아포스의 희생〉

바카날 장면으로, 탬버린과 트럼펫을 들고 무아경에 빠진 메이나드들이 보인다. 늙은 여인이 중앙의 신상에 향유를 뿌리고 있다. 중세 기독교에서 기름부음이 순결한 사랑에 의한 축성이라는 점을 미루어본다면, 이 늙은 여인의 기름부음은 이념이 미신적인 광포함으로 변질될 수 있음을 뜻한다. 전경에 당나귀 희생 장면이 있으며 여인들이 로마 마르스 제의의 관습대로 당나귀의 목에서 피를 받아내고 있다. 이 피는 이듬해까지 보관된다고 기록되어 있다. 이 제례적 희생이라는 주제는 르네상스기의 대중소설 《폴리필로의 꿈》을 통해 널리 알려졌다. 그 아버지가 디오니소스 혹은 헤르메스이며 어머니는 아프로디테라고 전해지는 프리아포스는 풍요의 신으로, 정원, 꿀벌, 염소, 양떼를 관장한다고 여겨졌는데 마케도니안 점령 당시까지는 그리스 지역에 알려지지 않다가 헬레니즘기에 소아시아에서 전해져 숭배되었다. 어부와 항해자의 수호성인이기도 하다.

디즈니 애니메이션 〈노틀담의 꼽추〉에는 전형적인 카니발이 묘사되어 있다. 콰지모도는 반괴물로 취급되어 정상적인 생활을 할 수 없고 성당의 종지기로 유폐되어 살지만 카니발의 '뒤집힌 세계'에서는 왕으로 선출된다. 그것이 카니발 정신이다. 가장 아래에 있는 자가 한시적으로 왕이 되는 것. 콰지모도는 왕관을 쓰고 홀을 들고 망토를 입고 개들과 함께 힘차게 행렬을 이끈다. 그러나 곧이어 그는 조롱받고 수난당한다. 과일과 달걀과 토마토 세례를 받고 치욕을 당한다. 축제를 통해 콰지모도에게 가해진 사회의 폭력은 이전보다 한층 가혹했다. 그것이 카니발의 전통적인 순서이다. 분명 놀이는 무해하다. 그러나 어느 순간 놀이가 아닐 수 있다.

욕설과 구타, 가짜 왕의 처형과 참수. 허수아비 조각조각 찢기 등 축제의 레퍼토리에는 폭력적인 광포함이 반드시 동반되었다. 중세의 신비극이나 밤의 광대 할리퀸이 등장하는 악마극 역시 마찬가지이다. (악마극에 대해 바흐친은 긍정적인 어조로 길게 서술하고 있다.) 중세의 연극 무대는 잔인성의 무대였고, 고문과 폭력 장면은 필수였다. 기독교 순교자인 성인들은 무대 위에서 계속해서 껍질 벗기우고, 삶아지고, 피를 흩뿌리며 죽어야만 했다. 이것은 검투사들로 하여금 죽을 때까지 싸우게 만들어 구경거리를 제공했던 로마의 원형극장의 폭력과 다르지 않다. 중세의 연극이란 교회의 도그마를 가르치기 위한 것인 동시에 폭력의 제의적인 대체이기도 했다.

축제란 제의적인 성격을 지닌다. 광장에 나와 한자리에 모인 참가자들의 신체가, 경계가 없어지고 너와 내가 다르지 않다고 느끼는

요한 게오르그 푸스흐너, 〈할리퀸과 눈먼 사람〉, 게오르그 람브란치,
《연극무용에 있어 새롭고 흥미로운 부류》, 1716, 뉘렘베르크

순간, 육체의 경계가 사라지는 듯한 그 순간은 삶의 강렬한 느낌을 준다. 모두가 일체가 되어 생명이 힘차게 약동하고 있다는. 인간이 이렇게 한자리에 모일 수 있구나 하는 기쁨이 있다. 그러나 개별적인 얼굴이 사라진 그 충만한 기쁨이란 너무나 쉽사리 폭력으로 전환될 수 있다는 것을 역사는 가르쳐준다. 그렇다면 중세와 우리 시대는 다른가? 다르지 않다. 텔레비전은 연일 재난을 찾아 보도하고 에로물·SF·폭력물·스릴러·호러를 빼면 남는 영화는 얼마 없다. 그모두가 폭력이다. 우리들은 영상적인 폭력을 원형극장의 볼거리로 언제나 제공받고 있으며, 그것은 정치적으로 중요한 사안에 대한 느낌을 다른 것으로 대체하고 완전히 무디게 만든다는 점에서 과거와 조금도 다르지 않다.

그러나 회의에서 한 걸음 더 나아가 보자. 바흐친의 눈을 통해 민중을 본다는 것, 보고자 한다는 것은 무엇을 말하는가? 바흐친의 시각으로 역사를 본다는 것은 《카라마조프의 형제들》에 나오는 조시마 장로의 겸손함을 지니는 것이다. 조시마 장로는 무절제한 정념에 사로잡힌 드미트리 앞에 다만 말을 잊고 무릎을 꿇는다. 지성의 화신인 이반의 명철함이 악마를 만들어내는 데 반해 드미트리는 구원의 가능성을 보여준다. 묻지 않을 수 없다. 과연 드미트리는 긍정성을 지닌 존재인가? 조시마 장로는 정말로 위대한 인간인가, 아니면 어리석은 인간인가? 조시마 장로의 겸손이란 드미트리를 윤색하고 환상을 투사하는 것이 아닌가?

그렇다면 나는 누구인가? 나는 드미트리보다 나은 존재인가? 그렇지 않다. 내가 바로 드미트리이며, 이반이고, 조시마가 아닌가?

세르는 말한다. "민중을 바보 같은 짓이나 교의로 짓누르는 대신 민중에게 앎을 열어젖힌다면, 지배력은 감정의 홍수 속에 녹아버릴 것이다. 당신들, 정념을 노예 상태와 비슷한 것으로 생각하는 당신들은 이 점을 잘 알고 있다. 노예는 정열적이기 때문이다. 당신들은 정열적이지 않다. 그래서 나는 네 앞에, 뜨거운 정념을 품을 줄 아는 네 앞에 꿇어 엎드린다."[24]

24) 미셸 세르, 이규현 역, 《헤르메스》, 민음사, 1999, 257쪽. 전통적으로 사용되던 민중(people)이라는 개념은 근대국가의 성원으로서의 국민이라는 이념에 포섭된다. 현대에 들어서는 이탈리아 자율주의 운동으로부터 네그리, 하트, 비르노 등에 의해 근대성의 부정적인 성격을 지양하고 탈근대적인 주체성을 구성해낼 수 있는 역량을 지닌 일반인들을 가리키는 다중(multitude)이라는 개념이 제안되고 있다.

8

역사와 이야기

　'짐승 같은' 농민들에 대한 부정적인 표상, 거기에는 농민들의 광
포한 반란에 대한 두려움이 깔려 있다.[25] 두려움이 이유이다. 1381
년 영국의 반란, 1486년 카탈로냐 반란, 1514년 헝가리 농민반란,
특히 1525년 독일농민전쟁에 대한 두려움의 기억이 있다. 모든 농
민이 편견에 찬, 재현적인 표상이나 민담, 연대기 서술에서처럼 자
신의 처지에 대해 무지했냐 하면 그렇지 않았다.

[25] Keith Moxey, *Peasants Warriors and Wives: Popular Imagery in the Reformation*, Univ. of
Chicago Press, 1989; "Sebald Beham's church anniversary holidays: festive peasant's as instrument
of repressive humor", in *Simiolus*, Vol.12, 1981~82, 107~127쪽.

농민반란의 기억

1300년 이후 1525년까지 적어도 쉰아홉 번의 농민봉기가 있었으며, 그에 대해서는 많은 연구가 있다. 마르크 블로흐는 15~16세기 농민반란은 오늘날 공장에서 스트라이크가 일어나는 것만큼이나 잦은 일이었다고 한다. 주로 과도한 세금과 농노제에 대한 반발이 원인이었다. 그들은 무엇보다 '자유'를 원했다. 또한 엘리트층과 평민층이 절대적으로 분리되어 있었던 것만은 아니라는 점도 알아야 할 것이다. 하층민과 농민에 대한 지배담론은 대체로 일방적인 폄하였다. 그러나 인간의 본래적인 평등에 대한 견해들이 일각에서나마 싹트고 있었고, 인쇄술의 보급 이후 식자층과 민중은 서적의 유포와 대중설교 등을 통해 상호 이해가 가능한 의사 소통 통로가 열려가고 있었다고 보아야 할 것이다. 물론 거기에는 통합될 수 없는, 분리된 많은 견해의 층위들이 존재했다.[26]

적어도 13세기부터 평신도들은 책을 가까이 하기 시작했고, 농민들의 상당수가 법률적인 혹은 신학적인 지식을 지니고 있었으며, 종교개혁 시기에 츠빙글리의 설교와 루터의 성서 번역에 의해 그 확신은 보다 강화되었다. 출판업소와 인쇄소를 중심으로 자유를 향한 소모임들이 퍼져나갔으며, 스스로의 힘으로 성서를 읽은 농민들은 세속의 법이나 영주의 법이 아니라 신의 법에 따르고자 했다. 성서의

26) 16세기 독일 농민반란 및 지식인들의 태도에 대해서는 S. 오즈맹, 박은구 역, 《프로테스탄티즘 혁명의 태동》, 혜안, 2004.

루카스 판 레이덴, 《나태》, 목판화, 1530년경

당나귀와 달팽이가 상징물이다. 당나귀는 인간 영혼의 노역의 유비인데 여기서는 게으름과 우둔함이라는 좋지 않은 뜻으로 나타난다. 달팽이는 여러 가지 전혀 다른 맥락의 뜻을 가지고 있는데 그중 자웅동체의 특성을 말하는 상징이 두드러진다.

번역을 통해 그들은 교회에서 배운 것과는 달리 그리스도가 진정으로 말하는 것은 사랑과 평등이라는 점을 깨닫는다. 그들은 노예나 다를 바 없는 비참한 처지에서 벗어나고자 시도했다.[27]

신플라톤주의 인문주의자들이나 피코 델라 미란돌라만이 '인간의 존엄성에 대한 선언'을 주창한 것은 아니었다. 인간의 자유와 품위에 대해 가장 진지하게 질문했던 것은 바로 농민들이었다. 여자와 마찬가지로 그들은 체제 내의 타자였기 때문이다. 토머스 월싱엄

27) 13세기부터 16세기까지의 지식인들과 민중문화의 교유에 대해서는 Paul Freedman, *Images of the Medieval Peasant*, Stanford Univ. Press, 1999, 299~300쪽.

(Thomas Walsingham) 경은 1348년에서 1349년까지 흑사병으로 인한 인구 격감, 경제 공황으로 인한 1381년 런던의 민중봉기와 '맨발의 폭도들'에 대해 기술하고 있다. 반란군들은 법관을 죽이고 농노의 신분을 규정한 모든 역사적 '기록'들을 태워버리기를 원했다. "그렇게하여 그들은 오래된 기억들을 없애버리고자 했다." 그는 어떠한 감정 이입도 없이 말을 이어간다. "그렇게 하여 그들은 그들의 '본래적인 자유(*ingenua libertas*)'를 손에 넣기를 희망했다."[28]

모든 지식인들이 농민을 적대시했다고 생각하는 것은 잘못이다. 농민반란의 지도자들은 성서와 함께 특히 15~16세기에 귀족계층을 강력하게 비판했던 프란체스코 종단의 대중설교를 흔히 인용하곤 했다. 1514년 5월 두챠(Dózsa)라 불리던, 헝가리 반란군 지도자 게오르게 체켈리(George Székely)는 귀족들에 대한 간결한 '성전' 선언을 한다. 그는 헝가리 십자군 원정에 참여했다가 터키를 겨냥하는 전쟁의 불합리함을 깨닫고 참전군을 헝가리 국내 귀족들에 대한 반란군으로 이끌었다. 이 선언에서 그는 자신을 성 프란체스코처럼 "십자가를 감내하도록 축복받은 사람"으로 칭하고 있으며, 오로지 그리스도를 실천하고자 했다. 그를 따르는 민중들은 그를 '왕자'라 불렀다.

그러나 잠시 승리를 구가했던 반란군은 모든 농민반란이 그러했듯이 정규군에 의해 진압되었다. 모든 연대기 기록들은 두챠를 어리

28) Walsingham, *Chronicon Angliae*, 287쪽 ; recit. Steven Justice, *Writing and Rebellion*, Berkeley, California, 1994, 140~192쪽, 258~261쪽.

숙한 민중을 기만하는 악의 화신으로 묘사한다. 블라디슬라프 왕은 그의 처형에 대해 만족해서 세세하게 기술하고 있다. 그는 체포되어 처형장에 이른다. '농민들의 왕자(*regulus agricolum*)' 두챠의 처형은 귀족들에게 특별한 조롱거리였다. 악사들이 음악을 연주하는 가운데 그는 불에 달구어진 쇠의자에 앉혀졌으며, 머리에는 달군 쇠관이 씌워졌다. 그는 불의자에 앉아 의연하게 '테 데움(Te Deum)'을 노래했다.[29] 그러나 산 채로 구워지는 그런 끔찍한 고통 속에서 그는 금방 죽지 못했다. 집행자들은 그의 익은 살을 떼어내어 그를 따랐던 반란군들에게 먹였다. 두챠의 인육을 받아 먹는 것을 거절하면 본보기로 즉각 참수되었다. 두챠의 처형 장면은 목판화로 제작되었다. 1519년 타우리누스(Taurinus)에 의해 출판된, 목판화를 동반한 시집에서 두챠는 뛰어나고 용기있는 영웅으로 묘사된다. 악마라고 단죄받고 처형당하는 두챠의 위엄있는 평온함은 그리스도의 모습이다. 목판화를 통해 그는 잠시나마 민중들의 마음에 그리스도의 모습으로 기억되었다.

1525년 독일농민전쟁은 30년전쟁과 함께 유럽을 공포의 도가니로 몰아넣었다. 독일농민전쟁을 촉발했던 것은 무엇보다 종교개혁의 물결이었다. 루터, 부커, 카를슈타트, 츠빙글리는 평신도들의 위엄, 누구나가 성서를 해석할 권리, 전통과 주권에 대해 질문할 권리

29) 테 데움은 '천주여 저희들은 당신을 찬양하고'라는 뜻이다. 많은 작곡가들이 테 데움을 작곡했는데 대개 혹독한 비운과 절대적 절망의 상황에서도 신에 대해 무한히 긍정하며 찬미할 때 불려지고는 했다.

게오르게 두차의 처형 장면, 정치 팜플렛의 목판화, 1514, 뉘른베르크,
볼펜뷔텔, 헤르초그 아우구스트 도서관

를 강조했는데, 그러한 주장에 힘입은 반란농민들이 갈구했던 것은
사회-종교적인 보편정의였다. 자유선택의 의지를 강조한 에라스무
스의 《기독교인의 강령》과 함께 1520년 루터의 전단 《기독교인의
자유》는 영적인 자유와 평등을 말하고 있다. 루터가 말했던 그러한

'자유'는 노예인 농민들에게 지상적인 법제도에서 자유로워질 수 있는 근거로 생각되었다. (하지만 잘 알려져 있듯이 루터는 자신이 일으킨 소용돌이에 당황하여 농민반란에 협조하지 않았다.) 농민들은 성서와 루터의 선언을 몸으로 읽고 노예 상태에서 벗어나 자유를 성취하고자 했다.

독일 농민반란의 발단이 된 것은 무엇보다 농노제를 적법한 것으로 보는 봉건적인 독일법이었다. 독일농민전쟁은 종전까지의 세금 징수라든지 봉건 관습에 대한 지엽적인 투쟁 차원을 넘는 것이었다. 그들은 진정한 정의가 무엇인지, 농노란 무엇이며 인간의 자유란 무엇인지 질문했고, 신의 말씀에 근거한 새로운 법에 따라 사회를 전면적으로 재편하고자 했다. 반란에 참여한 농민들은 "진정한 주인은 신이기 때문이다"고 말한다. 그들은 노예를 만드는 법보다 더 높은 법인 신의 법을 갈구했다.[30] 엄격한 신분제 사회에서 이러한 시도는 용납될 수 없는 것이었으나 반란의 기억들은 전 유럽에 인간이란 무엇이며 농노제 문제를 어떻게 해야 할 것인지에 대한 격렬한 논쟁을 촉발시켰다. 최초의 반란이 시작되었을 때 스튀링언의 농부가 기술한 청원서를 보자. 그들은 인간으로서 자긍심을 갖고자 했으며, 어떤 인문주의자 지식인보다도 조리있게 말하고 있다.

30) Franz Gunther, *Chronicle of Pierre de Langtoft*, I, 288~290Whr; recit. in *Freedman*, 281~283쪽. 성서의 "카이사르의 것은 카이사르에게, 신의 것은 신에게"라는 구절은 해방을 주장하는 근거로 인용되었다. 슈바벤과 작센 지역의 법령집(*Schwabenspiel, Sachsenspiel*)에 이러한 언급이 나온다. recit. in Barrington Moore, "The rejection of suffering and oppression", *Injustice: The Social Bases of Obedience and Rebolt*, White Plains, 1987, 81~89쪽, 286~287쪽.

1350년대 프랑스에서 일어난 자크리의 반란을 그린 삽화

귀족과 상층 부르주아지의 연합군을 이끈 에티엔느 마르셀에 의해 진압되었다.

우리는 자유로이 태어났다. 비록 우리가 농노로 태어나 그들이 우리를 팔고자 한다면 그럴 수 있을 것이나, 우리가 농노의 위치에 있게 된 것, 또한 우리의 영주가 그들 자신의 사유재산으로 우리를 갖고 유지하고자 하는 것, 그리고 우리가 그들이 요구하는 모든 것을 수행해야만 한다고 간주하는 것은 우리의 잘못이 아니며 우리 선조들의 잘못 또한 아니다. 우리가 농노로부터 해방되어야만 한다고 당신이 결정하는 것, 그리고 어느 누구도 그것을

강제할 수 없다는 것, 그것이 우리들의 청원이다. 그러한 한도에서 우리는 우리가 수행하도록 강제되어온 오래된 이 짐을 제외하고 우리의 영주를 위한 의무를 수행할 것이다.[31]

전원 속의 삶을 찬미하다

"일하지 않는 자는 먹지도 말라." 바울은 **호모 이코노미쿠스**(*Homo economicus*)를 말한다. 인구의 대부분인 평민들이 평생토록 벗어나지 못하는 대지에 붙들린 노역은 아담의 불복종에 내린 신의 저주였다. 비록 중세 초기에 농노(봉토에 붙들린 노예)의 기원이 죽지 못하고 사로잡힌 전쟁포로의 고통과 연관되었고 태생적인 불평등 담론으로 농노제가 합법화되었으나, 농부에 대한 부정적인 이미지만이 존재했던 것은 아니었다. 농부는 근면과 진실된 노역의 상징이기도 했으며, 씨뿌림은 그리스도적인 삶에, 쟁기는 십자가에 비유되고는 했다.

이미 고대에 헤시오도스는 《노동과 나날》에서, 베르길리우스는 《목가》, 《전원시》에서, 호라티우스는 《서정시집(*Epode*)》에서 번잡하고 타락한 도시를 떠나 대지와 함께 호흡하며 살아가는 전원 속의 소박한 삶의 미덕을 찬미했다. 르네상스기 고대 문예의 부흥과 함께

31) Franz ed., *Quellen zur Geschite des Bauernkrieges*, no. 25, 121~122쪽; trans from *German Pesant's War: A History in Documents*, No. 1, 72쪽(ed. by Tom Scott and Bob Schribner, Atlantic Highlands, NJ, 1991).

알렉산더 케이링크스, 〈님프가 있는 풍경〉, 패널화, 취리히 다비드쾨스터 갤러리

전원을 찬미하는 로마 시인들의 저작이 속속 번역되었고, 전원 속의 소박한 삶이라는 토포스는 대단히 이상적인 것으로 찬미되었다. 황무지로 나간 기독교부 성 제롬은 성스럽고 덕스러운 삶의 본보기로 늘 언급되었으며, 원탁의 기사 계열의 이야기에서도 사자의 기사인 이베인과 트리스탄은 황무지로 가서 촌부처럼 살아간다. 목자와 목녀 들은 귀족들보다 솔직하고 진실한 사랑을 하는 것으로 상상되었다. 목동들은 충실하며, 양치는 목녀들은 상류층 여성들처럼 까다롭거나 위선적이지 않고 자신의 감정에 솔직하기에, 기사들이 마음놓고 다가갈 수 있는 존재로 간주되었다.[32]

이처럼 전원을 이상화하는 낭만적인 감정들은 고대에 존재했다고 믿어지던, 낙원에서 꿀과 과실을 거두어 먹고 살며 모든 인간들이 평화롭고 조화롭게 살아갔다는 황금시대(Golden Age)를 그리워하는 노스탤지어와 결합하여 이상적인 전원 속의 삶을 찬미하는 파스토랄 문예를 낳았다. 이러한 감정은 문명화의 진행 과정과 반대되는 역감정으로, 중세부터 도시적 생활이 발달한 근세에 이르기까지 끊임없이 재생되었다. 문명화되고 세련된 도시민들 혹은 예법에 맞게 살아가야만 하는 귀족들이나 부르주아들은 언제든 틈만 나면 헤시오도스의 《노동과 나날》이나 베르길리우스의 《전원시》나 《목가》를 들고 전원으로 돌아가고 싶어했기에 이러한 서사는 강력하게 어필할 수 있었다.

근세적인 도시의 발전 이후, 전원생활은 언제나 찬미되었고 이상화되었다. 그러나 소박하고 목가적인 생활을 강조하는 파스토랄 음악·회화·연극·문학 등은 노동의 근거인 현실이 아닌 귀족이나 부유한 도시민의 오락을 위한 가장 인위적인 이상자연을 꿈꾸었다. 자연과 풍경의 발견은 부르주아적인 내면 세계의 발견과 평행된다. 귀족들에게 전원은 땀흘려 일해야 하는 일터가 아니라 **로쿠스 아모룸**(*locus amorum*), 신들이 인간세계로 내려와 노니는, 음악과 조화가 있는 사랑의 장소였다. 이러한 내밀한 감정의 자연으로의 투사와 함께 풍경화의 발달은 부르주아적 개인의 내면성의 발견과 평행되는

32) William T.H. Jackson, "The Medieval Pastourelle as a Satirical Genre", *Phililogical Quarterly*, 31, 1952, 156~170쪽.

사건이다. 파스토랄 문예, 특히 현악 사중주나 오중주와 같은 고전 음악이나 푸생(Poussin)이나 클로드 로랭(Claude Lorrain) 등의 풍경화는 대단히 아름답기 때문에 평안을 주며, 오늘날에도 쉽사리 거부할 수 없는 그러한 매력을 지니고 있다. 노르베르트 엘리아스가 언급하고 있는 《아스트레(L'Astrée)》나 세르반테스의 《라 갈라테아(La Galatea)》 같은 작품은 대표적인 목가적(파스토랄) 문예이다.[33] 그러나 세르반테스의 《두 마리 개 이야기》라든지 이탈리아 영화 〈파드레 파드로네〉를 보면 목동들의 실제 생활을 알 수 있다. 이런 사실적인 작품들을 보면, 목자들의 삶이 귀족들의 꿈에 그려지는 것처럼 아름답거나 전원적이지 않고 실제로는 사회로부터 소외되고 본능적인 욕구와 원초적인 폭력이 난무하는 비참한 상황이었다는 것을 알 수 있다.

노동과 근면의 가치

《가련한 하인리히(Der Arme Heinrich)》(1195년경)는 중세에 전해지던, 황무지와 숲에 대한 낭만적인 이야기이다. 불치의 병에 걸린 하인리히는 치유를 위해 찾아간 의학의 도시 살레르노에서 병이 나으려면 희생이 필요하다, 그를 위해 기꺼이 죽으려 하는 순결한 처녀의 따뜻한 심장의 피가 필요하다는 처방을 받는다. 그리하여 그는 모든 희망을 버리고 병든 영육의 정화를 위해 외진 숲으로 잠적한다. 이 외딴 숲에서 그는 한 겸허한 농부가족을 만난다. 숲에서 지내는 3년 동안 고통이 점점 더 심해져, 무슨 병인지 궁금해 하는 농

부가족에게 그는 마침내 자신의 병이 치유 불가능함을 털어놓는다. 농부가족에게는 고귀한 인내심을 지닌 열여덟 살 된 아름다운 딸이 있었는데, 하인리히의 사정을 알게 된 그녀는 자신을 희생하기를 원했다. 농부처녀는 자신의 부모와 희생에 대해 논쟁한다. 그녀는 부유한 농부와의 결혼을 마다하고 그녀의 구원의 손길을 기다리는 '자유로운 농부(vrîer bûman)'를 택하고자 한다. 자유농부는 신에 비유되는데, 그의 쟁기는 느리게 나아가지만, 그러나 그는 그녀의 구원자가 될 것이다. 여기서 그리스도에 비유되는 것은 농부의 딸이다. 하인리히는 거절하다 마지못해 그녀와 함께 살레르노로 가게 된다. 처녀의 심장을 꿰뚫기 위해 의사가 칼을 준비하는 순간 하인리히는 깊이 회개하고 그 잔인한 처형을 만류한다. 그 순간 저주는 풀리고 그의 치유될 수 없는 병은 낫게 되며 그는 은혜로운 그 처녀와 결혼한다.[34]

14세기 말부터 농민의 근면과 진실성을 찬미하는 내용의 농민가(Bauernlob)와 연극이 퍼지기 시작했으며 특히 독일 지역에서 유행했다. 중세 내내 적게 소유하는 성스러운 단순성은 되풀이 찬미되었다. 그것은 고요하고 평온한 기쁨을 가져다주는 일이었을 뿐만 아니라, 노동·가난·고통·타자를 위한 삶의 찬미이기도 했다. 그것은 가난을 기꺼워했던 프란체스코 교단의 가르침이기도 했다. 〈최초의 귀족에 대한 시〉에서 프란체스코회는 농부와 노동의 경건함

33) 노르베르트 엘리아스, 박미애 역, 《문명화 과정》, 한길사, 1999.

34) Freedman, *Images of the Medieval Peasant*, Stanford Univ. Press, 1999, 209쪽.

을 찬미했다. 그러나 브라하의 마틴은 《촌부의 교화에 대하여(De correctione rusticorum)》에서 농부들을 논의의 여지없는 이교도로 간주하고 있다. 이처럼 상반되는 이미지가 공존했다.

　농부가 찬미되어 행운의 왕권과 결합하기도 했던 역사적이면서도 신화적인 실례는 현재 체코슬로바키아의 수도인 프라하의 건설 기록에서 볼 수 있다. 보헤미아의 초대공작인 프레미즐리트(Přemyslid)는 공작이 되기 전에는 쟁기를 끄는 농부였다. 프라하의 코즈마(1125년 졸)에 의해 씌어진 《보헤미아 연대기(Chronicae Bohemorum)》에 따르면, 족장 보이무스(Boemus)가 그를 따르는 무리를 이끌고 황무지인 빈 땅에 정착했는데, 이 행복한 초기 시절은 대단히 평화로웠고 보헤미안들은 갈등을 해결하는 현명한 족장에 대해 경의를 표했다고 한다. 보이무스 사후 정치 불안과 동요가 있었다. 그는 세 딸을 남겼는데 그들 모두 초자연적인 힘을 지니고 있었다. 가장 어린 딸 류보사(Lubossa)는 아름다운 예언녀이자 아버지처럼 화합과 평화를 이끌어내는 중재자였다. 그러나 가신들은 여자의 통치에 반대하는 논쟁을 벌여 류보사를 거절했다. 류보사는 결혼하라는 결정에 동의했는데 그녀는 근처의 어느 마을에서 소를 모는 농부를 찾으라는 신탁을 받았다. 말 탄 류보사의 뒤를 가신들이 따라왔으며 그녀는 소에 쟁기를 매어 끄는 청년 프레미즐(Přemysl)을 찾아냈다. 프레미즐은 쟁기를 내던지고 몰던 소를 풀어주고 개암(hazelnut) 지팡이는 땅에 꽂았다.(개암 가지는 나중에 두 그루의 큰 나무로 변했다.) 그는 류보사를 따라 농부의 옷을 벗고 품위있는 성대한 착의식과 함께 입성하여 보헤미아 공작으로 옥좌에 앉았다. 프레미즐의 행낭과 신

밭은 성물이 되어 총성이 잦아지게 만드는 효과를 지녔다고 전한다.

15세기의 콜마르 컬렉션의 시가와 랭런드(Langland)의 시 〈농부 피어스(Piers Plowman)〉의 경우, 쟁기는 게으름과 대비되는 근면한 노동, 세속적인 생산성의 상징일 뿐만 아니라 정신적인 양육의 상징이기도 했다. 아담의 불복종에 대한 노역 선고는 그리스도의 정신적인 노동으로 비유되었다. 무거운 쟁기를 끄는 농부는 십자가를 지는 것에 비유되었다. 그리스도 자신으로 〈요한 복음〉 15장 1절의 "나는 진정한 포도나무요, 내 아버지는 농부라."(Husbandman; 불가타 성서에서 아그리콜라(agricola)라는 말.) 겸손, 노동, 설교의 이미지. 성모 마리아는 그가 사랑하는 쟁기꾼의 양육자이며 그리스도는 쟁기꾼이었다. 그리스도는 또한 정원사이다. 막달라 마리아는 부활한 그리스도를 알아보지 못하고 정원사라 여긴다. 그러나 그리스도는 그녀의 가슴에 희망의 씨앗을 뿌린다.

〈쟁기 끄는 농부 피어스〉는 프란체스코적인 무소유의 미덕의 찬미이다. 화자인 주인공은 자유농부이며 가난하고 경건한 쟁기꾼 피어스에 대한 꿈을 꾼다. 피어스는 자신의 땅이 반 에이커밖에 안 돼 소작에 의지하여 살아가는 자이다. 부자들의 낭비와 노동하는 자의 근면함이 대비되고, 그 자연적인 지성에 의해 평범한 자들은 쟁기꾼을 세워 그는 모든 사람에게 은혜를 베풀기 위해 정직한 노동으로 노력한다. 쟁기꾼의 상징은 양가적이다. 그것은 **생산성**의 미덕을 나타냄과 동시에 야곱처럼 희생제물을 바치는 것을 거부하고 농작물을 바치는 자에 대한 신의 저주의 상징이다. 쟁기꾼은 처음 **진리**로부터 용서(forgiveness)를 받는다(용서는 기억에 대한 망각을 주며 지

나간 시간의 의미를 새로이 구축한다). 그녀는 피어스를 자신의 집에 머물게 하며 쟁기를 끌도록 한다. 꿈꾸는 자는 어디에서 어떻게 자신이 보답을 바라지 않는 은혜로운 사랑(charity)을 발견할 수 있는지 묻고 진리는 답한다. 그것은 말에 의해서도, 노동에 의해서도 가능하지 않고 오로지 의지(will)에 의해서만 가능하다. 그것은 지상의 어느 누구도, 심지어 성직자조차 알 수 없는 것이며, 쟁기 끄는 농사꾼 피어스에 의해서만 가능하다(VII.I-8).

파수스 7에서 자발적인 가난을 택하는 피어스는 엄격하게 노동에만 얽매이는 것을 거부한다. 자신을 노동에만 구속하는 대신 프란체스칸적인 은혜로운 사랑과 뿌리없음의 이상을 택한다(Passus VII). 그러나 그는 재산의 축적을 경멸한다. '인내'는, 기독교인들은 자신의 소유물을 얻으려고 하는 대신 모든 것을 공유할 줄 알아야 한다고 권면한다. 그리스도의 이름 안에 형제애가 있다. 가난은 그 자체가 은혜로우며 영혼을 하늘로 이끈다. 모든 것을 금전적인 교환으로 환원하는 '메데(Mede)'의 영역이 있으며 피어스는 그것을 거절한다. 다음 장에서 꿈꾸는 자는 교회에서 잠에 빠지며, 피어스가 피를 뒤집어쓰고 십자가를 지고 나타나는 비전을 본다. 그리스도는 악마와 대적하기 위해(십자가형을 말함) 피어스의 옷과 무구를 걸치고 마치 종려주일에서처럼 당나귀를 타고 나타난다(XVIII.10-36). 그는 예수와 닮았으며 예수이다. 그는 꿈 속에서 다시 의지에 대한 꿈을 꾼다.

마침내 파수스 15 꿈 속의 꿈에서 의지(will)의 형상화인 주인공은 지식의 여정을 지나 '배움의 연회'에서 '인내'에서부터 마지막 선

물인 아니마(*Anima*), '보답을 바라지 않는 은혜로운 사랑(*charitas*)'을 만나게 되며, 그 이름을 묻는다. 아니마의 대답 속에는 '의지'가 목표했던 것보다 한층 높은 질서의 복합(*complicatio*)이 있다. 아니마는 아우구스티누스와 세비야의 이시도르를 인용하며 말한다. "내가 몸을 활성화시켰을 때 나는 아니마(*Anima*)라 불렸습니다. 그러나 내가 의지하고 희망할 때 내 이름은 아니무스(*Animus*)입니다. 그리하여 나는 알고 이해합니다. 나는 또한 마음(*Mens*)이며, 내가 신에게 탄원할 때 내 이름은 기억(*Memoria*)입니다. 내가 판단을 내리고 진리가 가르치는 대로 행할 때 사람들은 나를 이성(*Ratio*)이라 불렀지요. 내가 다른 사람들이 말하는 것을 들었을 때, 내 최초의 이름은 감각(*Sensus*; 혹은 의미)이었고, 내가 어떤 것을 주장하거나 주장하지 않을 때, 그때 나는 의식(*Conscience*)이라 불렸습니다. 그리고 내가 우리 주를 진정으로 사랑했을 때, 그때 나는 진정한 사랑(*Charitas*) 혹은 사랑(*Amor*)이라 불렸고, 내가 육신(살; flesh)을 떠나 날아갈 때(fleeting; 혹은 탈주할 때) 나는 말없는 영혼이었으며 때로는 영(*Spiritus*)이라고 불렸습니다(VV.23~36).[35]

랭런드의 시는 웨일스와 보헤미아에서 친숙했던 쟁기 끄는 농부

35) Langland, *Piers Plowman*, recit. F. Goodridge, trans., *Piers Plowman*, Baltimore, 1959, 45쪽. 〈농부 피어스〉에서는 후일 철학과 심리학에서 구분된 모든 개념들이 혼재한 상태로 등장한다. 여기서 의식과 정신은 무의식적인 사랑과 구분되지 않는다. 순결한 사랑인 카리타스는 아우구스티누스 이래 권력과 경합하는 신학의 초월적인 구조를 만든다는 점 때문에 현대에 들어와 비판받았으나 기원 전후부터 근대에 이르기까지 찬미된 강력한 힘이다. 파수스란 시가의 짤막한 장의 구분을 나타내는 용어로, 그리스도의 수난(passion)의 행로(passage)를 유비하는 용어인 듯하다.

파트모스의 성 요한의 묘사, 작자미상, '성모 종단'의 관용과 인내
를 권면하는 소책자의 삽화, 1518~1519년경, 브뤼셀 왕립도서관

의 이미지를 그린 것이었기에 농민들에게 《쟁기꾼 피어스》 일화는
1381년 존 볼(Ball)의 설교와 함께 성직자에 대한 비판과 인간의 근
본적인 평등을 옹호하는 급진적인 것으로 받아들여졌다. 그러나 랭
런드는 농노제에 전면적으로 반대하는 것도 아니었고 기존 질서를
전복하려는 의도 또한 없었기에 자신의 비전이 급속하게 유포되는
것에 대해 꺼림칙한 반응을 보였다. 그는 흑사병 이후 1349년과

1351년의 줄어든 노동인구 문제를 해결하고자 영주들이 법정에 요구했던 경제적 협상에 대해, 일방적으로 임금을 동결했던 보수적인 법령에 동조했으며, 복종에 대해 확고한 전통적인 견해를 갖고 있었다. 그러나 랭런드는 오로지 화폐에 의해 추동되는 경제, 모든 것의 가치가 사고 파는 상행위로 결정되는 경제주의적 윤리, 인간의 중심이 이기적인 이해와 탐욕으로 변하는 데 대해 선하고 근면한 농부 이야기를 통해 경종을 울리고자 했고 영주들에게는 농노들을 부드럽게 다룰 것을 적극적으로 권고했다.

당시 역사와 기록 들을 살펴보면, 반란이건 다른 형태로건 간에 주어진 사회적 경계를 넘고자 했던 광우들에 대해 우리가 익히 알고 있는 일방적인 폄하와는 다른 목소리들이 분명히 존재하고 있었음을 알 수 있다. 노동과 근면, 절제하는 소박한 생활의 가치를 폄하하고 반란이나 폭동을 일방적으로 단죄하는 것이 아니라 공감을 표했으며, 불평등한 법령과 조례를 개혁하고자 했던 예를 찾아볼 수 있다. 중세에도 베네딕투스회나 프란체스코회를 비롯한 종단을 중심으로 노동을 찬미했던 기록이 있으나 16세기를 경과하며 노동과 근면의 가치가 높이 평가되기 시작했던 데에는 무엇보다 청빈을 중시하는 프로테스탄트적인 신학과 철학이 일조했던 것을 간과할 수는 없다. 베버의 지적처럼 프로테스탄티즘은 자본주의의 발생과 불가분의 관계였으나 평신도들에게 그것은 지상에서 반드시 실천해야만 하는, 신이 명한 구체적인 삶의 모습이었다.

안도라의 자유

비록 15~16세기의 거의 모든 농민반란이 실패로 돌아가고 반란 농민들의 이미지가 광포하고 어두운 정열을 지닌 '바보와 미치광이' 범주에 전적으로 포함되었으나 이미 당시에 귀족의 노예로 예속되지 않는 평민의 진실된 삶, 허위없는 자유, 자발적인 가난 속의 풍요가 성공적으로 성취된 실례가 있으니, 그것은 바로 '안도라(Andorra)'라고 불리던 땅, 스위스의 이야기이다. 알프스 산악에 흩어져 있던 자유로운 농민 코뮤니티들은 연합하여 중립국을 만들어 냈다. 그러나 스위스의 역사에서 잊지 말아야 할 것은, 스위스 자유 코뮤니티의 독립이 단 한번의 민중봉기나 항쟁에 의한 것이 아니었다는 점이다. 세금 수탈로 인해 인접지역 영주들에 대한 소규모 항쟁이 잦았고, 발리라 강가(Valira River) 안도라 계곡(Valleys of Andorra)의 사람들은 천천히 그들의 자유를 획득해나갔다. 그 자유의 획득은 느리나 확고한 실천의 결과였다.

쉴러에 의해 특히 명성을 얻었던, 전설 속의 윌리엄 텔은 역사학자들에 의해 실재하지 않았다고 평가되었다. 그보다는 힘이 약하고 불분명한 통치세력 간의 오랜 경합(구체적으로 11세기부터 14세기까지 프와(Foix) 백작과 우어겔(Urgel) 주교 가문의 알력)과, 쇠잔해져가는 주변영주들의 불확실한 교대통치로 인해 민중들이 이익을 보았다고 해야 할 것이다. 즉 이곳의 최고 통치권은 귀속이 불분명했고, 영주들이 인접한 유럽 다른 지역의 지배에 정신이 팔려 스위스를 방치하고 있던 오랜 시간 동안 민중들은 지식인들과 더불어 착실

하게 힘을 키워갔다. 분명 그곳에는 '천혜의 자연'이라 불리는 알프스의 지형적인 이로움이 작용했다. 알프스의 높은 산악은 이곳을 강탈하려는 군주들의 정복욕구를 패퇴시키기에 적당했다. 외부인들의 침공이 어려웠던 반면 '자유의 산'의 코뮤니티들은 고립되지 않고 활발하게 외부와 접촉했다. 이곳 주민들에게 험준한 산세는 고립이 아니라 보호와 안전을 뜻했고, 경합하는 각국의 제후들이 만나고 협상하는 소통의 장소였다. 다른 한편 농민들의 무장, 세금 수탈에 저항했던, 독립적인 강한 군사력이 있었던 것 또한 사실이다. 스위스인들은 윌리엄 텔 이야기를 비롯해 영주없고 법없는 자유로운 삶에 관한 수많은 신화를 만들어냈다.

어떤 영주의 노예(knecht; 농노)도 되지 않고 자기 자신의 주인이 된다는 것이 그들의 모토였다. 스위스의 군사적 방어력, 스위스 용병은 용맹하기로 유명했다. 스위스인들은 독립국으로서의 합법화를 위해 샤를마뉴로부터 전거를 끌어냈다. 지식인들은 농민과 협력했으며 역사와 법전을 탐구하며 오랜 기간 골몰했다. 스위스의 역사는 단 한번의 급격한 전복으로 평화가 만들어지지 않는다는 교훈을 준다. 진정한 변화에는 점진적인 물적 토대의 변화가 있다. 장기지속의 세계체제는 언젠가 변한다. 역사에는 변화가 있다. 언제나 그 실마리는 작지만 오래 지속되는 끈기를 필요로 한다. 장기지속의 긴 시기가 마침내 변화했던 것이다.

IV

루두스, 진지하게 놀아라

9

살아남는 트릭스터

이제까지 서구적 문명화의 가장 중요한 규준의 하나인 데코룸에 대해서 살펴보았다. 데코룸이란 가장 적절한 문명화된 행동 양식으로 추천되는 판단 규준으로, 사회적인 장 내부의 규칙 존중을 전제로 하며, 귀족적인 혹은 교양있는 이상적인 지배자를 만들어낸다. 그러나 데코룸은 비데코룸을 전제로 해서야만 성립한다. 비데코룸이란 데코룸으로부터 배제되어온 것으로, 어떤 장의 질서에서 적절함의 척도를 벗어나는 것이다.

민담이나 설화의 주인공으로 트릭스터적인 바보 도상이 주로 나타난다는 것은 트릭스터라는 토포스가 동양의 《산해경》처럼 엘리트 위주의 주류문화가 아니라, 소수적이면서도 민중적인 주변부 하위

The Swan carries the Prince over the hills and far away.

HP.

동화 《마술망토》의 삽화, 1888

서양 민담의 트릭스터는 백조나 커다란 개를, 인디언 트릭스터는 갈가마귀를 타고 하늘과 지상을 오가며 뭔가 중요한 것을 훔치기도 한다.

문화에 속한다는 뜻이다. 그러나 그 하위문화란 실로 거대하며, 물질적 과정으로서의 인간 신체를 긍정한다. 중세 교회의 캐피탈 (capital)이나 미제리코드(misericord).[1) 성속의 경계부에 조각된 바

1) 캐피탈은 우리말로 주두(柱頭)이며 건축물 천장 아래의 상인방(lintel) 혹은 엔타블러처 (emtablature)와 연결되는 기둥의 윗부분을 말한다. (상인방은 출입구, 창문 등의 위를 건너지르는 수평들보이고 엔타블러처는 보통 그리스의 신전건축에서 기둥이 떠받치는 수평부이다. 엔타블러처는 다시 아키트레이브, 코니스, 프리즈로 나누어진다.) 건축물의 용도를 표시하고 구별하는 데 도리아, 이오니아, 코린트식 등 주두 양식이 정합성의 주요한 판단 기준으로 사용되어왔으며 중세 성당에서는 캐피탈 부분에 성서의 일화 등을 조각하기도 했다. 미제리코드는 대개 중세 교회의 수도사석 혹은 성가대석의 의자 뒤에 달린 접히는 판자를 말하는데, subsellium이라는 이름으로 불리기도 했다. 미제리코드에는 특면(特免: 수도원의 계율로 금지되어 있는 음식 따위를 특별히 허락함)이라는 뜻도 있다.

서양 민담의 눈먼 방랑자 삽화,
1888

보들은 곧바로 라블레를 연상시키는 육체적인 존재이며(중세 조각
에는 엉덩이를 까서 내밀거나 거대한 팔루스를 드러내고 웃는 바보 도
상이 있다), 지성보다는 순진무구함에 의해 운명을 헤쳐간다. 그러
나 근대화와 합리화 과정이 진행되어가면서 축제도, 카니발적인 바
보 도상도 점차 사라진다. 근대화는 배제를 통해 포섭하며 악마는
인간 내면의 심연 속으로 사라진다. 교회는 더이상 괴물들의 기이한
조각들로 장식되지 않는다.

　17세기에 접어들면 16세기까지 유지되던 중세적인 광장 축제는
점차 금지되고 가족간 모임으로 대체된다. 브뢰겔적인 농민 축제 도
상은 한가한 마을 풍경으로 변하고, 와토를 예고하는 귀족들의 목가
적인 연회를 보여주는 풍경화로 완전히 나누어진다. 카니발적인 중

세 연회의 금지에는 프로테스탄트의 실용주의와 금욕주의의 영향이 있다. 루터와 칼뱅은 쓸모없이 먹고 마시고 방탕하게 만드는 가톨릭 교회의 수많은 축일을 강력하게 비난했다. 가톨릭인 예수회가 이미지와 형상, 기억술을 여전히 중시했던 데 반해 칼뱅주의적인 신교도 교회들은 점차 내부의 장식을 제거해나갔으며 오로지 언어, 곧 '말씀'만을 중시했다. 청교도적인 노동과 근면의 강조는 부르주아적인 데코룸의 규범 정신에 완전히 부합하는 것이었다.

바보, 미치광이, 돈 후안, 사기꾼, 엉터리 수도사와 방탕한 학생, 촌놈 악당, 민담의 성공한 막내, 인간의 한계를 넘는 신적인 인간 등, 비데코룸한 인간형은 그 범위가 대단히 넓은데, 거기에는 근대적인 인간의 이상형에서 지속적으로 억압되어온 무언가가 있으며, 모든 인간의 내면에 트릭스터라는 그림자의 형태로 잠재되어 있음을 알 수 있다. 그림자의 발현에 의해 경계나 금지를 넘고자 할 때 우리는 누구나 트릭스터가 된다. 그러나 트릭스터는 단순한 도둑이나 사기꾼이 아니라 메신저이자 발명가이고, 신성과 접촉하며, 새로운 길을 여는 문화영웅이다. 그렇다면 마지막 질문을 던져보자. 영원한 완성의 여정을 떠나는 이 비분화된 인간이 배제되거나 희생되지 않는 경우, 동화에서처럼 크게 성공하는 경우란 무엇인가? 트릭스터적인 인간은 어떻게 살아남았고 어떻게 성공했는가?

새로운 게임, 제3의 길

트릭스터는 거짓말쟁이 도둑, 변신과 변형의 천재, 성스러운 것

과 속된 것을 섞는 자, 탈출구없는 상황을 타개해내는 자이다. 살아남는 트릭스터가 해결책을 발견해내는 것은 그가 한계를 모르기 때문이다. 그는 어떤 사람의 믿음, 고정된 장소 등을 휘저어놓고 뒤집어놓는다. 트릭스터에겐 넘어서는 안 될 금기란 없고, 위반해서는 안 될 절대적인 질서란 없으며, 내부의 것을 바깥으로 꺼내고 하부의 것을 상부에 놓는다. 그의 말은 양가적이고 항상 새로운 것을 열망한다. 끝없는 우연, 연쇄적 우발성 안에서 이질적인 모든 것은 연결되고 접합된다. 그는 시스템을 네트워크하고 가로질러간다.

트릭스터는 장의 속성을 바꾸는데, 위험한 곳을 안전하게 만들기도 하고 안전한 곳을 위험하게 만들기도 한다. 고요함은 재난이 될 수 있으며 그 역도 매한가지이다. 트릭스터는 안주하지 않으며 무에서 무로 모든 장소를 다만 통과해간다. 그는 모든 언어를 익히고 모든 형태를 받아들이며, 무(無)도 죽음도 두려워하지 않는다. 트릭스터는 모든 언어를 말하고, 모순을 사랑하고, 신체 안에 자연의 4원소를 받아들인다. 그는 물이나 용액처럼 끝없이 흐르고 넘치고, 공기처럼 편재하며, 대지처럼 확고부동하고, 불처럼 모든 것을 가르고 태워버린다. 고정된 경로로부터 그의 벗어남은 구조를 초월하나 항시 이행하는 가운데 경화되지 않는 그러한 활력적인 벗어남이며, 그는 모든 넘어섬조차 넘어선다.[2]

옛 유럽 민담이나 동화에서 꾀를 써 거인이나 나쁜 왕을 이기는 바보 같은 막내인 트릭스터들은 보통 기존 질서의 흐름의 상부로 편

2) Pelton, "West African Tricksters", in *Mystic Trickster Figure*, 138~139쪽.

입되지만, 세계의 수많은 이야기에는 그와는 다른 해결 방식들도 보인다. 살아남는 트릭스터는 흔히 먹고 먹히는 관계에서 제3의 길을 택한다. 세르가 말하는, '흐름에서 벗어난 어린양'이 된다. 이처럼 트릭스터 이야기에는 희생으로부터 벗어나는 다른 측면들이 있는데, 예컨대 아메리카 민담에서 늑대와 코요테가 함께 주인공으로 등장하는 데에는 필연적인 이유가 있다고 한다.

아메리카 서부 개척기에 늑대들은 몰살당했던 반면 코요테는 그렇지 않았다. 코요테가 수많은 민담 속에 주인공으로 남게 된 것은 인간의 덫을 교묘하게 피해서 살아남았기 때문이라고 한다. 코요테는 생존을 위해 덫과 자신의 특별한 관계를 발전시켜갔다. "코요테가 일종의 유머 감각을 갖고 있다고 생각하지 않을 수 없다. ……코요테의 유명한 성향, 덫을 파내고 뒤집어놓고 그 위에 오줌을 갈기거나 심지어 똥을 싸놓기도 한다는 것을 달리 어떻게 설명하겠는가?"[3]

이것은 트릭스터와 덫이 지니는, 새로이 발견된 색다른 관계의 일례이다. 전통적인 트릭스터의 서사에 현대 민족지학의 현장 조사가 발견해 첨가한 부분이다. 코요테가 덫에다 배설물을 갈길 때 그는 이항대립적인 육식자도 희생자도 아닌 '세 번째의 무엇'이다. 양

3) Hyde, *Trickster makes this World*, 1998, 21쪽. 이것은 스윈튼(Swanton), 레이데트(Leydet), 톰슨(Thomson)의 지적이기도 하다. 레비-스트로스 역시 늑대와 코요테와 연어와 비버사슴이 관련된 창조설화에 대해 기술하고 있다. 특히 '배설물의 적절한 사용'과 '불과 비'라는 장을 보라. Claude Levi-Strauss, *The Naked Man, Mythologiques*, Vol 4, Univ. of Chicago Press, 1990(1981), 459~460쪽. 트릭스터는 오물에 이끌릴 뿐만 아니라 자신의 배설물에 빠지기도 한다.

자택일이 아닌 '제3의 무엇'이다. 발명하거나 새로운 길을 트거나 고정된 규칙이 있는 장을 다른 것으로 바꾼다. 예컨대 아프리카의 줄루 족 트릭스터 틀로쿤야나는 족제비만큼이나 작은 남자로 상상된다. 그는 '검은 끝꼬리 붉은 족제비'라고도 불리는데, 그 이유는 실제의 동물인 붉은 족제비의 습성 때문이다. 영리한 붉은 족제비는 줄루 족이 야생고양이를 잡기 위해 덫을 놓으면 언제나 미끼인 쥐만 교묘하게 살며시 빼간다고 한다. 마치 덫의 기생자처럼 미끼인 쥐를 낚아채 멀리서 식사를 즐기며, 이 미끼도둑은 먹고 먹히는 게임에 대해 마치 초연한 비평가처럼 행동한다.

이 경우 트릭스터는 배를 채우는 그 이상의 일, 자신을 희생물로 먹히지 않게 하면서 놀이를 시도한다는 것을 알 수 있다. 트릭스터의 지성은 양가적이다. 게임 안으로 들어가 덫에 걸리는 대신 굶주린 배를 신중하게 채우면서 규칙들을 가지고 유희한다. 트릭스터는 굶주림에서 벗어나기 위해 책략(트릭)을 만든다. 그러나 그가 속임수를 쓰거나 훔칠 때 그것은 기존 질서의 파괴로 끝나지 않고 진리 범주와 고유성에 대해, 가능한 새로운 세계의 길을 연다. 충족되지 않는 허기짐 때문에 트릭스터는 언제나 식사거리를 사냥할 계획을 세우며 폭포나 강물의 물줄기조차 바꾸는데, 그것이 늘 성공하는 건 아니다. 먹이를 놓치고 그의 특성인 자제심과 위트를 전부 잃어버릴 때도 있다. 코요테가 먹는 것, 길을 떠나는 것을 멈추어버린다면 그는 트릭스터가 아니다.

트릭스터는 언제나 경계에 있는 자로서 메신저이자 길의 인도자이다. 그는 메디신 맨으로 **치유의 힘**을 지니고 있을 뿐만 아니라 다

THE LADY OF THE LAKE
TELLETH ARTHVR OF THE
SWORD EXCALIBVR

오브리 비어즐리, 〈호수의 레이디〉, 토머스 맬로리, 《아서의 죽음》에서, 1894, 런던 덴트
트릭스터 멀린의 모습이 그려진 삽화.

른 신들이나 사람들을 기꺼이 돕는다. 예컨대 헤르메스는 해마다 페르세포네를 지하세계에서 지상으로 인도한다. 그러나 그는 관습적 의미의 윤리의식이나 도덕심은 없다. 그는 문자 그대로 소도둑놈이고 사랑조차 훔친다(헤르메스는 아폴론의 소떼를 훔친다. 아프로디테는 불카누스와 마르스를 차례로 떠나 헤르메스와 결합한다. 헤르메스는 다른 신들이 마르스와 아프로디테를 힐난하고 비웃을 때 오히려 자신의 차례를 상상한다). 도덕을 뛰어넘기에 수치심이라고는 없다. 그는 제우스의 바람기를 돕기 위해 천 개의 눈을 지닌 수호신 아르고스를 음악으로 잠들게 한다(아르고스란 의식과잉의 파라노이아를 나타낸다). 대표적인 트릭스터적 인물로 지적되는 웨일스 전설과 아서왕 이야기의 멀린 역시 호수의 레이디(Lady of Lake)에 의해 육욕(Lust)에 빠지는 대신 잠든다.

그러나 그는 단순한 범죄자나 나쁜 도둑이 아니라, 인류에게 유익한 새로운 발명을 가져다주는 문화영웅이고, 오래된 경계나 영역들을 지우지 않은 채 새로운 통로를 연다. 그는 **내부**이자 **사이**의 존재이기에 상반된 가치들의 공존의 길을 찾아낸다. 트릭스터가 그렇게 할 수 있는 까닭은, 판단하지 않으며 관용적이고, 웃음을 사랑하고 이성을 추구하기 때문이다.[4] 때론 그는 드러나지 않게 지극히 평범한 사회의 일원으로 살아간다. 어부왕(fisherking)과 코요테 이야기에서 트릭스터는 아내(두더지인 몰)와 아들이 있는, 정상적이고 평범한 사회인의 모습이다. 그러나 그는 동시에 프로타고니스트이

[4] Deldon Anne McNeely, *Mercury Rising*, 65쪽.

기도 하다. 때론 그는 원탁의 기사들을 가르치는 마법사 멀린처럼 홀로 인적없는 황무지로 들어간다.

영문학자들에 의해서 멀린은 대표적인 트릭스터적 인물로 간주된다. 멀린과 12~13세기에 유통되던, 적그리스도의 도래에 대한 신화적인 문헌인 《멀린의 예언(*Verba Merlini* 혹은 *Les Propheties de Merlin*)》과 연금술적인 메르쿠리우스는 연결된다. 그는 전인(全人: *homo quadratus*)이며 트릭스터이고 치유의 능력을 지닌 의사이며 연금술적인 높이와 깊이를 아우르는 자이다. 그는 모든 우주적 존재의 기원(*unus mundus*)에 합일하고 절대지식에 이르며 자신 안에 **제일질료**(*prima materia, lumen naturae*)를 구현한다. 그는 물, 바람, 숨결, 영(pneuma)이다. 그의 초연함도 웃음도 서구인들에게는 대단히 유명한 것이었다.

멀린의 전설은 켈틱 세계에서 선사시대의 기억으로까지 거슬러 올라가는 대단히 오랜 기원을 갖고 있는 것으로, 멀린이 동물로 변하게 만들어 교육시킨 아서가 뽑은 검 엑스 칼리버(ex caliber)는 돌에서 금속을 추출, 철을 자유롭게 주조해낸 무기를 만든 야금술의 '선택된 자'를 나타내며, 아서는 '자기 자신의 운명의 창조자(forger of fortune)'가 된다.[5] 트릭스터와 황무지의 관계는 각별하다. 길이 없는 황무지에서 소로를 만들거나, 아예 길을 내지 않고 자연과 더

5) Emma Jung and Marie-Louise von Franz, "Merlin in the Grail Legend", in *Merlin: A Casebook*, ed. by Peter H. Goodrich & Raymond H. Thomson, 284~287쪽; Heinrich Zimmer, "Merlin as Wise Old Man", *Merlin: A Casebook*, 267~269쪽.

붙어 살아가는 법을 터득하는 것이 트릭스터이다.[6]

기호와 제의의 발명

판단하지 않고 모든 것을 바라보는 트릭스터는 장소들의 한계로부터 벗어나는 것처럼 상징과 기호로부터도 해방된다. 초연하고 담담한 심성이 된다. 물론 그렇게 되기까지는 어려움도 있다. 특히 흥미로운 것은 코요테 이야기에 나르키소스 일화와 유사한 부분이 있다는 점이다. 어느 날 코요테는 연못에서 무수히 반짝이는 깃털들을 발견하고 놀란다. 매혹되어, 아주 조심스럽게 관찰한 뒤 물 속으로 뛰어들어간다. 그러나 손에 잡힌 것은 작은 조약돌뿐. 다시 뛰어든다. 이번에는 바닥의 바위에 부딪힌다. 물 위로 떠올라 잠시 가만히 둥둥 떠 있다. 감았던 눈을 다시 뜨자 둑 위에 깃털들이 보였다. 환영이었구나. 그제서야 그는 자신이 할 일을 깨닫는다.

[6] 새로운 장을 구축하는 트릭스터의 위반과 모방의 힘에 대해 지젝식의 비판적 이해가 가능할 것이다. 공동체와 사회의 차이점에 대한 지적. 지젝은 사람들이 모방의 전복성에 대해 흔히 오해한다고 말한다. 지젝의 관점에서 오히려 영원한 아웃사이더란 그/그녀가 동화되고자 하는 지배문화의 규칙을 충실히 따르는 식민본국인 자신이다. 왜냐하면 피식민인은 지배문화의 자기-거리, 즉 우리에게 언제, 어떻게 지배문화의 명시적 규칙을 위반해야 할지 알려주는 불문율을 실천할 수도, 거기에 참여할 수도 없기 때문이다. 상징적 규약들과의 이 불가해한 거리를 실행에 옮길 수 있을 때만 우리는 어떤 문화 속에 통합되어 '우리의 일원'으로 인식되는 것이다. 우리의 정체성을 증명하는 것, 해당문화에 귀속되었음을 증명하는 것은 이 내적 거리뿐이고, 주체가 진실로 윤리적인 수준에 도달하는 것은 오직 그/그녀가 이 공적 규약과 초자아적 이면의 이중성을 뛰어넘을 때이다. 지젝은 〈사이더 하우스〉의 예를 드는데, 이 영화의 주인공은 주체가 명시적인 도덕규범들을 어길 필요성을 받아들일 때 고유하게 윤리적인 수준에 도달한다. 지젝, 박정수 역, 《그들은 자기가 하는 일을 알지 못하나이다》, 인간사랑, 2004, 78~79쪽.

"오, 이런! 나는 바보 같은 놈이야! 그걸 진작 깨달았어야 하는데. 여기서 나 자신을 고통스럽게 하고 있었으니."

코요테는 새끼를 방치하고 떠난 어미 너구리를 골려주기로 결심한다. 새끼들을 죄다 잡아먹어버리고 나서 너구리를 놀린다.

"너는 그 장소를 찾지 않을 수 없을걸—왜냐하면 아주 많은 깃털이 거기 있거든. 밤이 될 때, 태양이 질 때 너는 알게 될 거야. 그걸 찾을 때까지는 다시 돌아오지 마라."[7]

라댕은 석양이 지는 붉은 하늘을 **죽음**이라고 말한다. 자식을 잡아먹히도록 방치하는 건 어리석은 일이다. 코요테는 너구리로 하여금 무슨 일이 일어났는지 고통스럽게 추측하도록 만들어 환영을 현실로 착각하는 자를 놀린다. 이미 코요테는 깃털을 잡으려고 물로 재차 뛰어들었던 고통스러운 경험에서 무언가를 배운 상태이다. 깃털은 본래 태양광선의 상징으로, 추장의 깃털 관과 방사형 왕관은 영향력의 방사라는 측면에서 전통적으로 권력 또는 힘과 관련이 있었다. 그러나 깃털은 양가적 의미를 갖는데, 근세 서양 미술의 도상학에서는 **기만**과 **어리석음**을 나타냈다. 바람에 쉽사리 퍼덕이며 나부끼기에, 한갓되고 세속적인 것을 좇는 경박한 정신 상태에 어울린다

[7] Radin, *The Trickster: A Study in American Mythology*, 28~29쪽, 57쪽. 너구리를 잡아먹었다면 털이 있어야 할 텐데 원문에는 깃털로 되어 있다.

〈우정 속에 불행은 없다〉, 디르크 피테르스존 페르스(Pers), 《엠블럼집》, 1712

저울의 도상은 영혼의 무게를 다는 최후의 심판뿐 아니라 〈사치(Luxuria)〉의 도상과 관련된다. 이 엠블럼에서 깃털과 마주잡은 손의 무게를 가늠하고 있는 여자는 깃털 쪽에 무게가 내려와 있는데, 깃털은 부박하고 지상적인 것에 대한 어리석은 집착을 상징한다. 그러나 그림이 주는 교훈은 이와 반대로, 독일어 주해를 보면 선한 우정은 밀도깊은 시간 속에 모든 것을 제공하나 다만 알려지지 않음 속에서 그렇게 한다고 명시되어 침묵의 가치를 말하고 있고, 불어 주해는 선한 우정은 진실로 필요로할 때까지는 인식되지 않는다고 말함으로써 깨달아야만 함을 촉구한다.

고 보았기 때문이다.

서양 미술에서 저울을 들고 있는 사람의 도상은 보통 최후의 심판의 환기이자 태초의 시간에 일어났던 선과 악의 싸움을 주도했던 대천사장 성 미카엘로 볼 수 있는데, 깃털과 악수하는 손을 저울로 든 여자는 악덕인 **사치**(Luxuria)이다. 근세적 사고에서 사치는 동시에 호색이다. 분명한 악덕의 경고이자 예시이지만 양가적이다. 악수

위베르 골치우스, 〈사치〉혹은 〈불충실의 알레고리〉, 전칭작

이 그림은 여인이 사치스럽고 호화스러운 옷을 걸치고 있다는 점에서 일단 엄격하고 검소하며 단정
함을 추구하던 금욕적인 동시대 초상화의 유행 경향과는 대단히 다른 모습을 보여준다. 그것은 여인
이 실제 인물이 아니라 알레고리임을 말해준다. 가슴을 드러낸 여인은 깃털과 마주잡은 손을 저울질
하고 있는데 깃털 쪽이 무게가 나간다는 점에서 악덕의 경고이다. 마주잡은 손은 우정과 결혼의 충실
함을 나타낸다.

하는 손은 대개 화해와 평화의 인사이다. 이 도상은 **필요**(necessity)를 나타내는 **크레온**(*khreon*)이라는 말과 연루되며, 크레온은 손을 의미하는 일련의 단어들(*khrao, khraomai, kheir*)과 관련된다. 크라오(*khrao*)는 "나는 무언가에 연루되어 있다"는 뜻이며, 동시에 손을 주는 것, 누군가와 손을 겹치는 것을 의미한다(in die Hand geben). 손은 누군가에게 무언가를 준다. 손을 내민다. 손은 닿으며 전달한다. 손을 내미는 것은 전쟁이나 평화의 인사가 될 수 있다. 욕구는 성상패, 평화의 인사 또는 계약, 전쟁(*pax/pact*)을 만들며, **크레온과 로고스** 사이에는 일종의 등가성이 존재한다.[8]

욕구나 필요가 불가피한 것이라면 그것은 평화의 악수가 될 필요가 있다. 욕망의 덫이 불가피한 것이라면 그와 더불어 사는 법을 배워야만 한다. 필요는 욕구와 화해할 필요가 있다. 화해의 인사, 그것을 절제하고 조율하는 것은 이성이다. 따로 떨어진 것을 한데 묶는 이성은 로고스이다. 진정한 사치는 절제이며, 가장 감미로운 쾌락은 누군가에게 "그가 바라는 것 이상으로 선물하여 깜짝 놀라게 하는 것"이다. 헤르메스의 선물은 외부로부터 오며, 운명을 바꾸어놓을 수 있는 통로를, 구멍을, 틈을 연다. 그것은 발견될 필요가 있다. 빛나는 깃털이 쏟아지듯.

문자를 발명했다고 전해지는 이집트의 신 토트나 기호와 희생제

8) Jacques Derrida, *Given Time*, Univ. of Chicago Press, 1992. 반면 지라르는 따로 떨어진 것을 한데 묶는 그리스적 로고스에서 폭력을 본다. 지라르는 요한적 로고스와 그리스적 로고스를 대비한다. 벤야민의 논지에서도 확인되는 것처럼 요한적 로고스의 최종심급은 사랑이다. Girard, *Things Hidden since the Foundation of the World*, Stanford Univ. Press, 1987, 196~209쪽.

의를 만들었다고 전해지는 그리스의 헤르메스는 모두 남의 일에 참견하는 트릭스터 신이다. 신화를 자세히 살펴보면 알겠지만 이들은 모두 혼란스러운 문제를 자신이 일으키고 자신이 해결하며, 행동은 모순적이다. 문자와 기호를 발명하면서 반대로 침묵을 명한다. 헤르메스는 아폴론의 소떼를 도둑질해서 잡아먹어버리고 형님의 분노를 누그러뜨리기 위해 희생제의를 발명한다. 헤르메스가 두 마리 소를 잡아 행했다고 전해지는 신화상의 최초의 희생제의에서 먹지 않고 포기한 고기를 《헤르메스 송가》는 세마(sêma)라고 일컫는다. 그것은 그리스어로 **표지, 증표, 기호**(token)라는 뜻이다.[9]

무엇에 대한 표지인가? 그가 그 표지를 내보이고자 한 것은 아마도 소를 훔쳤던 이복형 아폴론의 분노를 누그러뜨리기 위해서였을 것이다. 그러나 아폴론은 표지에는 관심을 두지 않았다. 아끼는 소떼를 잃어버리고 분노한 아폴론이 거짓말쟁이 소도둑놈 헤르메스를 용서한 것은 희생제의의 표지 때문이 아니라 어린 헤르메스가 (역시 잡아먹고 나서) 거북껍질로 만든 악기 리라와 갈대로 만든 플루트, 영예와 미덕을 찬미하는 아름다운 노래에 의해서였다. 아폴론은 음악에 감복하여 희생제물이 아니라 악기를 받고 용서한다(**희생물**인 소떼는 **조화**인 음악으로 대체된다).

그렇다면 표지는 무슨 소용이 있는가? 회개의 증표나 기호 자체는 아무 소용이 없다.[10] 헤르메스는 희생제물인 고기를 먹는 일은 억제하지만 음식에 대한 주림이 사그라든 것은 아니다. 그는 신중한

9) *Hymn to Hermes*, 130~135, recit., Hyde, *Trickster makes This World*, 1998, 167~172쪽.

은행가처럼 욕망을 유예한다. 희생의 표지는 밖으로 내보이기 위한 것이 아니며 열망하는, 배고프고 고독한 아이 자신에게만 의미가 있다. 그는 자기 자신에게 약속했던 것이다. 그는 절제한다. 희생물의 고기를 먹는 어두운 동굴을 벗어나 올림푸스로, 보다 밝은 세계로 가겠다고. 그것은 자기 자신에게 보이기 위한 약속이며, '젊은 날의 도둑질, 교활한 전유'에 대한 표지이다. 그것은 혼돈에서 질서로 이행해가는 변화가 일어나는 지점에 대한 기표이다. (그러나 나중에도 여전히 헤르메스는 메신저의 임무를 완수하기 위해 인간사에 참견하고 트릭을 쓴다.)

호메로스의 시대에 증표인 **기호**(sêma)는 '마음'을 의미하는 단어 **누스**(nóos)와 묶였다. 누스가 동사로 쓰일 때는 주목하다, 깨닫다, 해석하다, 암호를 새겨넣다, 암호를 풀다라는 뜻이 있다고 한다.[11] 누스와 세마는 같이 간다. 세마는 욕망을 다른 것으로 대체한다. 대체, 그것이 기호이다. 마음은 표시 안에 의미를 적어넣고 또 풀어낸

10) 신플라톤주의자들이 상징(symbola)에 부여했던 커다란 의미를 현대철학에서는 기호에 부여한다. 근대 이후로 상징이란 적합한 사고를 만드는 것이 아니라 미신에 속하는 것으로 취급되었다. 그러나 이해하기 어려운 점이 있는데, 중세에 상징이란 아우구스티누스 이래 의미를 에워싸고 있는 신의 의지의 **복합**(complicatio)이었고 해석자는 그 내포된 의미를 주해에 의해 펼쳐내고 풀어내야만 하는 것이었다는 점에서, 기호의 개념이 중세의 상징 개념과 대단히 유사하다는 것을 알 수 있다. 중세에 상징의 이해란 필리아와 이해와 소통을 만들어내는 것으로, 근대 이후 철학에서 말하는 **공통 개념**의 확립에 가까운 것이었다. 그러나 상징이 지니던 내포적 의미들은 모두 석화되어 미신화되거나 지극히 소수의 학자들에 의해서만 기억된 채 근대라는 시기를 통과하며 잊혀졌고, 소쉬르 이후 기호란 상징처럼 가능한 수의 의미의 짝을 갖는 것이 아니라 **차이**만을 갖는 것으로 확인되었다.

11) Nagy, *Greek Mythology and Poetics*, 202~222쪽.

그림책의 헤르메스 삽화, 1892

다. 그러나 의식되고 기억된 마음이란 언제나 시뮬라크르, 기억의 아포리아가 말하듯이 하나의 '없음', '부재'로서의 무엇이다. 마음은 부단히 발견하고 적어넣고 풀어내며 기호들을 이행해나간다. 헤르메스의 선물은 운명을 바꿀 수도 있는 기회를 발견하는 정신이고, 기호를 만들어내고 깨뜨리는 정신이며, 무엇보다 경계들을 통로로서 열어가는 해석의 정신이다. 헤르메스와 해석의 기술(hermeneuein)이라는 동사는 관련이 있다. 그것은 메르쿠리우스와 유창한 능변(eloquentia)의 관련을 설명해준다. 그는 '혀의 현명함(*facundus*)'이다.[12]

매개자, 번역자, 지식인

경계의 존재인 트릭스터는 그 자체가 양가적이다. 트릭스터에게 상반되고 화해될 수 없는 가치는 어느 한쪽이 폐기되는 것이 아니라 병립하고 공존한다. 그는 매개자이자 커넥터가 된다. 커넥터로서의 트릭스터는 전세계적으로 모든 신화와 민담에 고루 나타나지만 여기서는 가장 친숙한 그리스 신 헤르메스의 예만을 들기로 하겠다. 헤르메스는 인간과 인간 사이를 연결하고, 메시지를 전달하며, 인간과 신성 사이를 희생제의(상징적 대체)의 발명으로써 매개한다.

헤르메스의 신체는 에로틱하며, 서양의 도상이나 조형예술은 그러한 모습을 부각시켜 다루고 있다. 커넥터들은 항상 지팡이나 단장을 든다. 헤르메스의 거대한 팔루스는 헤르메스의 단장 케리케이온(*kêrykeion*), 즉 **카두케우스**(*caduceus*)와 상응하며 이것은 그대로 의학의 상징으로 정착되었다. 카두케우스는 중세 미술의 바보도상에서 팔루스가 그러하듯 헤르메스의 분신(*alter ego*)이다. 이 단장은 **힘**을 나타낸다. 카두케우스 도상은 날개 달린 막대기에 두 마리 뱀이 교차하며 얽힌 모양인데, 두 마리 뱀의 전투와도 같은 얽힘은 제우스와 레아의 교합을 나타낸 것으로, 이 광경을 본 예언자 테이레시아스는 눈이 멀었으나, 아르카디아로 여행중이던 헤르메스는 자신의 단장을 그들 사이에 끼어넣어 들어올렸다. 뱀들은 분리되어 지팡이에 감겼다.

12) 《호메로스 송가(*Homeros Hymns*)》, 4:46; 호라티우스, *Odes*, 1:10.

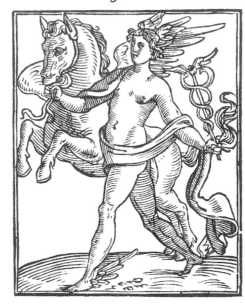

FAMA CHIARA.
Nella Medaglia di Antinoo.

VNA

체자레 리파, 〈선한 명성〉, 《이코놀로기아(Iconologia)》, 파두아, 1593, 시카고 뉴베리 도서관
'명성(Fame)'은 헤르메스의 모습을 하고 카두케우스를 들고 있다.

 카두케우스는 **지혜**와 **평화**의 상징이고, 날개는 **근면**과 **노력**의 상
징이다. 카두케우스는 또한 4원소의 총합을 의미한다. 막대기는 흙
에, 날개는 공기에, 뱀은 불과 물에 상응한다. 이 단장은 또한 **의사**
소통을 나타낸다. 신화를 떠난 이 지팡이의 역사적인 기원은 스파르
타의 스키탈레(*skytalē*)라 불리는 지팡이에 있는데, 메시지의 전달
자가 드는 길다란 단장이다. 이것은 메신저가 전달해야만 하는 내용

헤르메스의 단장인 카두케우스의 엠블럼, 〈미덕을 통해 포르투나는 온다〉,
발레리아누스, 《상형문자와 엠블럼집》

지오비오 《대화록》의 엠블럼 가장자리 프레임에 장식된 날개 달린 큐피드의 두상
은 날아가는 포탄을 상징하는 것으로, 목표를 향한 올곧고 강력한 힘의 상징이다.
그러나 엠블럼의 장식으로 빈번히 등장하는 이 두상 포탄의 이미지는 신체를 해체
하는 지워진 고통을 말하며, 엠블럼 자체는 기억을 돕기 위한 이미지이다.

을 상기해야 함을 말한다. 그것은 또한 리더십을 나타내는데, 아고
라(*agora*)에서 연설자가 지니는 스켑트론(*skeptron*)은 목자의 단장
이자 군주의 홀이고 **변형**의 힘의 상징이었다.

　이 단장은 마술적인 변형의 힘을 가진다. 그 변형의 힘 때문에 케
리케이온은 금으로 묘사되고, 헤르메스 자신이 금날개를 지니고 금
빛으로 빛나는 신체를 지닌 것으로 묘사된다(*chrysophaês,
chrysopteros, chryorapis*). 그는 평화를 만드는 중재자이며, 그 단장

은 '오점없는 평화의 도구'로 기능한다.[13] 아리스토파네스의《평화》와 플라톤의《프로타고라스》편에는 뱀이나 4원소가 아닌, 인간 사이의 싸움을 중재하는 헤르메스의 역할이 기술되어 있다. 인류는 그 자신을 파괴하려는 듯이 보였는데, 그것은 그들이 정치의 기예를 가지지 못했기 때문으로, 제우스는 헤르메스를 보내 다른 사람들에 대한 존중과 정의의 감각을 일깨우게 해, 도시에 질서를 가져오고 우정과 연합을 만들어냈다는 것이다. 헤르메스는 상냥하고 부드러우며 평화를 만들어낸다고 생각되었다. 그는 디오니소스와 페르세우스 사이에 우정을 만들어낸다.

헤르메스는 수사학의 신이자 '속삭이는 자(psithyros, the whisperer)'이다. 그는 여성을 사로잡는 유혹자이고, 판도라('신의 선물'이라는 뜻의 최초의 여자)에게 목소리를 부여하며, 삼미신(Caritas, Grace, charity)을 이끈다.[14] 그는 언어에 재능이 뛰어난 자다. 플라톤의《크라틸로스》편을 보면, 해석자(hermeneus), 메신저, 도둑, 거짓말쟁이가 모두 언어에 관련되어 있다. 그러나 문자와 웅변을 발명하면서 침묵을 명하는 모순된 존재가 바로 헤르메스(토트)이다. 한편 헤르메스는 에로스라고 불리는 두 아들의 아버지이다. (이 부분은 명료하지 않은데, 판본과 계보가 여럿이며, 에로스라는 이름은 하나인 반면 아르테미스와 아프로디테가 각각 어머니라고 한다.)

13) 《오르페우스 송가(Orphic Hymns)》, 헤르메스에 대한 부분 28.7, 오비디우스의 Fasti, 5/665-66.

14) Doty, "A Lifetime of Trouble-Making: Hermes As Trickster", in Mythical Trickster Figures, 55쪽.

메신저이자 심부름꾼인 헤르메스가 인간을 벌하려는 목적으로 제우스가 보낸 신의 선물 판도라를 지상으로 데려가고 있다. 인간에게 불을 가져다준 프로메테우스는 판도라를 거절하고 에피메테우스를 아내로 맞아들인다.

한편 어떤 계보에 따르면, 그는 목신인 판(Pan)과 사티로스와 프리아포스의 아버지로, 이 반인반수의 신들은 헤르메스의 에로틱한 측면의 극대화라고 볼 수 있다. 헤르메스와 그의 이복형제 아폴론의 관계는 대단히 친밀한데, 마치 어둠과 빛의 관계와도 같다. 그러나 헤르메스는 양가적이라 지하세계의 어둠의 힘(*Chthonios* 혹은 *Psychopompos*)을 사용하나 활성적이고 가볍다. 그의 모자와 샌들에는 날개가 달려 있어 바람보다 가볍게 달려가는 것이다. 그 가벼움은 우주적이며, 무덤의 유머(루키아노스의 메니푸스적 풍자)와 영혼의 유머가 함께한다. 그는 대화주의자이다. 언제 어디서든 누구나

와 대화한다. 죽은 자들과도, 적들과도, 신들과도.[15]

　결합과 접속의 다른 원칙인 에로스와 구별되는 헤르메스의 특징은 그가 사랑에 있어 광포하지 않고, 무리와 군중의 지도자이며, 교육과 양육의 원칙을 지니고 있고, 보다 창조적이고 예술적이라는 점이다. 헤르메스는 정치에 능하다. 그는 사람들을 상업이나 정치 혹은 군사나 운동경기를 공정한 경쟁의 힘으로 묶어내며, 다른 사람들을 쉽사리 **진지한 놀이**(*Serio lude*)에 접속시킨다. (무엇보다 그것은 학문과 예술이다. 문자, 음악, 시, 철학, 법, 수사학, 웅변 등.) 관대하고 여유있으며 상냥함이 그의 특성이다. 창조적인 **유머**와 **위트**는 트릭스터의 특성이다. 트릭스터는 가볍고 쾌활하며 웃음을 가져온다.

　에로스가 열렬하고 거칠며 제우스조차 그 화살로 상처를 입히는 데 반해 헤르메스는 다정다감하고 온화하며(gentile, easygoing; *akakêsios, eukolos*) 결합을 쉽게 할 뿐 강요하지 않는다. 그는 웃음을 사랑하고 기쁨을 만드는 자이며, 그 자신이 희극적인 인물이고 양가적이고 모순적이다. 그는 인식뿐 아니라 인식하지 않음(*incognito*)을, 지식뿐 아니라 무지를, 나타남과 사라짐의 신비를 즐긴다. 그는 치유자이며, 판단하지 않고 모든 것을 바라보기에 깨달음과 통찰력을 가져온다. 아들인 프리아포스(Priapos)는 의사이며 건강의 여신 헤이기에이아(Hygíeia)와 짝이다. 헤르메스는 아스클

15) Doty, "A Lifetime of Trouble-Making: Hermes As Trickster", in *Mythical Trickster Figures*, 60~61쪽.

아킬레 보치(Bocchi), 〈침묵 속에서 신을 숭배하라〉, 노스웨스턴 대학 도서관

헤르메스는 손가락을 입술에 대고 침묵을 명하고 일곱 가지 촛대를 들고 있다.

레피오스(Asclepiós)를 임신하고 있던 코로니스(Koronis)를 구하며, 아스클레피오스 도상에서 치유를 가져오는 뱀은 헤르메스의 카두케우스로부터 온 것이다. 약초들의 주인인 헤르메스는 의학적인 효능을 가진 약초를 추천하며(아리스토파네스, 《평화(*Peace*)》(712), 자신의 이름을 가을 크로커스(*hermodactyl*)에게 부여한다. 그리고 그는 오디세우스에게 (몰리(moly)라는) 약초를 주어 인간을 동물로 만드는 마녀 키르케의 마술에 걸리지 않도록 돕는다. 그는 악한 꿈과 무기력함을 만드는 독에 대해 정통하다.[16]

트릭스터는 치유의 힘을 지닌다는 것, 하늘을 나는 경험, 입문적인 신체의 고통 그리고 성(聖)과의 접촉에서 샤먼과 유사하나, 트릭스터가 초자연적인 존재의 힘들로부터 얻는 것이 오로지 물질적 형태의 사물이라는 점이 다르다. 샤먼은 다른 세계의 잠재적인 힘을 완전히 수용하지만 트릭스터는 샤먼처럼 초인적이지 않으며 초자연적인 존재들과 완전히 동화되어 어울리지 않는다. 트릭스터는 언제나 아웃사이더이고 고독하며, 오로지 혼자서 마음 내키는 대로 길을 간다. 그는 다른 사람들을 인도하는 역할을 하지만 자신은 마치 친구가 필요없는 것처럼 행동하며, 마지막에 자신의 위트만이 남는데, 그것이 그가 선호하는 방식이다.[17]

16) Doty, "A Lifetime of Trouble-Making: Hermes As Trickster", in *Mythical Trickster Figures*, 55쪽.

17) Ricketts, "The Shaman and the Trickster", *Mythical Trickster Figures*, 88~90쪽.

루두스와 헤르마이온

트릭스터가 출현하는 피지배층의 허구서사(동화와 만화)에는 언제나 **순진무구함**(innocence)의 힘에 대한 토포스가 있다. 신일숙의 만화《리니지》에 나오는 '신의 은혜를 받은 아이', 약초를 찾는 마법사 조우를 온갖 함정과 위험으로부터 피하게 만드는 것은 우연한 '행운의 발견'인데, 그것은 조우 내면의 순수성의 본질인 호기심과 삶에 대한 경이이다. 지성이 아니다. 그것은 (항상 그래왔듯이) 이데올로기적으로 악용될 여지가 있기는 하지만, 단순히 나와는 다른 어떤 것, 차이와 타자를 발견함으로써 피어나는, 살아 있음에 대한 기쁨, 단순한 마음, 삶에 대한 경이, 우연한 행운의 발견이기도 하다.

발견(*invenire*), 그것은 창조(*inventio*)이다. 그것은 고통으로 묶일 수 있는 동시에 쾌와 기쁨으로도 묶일 수 있다. 포르투나가 베푼 발견, 그것을 고대인들은 '헤르메스의 선물'이라는 뜻의 **헤르마이온**(*bermaion*)이라고 불렀다. 헤르마이온이란 본래 '돌무더기'란 뜻이다. 플리니우스는 로마인들의 포르투나 숭배에 대해 난색을 표했다고 한다. 복권과 제비뽑기, 카이와가 말하는 우연의 놀이 **알레아**(*aléa*)는 포르투나에 대한 미신을 이끌어냈기 때문이다. 모든 것을 운명의 힘에 맡긴다면 노력의 여지란 없기 때문이다. 놀이들 중에 진작할 가치가 있는 것은 공정한 게임인 아곤이다. 그러나 적극적인 해석을 만들어내는 헤르마이온은 홀로 진지하게 열중하는 아이의 놀이, **루두스**(*ludus*)와 만난다.[18]

우연한 발견으로서의 헤르마이온은 예방약과 독이라는 뜻을 아우

지암볼로냐, 포르투나

르는 말인 **파르마콘**(*pharmacon*)이기도 하다. 파르마콘이라는 말 자체가 희생양으로서 사회로부터 추방되던 트릭스터를 나타내는 데 사용된다.[19] 불가사의하고 심원한(hermetic) 발견은 부(富)나 혹은 반대로 실패나 파산을 가져온다. 우연한 발견은 그 자체가 심원한 것은 아니며 해석의 행위가 있고 나서야 신이 보내준 선물의 의미로 형태지어진다.[20] 이 행운의 발견(헤르마이온)은 게임에서 대박을 터뜨리는 것 혹은 제공된 식사에서 가장 좋은 부분을 얻는 것과 같다는 뜻으로 '헤르메스의 몫'(fortune 혹은 lot, *hermou kleros*)이라고 불렸다. 이는 또한 우연히 마주치게 된 사건이 하나의 기회로서 의미있는 컨텍스트 안으로 짜이는 것을 말한다.

한편 파르마콘은 '헤르메스의 선물'인 **헤르마이온**을 뜻하기도 하는데, 이것은 우연성의 세 가지 양상인 조우(遭遇), 희유(稀有), 가능한 하나(다른 것일 수 없음)의 속성을 지닌다.[21] 우연, 그것은 외부에서 온다. 헤르메스의 선물이란, 현재 속의 충일한 현존감의 융

18) 카이와는 《놀이와 인간》에서 주사위 던지기와도 같은, 외부적인 운명의 기회를 수동적으로 기다리는 알레아의 타락에 대해 지적한다. 제비뽑기와 같은, 운명의 미소를 기다리는 것은 놀이의 타락, 미신을 만든다는 것이다. 그러나 이 글에서는 우연한 사건을 가져오는 것이 전적인 무작위함과 임의성을 넘어 '다른 것'에 대한 응시와 노력, 자발적 놀이인 루두스일 수 있다는 가능성에 주목한다.

19) 지라르는 플라톤의 파르마콘은 아리스토텔레스의 카타르시스와 같다고 지적하고 있다. 이 은유는 희생자와 박해자 양편의 '순진함'이라는 토포스를 에워싸고 있다. 지라르, 《성스러움과 폭력》, 446~447쪽. 이중구속과 에페케이나와 관련한 파르마코스는 Derrida, *On the Name*, 1995, 72쪽: 나치즘과 파시즘과 관련한 파르마코스의 고찰은 Wyschogrod, *An Ethics of Remembering*, 1998, University of Chicago Press, 64쪽.

20) Kerényi, *Hermes: Guide of Souls*, Spring, Publications, 2003(1976), 24쪽.

21) 쿠키슈우조우, 김성룡 역, 《우연이란 무엇인가》, 17쪽.

한스 제발트 베함, 〈포르투나의 의인화〉, 동판화, 1541, 로젠발트 컬렉션

포르투나는 불가피한 인간 운명의 상승과 하강을 만드는 운명의 바퀴와 깃털 펜을 들고 있고 그 위에 조그만 남자가 앉아 있다. 그는 이여신의 변덕스러움을 알고 있는 사람이다. 원경의 도시와 배와 바람은 운명의 힘이 미치는 영역이다. 구는 회전하는 바퀴와 마찬가지로 구르는 운명의 불안정함을 뜻한다. 다른 도상에서 포르투나는 민둥머리로 재현되기도 한다. 불어오는 바람은 포르투나의 도상에 반드시 동반되는 요소이다. 이 그림에서는 바람이 아니라 속도와 계약을 뜻하는 깃털펜으로 대치되어 있고 원경의 선박에만 바람이 불어온다. 플리니우스는 로마 시민들의 지나친 포르투나 숭배에 대해 우려를 표명했다.

기와도 같은, 근본적인 시간의 경험을 만들어내는, '나와는 전적으로 다른 것'과의 만남이다. 그것은 사건과 삶의 경이를 만들어낸다. 그러나 그 우연한 만남을 만들어내는 것은 '저절로'가 아닌 '스스로'이다. 자발적인 노력은 가능한 필연으로서의 기회(chance)를 만드는 우발적 우연성(contingency)에 관여한다. 필연적인 운명(fortune)으로서의 우발성(contingentia)과 가능성(possibilia)에 대한 사고는 오래된 것으로, 보이티우스(Boethius)는 아리스토텔레스로부터 우연성의 두 가지 양태에 대한 문제를 이어받아, 구별 불가능성에 의해 존재와 비존재, 확언과 부인, 진리와 허구 사이에 있는 우연적인 사건들이 가능한 필연이 되는 **사건**에 대해 고찰했다. 사건

을 매개하는 것은 지향성과 노력이고 호기(kairos)를 만들어내는 것은 덕인 기예(virtuosity)이다. 우연과 필연은 오늘날에도 많은 연구자들의 관심사이다.[22]

외부로부터 나와 다른 것으로서 오는 우연한 만남인 헤르메스의 선물은 고대부터 운명의 몫을 재분배한다고 믿어졌다. '다른 것'으로서 오는 '행운의 발견'은 순간적인 기회의 문을 열며, 타자로부터, 정체된 코뮤니티의 촘촘히 짜인 윤리적인 네트의 외부로부터만 도착한다. 기회(*opportunus*)란 '통과해서 들어감(passage through)'이다. 라틴어 **포르타**(*porta*)는 출입구를 뜻한다. 로마인들에게 **포르타 페네스텔라**(*porta fenestella*)는 운명(Fortune)이 들어오도록 허락하는 특별한 열림이었다. 그리스어 어근 **포로스**(*poros*)는 어떤 여로를 뜻한다. 즉 숨결이나 호흡으로부터 선박까지 오갈 수 있는 균열, 틈, 간극, 통로, 문, 물결파가 겹쳐서 파동의 골과 계곡이 상쇄되는 부분, 운동 속의 휴지와 정지 속의 민활함, 구멍(pore)을 뜻한다.[23] 아포리아(*aporia*)란 막힘, 출구가 없다는 뜻이다. 길이 막힌 곳은 구멍을 뚫거나, 초월하여 넘어가거나.

22) Fortune과 Contingency에 대한, 그리스어 어원 분석을 비롯한 보다 자세한 설명은 Daniel Heller-Roazen, *Fortune's Faces*, 2003 참조. 트릭스터가 살아가는 충만한 존재로의 열림의 시간인 카이로스와 운과 호기에 대한 언급은 마키아벨리를 거쳐 안토니오 네그리의 저작에서도 발견된다. 안토니오 네그리, 정남영 역, 《혁명의 시간》, 갈무리, 2004. 비르노 역시 기예를 강조한다. 파올로 비르노, 김상운 역, 《다중》, 갈무리, 2004. 또한 사건으로서 오는 진리에 대해 사고한 것은 하이데거 이래 바디우이다. 바디우, 이종영 역, 《윤리학》, 동문선, 2001.
23) R. B. Onians, *The Origins of European Thought*, 343~348쪽; Daniel Heller-Roazen, *Fortune's Faces*, 20~21쪽.

우리는 바디우(Badiou)의 《윤리학》에서 이 구멍에 대한 철학적 설명을 발견할 수 있다. 주체의 일관성을 기술하는 부분에서 바디우는 수학의 몰두자와 사랑에 빠진 사람을 예로 들면서, 그의 특수한 진리의 과정을, 자신의 끈질김을, 그 끈질김을 파괴하고 교란시키는 것 속에 개입하는 방식으로 설명한다. 이것은 연인이 사랑의 주체 속에 자신을 기입시키는 지속된 시련 속에서 완전히 '자기 자신'일 수 있는 방식이다. 이것이 개별성을 진리의 주체의 지속성 속에 개입시키는 일관성, 알려진 것의 끈질김을 알려지지 않은 것의 고유한 지속에 봉사토록 하는 것인데, 라캉은 "자신의 욕망을 양보하지 말라"는 것을 윤리의 준칙으로 내세우며 이 지점을 명시한다. 욕망은 무의식의 주체에 구성적인 것으로 알려지지 않은 대표적인 것이기에, "**자신의 욕망을 양보하지 말라**"는, "우리가 자기 자신에 대해 알지 못하는 것을 양보하지 말라"는 뜻으로 읽힌다. **알려지지 않은 것의 체험**은 사건적이고 잉여적인 부가물의 효과이며, 이 증발하는 잉여적 부가물에 의해 '어떤 자'에게 뚫린 **구멍**이고, 양보하지 않는다는 것은 종국적으로 진리의 과정에 의한 자신의 포획을 양보하지 않음을 뜻하는 것이라고.[24]

사건으로서의 **기회**(*aléa*)는 '다른 것'의 발견을 통해, 우리를 에워싼 조밀한 구조에서는 결코 생겨날 수 없는 것과 만난다. 사건은 주체로 하여금 스스로의 진리(알레테이아)를 만날 수 있도록 하는 기회를 만들어낸다.[25] 그 다른 것은 자신이 아닌 것, 외부로부터, 타자로

24) 알랭 바디우, 《윤리학》, 61쪽.

부터만 온다. 데리다는 기회(aléa)와 명명(naming)에 대해 긍정적으로 말하고 있다. "이름을 주는 것, 그것은 여전히 주는 것인가? 그것은 무엇인가를 주는 것인가?—신 또는 코라(Khōra) 같은."[26] 코라란 세르 역시 말하는 어떤 특이점과 같은 장소로, '너머(beyond)'의 구현이며 그 이념은 《티마이오스》편에서 발견된다. 코라란 잊혀진 비밀로서의 본질을 넘는 알레테이아와 에페케이나, 그리고 길이 없는 막다른 통로인 아포리아를 통과해나가는 방식을 넘는 방식, 죽음이 아닌 불가능의 가능, 변화가 시작되는 특이점으로서의 장소이다. 죽은 자를 '너머'의 지상으로 인도하는 신이 바로 교차로의 신인 헤르메스이다.[27]

헤르마이온을 발견하는 것, 헤르메스의 메시지를 듣는 것은 귀기울임과 응시에 달려 있다. 응시(pore)는 응시(gaze)가 아니다. 동사로서의 pore는 곰곰이 숙고함, 뚫어지게 응시함, 진중하게 독서함을 의미한다. 포르투나의 변덕에 의해 주어진 몫의 운명적인 삶에서 호흡할 수 있는 여지를 만드는 그 응시는 궁구(窮究)함이다. 글읽기란 하나하나 애써서 줍는 것, 조금씩 찾아내는 것(화란어로는 opvatten(줍는다, 읽는다), 영어의 glean)이다. 통과해나가며 꾸준히 배우고 찾아내는 것, 그것은 운명의 직물에, 네트에, 그것을 통해 빛이 쏟아져 들어오는 구멍 또는 통로를 만들어내는 것이다. 기회란

25) 알레테이아에 대해 자세히 설명하고 있는 것은 플라톤의 《테아이테토스》편에 대한 하이데거의 주해이다. 하이데거, 이기상 역, 《진리의 본질에 관하여》, 까치글방, 2004.

26) Derrida, *On the Name*, 70~85쪽.

27) 미셸 세르, 《헤르메스》, 95쪽, 318쪽.

열림이다. 보다 넓고 깊고 높은 지평의 열림. 그것은 일상과 삶에 대한 해석학(*hermeneutics*)이며 그것을 일차적으로 추동하는 건 경이로운 것에 대한 호기심이다.[28]

대상으로서의 사물을 획득할 때는 대개 몇 가지 정해진 방법이 있다. 노동을 통해 구매하거나 선물받거나 훔치는 것. 그러나 순수한 발견, 그것은 상호성을 전제로 한 교환이나, 교환을 전제로 한 선물이나, 이윤 획득의 경제적 과정이 아니다. 창안이 아닌 이 발견은 '제3의 것'이다.[29] 누구든 의지만 있다면 기회, 순간의 문을 풍요한 기쁨으로 여는 '행복한 사건'들을 발견할 수 있고, 그것은 삶의 경이이다. 교차로와 '사이'라는 경계적 공간에서 주체는 관상적이며 생산적이다. 세계는 해독해야만 하는 기호로 가득하다.

교환의 상호성으로 인해, 제로섬 게임으로 닫힌 사회에서 무언가얻는 것은 반드시 잃음을 수반한다. 그러나 생각해보자. 가지고 있지 않은 것을 잃을 수 있을까? 잃을 수 있음은 가질 수 없음이다. 소유할 수 있는 모든 것은 언젠가는 잃어버리도록 운명지어져 있으며, 잃을 수 없는 것은 언제나 이미 존재하고 있는 무엇, 발견되어야만 하는 무엇, 헤르마이온일 뿐이다. 시간, **이미** 존재하는 그것은 **결코** 가질 수 없는 무엇이기도 하다. 경이와 파르마콘으로 다가오는 헤르마이온의 최종적인 모습은 시간이다. 시간은 우리가 가질 수 없는,

28) R. B. Onians, *The Origins of European Thought*, Cambridge Univ. Press, 1951, 343~348쪽.

29) 제3의 길에 대해 말하는 것은 세르이다. Michelle Serre, *The Troubadour of Knowledge*, Univ. of Michigan Press, 1997, 73쪽.

마음대로 할 수 없는, 외부로부터 오는 선물이다. 우리는 시간 안에서 경험하거나 시간을 무언가로 만들어낼 수 있다. 줄 수 있다. 그러나 나만을 위해 붙잡아두거나 축적할 수는 없다.

시간을 돈으로 살 수 있다고 생각하는 사람들이 있다. 그러나 그것은 시간이 아닌 다른 것, 일련의 대체물을 사들이는 것이다. 우리는 시간을 갖고 있지 않으며 가질 수도 없다는 말은 바빠서 시간에 쫓긴다는 말이 아니다. 양적 시간이 아닌, 밀도높은 충만한 시간은 무언가에 쓰임으로써, 창조함으로써, 나 자신을 누군가에게 내어줌으로써만 비로소 존재하게 되며, 물질이나 재화처럼 모아두거나 축적할 수 없는 무엇이다. 시간은 내가 그 안에서 내 삶을 무언가로 만들어내야만 하는, 기회를 여는 적절하고 구체적인 시간(kairós)일 필요가 있다. 나의 시간을 가장 소중한 사람에게 보낼 선물로 구성할 때, 그때 비로소 시간은 순간도 무한도 아닌 구체적인 충일한 시간이 된다.[30]

진지하게 놀아라

"진지하게 놀아라(*Serio Ludere*)." 이것은 모순어법을 활용한 르네상스적 정신의 대표적인 모토이다.[31] 게임을 게임에 의해 바꿀 수

[30] 이 책에서 언급하고 있는, 시간의 선물로서의 구성은 기본적으로 데리다의 논지이다. 한편 카이로스에 대해 가장 심도깊게 사유하고 있는 현대의 학자는 안토니오 네그리이다. 안토니오 네그리,《혁명의 시간》참조.

있을까? 개인주의적·합리적 이성의 극대화인 자유주의적 경제주의는 무한성장과 무한경쟁이라는 게임을 전제로 한다. 만인의 만인에 대한 경쟁이라는 이같은 상태에선 흐름의 하부에 있는 사람들은 근본적으로 삶의 조건이 박탈되거니와(불충분한 자산, 불리한 조건하에서의 게임), 흐름의 상부에 있는 사람들조차 끊임없이 고투해야만 한다. 흐름의 상부에 위치한 사람들에게는 투자하고 이용할 수 있는 가용자원이 집중되는 반면 살아갈 시간은 상대적으로 점점 부족해진다. 끝없이 노력해야만 한다. 어느 누구도 게임에서 자유롭지 못하다.

분명 모세적인 법(nomos), 그리고 가족과 경제(oikos)가 없다면 그 어느 것도 가능하지 않다. 사랑으로 이루어진 가족은 모든 것을 순환케 하는 확고한 중심이다. 그러나 이제는 가족을 넘는 가족, 법을 넘는 법에 대해 생각해볼 때이다. 오로지 나의 영역에 속한 것, 나의 가족만을 위한 개인주의는 보이지 않는 반경에서 내가 아닌 것, 외국의 것, 타자를 말살하게 된다. 모든 가치가 나의 소유와 고유성(property)을 정의하기 위해 회귀하는 교환관계로 제한되지 않

31) Finden, "Jokes of Nature and Jokes of knowledge: The Playfulness of Scientific Discourse in early Modern Europe", *Renaissance Quarterly*, 43, 1990; Brown, "Two Literary Genres: The Emblem and The Joke", *Journal of Medieval and Renaissance Studies*, 15, 1985. 놀이와 르네상스의 관련에 대해서는 Berger, "The Renaissance Imagination", *Second World and Green World*, Berkeley, Univ. of California Press, 1988 참조. 세비야의 이시도르의 《어원학》에 따르면, 놀이(ludus, ludi)는 리디아의 혹은 에투르스칸의 연극에서 온 것으로, 근본적으로 전쟁이고 그 자체가 우상숭배이다. Enders, *The Medieval Theater of Cruelty: Rhetoric, Memory, Violence*, Cornell Univ. Press, 1999, 48쪽.

얀 드 브레이, 《체스놀이 하는 사람》, 1661, 헤이그 왕립도서관

유쾌한 놀이

는 진지한 놀이, 그것은 제한된 경제가 아니라 실천적인 의미의 '일
반경제'이다. 경제는 오로지 이윤을 위한 교환이 아니라 놀이로 실
천될 필요가 있다.[32]

　바타유가 말하는 일반경제의 관점에서 에너지는 이미 생명체에
충만하며, 성장은 잉여에너지를 의미한다. 삶은 흘러넘치는 초과에
너지를 소진하는(내어주는) 과정이다. 바타유의 관점에서 존재론적
인 소통은 사치와 소비에 의해 이루어진다. 산업사회의 무한성장 이
데올로기가 계속해서 유지될 수 있는 것은 결핍에 대한 경제적 공포
와 죽음에 대한 두려움 때문이다. 결핍과 소진을 두려워하지 않을
때 자유의 가능성이 주어진다. 바타유적인 의미의 세계의 진정한 향
유와 소여로 정의되는 욕망의 대상은 주체로 하여금 유용성과 상호
성으로 제한된 고통받는 필요를 넘어서게 한다. 산의 꽃이 피고 지
듯, 황량한 거리를 한 줄기 햇빛이 눈부시게 변모시키듯.[33]

시간의 속성, 누구나 결코 가질 수 없으면서 이미 갖고 있는 것은 무엇인가? 역설적으로 씀에 의해서만, 줌에 의해서만 생겨나는 것, 그것이 바로 시간이다. 빈부와 지위와 용모를 떠나 누구에게나 공평하게 주어지는 선물이 바로 헤르마이온이다. 헤르마이온은 나의 장소가 아닌 타자로부터, 외부로부터 오는 우연한 발견의 기쁨이자, 기회의 문을 여는 무엇이다. 마음을 열면 누구나 받을 수 있는 이 두 가지 선물, **경이**와 **시간**이라는 선물을 경제와 관련해서는 어떻게 해

32) 놀이와 선물에 대한 나의 언급은 모스, 살린스, 부르디외, 마크 C 테일러, 데리다, 구, 바이너를 근거로 하고 있다(놀이 자체에 대해서는 카이와와 가다머 참조). 그러나 이러한 논의에 대해서는 아직 입장의 차이들이 있다. 일련의 탈구조주의 철학자들이 자본주의와 경제주의 자유주의를 비판하는 사유의 극한에서 부정의 부정이라는 헤겔적 사유 방식으로 돌아가는 경향을 보이는 데 대해 바타유, 테일러, 데리다는 그것이 물물교환적인 '제한경제'의 사유라고 비판한다. 여기서 제한이라 함은 선물이나 교환이 오로지 결과적으로 경제적 투자와 이익으로 환원되는 그러한 관계를 말한다. Mark C. Taylor, "Capitalizing (on) Gifting", in *The Enigma of Gift and Sacrifice*, Fordham Univ. Press, 2002, 65~67쪽. 데리다나 바타유에게 선물이란 되돌려받을 가능성이 없는 낭비적인 지출이어야만 비로소 가능한 것인 반면, 부르디외는 무상의 선물이란 없다고 보고 선물을 상징자본의 맥락 안에 위치짓고 있다. 부르디외, 《파스칼적 명상》, 《실천의 감각》 참조. 한편 뒤퓌이는 부르디외의 오인이라는 개념 자체가 스스로에 대한 기만 위에 세워진 논리이며 상호성이란 전쟁과 폭력의 다른 모습일 뿐이라고 비판한다. Jean-Pierre Dupuy, "Totalization and Misrecognition", in *Violence and Truth*, 76~99쪽. 근대 속에 남아 있는 아르카익한 (선물) 교환의 일례로서 부르디외의 적극적인 사용가치 개념의 복원과 맑스의 가치론의 비교에 대해서는 Jon Gullory, Beasley-Murray, Calhoon 참조. 부르디외와 테일러, 데리다의 입장은 어느 누구의 삶도 전적으로 거부하지 않고 그대로 인정하는 가운데 가능한 실천의 실마리를 제공해준다는 점에서 긍정적인 측면이 있다. 이기적 개인주의를 거부하고 인간과 환경에 대한 사랑을 외친다는 점에서 모두의 문제 의식은 근본적으로 같다. 최근 번역된 나탈리 제먼 데이비스, 김복미 역, 《선물의 역사: 16세기 프랑스의 선물문화》, 서해문집, 2004에는 16세기의 선물과 자선의 의미, 가톨릭과 프로테스탄트의 선물에 대한 사고의 차이와 함께 선별된 서지정보가 들어 있다.

33) Georges Bataille, *The Accursed Share: An Essay on General Economy*, Vol 1. Consumption, Zone Books, 1991, 198~199쪽.

석할 수 있을까? 주는 것 혹은 받는 것으로서의 선물에 대해 생각해보자. 선물이 가능한가? 누구에게 선물할 것인가?

누구나 알고 있다. 선물이 선물이 되기 위해서는 '되돌아올 가능성이 없는 지출'이어야만 한다는 것을. 선물이란, 그 잉여 혹은 과잉적인 성격, 마치 한 소절의 노래나 하나의 조각상에 전생애를 바치는 옛 장인의 예술 생산처럼 낭비되는 지출에 의해 정의된다는 것을. 선물이 사회적 위신이나 자본으로 교환되지 않는 진정한 '줌'이기 위해서는 상호교환이나 고유성에 대한 등기(상징계의 의미화로 등록)의 논리를 벗어나야만 한다. 선물을 만들어내는 놀이, 그것은 상징자본의 축적이든 아니든 간에, 대단히 흥미로운 놀이임에 틀림없다.

물론, 각자에게는 각자 당면한 현실과 제한 조건이 있다. 각자는 고유한 현실에 등록되어 있다. 등기란 번역이며, 존재란 '지금 여기' 있는 것이고, 나는 어디까지나 고유한 이름을 가진 존재이지 추상적인 존재가 아니다. 그러나 '지금 여기(*hic et nunc*)'에서 가능한 실천의 모습을 생각해볼 수 있으리라. '실천으로서의 일반경제'의 의미는 결국 경제주의로 귀결되는 무한경쟁 시스템을 벗어날 수 있는 전적으로 새로운 체계여야만 할 것이며, 그 가능한 모습을 상상해보는 것은 필요한 일이다. 다른 상품이나 사회적 위신으로의 교환을 목적으로 하지 않는, 이윤을 위한 투자가 아닌, 과거 한 사람의 장인이 일생을 걸고 제작하고 싶어했던 소명, 전적으로 새로운 의미의 생산, 놀이와 선물로서의 생산이 가능할 수는 없는지, 삶이 예술처럼 아름다울 수는 없는지!

상호성과 이성, 계산을 중시했던 합리화 과정으로 근대화를 정의할 때, 소외되어갔던 것이 바로 근대 속의 아르카익한 교환의 무엇인 예술 생산이다. 예술가들이야말로 바보와 미치광이였음을 부인할 이는 없으리라. 그들의 헌신은 과거의 종교에 해당하는 진지성을 갖는다. 여기에는 대단히 역설적인 측면이 있는데, 오로지 합리성과 계산적인 이성을 전제로 해서만 성립하는 자본주의 사회만이 역설적으로 순수예술을 진정으로 필요로 하기 때문이다. 종교가 사라진 시대에 예술은 계층 위계 상층의 내면적 진실이자 성소가 되어왔으며, 차이, 요컨대 쉽사리 어떤 물건으로 교환하거나 양도할 수 없는 가치로운 무엇, 상징자본 혹은 차이를 부여해왔다. 예술로서의 신성한 물건이란 언뜻 양립 불가능해 보이는 두 가지 성질, 즉 상품으로서의 쓸모없음과 추상적이며 완벽하게 순수한 '가치'에 의해 정의된다. 그러나 교환하거나 양도할 수 없는 그것은, 사회가 자신을 기억하기 위해 반드시 보존하고 간직해야만 하는 신성한 무엇이다.[34]

진정한 가치인 사랑과 시간이, 물질적인 것이 아니기에 주체가 가지고 있지 않은, 결코 소유할 수 없는 무언가를 주는 것이라면,[35]

34) 서구에서 양도할 수 없는 소유물의 역사와 사회에서 가치로운 물건의 인증, 아르카익한 사회의 선물 교환에 대해 모스나 말리노프스키의 기존 연구에서 간과되었던 부분들을 자세히 언급하고 있다. 원시사회의 생산을 추동했던 선물이 모두, 모스가 지적한 상호성의 논리에 포섭되는 것은 아니라는 것이다. 바이너는 하우와 마나 타옹가에 대해 많은 사례들을 제시하고 있는데, 특히 상호성의 논리에서 벗어난 되돌아오지 않는 선물로서 마풀라(mapula)와 베쿠(beku)가 주목할 만하다. 이것은 소위 주는 가운데 무언가를 유지하고 있어야만 한다는 '선물의 딜레마'를 해결한다. Weiner, *Inalienable Possession*, 6~60쪽; *Women of Value, Men of Renown*, 172~190쪽.

그리고 시간 속의 우리가 줌으로써밖에 존재할 수 없다면(존재함은 줌이다(es gibt)), 그것은 하나의 허구, 위조화폐로밖에 존재할 수 없는 무엇이다. 혹자는 말하리라. 마치 벤저민 프랭클린처럼, 시간은 돈이고 사랑도 돈으로 살 수 있다고. 그러나 돈으로 구매할 수 있는 것은 가치가 아니라 가치에 대한 환상일 뿐이다.

진정한 선물이란 시간으로써만 오며, 또한 시간으로써만 가능하다. 때문에 그것은 헤르마이온일 수밖에 없다. 이 선물인 '시간'은 추상화되고 계량된 시간은 아니지만, 순간도 무한도 아닌, 일정하고 한계가 있는, '나'에게 주어진 경험의 시간이다. 계량된 시간이 아닌 구체적 시간으로서의 **카이로스**, 기회를 만드는 적합한 때로서의 **오카시오**는, 오로지 즐겁고 진지한 놀이(**루두스**)로의 밀도높은 삶의 투여로만 가능하다.[36] 결코 개인이 소유할 수 없는 것(시간)으로 지불해야만 하기에 구체적 시간이라는 이 선물은 위조된 가치(요컨대 위조화폐)가 된다. 이것은 다시 한번 모순어법을 만드는데, 위조된 가치는 현금통화가 될 수 없는 반면 진정한 선물은 위조된 가치라야만 한다는 역설이 성립하기 때문이다. 둥근 사각형에 대한 꿈이라고나 할까? 진정한 '가치'인 사랑, 선물, 시간은 다른 물질적 재화처럼 사들이거나 비축할 수 없으며 오로지 베풂으로써만 비로소 존재하게 되는 것들이다.[37]

그러나 시간 자체를 끊임없이 빼앗기며 여하한 자본도 재능도 갖

35) Lacan, "La direction de la cure", in *Ecrits*, Paris, Le Seuil, 1966, 618쪽; Derrida, *Given Time: Counterfeit Money*, I, 40~42쪽.

36) Derrida, *Given Time*, I, 3~7쪽.

피터 브뢰겔, 《아이들의 놀이》, 1559, 비엔나 미술사 박물관

200명의 아이들의 놀이 75개를 보여주고 있다.

지 못한 사람들은 어떻게 해야 할 것인가라는 중요한 문제가 남는다. 나는 그 답이 〈모노노케 히메〉와 〈My Fair Lady〉에 있다고 생각한다. 어미늑대 모로의 말처럼, 사람은 스스로의 상황을 도저히 어떻게 할 수는 없다. 아슈타카는 스스로를 구할 수 없다. 이것은 진리이다. 그러나 아주 작은 일일지라도 다른 사람을 도울 수 있으며, 그렇게 함으로써 항상 길이 열린다. 기회가 열린다. 나에게는 소용없는 것 혹은 아무것도 아닌 것이 다른 사람에게는 커다란 것일 수 있으며, 그 역도 마찬가지이기 때문이다. 기호란 자의적인 것이듯, 가치의 척도가 다를 수 있기 때문이다. 선물의 가능성과 위조화폐와 관련하여 이것은 흥미로운 문제라고 생각한다. "법대로 하면 순니 박사는 내 알렙이 양도 불가능하다는 사실을 증명해줄 걸세."[38] 양도 불가능한 알렙이란 무엇인가?

37) 구는 앙드레 지드(André Gide)의 《위조화폐 제조자(*The Counterfeiter*)》를 분석하며 경제주의에 대항하는 새로운 등록기(register)와 순수한 허구, 실제적인 허구(real nothing)로서 위조화폐를 거론하고 있다. 그 척도는 형상 가능한, 교환 가능한, 소통 가능한 의미화들에 선행하며 그리하여 소통을 가능케 하는 그러한 척도이다. Jean Joseph Goux, *The Coiners of Language*, Univ. of Oklahoma Press, 1994, 118~120쪽. 매개체이자 소실점으로서의 화폐의 상징적 위치란 그야말로 양가적이다. 바울딕툼과 헤겔의 정신현상학 그리고 맑스의 화폐 분석은 각각 구조적으로 상동이다. 구는 위조화폐의 문제에서 하이데거를 인용하며 **신의 척도**를 그려보는데, 그러나 여기서 철학은 시학의 영역으로 넘어간다.

38) 보르헤스, 〈알렙〉. 되돌아오지 않는 선물, 양도 불가능한 소유물에 관해서는 Weiner, *Inalienable Possession* 참조.

My Fair Lady,
스페인의 비는 평야지대에 내린다

My Fair Lady,
스페인의 비는 평야지대에 내린다

"스페인의 비는 대개 평야지대에 내린다." 그녀의 성공과 히긴스의 기쁨, "해냈어, 해냈어!" 언제 들어도 유쾌하고 사랑스러운 이 노래는 버나드 쇼의 연극을 각색해 만든 뮤지컬 영화 〈My Fair Lady〉에 나온다. 이것은 자신이 만든 작품과 사랑에 빠진 피그말리온의 사랑에 대한 현대적 알레고리이다.

먼저 컨텍스트를 살펴보고 영화를 읽어보자. 이 이야기는 오비디우스의 《변형담》 안에서 오비디우스가 말하는 이야기 속 오르페우스의 이야기 속 이야기이다. 동일한 제목을 지닌 다른 중요한 고전인 아풀레이우스의 《변형담》에서처럼 이것은 끝없이 되풀이되는 러시아 인형이나 끝없이 열리는 중국 상자와도 같은, 무한을 유한 속에

잡아넣는 구조(표면-심연 구조)를 지닌다. 오르페우스는 지상에 내려온 아폴론과 등가적 인물로, 지상적인 것에 대한 욕망인 유리디체를 찾으러 지하로 하강했으나 인간적인 정념에 사로잡혀 끝내 실패하고 만다. 피그말리온 일화는 오르페우스의 좌절된 욕망에 대한 상상적인 회복을 목적으로 지어진 것이다. 예술가로서 오르페우스는 실패하고 피그말리온은 성공하며, 그들의 성공과 실패를 통해 오비디우스는 성공한다.[1]

이 신화의 다른 판본에서 피그말리온이 만든 상은 갈라테아라는 이름을 갖고 있으나《변형담》에서 그 이름은 지워져 있다. 오비디우스가 이 작품을 통해 불멸을 꾀했다는 것을 생각해본다면 갈라테아란 분명 《변형담》의 다른 이름이다. 다른 신화에서 갈라테아는 강의 신의 딸로, 아프로디테가 올림포스로 간 후 남겨진 신전에서 키프로스 인들이 그녀를 섬겼다고 전해지며 아티스와 함께 외눈박이 괴물의 동굴을 탈출한다. 분노한 거인은 바위를 던져 달아나는 아티스를 죽여버린다. 신화의 결말은 일관되지 않다. 이것은 기묘하게도 오디세우스의 탈출을 연상시키는데, 헨델(Händel)과 륄리(Lully)의 오페라 〈아키스와 갈라테아(Acis and Galatea)〉나 라파엘의 〈갈라테아

1) Pilar Fernandez-Cañadas de Greenwood, *Pastoral Poetics: The Use of Conventions in Renaissance Pastoral Romances*, Studia Humanitas, 1983. 피그말리온 신화가 왜 중요한가? 구조주의 신화 분석에서 피그말리온 신화는 아버지-딸(오르페우스-키프러스-히아신스-미라(Myyha), 어머니-아들(비너스-아도니스-오르페우스)의 결합이라는, 금기 위반의 대칭형 이야기축의 중심에 있다. 이것은《변형담》전체 서사와 대칭을 이루는데, 히아신스, 미라(침향나무), 아도니스(아네모네) 모두 식물과 나무의 의인화이다. 자세한 설명은 Nolan, *Now Through A Glass Darkly*, 1990 참조. 금지의 위반은 트릭스터의 속성이다.

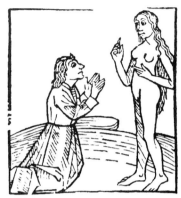

기욤 드 로리스·장 드 묑, 《장미 이야기》에 삽입된 피그말리온 삽화, 15세기 초

《장미 이야기》에는 나르키소스의 삽화와 피그말리온 이야기가 삽입되어 있는데, 이것은 두 가지 다
자기애와 우상숭배에 대한 경고이다.

의 승리〉에서 보이듯, 그 탈출은 때론 성공하고 때론 실패한다. 돌
고래는 인식과 속도의 힘이다. 피그말리온 신화는 중세에도 《장미
이야기》(*Roman de la Rose*)》에서 언급되었던 중요한 토포스였는데
바로크 시대 시인인 공고라(Góngora)가 이에 대해 시를 썼다. 그러
면 이 고전적인 이야기가 어떻게 각색되었는지 살펴볼 차례다.

코벤트 가든 뒷골목에서 꽃파는 가난한 처녀 엘라이저(Eliza)를
연구밖에 모르는 옥스퍼드의 언어학 교수 하긴스가 멋진 '숙녀'로
변신시킨다. 오페라 공연이 끝난 어느 비오는 날 저녁, 히긴스는 꽃
파는 아가씨의 끔찍한 슬랭어 억양을 받아적는다. 엘라이저는 히긴
스가 자신에게 잔돈푼을 구걸한 범죄 혐의를 씌우려 한다고 오해하
여 소동을 일으킨다. 히긴스는 몇 마디의 말만 듣고도 마치 예언가

처럼 사람들의 출신성분을 알아맞히는 예민한 귀를 지닌 사람이다. 언어 감각과 학식이 그만큼 탁월하기 때문이다. 엘라이저의 비명으로 인한 소동의 와중에 히긴스는 산스크리트어 학자인 피커링 대령을 만나게 되며, 서로 학자로서 경의를 표하고, 영어 교육에 대해 시니컬하게 논평한다. 지식인인 히긴스의 대사는 통렬하다. 아일랜드인 버나드 쇼의 영어에 대한 내밀한 감정이 그대로 드러나는 듯하다.

> 영국인의 말하는 방법은
> 절대적으로 그를 분류하지.
> 그가 말을 시작하는 순간, 어떤 다른 영국인은 그를 경멸해.
> 하나의 공통된 언어, 우리는 그걸 결코 가질 수 없을 것 같아.
> 오, 왜 영국인들은 민중들에게 좋은 예를 만드는 걸 배울 수 없나.
> 그들의 영어는 당신 귀에 참기 힘든걸.
> 스코틀랜드인과 아일랜드인은 거의 눈물을 떨구게 할 정도인걸.

하지만 히긴스는 관대한 인물이라곤 할 수 없다. 그는 온화한 피커링과는 달리 꽥꽥대는 가련한 엘라이저를 가차없이 비난한다. 그녀가 여기서 울부짖는 것은 신성한 건축물에 대한 모독이며, 시끄럽게 불평만 하는 여자는 아무데서도 존재할 가치가 없다는 것이다. 엘라이저는 주저주저 말한다. "당신과 마찬가지로 나도 그러고 싶으면 여기에 있을 권리가 있어요." 하고 말하지만, 그러나 히긴스는 확고하다. 그의 비판은 가혹할 정도이다.

그렇게 거슬리고 기분나쁜 소음을 내는 여자는 말야, 어디에고 있을 권리가 없어, 살 권리가 없다고. 기억해둬, 너는 영혼을 지닌 인간이야―, 명료한 언어라는 성스러운 선물을 갖고 있다고. 네 모국어는 셰익스피어와 밀튼, 성서의 언어라고. 거기 앉아서 성마른 비둘기처럼 구구거리지 마.

너의 언어는 신성한 모국어, 셰익스피어와 밀튼의 영어, 고귀한 성서의 언어에 대한 모독이다. 그렇지만 나 같으면 저주받아 형편없이 자라난 이 '쓰레기통 속의 죄수(a prison of gutters)'도 기본적인 초보적 언어 교육을 통해서 "6개월이면 시바의 여왕처럼 만들 수 있다"고 피커링 대령에게 호언장담한다.

비록 그것이 히긴스에게는 '쓰레기통'에 지나지 않을지라도, 이 소녀는 자신의 장소에 있는 그대로 존재하고 있다. 그녀는 가난해도 가난을 모르고 뻔뻔한 행동을 해도 수치심을 모른다. 자기 자신이 어떤 모습인지를 모른다. 산스크리트어에 대해 열중해 토론하고 떠나는 히긴스와 피커링에게 엘라이저는 잔돈푼이라도 내놓고 가라고 악을 쓴다. 히긴스는 귀찮은 듯 바구니에 동전들을 쏟고 쳐다보지도 않고 가는데, 그 잔돈 몇 푼을 받고서 그녀는 마냥 행복해한다. 시장의 소박한 사람들은 "집사가 필요하지 않느냐"고 그녀를 추켜주며, 엘라이저는 뜻밖의 횡재에 기뻐하며 야채시장의 수레 위에서 양배추 잎사귀를 밟고서 춤을 춘다. 그녀는 꿈을 꾼다. 노래의 영어는 완전히 엉망이다.

내가 원하는 모든 것은 어딘가에 있는 방,

차가운 밤공기로부터 떨어진,

한 커다란 의자.

오, 근사하지 않나요?

먹을 초콜릿도 많고,

먹을거리와 석탄도 넉넉한, 따뜻한 얼굴, 따뜻한 손, 따뜻한 발.

오, 근사하지 않나요?

오, (그곳, 따뜻한 그곳의 커다란 의자에 앉는다면) 그건 절대적으로 근사할거야.

난, 봄이 창문가에 올 때까지는 절대로 일어나지 않을거야.

누군가의 머리가 내 무릎에 기대지,

가능한 가장 다정하고 상냥한 누군가.

나를 잘 돌봐줄 사람.

오, 그건 근사하지 않나요?

All I want is a room somewhere

far away from the cold night air

With one enormous chair

Oh, would'nt it be lovely?

Lots of chocolate for me to eat

Lots of coal makin' lots of eat

Warm face, warm 'ands(hands), warm feet

Oh, wouldn't it be lovely

Oh, so lovely sitting Absobloominlutely still

I would never budge till spring crept over the window sill

Someone's 'ead(head) restin'on my knee

Warm and tender as he can be

Who takes good care of me

Oh, Wouldn't it be loverly?

이 노래에서 모든 대사는 의미가 있다. 커다란 의자가 있는 따뜻한 방을 바라는 것은 그녀가 너무나 가난하고 의지할 곳이 없기 때문이고, 다정하고 친절함을 상상하는 것은 그녀의 유일한 혈육인 아버지가 그녀를 돌보지도 않고 허구헌날 돈을 뜯어가며 심지어 때리기까지하는 존재이기 때문이다. (아버지는 보상금을 받고 그녀를 히긴스에게 팔아넘긴다. 나중 장면에서 엘라이저는 히긴스에게 말대꾸하다가 아버지에게서처럼 맞을까봐 지레 겁을 먹고 몸을 움츠린다.) 초콜릿을 꿈꾸는 것은 그것을 먹어본 적이 없기 때문이다. 그녀는 항상 춥고 배가 고프다. 초콜릿을 꿈꿀 때 눈이 반짝반짝 빛난다. 손발이 어는 차가운 거리에서 일하는 것은 너무나 힘들기 때문에 봄이 올 때까지는 창문가에서 절대로 일어나지 않을거야, 하고 상상한다. 엘라이저는 불행하다. 스스로의 비참에 눈멀어 있기에 더욱 불행하다. 그러나 엘라이저는 거대한 건축물의 기둥 아래 걸터앉아 히긴스의 거침없는 비난을 문득 떠올리고 자기 자신에 대해 생각하기 시작한다.

"너는 네가 앉아 있는 이 기둥을 모독하고 있어. 너의 모국어, 셰익스피어와 밀튼과 성서의 고귀한 언어를 말이야!"

엘라이저는 쓰레기통에서 주운 듯한 우스꽝스럽고 더러운 옷을 최대한 차려입고 용기를 내서 히긴스를 찾아간다. 무식한 자가 용감하다고, 그녀는 만류하는 집사와 가정부인 피어스 부인을 제치고 서재로 쳐들어간다. 옷차림도 몸가짐도 대단히 비천하다. 그러나 피어스 부인은 결코 함부로 말하지 않는다. 피어스 부인은 말을 삼가며 엘라이저를 데코룸하게 묘사한다. "그 아가씨는—대단히, 대단히 평범한(비천한) 보통 아가씨예요."

엘라이저는 말을 제대로 못할 뿐만 아니라 세상물정이라고는 전혀 몰라, 이것이 괜찮은 거래라고 생각한다. 히긴스는 처음에 상대도 하지 않으려 하지만, "수업료를 지불할 수 있어요." 하는 자신있는 말에, 기가 막히다는 듯이 묻는다. "얼마나 내려고?" 엘라이저는 대단한 허세를 부리며 흥정을 한다. 외국어도 아니고 우리나라 말이니, 1실링을 내겠다고. 그녀에게 1실링은 큰 돈이다.

그 말을 들은 히긴스는 잠시 말문을 잃었다가 곧이어 왔다갔다 머릿속으로 계산하며 피커링에게 설명한다. 그녀에게 1실링은, 그녀의 연간수입을 산정해볼 때 부자의 60파운드에 해당하는 거라고. "피커링, 나는 이같은 대단한 제의를 받아본 적이 없네." 히긴스는 냉소적이고 시니컬하지만, 공작부인을 꽃파는 소녀처럼 대한다는 점에서 공평한 사람이다. 엘라이저는 너무나 무식해서 그 말을 제대

로 못 알아듣고 패닉 상태에 빠져 울부짖는다. 보통사람이라면, 자신의 능력으로 수업료를 지불하는 것이 불가능하다는 사실을 알았을 때, 그토록 공포와 절망의 감정에 사로잡힐 이유는 없었으리라.

"내가 어디서 60파운드를 얻겠어요? 나는 60파운드를 준다고 말한 적 없어요! 나는 60파운드 같은 건 없어요!" 하고. 피어스 부인은 소란을 떠는 엘라이저를 말린다. "이 한심한 아가씨야, 앉아요. 아무도 당신의 돈을 건들려 하지 않아요."

히긴스를 찾아갈 때 엘라이저는 돈의 가치도 세상물정도 모르고 막연하게 자신이 수업료를 '지불'할 수 있다고 생각했다. 그러나 그 것은 완전히 착각이다. 그녀는 결코 지불 능력이 없다. 피어스 부인은 히긴스의 시도를 달가워하지 않는다. 양식있는 피어스 부인은 "교수님, 바닷가에서 조약돌을 하나 줍듯이 그렇게 인간을 택할 수는 없어요." 하고 만류하지만, 히긴스는 "왜 안 된단 말이야?" 하고 반문한다. 얼핏 보면 이 대사는 피어스 부인이 인간을 존중하는 것처럼 들린다. 그러나 피어스 부인의 말을 액면 그대로 믿는다면, 수업료를 낼 능력도 없고 대화의 내용 또한 전혀 이해하지 못하는 이 무지몽매한 여자(엘라이저)에게 개선의 여지는 영영 사라져버리고 말 것이라는 점을 느끼게 된다.

히긴스의 말은 냉혹하고 변덕스럽게 들리지만 실은 바닷가에 있는 조약돌을 무작위로 주울 수 있듯이 인간은 근본적으로 다르지 않으며, 그 존재 조건에 있어 같다. 때문에 엘라이저 같은 여자라도 교

육을 통해 나아질 수 있다고 생각한다는 것, 그가 인간의 평등을 분명 믿고 있다는 것을 알 수 있다. 그는 퉁명스럽고 시니컬하지만, 공작부인을 꽃파는 소녀처럼 대한다는 점에서 공평한 사람이다. 처음에는 교육 실험에 동조하던 피커링 대령까지 잠시 후 우려한다. "히긴스, 이성을 찾게나!" 그렇다면 이성적이란 것은 무엇일까?

엘라이저의 어리석은 절규와 지극히 상식적인 피어스 부인의 대사가 오랫동안 마음에 남아, 도대체 왜 그런지 반추하지 않을 수 없었다. 피어스 부인은 말한다. "이 한심한 아가씨야, 앉아요. 아무도 당신의 돈을 건들려 하지 않아요." 아무리 배움의 욕구에 불타더라도, 할 수 없는 일은 할 수 없다. 사람들은 자신이 갖지 않은 것을 줄 수는 없으며, 지불할 수 없는 것은 지불할 수 없다. 지불 불능, 그것은 주어진 처지에서는 절대로 '불가능한 것'을 기표한다. 그것이 바로 인간들 각자가 태생적으로 지니게 되는 불공평한 운명의 몫이며, 개인을 제약하는 절대적인 조건의 한계이다. 추운 거리에서 하루 종일 일해도 할당된 운명의 몫이 1실링뿐인 엘라이저는 결코 수업료를 지불할 수 없다.

그녀에게 그것은 큰 돈이지만, 다른 사람들에겐 단지 동전 한 닢에 지나지 않는다. 그러나 주머니를 뒤집어 마지막 한 닢까지 털어내 지불하고 난 뒤에도 엘라이저가 결코 잃어버릴 수 없는 것이 있으니, 그것은 바로 그녀의 시간이고 마음이며 희망하는 존재 자체이다. 삶에 충만한 시간을 보냈다면 그것은 잃어버릴 수 없는 무엇이 된다. 아마도 그것이 진정한 가치, 본래적 의미의 화폐일 것이다. '가치'를 상징하는 것이 화폐라면, 다른 사물의 가치를 정의해주는

'가치의 척도'와 '가치의 예탁과 보유(deposit)'라는 근본적인 의미로 화폐를 정의한다면 아무도 그녀의 돈에 손댈 수는 없다.[2] 양배추 잎 사귀를 밟고서 즐겁게 춤을 추는 밝은 그 마음은 아무도 손대지 못한다.

그냥 오해한 대로 돌아가버리면 되었을 텐데, 엘라이저는 아무렇지도 않은 척 가지 못하고 울부짖는다. 그만큼 배우고 싶었고 제대로 말하고 싶었으며, '적절하게' 말하는 법을 배우는 게 자신에게 중요하다는 것, 이것이 처음이자 마지막 기회라는 것을 알고 있었기 때문이다. 그러나 그녀는 지불 능력이 없으며, 히긴스는 그 마음을 헤아린다. 그는 그녀가 살아가는 데 필요한 최소한의 것 이상을 베푼다(선물한다). 엘라이저가 주머니를 톡톡 털어도 지불하지 못하는 반면, 히긴스의 베풂은 결코 대단한 희생이 아니다. 가치의 척도가 다르기 때문이다. 히긴스는 인간의 평등을 믿는 사람이다. 그러나 여기서 엘라이저를 돕는 것은 적절하다고 간주되는 규범인 데코룸을 강요하는 것, 한마디로 식민화하는 것이다.

2) 구는 지드의 소설 《위조화폐 제조자》를 분석하고 맑스의 '이상적(ideal)' 그리고 '상상적인(imaginary)' 등록에 대해 사유하면서 새로운 척도와 실재의 새로운 등록기(register)를 그려본다. 구는 영혼(soul)을 표면 아래에 감추어진 보물, 위탁금(deposit)과 금융과로 연결시킨다. 이 영혼은 언어의 형태로 교환에 들어가는데, 언어의 유통은 자동적으로 이미지의 죽음을 이끌어 낸다. 구는 플라톤적 의미의 에이도스(eidos)를 긍정적인 것으로 받아들이는 입장에 있다. 진정한 의미의 금은 화폐의 둔한 유통과 구별되는 빛나는 광휘이며 이러한 유통에서 연금술사와 비견될 수 있는 시인의 역할을 논한다. 본문에 개진된 입장의 근거는 "A Numismetic Fiction", in *The Coiners of Language*, Univ. of Oklahoma Press, 1994, 34~35쪽, 110~111쪽, 156~157쪽. 금, 아버지, 팔루스, 언어의 상동과 일반등가물의 남근중심적 교환에 대해서는 같은 저자의 *Symbolic Economies*, 30쪽.

엘라이저가 히긴스를 찾아갈 때 그녀의 소망은 크지 않았다. 그녀는 길모퉁이의 꽃가게 점원이 될 정도의 영어를 바라고 있을 뿐, 더 나은 삶의 모습이 어떠리라는 것은 상상조차 할 수 없었다. 때문에 자신의 비천함도 불행함도 모른다. 새로운 어법을 익히는 것은 자신의 언어와 가치를 부정하고 이질적인 가치를 이식받는 것이다. 엘라이저는 식민화되는 존재이며, 적절하게, 다르게, 제대로 말하는 법을 익혀야만 한다. 적절하게 말하고 행동해 중심부의 데코룸에 적합하게 되어야만 한다. 히긴스가 엘라이저에게 말을 가르치는 일을 통해 궁극적으로 시도하는 것은 인간의 평등성에 대한 입증이다. 그에게는 언어를 통해서, 말을 통해서 인간은 변화될 수 있다는 신념이 있다. 그는 말과 예법 교육에 의해서 엘라이저가 대사나 귀족들과도 동등하게 상대할 수 있기를 바란다. 그녀는 먹지도 자지도 못하고 입에 구슬을 물고 죽어라고 연습하며, 그리하여 그것에 성공한다.

그러나 상류사회에 처음 데뷔한 아스코 경마장에서 엘라이저는 태생적 신분이 들통나는 심각한 말실수를 저지른다. 언어를 연습할 때 했던 괴상한 문장, "스페인의 비는 주로 평야에 내린다." "하트포드, 해리포드, 햄프셔에 허리케인은 거의 몰아치지 않는다(The Rain in Spain stays mainly in the plain", "Hartford, Hereford and Hampshire, Hurricanes hardly ever happen)"라든지, "누군가 슬쩍 했어요(somebody pinched it)"라든지, "숙모를 완전히 보내버렸어요(done the old women in)" 같은 **부적절한** 말들을 끝없이 늘어놓는다. 연발된 실수 끝에 엘라이저는 비로소 자기 자신에 대한 수

치심을 느끼는데, 수치심의 경계가 바로 데코룸을 정의한다. 피커링 대령은 다시 또 결정적인 실수가 벌어질까봐 이 교육 실험에 대해 완전히 회의한다. 대사관 무도회를 앞두고 피커링은 걱정에 잠겨 히 긴스에게 힘들지 않았느냐, 두통거리가 아니었냐고 묻자 히긴스는 "자신은 계층과 계층, 영혼과 영혼을 갈라놓는 간극을 메우고 싶었 다"고 답한다. 이 대사는, 같은 영어를 모국어로 하지만 영원히 주 변부 지식인일 수밖에 없었던 버나드 쇼의 영국에 대한 진실된 감정 의 토로일 것이다.

한 명의 인간을 떠맡는 것보다, 그리고 새로운 언어를 가르침으 로써 그녀를 하나의 다른 존재로 변화시키는 것보다 더 문제가 될 만한 것이 뭐가 있겠어? 그건 계급과 계급, 영혼과 영혼을 분리하 는 가장 깊은 간극을 메우는 일이지. 오, 그녀는 정말 문제였어.

보통의 귀족들뿐만 아니라 언어학 전문가나 왕족까지도 속아넘 어갈 정도로 교육은 성공한다. 엘라이저는 숙녀가 된다. 그러나 그 것은 허구의 허구일 뿐이며, 히긴스는 자신이 발행한 화폐가 위조 라는 것을 알기에 엘라이저를 결코 존중하지 않는다. "나는 네 정신 을 개화시킬 수 없었지." 하고 히긴스가 쓸쓸하게 말하자, 엘라이저 는 분개하여 외친다. "아! 당신은 악마예요! 당신은 마치 팔을 비트 는 것처럼 그렇게 쉽게 여자의 마음을 괴롭히지요. 내가 만일 당신 이 원하는 걸 무엇이건 하지 않는다면 당신은 날 언제라도 내팽개 쳐버릴 테지요!" 위조된 가치의 제조자인 히긴스에게 엘라이저는

"생각 없는, 쓰레기통에서 건져낸 아무 생각없는 가난한 여자." 그이상이 아니며, 그것은 엘라이저에게 고통이다. 그래서 그녀는 그를 떠난다.

우리는 그녀의 처지에서 '적절하게' 말한다는 게 무의미하다는 것을 알고 있다. 물적 토대의 변화가 없는 외양의 변화란 어디까지나 허구일 뿐이다. 적절하게 말하는 것도, 귀족답게 행동하는 것도, 그녀의 근본적인 태생적 불행을 결코 바꿔놓을 수 없으며, 숙녀가 된 이 여자는 독립하여 살아갈 수 없고, 영국에 대한 아일랜드의 관계가 상징하는 것 이상으로, 근본적으로 이질적인 가치가 이식된 식민화된 정신을 만들어낸다는 것을 알고 있다.

엘라이저는 "언젠가 내가 적절하고 얌전히 말할 수 있다면." 하고 노래하나, 실제로 적절하게 말할 수 있게 되었는데도 히긴스에게 존중받지 못한다. 문제는 근본적인 데 있지, 말하는 방법이나 외양에 달린 것이 아니다. 우리는 여기서 전형적인 위조화폐의 문제를 만나게 되는데, 히긴스는 모든 것을 베풀지만 엘라이저를 결코 존중하지 않는다. 국가는 지폐를 존중하지 않는다. 가치를 인증하고 발행한 것이 자기 자신이기 때문이다. 엘라이저는 진짜가 아닌 위조화폐일 뿐이다.

위조화폐의 시뮬라크르에는 다른 서사가 결합되어 있다. 상품이자 동시에 위조화폐인 엘라이저는 상징적인 유통의 매개체(바랄 만한 가치가 있는 상품을 만들어낸 히긴스의 사회적 위신에 대한 교환가치)이자 소실점(모든 사람들의 감탄과 관심의 초점)이 된다. 통화의 가치 절하에 비례하여 상품 가격의 인플레가 일어난다(상류사회 청

년인 프레디는 엘라이저를 사랑하게 된다).[3] 엘라이저는 그가 보는 것이 가상이라는 것을 알기에 솔직해지려고 노력한다. 그러나 그녀는 태어난 곳으로 되돌아가고 싶어도 되돌아갈 수 없는, 이러지도 저러지도 못하는 처지에 놓인다. 장의 인준을 위해 새로 습득한 행동 양식이 장애물로 작용해 쉽사리 이전의 삶으로 돌아갈 수 없게 만드는 것이다. 꽃시장에 끼어들어 앉아도 시장 사람들은 그녀를 받아들이려 하지 않으며 타자로 취급한다.

"그녀의 혈관에는 푸른 피가 흐른다네!" 히긴스는 코벤트 가든의 가난한 꽃파는 아가씨를 귀족들이나 학자들조차 모두 속아넘어갈 정도의 숙녀로 만들어내지만 그것은 식민화이며, 식민자는 피식민자를 자신과 동등한, 존중할 만한 인간으로 결코 받아들이지 않는다. 지식인으로서 히긴스는 의식적으로 인간을 평등하게 생각하고 그것을 입증하려고 시도하나, 그가 추구하는 인간의 평등이란 타자를 배제한 평등이다. 그는 보다 문명화되고 우월한 사회(여기서는 상류사회)의 이상에 철저하게 얽매여 있기 때문에 그런 점에서 너무나 뚜렷한 한계를 지닌 사람이다.

반면 피식민자로서 타자이자 대상인 엘라이저의 경우는 다른 측면을 인식할 수밖에 없다. 그녀가 교육을 통해 필연적으로 깨닫게

3) 유통 안에서 교환가치의 자본으로의 유통은 한 번은 상품으로, 다른 한 번은 화폐로 이중체 (double)로서 나타난다. 상품 형식 안에 자본의 타자(다른 것)로서의 구현과 화폐로의 변형 관계에 대해서는 맑스와 테일러의 논지 참조. Mark C. Taylor, "Capitalizing (on) Gifting", in *The Enigma of Gift and Sacrifice*, ed. by Edith Wyschogrod, Jean Joseph Goux, Eric Boynton, Fordham Univ. Press, 2002, 65쪽.

되는 것은 인간이란 모두 동등하다는 것, 적절하게 말하기 위한 교습은 부적절하며, 귀족들의 사교모임이나 꽃파는 시장이 차별화되어서는 안 된다는 것, 각자의 삶은 있는 그대로 가치있다는 것이다. 그녀가 느끼는 인간의 정신이란 히긴스가 생각하는 것처럼 인위적으로 '깨어나게(turn on)' 해야만 하는 것이 아닌, 있는 그대로, 그 자체로 가치있는 무엇이다. 엘라이저는 분개한다. 인간의 마음이란 팔을 비틀듯 비틀어버릴 수 없는 무엇이기에. 고유한 자기 자신이란 위조된 가치가 되어서는 안 된다는 것을 그녀는 깨닫는다. 그러나 이전에 속해 있던 장의 규범과는 다른 규범에 의해 행위 양식이 철저하게 조율된 엘라이저는 쉽사리 이전 상황으로 돌아갈 수 없다. 탈식민화된 자의 행로라는 문제가 여전히 미결인 채로 남아 있다. 그것은 쉽지 않은 길이다.

자연적인 존재로서 인간이란 적절함과 부적절함에 의해서 차별되어서는 안 되는 것이며, 오로지 물적 자본의 보유량에 의해 간절한 배움의 욕구를 지닌 사람에게 기회가 박탈되어서도 안 되는 것이다. 꽃파는 소녀가 꽃파는 일을 천직으로 여긴다면 그것도 나름대로 좋을 것이다. 그러나 최소한의 행복을 누릴 기회가 태생적으로 차단되거나 박탈된다면 그와 같은 악도 없으리라. 위계의 상부에 있고 학문에 힘쓰는 히긴스에게는 그와 같은 사회 조건이 보이지 않는다. 그의 선의에도 불구하고 그것은 인식될 수 없다. 타고난 귀족적 배경으로 인해 그 역시 시야가 차단되어 있기 때문이다.

기회도 재능도 균등하게 주어지지 않으며, 과거시대와 마찬가지로 태생적으로 제한되도록 결정되어 있다. 그러나 스스로를 진실로

긍정할 수 있는, 가치의 상대성에 대한 객관적 인식은, 제도적인 '가치 인증'을 만드는 장 내부의 척도를 이해하고 극복할 때에만 비로소 가능하다. 그것은 노력을 필요로 한다. 규칙에 대해 이해한 뒤에야 비로소 자유로워질 수 있는 것이다. "나는 얼마나 바보였던가!" 엘라이저는 그 인식을 **적개심**으로 표현한다.

나는 얼마나 바보, 지독한 바보였던가, 당신이 하늘이자 땅이라고 생각했으니.
나는 얼마나 멍텅구리였단 말인가, 얼마나 닭대가리였다는 말인가.
아뇨, 내 쩌렁쩌렁 말하는 친구, 당신은 시작도 끝도 아니랍니다.

히긴스는 분개한다. 이 뻔뻔스럽고 시건방진 여자 같으니! 네 머릿속에 든 것은 모두 내가 넣어준 것들뿐이야. 거기 내가 집어넣지 않은 것이라곤 없어!
엘라이저는 무엇이라고 답하는가? 히긴스가 자신을 필수불가결한 존재라고 생각하는 것은 완전히 착각이라고 말한다. 그 없이도 자연과 예술은 지속되어왔고, 히긴스는 시작도 끝도 아니며, 세계를 지배하는 것은 여전히 **하트포드, 해리포드, 햄프셔**라는 것이다. '당신 없이도', '할 수 있다.' 엘라이저는 이제는 인간의 힘을 안다.

당신없이도 매년 봄은 돌아올 거예요.

당신없이도 영국은 영원히 건재할 거예요.
나무에는 열매가 열리고, 바닷가 해안은 철썩이겠지요.
당신없이도 크럼펫⁴⁾과 티타임은 있을 거예요.

당신없이도 키츠는 어쨌든 건재할 테고
스페인의 평야에 여전히 비는 내릴 거예요.
당신없이도, 당신없이도, 모든 것은 그대로 지속될 거예요!

당신, 말을 너무나 잘하는, 친애하는 친구여, 당신은 하트포드,
해리포드, 햄프셔로 갈 수 있지요, 그들은 당신없이도 영원히 영
지를 다스릴 거예요, 당신없이도 윈저 성은 서 있을 거라고요!
당신없이도, 나는 할 수 있어요!
그런 모든 것 하지 않아도, 당신없이 우린 모두 멋대로 할 수
있다구요!

우리가 피그말리온 신화의 결말을 익히 알고 있듯이, 엘라이저는
돌아온다. 히긴스에 대한 감사, 그의 한계에 대한 이해, 그것이 그녀
의 마음이다. 분노해서 가능한 일이란 없다. 절망이 가능을 만들어
내지는 않는다. 떠났던 히긴스에게로 엘라이저가 돌아올 때, 이 위

4) 크럼펫(crumpet)은 핫케이크의 일종을 칭하는 말로, 속어로는 성적 매력이 있는 여자를 가리
킨다. 여기서는 영국인의 일상인 케이크를 곁들인 티타임과 함께 히긴스가 엘라이저를 가혹할
정도로 굶겨가며 '대단히 쉬운 일(a piece of cake)'을 연습시켰던 사실을 환기시키는 듯하다. 즉
매료시키는 것은 a piece of cake라고 자기 자신을 확신하는 말이 아닐지.

조화폐는 진짜 가치가 되며, 히긴스의 투자는 손실된 것이 아니라 바랄 수 있는 그 이상으로, 선물로서 되돌아온다. 인간으로서 스스로의 힘과 가치를 인식했을 때, 엘라이저는 더이상 도망치지 않고 자긍심을 갖고 돌아올 수 있다. 인간을 인간으로 인식한다는 것은, 타자를 자신의 필요에 따라 매개하거나 번역하지 않고 이해하는, 무한한 척도를 가지게 됨이기에. 진실로 교양있는 숙녀로 변하게 되는 이 여성이 지니게 되는 것은 신의 척도이다.

여기서 우리는 "악화가 양화를 구축한다"는 그레샴의 법칙의 기묘한 변주를 본다. 엘라이저는 지불 능력이 없다. 그녀는 히긴스로부터 도저히 갚지 못할 커다란 선물을 받는다. 그러나 아무도 스스로 인간임에 대해 지불할 필요는 없으며, 시간 속에 살아간다는 존재의 '있음'이라는 주어짐(진정한 선물; gift), 생명, 그 무한한 사랑에 대해서도 도저히 그 값을 지불할 수 없다. 아무리 현재의 삶이 고통스럽다 해도. 그 무엇으로도 박탈되고 양도될 수 없는 정신을 지니고 있다는 것을 깨달을 때에만 그녀는 진실로 돌아올 수 있다. 히긴스는 입법가도 창조주도 아니다. 히긴스 역시 고통받는 나약한 인간일 뿐이다. 그는 부유하고 지적이고 우월하나 다른 삶의 모습을 상상조차 할 수 없다는 점에서 이전의 불행한 엘라이저와 다르지 않다. 엘라이저는 히긴스의 인간적 한계를 이해하게 되며, 그의 잘못도 용렬함도 감싸준다. 그녀는 돌아온다. 그리하여 이 위조화폐, 코벤트 가든의 꽃파는 처녀는 진짜 숙녀가 되며, 이것은 히긴스가 결코 지불할 수 없는 무엇이다.

피그말리온의 조각을 조각상이 아니라 인간으로 살아나게 생명

을 부여한 것이 비너스 여신이듯, 위조된 가치의 창조자인 히긴스는 스스로가 말하듯 식민화된 자의 정신에 진정한 영혼의 불꽃을 점화할 수 없다. 그것을 할 수 있는 것은 신 혹은 엘라이저 자신뿐이다. 그것은 차별화를 떠나, 인간의 내재적 가치를 깨달음에 의해서만(탈식민화되어서만) 가능하다. 힘이 있는 것은 엘라이저 쪽이다. 탈식민화된 자는 무엇을 할 수 있는가? 어떤 힘이 그에게 있는가? 단일한 답안은 없으리라. 그것은 각자의 장소에 따라 다른 모습일 수밖에 없을 것이다. 상식적이며 데코룸한 피어스 부인의 말은 다르게 해석될 수 있다. 양식의 한계를 벗어나지 못했던 피어스 부인의 말은 다시 진리가 된다. "이 한심한 아가씨야, 앉아요. 아무도 당신의 돈을 건들려 하지 않아요."

Bartrum, Giulia, *German Renaissance Prints 1490~1550*, British Museum Press, 1995.

———, *Theory of Religion*, NY, Zone Books, 1989.

Beasley-Murray, Jon, "Value and Capital in Bourdieu and Marx", in *Pierre Bourdieu: Fieldwork in Culture*, ed. by Nicholas Brown and Imre Szeman, NY & Oxford, Rowman & Littlefield, 2000.

Benjamin, Balter, *The Origin of German Tragic Drama*, Verso, 1998(1963).

Brant, Sebastian, *The Ship of Fools*, trans. by Edwin H. Zeydel, NY, Dover, 1944.

Byrne, Eleanor, and McQuillan, Martin, *Deconstructing Disney*, London, Pluto, 1999.

Carron, Jean-Claude ed. *Francois Rabelais: Critical Assessments*, Johns Hopkins Univ. Press, 1995.

Cazelles, Brigitte, *The Unholy Grail: A Social Reading of Chrétien de Troyes's 'Conte du Graal'*, Stanford Univ. Press, 1996.

Cheyfitz, Eric, *The Poetics of Imperialism: Translation and Colonization from The Tempest to Tarzan*, Univ. of Pennsylvania Press, 1997(1991).

* 국문 참고문헌은 각주에서 언급한 외에 별도로 정리하지 않았습니다.

Chevalier, Jean and Gheerbrant, Alain, *Dictionary of Symbols*, Penguin Books, 1982(1969).

Clark, Willene B. and McMunn, Meradith T. ed. *Beasts and Birds of the Middle Ages*, Univ. of Pennsylvania Press, 1989.

Corum, Rechard, "The Catastrophe Is a Nuptial: Lover's Labor's Lost, Tactics, Everydaylife", in *Renaissance Culture and the Everyday*, ed. by Patricia Fumerton and Simon Hunt, Univ. of Pennsylvania Press, 1999.

De Certeau, Michel, *Heterologies: Discourse on the Other*, Minnesota Univ. Press, 2000(1986).

Derrida, Jacques, trans. by David Wood, John P. Leavey, JR., and Ian Mcleod, *On The Name*, Stanford Univ. Press, 1995(1993).

———, trans. by Peggy Kamuf, *Given Time: Counterfeit Money*, I, Univ. of Chicago Press, 1991.

Doležel, Lubomír, *Heterocosmica: Fiction and Possible Worlds*, Baltimore & London, Johns Hopkins Univ. Press, 1998.

Dumouchel ed. *Violence and Truth: On the Work of René Girard*, Sranford Univ. Press, 1988.

Freedman, Paul, *Images of the Medieval Peasant*, Stanford Univ. Press, 1999.

Gaignebet, Claude & Lajoux, J. Dominique, *Art Profane et Religion Populaire au moyen âge*, Presses Universitaires de France, 1985.

Girard, René, *Things Hidden Since the Foundation of the World*, Stanford Univ. Press, 1987.

———, *A Theater of Envy: William Shakespeare*, Oxford Univ. Press, 1991.

Giroux, Henry A., *The Mouse that Roared: Disney and the End of Innocence*, NY, Rowman & Littlefield Publisher, 1999.

Goux, Jean-Joseph, *Oedipus, Philosopher*, Stanford Univ. Press, 1993.

———, *The Coiners of Language*, Univ. of Oklahoma Press, 1994.

———, *Symbolic Economies: After Marx and Freud*, Cornell Univ. Press, 1990 (1973).

———, "Seneca against Derrida: Gift and Alterity", in *The Enigma of Gift and Sacrifice*, Fordham Univ. Press, 2002.

Groos, Arthur, & Lacy, Norris J. ed. *Perceval/ Parzival: A Casebook*, NY and London, Routledge, 2002.

Grössinger, Christa, *The World Upside-Down: English Misericords*, London, Harvey Miller, 1997.

———, *Humour and Folly: In Secular and Profane Prints of Northern Europe 1430~ 1540*, London, Harvey Miller, 2002.

Guillory, John, "Bourdieu's Refusal", in *Pierre Bourdieu*, Rowman & Littlefield, 2000.

Hagen, Susan K., *Allegorical Remembrance: A Study of The Pilgrimage of the Life of Man as a Medieval Treatise on Seeing & Remembering*, Univ. of Georgia Press, 1990.

Harrison, S. J., *Apuleius*, Oxford Univ. Press, 2000.

Heller-Roazen, Daniel, *Fortune's Faces: The Roman de la Rose and the Poetics if Contingency*, Johns Hopkins Univ. Press, 2003.

Hyde, Lewis, *Trickster Makes This World*, NY, Farrar, Straus and Giroux, 1998.

Hynes, William J. & Doty, William G., *Mythical Trickster Figures, Contours, Contexts, and Criticisms*, University of Alabama Press, 1993.

Jardine, Lisa, *Reading Shakespeare Historically*, Routledge, 1996.

Jung, C. G., *Psychological Types*, Princeton Univ. Press, 1977(1921).

———, *Psychology and Alchemy*, London, Routledge & Kegan Paul, 1974(1944).

———, *Aion*, Princeton Univ. Press, 1959.

——, *Mysterium Coniunctionis: An Inquiry into the Separation and Synthesis of psychic opposities in Alchemy*, Princeton Univ. Press, 1976(1963).

——, *The Archetypes and the Collective Unconscious*, Princeton Univ. Press, 1969 (1959).

——, *Symbols of Transformation*, Princeton Univ. Press, 1967(1956).

Kaufman, *The Delirium of Praise*, Johns Hopkins Univ. Press, 2001.

Kaufmann, *Tragedy and Philosophy*, Princeton Univ, Press, 1992(1968).

Kerenyi, Karl, *Hermes: Guide of Souls*, Spring, CT, 2003(1976).

Lacan, *The Language of the Self*, The Johns Hopkins Univ. Press, 1968.

Lacy, Norris J., *The Arthurian Handbook*, NY & London, Garland, 1997.

Lawner, Lynne, *Harlequin on the Moon: Commedia dell'Arte and the Visual Arts*, Abrams, 1998.

Leach, Eleanor Winsor, "Polyphemus in a Landscape: Traditions of Pastoral Courtship", in *The Pastoral Landscape*, ed. by John Dixon Hunt, Washington, Hanover and London, National Gallery of Art, 1992.

Maddox, John Lee, *Shamans and Shamanism*, Dover, 2003(1923, originally published by MacMillan Company in NY, under the title *The Medicine Man: A Sociological Study of the Character and Evolution of Shamanism*).

Mahoney, Dhira B. ed. *The Grail: A Casebook*, NY and London, Garland, 2000.

Marsh, David ed. *Lucian and the Latins: Humor & Humanism in the Early Renaissance*, Univ. of Michigan Press, 1998.

Mauss, Marcel, *The Gift: The Form and Reason for Exchange in Archaic Societies*, Routledge, 1990(1950).

McNeely, Deldon Anne, *Mercury Rising: Women, Evil, and the Trickster Gods*, U.S.A., Spring Publications, 1996.

—— and Hubert, Henri, *Sacrifice: Its Nature and Functions*, Univ. of Chicago

Press, 1964.

————, *A General Theory of Magic*, London & NY, Routledge, 1972(1950).

Miller, Patricia Cox, *Dreams in Late Antiquity*, Princeton Univ. Press, 1994.

Moretti, Franco, *The Way of The World: The Bildungsroman in European Culture*, London & NY, Verso, 2000(1987).

Morford, Mark, *Stoics and Neostoics*, Princeton Univ. Press, 1991.

Moxey, Keith, *Peasants, Warriors, and Wives: Popular Imagery in the Reformation*, Univ. of Chicago Press, 1989.

Muller, Sheila D., *Charity in the Dutch Republic*, UMI, 1985(1982).

Nancy, Jean-Luc, *The Experience of Freedom*, Stanfoed Univ. Press, 1993(1988).

Oréans, André, "Money and Mimetic Speculation", in *Violence and Truth*, Stanford University Press, 1988.

Radin, Paul, *The Trickster: A Study in American Mythology*, NY, Philosophical Librry, 1956.

Rola, Stanislas Klossowski, *The Golden Game*, Thames & Hudson, 1988.

Roodenburg, Herman, "How to Sit, Stand, and Walk: Toward a Historical Anthropology of Dutch Paintings and Prints", in *Looking at Seventeenth-Century Dutch Art*, ed. by Wayne Franits, Cambridge Univ. Press, 1997.

Salisbury, Joyce E., *The Beast Within: Animals in the Middle Ages*, London & NY, Routledge, 1994.

Scheller, Robert W. ed. *Exemplum*, Amsterdam Univ. Press, 1995.

Scholes, Robert and Kellogg, Robert, *The Nature of Narrative*, Oxford Univ. Press, 1966.

Segal, Charles, *Orpheus: The Myth of the Poet*, Johns Hopkins Univ. Press, 1989.

Serres, Michel, *The Troubadour of Knowledge*, Michigan Univ. Press, 2000(1997).

Spinks, C. W. ed. *Trickster and Ambivalence*, Madison WL, Atwood Publishing,

2001.

Spurr, David, *The Rhetoric of Empire: Colonial Discourse in Journalism, Traevel Writing, and Imperial Administration*, Duke Univ. Press, 1993.

Stoichita, Victor I., *A Short History of the Shadow*, Reaktion Books, 1999(1997).

Sullivan, Margaret A., *Bruegel's Peasants*, Cambridge Univ. Press, 1994.

Troyan, Scott D., *Textual Decorum: A Rhetoric of Attitude in Medieval Literature*, NY & London, Garland, 1994.

Van Cleve, John, *Sebastian Brant's The Ship of Fools in Critical Perspective 1800~1991*, Columbia, U.S.A. Camden House, 1993.

Warning, Rainer, *The Ambivalences of Medieval Religious Drama*, Stanford Univ., 2001.

Weiner, Annette B. et als, *Cloth and Human Experience*, Washington and London, Smithsonian Institution Press, 1989.

——, *Women of Value, Men of Renown: New Perspectives in Trobriand Exchange*, Univ. of Texas Press, 1976.

Weston, Jessie L. *The Romance of Perlesvaus*, ed. by Janet Grayson, Studies in Medivalism, 1988.

Williams, Paul V. A., ed. *The Fool and the Trickster*, U. S. A., 1979.

Wollheim, Richard, "Correspondance, Projective Properties, and Expression in the Arts", in *The Language of Art History*, Cambridge Univ. Press, 1991.

트릭스터―영원한 방랑자

지은이 | 최정은

1판 1쇄 발행일 2005년 5월 23일
1판 1쇄 발행부수 3,000부 총 3,000부 발행

발행인 | 김학원
기획 | 한필훈 이재민 선완규 한상준
디자인 | 윤혜정
마케팅 | 이상용
저자 · 독자 서비스 | 김난희(humanist@hmcv.com)
조판 | 홍영사
본문 · 표지 출력 | 나이스
용지 | 화인페이퍼
인쇄 | 청아문화사
제본 | 정민제본

발행처 | 휴머니스트
출판등록 제10-2135호(2001년 4월 18일)
주소 | 서울시 마포구 연남동 564-40호 121-869
전화 | 02-335-4422 팩스 | 02-334-3427
홈페이지 | www.hmcv.com

ISBN 89-5862-047-1 03600

만든 사람들

책임 기획 | 선완규(swk2001@hmcv.com)
책임 편집 | 박지홍
책임 디자인 | *Studio bemine* 이준용
찾아보기 | 문교선